Elite
21

關於 電影學 的100個故事

100 Stories of Cinematography

范永邦◎編著

如果您喜歡電影，一定會喜歡這本書。

在電影百年史的浩瀚海洋中汲取了其中的一百滴水，
讓我們一起來真切感受電影的五彩斑斕與發展軌跡。

有人曾預言電影會死。當再過百年之後，又有哪些電影
能夠被人們銘記呢？是大眾的好萊塢電影，還是小眾的
意識電影？是顯現在我們面前已然熠熠發光的，還是那
些隱藏在背後不為人知的？這一切在現在看來都是未知
數，但可以預見的是，電影的未來一定會更加輝煌，朝
著高品質的巔峰蜿蜒前行。

前　言

　　世上先是有了光，才有了影，然後出現了電影。再然後，發展到今日，電影已經是位百歲老人了。

　　讓時光倒流：當比利時的物理學家約瑟夫・普拉圖（Joseph Plateau）手拿「詭盤」，看著那些活動的圖畫時，他也許不會想到一種足以娛樂大眾的發明就此進入科學研究階段；當愛迪生發明了神祕的「萬花筒」，揭開了電影迷人的面紗，他也許不會想到這項發明在日後會給民眾的生活帶來多大的改變；當盧米埃兄弟公開出售第一張電影票，他們也許不會想到，若干年後，他們會被載入電影史冊中；當好萊塢真正誕生，誰也料想想不到日後自己將在國際範圍內對人們的意識形態產生怎樣的影響……

　　我們或許可以用上述這樣簡單的幾句話來概述電影發展的簡史，但究竟什麼是電影，卻是誰都沒有一個定論。雨果・閔斯特伯格（Hugo Münsterberg）認為電影是心理學的一種；安海姆（Annheim）眼中的電影是一種藝術；史蒂芬・史匹柏（Steven Spielberg）的攝影機前，電影是一種科技；而在杜拉斯的面前，電影幻化成文學的分身。

　　在編者看來，電影對於欣賞者來說，就是哈姆雷特。一千個人心中有一千個哈姆雷特，一千個人心中也有一千個關於電影的定義。它是肆意大膽的日本電影，是不斷壯大的黑人電影，是內斂含蓄的華語電影，是關注年輕一代的西班牙電影，是帶著「地方保護」色彩的冰島電影，是風靡全球的好萊塢大片。

有人在其中尋找愛情，有人在其中尋找希望，也有人在其中學會勇敢……

電影對於電影工作者來說，也像極愛迪生的「萬花筒」，稍微晃動，便能出現另一番景象。它是取材於現實生活、以顯示生活或現實生活中的人、物為創作靈感的義大利現實主義流派；是追求即興創作、採用實景拍攝、突出濃郁生活氣息的法國新浪潮運動；是別具特色的新德國電影；是熱愛隱喻手法、充滿想像張力的現代主義流派……

那麼，什麼是電影學？簡而言之，研究電影的學科就是電影學。研究、記錄與電影有關的人或物或事就是您手中的這本書——《關於電影學的100個故事》。編者在電影百年史的浩瀚海洋中汲取了其中的一百滴水，讓我們一起來感受它的五彩斑斕。

誠如開篇所提，電影已經擁有百年的歷史了，但有人曾預言電影將會死。讓我們展望一下未來，等過百年之後，又有哪些電影能夠被人們銘記呢？是大眾的好萊塢電影，還是小眾的意識電影？是顯現在我們面前已然熠熠發光的，還是那些隱藏在背後不為人知的？這一切在現在看來都是未知數，但可以預見的是，電影的未來一定會更加輝煌，朝著高品質的巔峰蜿蜒前行。

電影不會死，只要還有人對夢想存在憧憬，電影就會生活在我們的身邊，給我們帶來非一般的感官享受！

第一章 什麼是電影

第二章 電影的構成

第三章 電影學的思潮

目錄

第四章 關於電影學的理論

目錄

第一章

什麼是電影

開演了──
電影的生日

1895年12月28日，盧米埃兄弟在巴黎公開售票，展示自己的第一部電影，人們為了紀念這一事件，把這天定為電影日。

「今晚有時間嗎？」
「有，什麼事啊？」
「九點到大咖啡館來，有東西給你看，一定會讓你目瞪口呆。」
「可不可以提前告訴我，到底是什麼稀奇玩意？」
「來了就知道了，保證你不虛此行。」
……

這段普通的對話，誰想得到會在百餘年之後，成為電影學的教科書上不能不提的一段史實。它發生的時間是1895年12月28日的下午，對話雙方是電影史上鼎鼎有名的兩個人：大導演喬治·梅里耶（George Méliès），和電影發明者盧米埃兄弟的父親──安端·盧米埃。

當時的喬治·梅里耶是一家名為羅柏胡迪劇院的經營人兼魔術師，劇院的樓上，是安端·盧米埃和他兩個兒子的寓所，在談話之前，他們已經是很要好的鄰居了。

喬治·梅里耶後來回憶說，他記得那天的天氣很冷，耶誕節剛剛過完，街道安靜而空曠，只有公車不厭疲倦地來來往往。安端·盧米埃邀請他去的那個大咖啡館就在路邊，門口懸掛一條白布，上面清清楚楚地寫著「盧米埃電影，門票1法郎」。一個男子在街道上走來走去，向匆匆而過的行人手裡塞了電影廣

告。

晚上九點，梅里耶如約來到大咖啡館。咖啡館的入口不是很氣派，必須通過一條狹窄幽暗的走道。地下的大廳很小，裝飾非常簡單，唯一能拿得出手的是一個流通空氣的通風設備。

梅里耶順著窄道走下去，首先映入眼簾的是一塊橫掛在大廳中央的白布，面對白布的空地上放了100來張椅子，來的人很少，加上幾個記者也就三十多位觀眾。這些在耶誕節後慷慨解囊的「好奇客」，成了歷史上第一批觀看首映式的「影迷」。

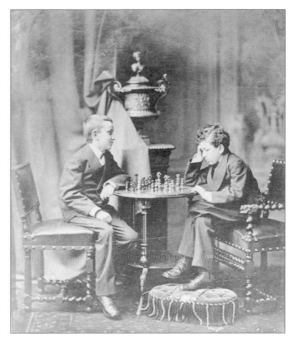

童年時代的盧米埃兄弟。

梅里耶剛坐到座位上，室內的燈就熄滅了，白布上出現了巴黎某廣場的畫面。畫面凝固不動，梅里耶不屑地對身邊人說：「就讓我來看這個嗎？這種東西有什麼稀奇！」身為魔術師的梅里耶表演了無數次在白布上顯畫的小把戲，並且時間已有十年之久。

話音剛落，梅里耶就被周圍人的驚呼聲嚇了一跳，當他把目光再次投向白布，心裡也打上了一個大大的驚嘆號。安端‧盧米埃讓他來看的稀奇玩意兒，確實能讓他目瞪口呆──畫面竟然動了！

先是一匹馬拉著馬車緩緩走過廣場，朝著梅里耶走來，觀眾中有人下意識地做出了躲避的動作。梅里耶佯裝鎮定地看著白布，影像不停地在移動：一截

1895年12月28日，盧米埃兄弟在巴黎布辛奴街「大咖啡館」的地下大廳，正式公開上映十二部影片，並出售門票。

獨立的《牆》轟然倒下，灰塵漫天；《火車進站》，逼真得讓觀眾站起來想要躲避；慈祥的父親不厭其煩地把食物塞到兒子嘴裡，來個《嬰兒餵奶》，背後的樹葉在風中搖曳生姿；接下來是著名的《工廠下班》，身穿工作裙的婦女們從安端‧盧米埃的膠片廠裡走出來，間歇有馬車穿梭其中；觀眾最後欣賞到的是《水澆園丁》，膠皮管噴出清澈的水溼透了澆花人的衣服。

當大廳裡的燈再次亮起，每個人都不由自主地鼓掌，觀眾被征服了，他們從未想過自己的生活場景會被活靈活現地記錄下來。精明的生意人此時也打起了算盤，喬治‧梅里耶出價1萬英鎊打算買盧米埃的器材到他的劇院放映，卻被盧米埃婉拒了，瘋狂牧羊人劇院的經理拉勒曼出到5萬英鎊也是白費力氣。

事實證明，安端‧盧米埃是有經營頭腦的。電影首映式後的第二天，觀眾

蜂擁而來，從首映的30多人迅速增加到上萬人，每天播出18場還是供不應求。而這項新發明因為太「逼真」，在開演之前，放映員不得不一而再再而三地提醒觀眾──疾馳的火車是不會從布幕裡跑出來的。記者們也是大加讚賞，把報紙頭條慷慨地留給了聰明的盧米埃兄弟。

百年之後的今天，當我們重溫盧米埃兄弟拍攝的這幾個短片時，依然會被影片樸素的魅力所吸引。盧米埃兄弟對電影發展的貢獻，不僅僅在於他們改良了愛迪生的「西洋鏡」，讓人們的現實生活有了記錄、重溫的機會。更重要的是，他們真實捕捉和記錄了現實生活，進而拉開了記錄片拍攝的序幕。

身為記錄片的開山鼻祖，盧米埃兄弟的拍攝內容大致可以分為四類：第一是關於自然風光和街頭風景的，以《火車進站》和《出港的船》為代表；第二類是家庭趣味生活，以《嬰兒餵奶》最為著名；第三類是工作、勞動場景，《工廠下班》是其中的佼佼者；第四類是政治、文化方面的，後來拍攝的《代表們登陸》堪稱這方面的經典。

「活動電影機」所具有的科技含量加上拍攝影片的新意，盧米埃兄弟贏得了全球性的勝利。

小知識

【棺材裡的放映員】

盧米埃兄弟發明放映機之後，世界各地的人們都想看看這個新奇玩意兒，盧米埃兄弟不得不培養大量的放映員。放映員的工作其實是非常辛苦的，晚上放電影，白天拍電影，還要自己沖洗膠捲。有一個放映員找不到地方沖洗膠捲，急得團團轉，後來他靈機一動，跑到殯儀館，讓工作人員把他裝到棺材裡，這才完成了任務。

到月球去旅行——
電影是一門藝術

喬治‧梅里耶——被人們稱之為電影和戲劇的主婚人，他用戲劇的
方式敘述電影故事，他把電影引上了戲劇之路，使電影擺脫了雜耍
地位，而成為了一門藝術。

一個冷風蕭瑟的傍晚，在巴黎蒙巴納斯車站附近，一位新聞記者正在試圖
憑藉自己的職業敏感度，搜尋一點有價值的東西，雖然他自己也能猜到這也許
是徒勞的。

「媽媽，我要買這個。」一個清脆的童音吸引了他的注意力，一位六十多
歲的老人將自己攤上的玩具拿給了小孩。這位老者身形略彎，面含風霜，衣著
簡陋，與眾多常年在車站附近糊口的小販沒什麼區別。但仔細觀察，他那雙修
長有力的大手，和充滿藝術氣息的眼神，又似乎隱藏著更多的故事。猛地，記
者想起了什麼，匆忙上前，問道：「您好，恕我冒昧，閣下能否告訴我您的名
字？」「喬治‧梅里耶。」一個快要枯萎的聲音回答道。沒錯，就是他！記者
興奮地幾乎要跳起來了：「如果您不介意，我們去前面的咖啡館喝一杯？這些
玩具我全都買下了，不會耽誤您生意的。」他用微微顫抖的聲音懇請道。

老者欣然應允。

玻璃擋住了窗外的寒風，咖啡散發出來的熱氣使老人的面龐有些許紅潤。

「梅里耶先生，我……我是您的影迷，當然了，我也是名記者。從哪說起
呢？這……就從《月球旅行記》吧！我的床頭現在還貼著當時的海報。」這個
平時一貫沉穩的記者頗有些激動，他努力控制著自己的情緒，「二十多年前，

您拍攝了一部神奇的影片，在我的眼裡，那簡直就是一個奇蹟。」

「當時大家都這麼認為，不是嗎？」老人緩緩地喝了口咖啡，整理了一下思緒，彷彿又回到了從前。「每個人心中都有一個夢，我也一樣……」

老人告訴記者，出身富庶的他，因為早年就喜歡繪畫和魔術，從此與藝術結下了不解之緣。當他第一次看到盧米埃兄弟播放的電影時，便產生了一個念頭：我也要拍電影，而且要拍得更好！當他花大錢買到放映機時，卻又迷惘了。沒有目標，只能簡單地抄襲：《玩紙牌》、《火車進站》，連片名都與盧米埃兄弟的影片相同，以致於他的朋友至死都在譴責他的「盜竊」行為。

接著，老人話鋒一轉，開始講述了他是如何發現「停機拍攝」法，又如何借用魔術和攝影的技巧發現疊印法、多次曝光、漸隱畫面等特技的過程。

「我記得在您的製作中經常會出現許多魔幻場景，那是我童年最美好的記憶之一。」記者不禁說道：「那些評論家都說是您將電影從暮氣沉沉的簡單記錄時代，帶到了另一個廣闊的藝術天地中。」

老人的臉上掠過一絲微笑，繼續說：「在那之後，我從小說《從地球到月球》和《第一個到達月球上的人》中獲得靈感，決心要盡全力拍一部能展現人類偉大夢想的影片。」

「《月球旅行記》？」

「沒錯，《月球旅行記》。那是1902年，我花了3萬法郎製作的，還和朋友們親手繪製了海報。」老人的臉更紅了，不知是因為興奮還是因為屋裡的溫度。

「我至今還記得當年銀幕上那動人心魄的故事！那浩渺的宇宙空間，海底的奇花異草，外星球上的火山洞穴……讓所有的觀眾如癡如醉。」記者激動說。

「可惜，唉……」老人說到這裡，情緒大變，已沒有了剛才侃侃而談時的亢奮：「雖然我不恨他們，但我永遠會記得他們。」

「您是指愛迪生和他的助手？」記者憤憤道：「他們在美國偷賣了幾百萬份拷貝卻沒給您一分錢，還不以為恥，這簡直就是強盜行徑！」

「可是你知道嗎？即使有了那筆錢，當時我最多也只是個富翁，卻很難再

梅里耶發現了電影具有表現魔幻效果的可能性，並經由親身實踐為電影藝術打開了想像力的大門。

拍出那麼激動人心的電影了。」沒等記者回答，老人自語道：「我雖然把舞臺搬上了銀幕，但卻執著於此，無法突破，這才是我們被觀眾遺忘的真正原因。」

1938年的一天，這位記者參加了梅里耶的葬禮，他的心頭始終縈繞著一個聲音——「喬治‧梅里耶是用人工佈景攝製電影的創始人，這一創造曾給予將要死亡的電影事業以新的生命！」

盧米埃讓人們看到了自己的生活，可是時間一久，人們就厭倦了總是重複看身邊無趣的事物，希望看到新奇、刺激的東西。梅里耶的電影順應了這個思潮，用戲劇的方式講述故事，使電影擺脫了雜耍地位。

梅里耶被譽為「戲劇電影之父」，他將劇本、演員、服裝、化妝、佈景等一整套戲劇手法引入電影世界，既擅長利用戲劇元素來輔助拍攝，也喜歡用自然的光線完成畫面構圖。此外，他還發明了停機再拍、疊印法、多次曝光、漸隱畫面等眾多電影特技，例如《管弦樂隊隊員》的曝光多達七次，其中一些特技攝影手法一直沿用至今。他的代表作有：《灰姑娘》、《德萊孚斯事件》、《格列佛遊記》、《月球旅行記》等等。

小知識

【停機再拍】

一次，梅里耶放映拍成的影片時發現一輛行駛的公共馬車忽然變成了運棺材的靈車，頓時感到驚惑不解。仔細調查發現，原來拍攝時膠捲因機器故障被掛住了，等到開機再拍時，一輛運棺材的靈車恰好行駛在原來馬車所在的位置上。這次偶然的事件使身為魔術師的梅里耶茅塞頓開，明白了「停機再拍」的奧妙，並立即借「魔術照相」的手法，創造了慢動作、快動作、倒拍、多次曝光、漸隱畫面等一系列特技手法。

羅莉塔逃亡——
電影是一種文化

電影作為文化的載體，是一種意識形態下的藝術表現形式。

1960年，當人們還沉浸在賣座大片《萬夫莫敵》（Spartacus）史詩般的宏偉場面時，影片的導演史丹利‧庫伯力克（Stanley Kubrick）已經將目光投向納博可夫（Vladimir Nabokov）的小說《羅莉塔》了。他被這部描述中年男子杭伯特「覬覦」未成年少女的作品深深吸引，迫不及待要將它拍成電影，但是擺在他面前的難題卻是如此之多。

首先，小說本身塑造了一個站沒站相、坐沒坐相的12歲女孩，她討厭母親的清規戒律，討厭當時婦女們的循規蹈矩，她從未想過自己會成為那樣的女人。她在電影院看電影時，喜歡把腿搭在前面座位上。這個形象對於當時保守的美國

史丹利‧庫伯力克的作品受到的讚揚幾乎和招致的咒罵一樣多。影片中不可思議的視覺風格為他贏得如潮好評，而他非傳統的敘述感又常常會引來輕蔑的挑剔。儘管如此，他仍是一位獨一無二的藝術家。

19

人來說，本身就是一個不討喜的角色。

其次，小說的作者納博可夫拒絕和庫伯力克合作，他寧願自己的作品從頭到尾都只是一本書，也不願意被人篡改。並且他深知，如果這部電影忠於原作，在美國一定會禁播。

庫伯力克當時一心想要拍這部作品，再三商議之後，以150萬美元的天價買下改編權，並且答應由納博可夫親自改編劇本。

想當然，納博可夫的劇本長達400多頁，保留了故事的原汁原味，註定不會通過電影審查委員會的審查。在提交審查的第一稿中，編劇凱爾德‧威廉漢姆將故事結局改成杭伯特迎娶羅莉塔，但是沒有人喜歡這個結局。庫伯力克最終決定忠於原著，唯一的讓步是女主角的年齡和外貌，小說中的羅莉塔12歲，電影中的是14歲；小說中的羅莉塔是個栗色頭髮、小麥色皮膚的小女孩，而電影中變成了金髮白皮膚的小熟女。

在提交審核的過程中，劇本從400多頁濃縮為200多頁，納博可夫無法容忍，選擇了退出。

與此同時，庫伯力克也選擇結束美國的拍攝工作。因為他的電影不僅受到審查部門的高度重視，社會道德團體對他也是怒目而視。在雙重壓力下，庫伯力克將拍攝工作轉移到英國，一來英國的審查制度不那麼吹毛求疵，可以最大程度地還原小說，另一方面也能得到更多的資金支持。

我們現在看到的《羅莉塔》就是這樣誕生的，從那之後，庫伯力克所有的電影都罩上了「英國生產」的外套，而他本人也開始在英國長期定居。

庫伯力克一生只拍攝過13部影片，每部影片的題材都不同，有21世紀外太空，也有古羅馬競技場；有驚險有愛情；有超世有入世，唯一不變的就是他的主題：對人性的思考，以及對社會道德制度的關注。

從庫伯力克拍攝《羅莉塔》（中文片名為「一樹梨花壓海棠」）的經歷來

看，電影不僅僅是一種娛樂方式，更是導演本身文化素養和社會文化制度的體現，同時，能夠欣賞什麼樣的電影，一定程度上也能顯示出一個人的文化素養。法國電影理論家馬賽爾（Gabriel Marcel）曾說：「如果有人輕蔑電影，那是因為他們完全不懂得電影的美，總之，認為這門從社會角度看是當代最重要、最有影響的藝術可以置之不顧的看法是完全不合理的。」

電影自身就是一種文化，有屬於自己的文化體系。以愛情片為例，不管主角的身分有多大差異，也不管拍攝影片的導演閱歷有多麼不同，故事主題總歸離不開一條主線：「相識—相愛—受阻—結局。」

從另一個角度上看，電影超越現實文化，並反作用於文化。《我的野蠻女友》、《我的老婆是老大》等韓國影片的走紅證明了這一點，它們曾帶動一股風潮，那就是——「野蠻」成為女生競相追逐的一種特質。

小知識

【一樹梨花壓海棠】

「十八新娘八十郎，蒼蒼白髮對紅妝。鴛鴦被裡成雙夜，一樹梨花壓海棠。」這是北宋詞人張先80歲時迎娶18歲小妾，蘇東坡調侃他的作品。「一樹梨花壓海棠」在那之後就成了老夫少妻的代名詞。直到20世紀，又被用作《羅莉塔》的中文譯名，頗受注目。

愛迪生神祕的「萬花筒」──
電影的雛形是科技

電影的誕生與發展見證了人類科學技術的進步，時至今日，儘管「視覺暫留」和「似動現象」理論仍沒有停止勸服對方的努力，但這些理論在發展的過程中，帶給電影的深遠影響卻是無法磨滅的。

1894年夏日的某一天，洛杉磯街頭的一個氣派華麗的大廳前，人頭攢動，排隊的人群一直綿延到大廳門口的一個金色半身像後面。這座塑像，就是大名鼎鼎的湯瑪斯‧愛迪生（Thomas Edison），而這裡，就是他的電影放映機上映的地方。

活動電影放映機內部構造。

排在隊伍最前面的，是邁克和布朗兄弟倆，相對並不富裕的他們來說，一美元的票價並不便宜，但是為了看一眼當時最新奇、最有趣的娛樂，兄弟兩人覺得省吃儉用也應該來一次。

邁克先進去了，在工作人員的引導下，走到一個木製的盒子前停了下來，盒子中間有一個像萬花筒鏡片一樣的東西凸出。環顧左右，他發現周圍的人都屈身將眼睛貼在鏡片上，向裡望去，一

個個聚精會神，動也不動，只是偶爾會發出幾聲驚嘆。

「我可以開始了嗎？」眼前的木盒就像巨大的磁鐵一樣深深地吸引著邁克，他迫不及待地問工作人員。

「沒問題，先生，你可以開始了，這部影片的名字叫做《處決蘇格蘭瑪麗女王》，非常精彩！」對方微笑著解釋：「除了這部影片，您還可以欣賞其他4部同樣精彩的影片，希望您看得開心。」

當邁克將頭貼上目鏡的一剎那，他驚訝極了。來之前他聽說過裡面的小人會動，可是當著裝華麗、氣度威嚴的蘇格蘭女王出現在自己面前，一舉一動、一顰一笑都與真人無異時，還是被深深

1895年的有聲活動電影機。

地震撼了。他甚至一度懷疑，女王和她身邊的人是因為中了某種邪惡的魔法而被關進了木盒裡。邁克沉醉其中，嘴張得大大的，目不轉睛地看著眼前一幕幕「奇蹟」發生。當兇殘的劊子手一刀砍下女王的頭顱，並且將其提在手中，向自己伸來時，邁克大叫一聲，嚇得跌坐在地上。

工作人員快步走過來：「先生，您還好吧？」

「噢，我沒事，我沒事。」從幻象的世界中回來，意識到自己打擾了這裡的其他人，邁克略帶尷尬地想表達歉意：「對不起，我只是……只是……」對方倒是習以為常的樣子：「沒關係，先生。那麼，您還要繼續看下去嗎？」

「要！要！」雖然有些恐懼，但好奇心還是讓邁克無法自拔，他渴盼著下一段奇遇。

第一章 什麼是電影

這時，布朗也走了進來，邁克叮囑弟弟為即將看到的一切要有心理準備。布朗滿不在乎，甚至有一點輕視哥哥，不過當他真的看到盒子裡的表演時，被震撼的程度絲毫不遜於對方。在看到魯斯夫人大膽的肚皮舞表演時，他感覺自己像一個偷窺者，正義與邪惡在自己的內心深處激烈交戰，但大腦卻無法控制自己停止觀看。直到影片播完，布朗依舊一動不動，停在那裡，腦海裡全是剛才看到的露骨表演，無法回到現實。

對於兄弟倆來說，這真是奇妙的一天，永生難忘。而為他們和其他更多像他們一樣的人帶來這種震撼的娛樂方式的人，就是偉大的發明家愛迪生。

英國的馬布里奇（Eadweard Muybridge）和法國的賴爾，都對愛迪生發明電影放映機起了十分重要的作用，他們讓愛迪生意識到連續成像技術可以給人的眼睛帶來新的愉悅。

愛迪生的助手威廉‧迪克遜（W. Dickson）是攝影師出身，也是這一系列發明中的關鍵人物。首先，他將膠片的兩側固定位置打上很多小孔，這樣可以保證影片拍攝和播放時畫面固定、連續。然後，他又協助愛迪生發明了拍攝用的「電影記錄器」和觀看用的「電影試鏡」——電影放映機便是由此發展而來。接著，他又協助愛迪生發明了「黑色瑪麗亞」——一種最早的攝影棚。這種攝影棚擺脫了最初電影拍攝只能靠強力燈光輔助的缺點，利用可以打開的屋頂，靠日光作為拍攝光源，此外攝影棚中的拍攝器材、服裝道具一應俱全，還能完成一些簡單的特技，功能十分強大。

除了以上幾人，對愛迪生的電影事業貢獻最大的就屬膠片大王——喬治‧伊士曼（George Eastman）了，正是由於他發明了柔軟的賽璐珞膠片，擺脫了原來溼版攝影的侷限，使愛迪生對於故事片的追求得以實現，最終拍出那部舉世聞名的《火車大劫案》。

愛迪生和眾多熱愛生活的發明家，將對於科技不停的追求轉化到人類的娛

24

樂生活之中，也促進了電影事業從誕生到發展的過程，科學技術將伴隨著電影
發展繼續走下去，永不停止。

小知識

【逃之夭夭】

有一次，愛迪生希望在他的攝影棚中拍攝一場「真實」的拳擊比賽。於是，他邀請
來兩位職業拳擊手，其中一位是在紐約頗有名氣的黑人拳擊手，而另一位則是剛剛
擊倒過大名鼎鼎的蘇利萬、風頭正勁的科比特（James J. Corbett）。本打算兩人能
將一場精彩的比賽奉獻給銀幕前的觀眾，但令所有人意想不到的是，那名黑人拳手
一進攝影棚，看到自己的對手是科比特，嚇得全身發抖。他在臺上戰戰兢兢地轉了
一圈，就迅速跳下拳臺，逃之夭夭了。

在數字的海洋中起航——
電影是一種科技

從誕生之日起，電影就以一種科學的形態出現，最初的它只是一種成像技術，能夠記錄動態的影像。然而隨著科技的發展，電影也發展迅猛，各種特技不斷被加入成為電影元素。這其中，《鐵達尼號》無疑是耀眼者。

隨著汽笛聲響徹天空，「鐵達尼號」郵輪緩緩駛離港口，目標是大西洋對岸的美國。畫家傑克站在船頭，激動地喊道：「I'm the king of the world!」（「我是世界之王！」）緊接著，整個「鐵達尼號」巨大的船身以及船上數千名的乘客映入眼前，令人震撼。然而，大銀幕前的觀眾們卻很難想到，這短短十餘秒的鏡頭所意味的，不僅僅是鐵達尼的一次起航，更是高科技手法應用在電影史上的一次起航。

十幾年前，大導演詹姆斯·卡麥隆（James Cameron）出於對海底探險的熱愛，在好友的幫助下，數次潛水探尋那個著名的冰海沉船——「鐵達尼號」。之後他說服了投資方，希望將那場20世紀初的災難重現銀幕。在《魔鬼大帝：真實謊言》、《阿波羅13》等影片中，對數位特效的應用令其取得了巨大的成功，他希望借助這一科技手法來挑戰新的高峰。

一天，他找來好友——數位領域（Digital Domain）數字工作室的負責人羅伯·雷加度（Rob Legato）談及此事時，希望他能幫助自己將近百年前所發生的一切真實地還原出來。

雷加度知道這件事的難度有多大，但他也知道卡麥隆凡事力求完美的性

「鐵達尼號」首航時的宣傳資料。

格。他是電影特效方面的專家，這也是對方找他來的目的。「也許我們可以試著幫你，」他猶豫道，「但我不敢肯定一定做得到。」

說做就做，為了分工明確、方便協調，他們將特技人員分為五組：

由馬修‧巴特勒（Matthew Butler）領導的特技組作為主導，除了負責提供資料給製作海洋、輪船、人物和其他場景的四個特技小組，還要確定機位、人物及場景分配等。他們必須製作模型、配對資料，讓人物動作、場景畫面真實、合理，可以說是團隊的核心。

海洋是整部影片的主題之一，理查‧吉德（Richard Kidd）的小組就是利用三維動畫來製作海洋，在整個影片的拍攝過程中，並沒有用到一滴海水，簡直是一個奇蹟。而這個奇蹟，完全是憑藉吉德的小組利用現實中的時間、風速、海浪、太陽位置等參數，用電腦特技實現的。

27

「復活」鐵達尼號這個龐然大物的任務被交給了理查‧佩尼（Richard Payne）的小組，他們首先在攝影棚內製作了一個1：20的輪船模型，又在墨西哥海濱的外景搭了一個幾乎與原船1：1的仿製品，不過出於預算原因，新船隻只有左舷而無右舷。之後，他們把模型與三維動畫合成在海洋中，讓這艘龐然大物再度「起航」。

最困難的任務給了凱基‧阿瑪古奇（Keiji Amaguchi），那就是「人」。可以想像，當上面這些特效製作與實拍鏡頭結合在一起時，上千個電腦製作的神情動作各異的人物，將多麼具有吸引力。凱基的小組利用動作捕捉技術，準確的將專業演員的動作轉化為資料，然後經由3D動畫將其還原於銀幕，並做成更多的「人」。雷加度事後充滿驕傲地回憶著，稱讚自己團隊的作品與真人無異，並且「具有靈氣」。

最後，凱利‧波特（Kelly Port）的小組對於畫面的真實性進行修訂，用電腦模擬出了諸如魚、星星、浪花、冰山等場景細節，神奇的三維動畫製作技術讓整個環境真實再現。

由於使用了特效，所以拍攝中很多細節非常有意思，比如：大多數時候，影片裡的「大西洋」就只有1公尺多深；外景地一個超過1,000立方公尺的大蓄水池，成了搜救艇的舞臺，而前面介紹的輪船起航的鏡頭，則來自於在一個停車場地拍攝。最離譜的是，輪船沉沒的那段影片完完全全是模型和電腦特效（如海浪、乘客）完美結合的效果，跟電影本身似乎沒什麼關係。

這一切努力終究沒有白費。借助強大的科技力量，《鐵達尼號》在全球狂攬18億票房，創下吸金記錄。同時也在奧斯卡上捧得11個大獎，與傳奇影片《賓漢》（Ben Hur）比肩。獲得最佳導演獎讓詹姆斯‧卡麥隆激動不已，當他舉起手中的小金人後，對著鏡頭向全世界高呼：「我是世界之王！」

隨著科技的進步，電影3D化進程的腳步也越來越快。無論是前期的創作設

計和中期的實際拍攝，還是後期的剪輯製作，電腦特效無不發揮著越來越重要的作用。《鐵達尼號》中僅各種特技鏡頭就達到500多個，還不算那些運用了高科技手法才能真實拍攝的鏡頭，如水下拍攝、航拍等。

除了新穎的數位科技，傳統的特效也是《鐵達尼號》不可或缺的一部分，只是與新的特效結合，讓它擁有了更強大的生命力。傳統模型和機械裝置不再是簡單的工具，而是被賦予了生命，「活」起來了。大到海洋、冰山、輪船，小到煙霧、浪花、繩結，特技水準之高，直讓人驚呼：只有想不到，沒有做不到！

小知識

【多才多藝】

詹姆斯·卡麥隆不但多才多藝，而且事事力求完美。所以影片拍攝中幾乎所有事他都親歷親為。為攝影師設計深水攝影裝置，為特技人員畫受力圖分析大船沉沒原因，連片中需要的素描繪圖他都自己完成。傑克為了討羅絲歡心，為她畫的那幅素描，實際上也是導演的大作，而且因為卡麥隆慣用左手，影片還特意用鏡頭轉換來將這部分進行處理，以符合傑克慣用右手的事實。更誇張的是，連畫像最後傑克的簽名，卡麥隆也一手包辦，不許他人代勞。

翹家少年史特龍——
電影是一種商品

從誕生之日起，電影就註定是帶有商業性的。它的本質僅僅是一種娛樂方式，為提供娛樂的人最大限度地實現贏利，是製造電影的目的。

20世紀60年代初，好萊塢迎來了一個翹家少年，他窮困潦倒，口齒不清，身上帶著雅痞的氣質。和無數個離家出走來到好萊塢的少年一樣，他為成名而來。

初入好萊塢的人，都免不了跑龍套的命運，這個年輕人也不例外，在成名前的日子，他在動物園洗過獅子的籠子，當過披薩外送員，最接近夢想的一份工作是做電影院的領座員。

雖然追夢的日子過得很窘迫，年輕人卻一直沒有忘記自己的初衷，他在閒暇的時候學習劇本寫作，並出現在伍迪‧艾倫的電影《香蕉》中，但不管是劇本還是眾多的「跑龍套」角色，都沒能讓觀眾記住他，導演們提起他永遠都還是「那個跑龍套的」。

在這樣的艱難歲月中，他也想過放棄，也考慮退出這一行，做個普通人，過平凡的日子，但是，他始終不能忘記母親曾為他做過的星相佔卜，預測自己會成長為世界巨星，更何況，電影是他畢生追求的夢想。

他就這樣苦苦堅持著，直到幸運女神飄然而至——

1974年的某個夜晚，對於這個居住在破舊汽車旅館裡的年輕人來說，是個奇蹟發生的不眠夜。他意外地看到了一場拳擊賽，對戰雙方是穆罕默德‧阿里和一位名不見經傳的拳擊手查克‧威普勒，後者在拳王的激烈進攻之下竟然

傳奇般地堅持了15個回合。這個場景給了年輕人一個啟發，他連夜持筆，一個勵志大片的劇本在三天之內誕生了，年輕人為它取名《洛基》。內容講述的是一個典型美國夢的故事，一個名叫洛基的拳擊愛好者，機遇巧合與世界拳王過招，進而一夜成名。

年輕人希望他的星途也能像自己筆下的主人公一樣，於是他帶著劇本，走訪製片廠。不幸的是，他碰了很多釘子。因為他劇本的使用權附帶了一個條件，那就是得由他本人來演出男主角，他認定只有自己才能把洛基這個虛擬人物給演活。

讓我們來看看這個年輕人當年的「尊容」：左眼瞼與左邊嘴唇下垂，嘴巴裡很難發出清晰可辨的聲音。製片商們對劇本表現出極大興趣的同時，對他的外表也提出了質疑：這樣的長相，能當明星嗎？

年輕人並不氣餒，在經過1755次的拒絕之後，他終於找到了投資者，《洛基》以很低的成本在一個月內拍攝完畢。可是，誰也沒有想到，那年的奧斯卡頒獎典禮上最大的黑馬就是這部影片，一舉囊獲了最佳影片與最佳導演獎，並入圍最佳男主角與最佳編劇，全年票房突破2.25億美元，令所有拒絕過他的導演、製片商們唏噓不已。後來，他一口氣將《洛基》拍了6部，即使在年逾60歲之後，也堅持親自上陣，做些連年輕演員都望而卻步的高危險動作，沒用任何替身。

這個年輕人就是席維斯‧史特龍，一個從小被老師同學認定為可能會在「電椅上結束生命」的調皮孩子，在瑪麗蓮‧夢露認為「人們願意用一千元交換你的吻，但只願意付50分錢買你的靈魂」的好萊塢，開創出了屬於自己的一片天。

在好萊塢，類似史特龍這樣的追夢故事數不勝數，有人對其不屑，有人對其熱捧。但不管怎樣，好萊塢是成功的，它將電影和市場緊緊融合在一起，讓

更多的人欣賞到這門奇幻的藝術。

　　從1895年盧米埃兄弟將電影作為商品搬上銀幕開始，電影的商業性就如影隨形了。電影的本質是一種娛樂方式，製造娛樂的人提供樂趣，人們支付金錢購買樂趣，而為提供娛樂的人最大限度地實現贏利，是製造電影的目的。

　　20世紀是科技迅猛發展的時代，既為電影提供了技術支援，又解放了生產力，讓觀眾有更多的時間走進電影院享用精神上的饗宴。電影的商業性就更加突出了，這其中，為了追求票房而不顧電影本身藝術性的也不在少數。導演法蘭克・卡普拉（Frank Capra）就曾感慨地說：「今天好萊塢的電影製作是屈尊到廉價的、誨淫的春宮片水準，把一門偉大的藝術瘋狂地雜種化了」。

　　到了21世紀，電影的商業化愈加明顯，它的收益不再僅僅為電影票房、錄影帶、DVD等相關收入，甚至經由授權將類似主題公園、T恤、毛絨玩具等周邊產品的收益，也納入了自己的贏利範圍。最有特點的就是，當《變形金剛》熱映時，也隨之讓變形金剛玩偶的經銷商大賺了一筆。

小知識

【To Sid】
位於好萊塢大道上的中國戲院，絕對算得上是好萊塢的重要地標建築，每次在這裡舉行首映之前，明星們都要在溼水泥裡留下手印或腳印，這些名人的印記中也不乏另類的，唐老鴨曾經留下它可愛的掌印，傑米・杜蘭特（Jimmy Durante）則戲謔地留下了鼻印……如果你在這裡觀光，發現水泥中有「To Sid」的字樣，別感到驚奇，因為這是早期影星們在對中國戲院的創始者Sid Grauman表示敬意。

位於好萊塢大道上的中國劇院是全美國最著名的影院。

史托洛海姆的電影被刪節──
藝術性和商業性

電影發展到1923年，已經不單單是導演和觀眾的事情了，它融入
了更多類似製片、票房等商業的元素，電影的商業性和藝術性上升
為臨近對立的兩個性質。

散場的人們像潮水一般從紐約大都會戲院哥倫布圓環（Colombus Circle）
廳的出口湧出來。電影已經結束，他們還在驚喜地討論著，這部時長120分鐘
的影片《貪婪》是近些年不常見的好影片。

誰都沒有注意到，《貪婪》的導演馮‧史托洛海姆（Erich von Stroheim）
走在人群的最後，看著他沉默不語若有所思的樣子，身邊的朋友問：「你覺得
怎麼樣？」

「哦，」史托洛海姆緊皺眉頭說，「我幾乎認不出這是我的電影。」

這天是1924年12月4日，距離該片的殺青儀式一年之久。它不是普通的一
天，對於擁有百年歷史的電影來說，更像是個路標，孤獨孑然地矗立著，記錄
電影商業性的日益重要。

史托洛海姆是個很有韌性的人，他曾經為了拍片，在環球老闆的家門口支
起帳篷，日夜不停地糾纏老闆給他機會。一段時間下來，老闆終於受不了，同
意讓他試試看。一年後他交出了一部作品《盲目丈夫》，這是他在環球的第一
部作品，也是唯一的一部，也正因為這部電影讓他被自己的老闆深深「憎恨」
著。因為他在排練、藝術剪接上花費太多，慶幸的是，《盲目丈夫》叫好又叫
座，環球公司才讓他導演的身分繼續下去。

可是好景不長，史托洛海姆在第二部影片《愚妻》開拍時就犯了同樣的錯誤，在這部《盲目丈夫》的姊妹篇裡，他將導演的權力發揮到極致，對道具、佈景逼真度的要求到了苛刻的地步，他甚至規定飾演奧地利輕騎兵的演員必須穿軍用內褲，可事實上，在劇情裡，這些演員並不會把自己的褲子脫下來露出內褲給觀眾看。在花費上，環球公司的官方說法是他花費超出了百萬美元，超出預算的4倍之多。史托洛海姆交給公司的電影是6個小時，環球公司命令他刪節了2/3才得以正常上映。史托洛海姆的電影在藝術價值上是毋庸置疑的，《愚妻》也是一部既叫好又叫座的電影，但最終的利潤卻幾乎是零，因為它之前的投入實在是太大了。

1923年，史托洛海姆開始拍攝第三部電影，但才開拍五週，他就超出了整部戲的預算，氣急敗壞的環球公司再也無法忍受，甘願電影作廢——環球公司解雇了他。

就這樣，史托洛海姆到了米高梅公司，他最經典的影片《貪婪》於是誕生了。該片依舊是超出預算，最終的花費高達200萬美元，史托洛海姆的版本是42盤，長達九小時。在公司的施壓下，史托洛海姆不情願地剪到24盤。公司還是不滿意，乾脆把影片收回來，交給另一個導演來剪接到10盤，這兩個小時的電影就是後來史托洛海姆本人都認不出的那個版本。

《貪婪》是成功的，即使在它被剪接到不到原作的1/4，它依舊是經典，看過該片的人都說劇情引人入勝，極具震撼力。但據阿爾伯特·列文（少數完整觀看過原片的人之一）說，原本9個多小時的電影是根本經典兩個字不足以形容的，原來電影還可以那樣拍！

原作的偉大，時至今日，我們也只能靠想像了。但據小道消息獲悉，原版的《貪婪》從未被毀壞，一直存在米高梅公司的某個祕密儲藏室裡。

如果說電影的兩個屬性：藝術性和商業性之間一直存有著一場戰爭的話，

那麼史托洛海姆無疑是個失敗者，在製片公司的壓力下，他沒能保住自己的原作，事實上，他也沒有那個能力，如果選擇保留原汁原味，那就意味著他嘔心瀝血的作品會成為一個人的電影；如果需要被更多的人認可，那就只能屈服。我們可以想像，如果史托洛海姆站在一向鄙視「電影完全藝術性」的美國米高梅公司的製片人路易·梅耶面前，後者會說出什麼樣的話，一定是那句讓所有貧困的藝術家都要思考上一段時間的話：「如果你想要當一名藝術家，就代表著你要其他人為你的藝術挨餓。」眾所周知，電影是集體智慧的結晶，需要投入大量的文學、音樂、美術方面的人力、物力，任何一個製片商都不可能冒著不贏利的危險來浪費這些寶貴的前期投資。

但是，電影的商業性也不是完全有害的，它在一定程度上是能促進電影的藝術價值提升。製片商們想讓電影贏利，唯一的出路就是把影片拍攝得更有畫面感，更具有娛樂性，更有深度、內涵。就拿著名電影《阿甘正傳》來說，劇情積極勵志，畫面清新美觀，在藝術方面具有很高的價值，但它同時又以較高的藝術性贏得了超高的票房。由此可見，電影的商業性不僅沒有降低藝術性，反而讓藝術性又促進了商業性的發展。

小知識

【固執】

史托洛海姆是個非常固執的人，在有聲電影到來之後，他還是一心一意地抱著無聲電影不放。他拍的電影大多是不賺錢的，唯一一部賺錢的是《風流寡婦》，但這卻成為了他獨立導演的最後一部影片。

著名導演馮·史托洛海姆在影片《幻滅》中扮演德國軍官。

幽默的恐怖大師——
電影是一門語言

電影是一門特殊的視聽語言，就像作家擁有不同文風一樣，不同的導演對電影也有不同的詮釋方法。這其中，希區考克無疑是佼佼者，他將罪與罰、純真與性感、理智與瘋狂融於恐怖氛圍之中，他是一位將直指人性陰暗面、擅長心理驚悚的絕妙創造者。

電影圈，這三個字意味著日新月異，長江後浪推前浪；希區考克，這四個字卻意味著永恆，意味著經典。它像是幅華麗的拼圖，由多個碎片拼湊而成，這些碎片包括：讓人緊張得不敢大聲喘氣的恐怖情節、乍聽毛骨悚然的特異音樂、唯美浪漫的黑白畫面、深邃難懂蘊含玄機的機智對白、環環相扣的疑點……

如果看過這些描述後，你以為希區考克就是個無聊至極，只懂得製造心理恐怖的胖老頭，那就大錯特錯了，他如果沒有點過人的人格魅力，又怎麼會被大眾認為是偉大的藝術家呢？

稍微關注希區考克的人都知道，這個形似企鵝的胖導演，最喜歡的事情就是在自己的電影中客串一、兩個毫不起眼的小角色。有人問他這樣做的原因，他戲謔地說，自己是故意的，他想要以這樣的方式告訴陷入緊張情緒的觀眾，這只不過就是一場電影，一個虛擬的故事而已，人們大可不必被情節拉著鼻子走。因為影片《驚魂記》中主角在浴室被殺的場景，曾讓不少觀眾在很長一段時間內不敢踏入浴室洗澡。

也正因為希區考克的這個可愛的小習慣，瞭解他的觀眾開始習慣在電影中

尋找他胖胖的身影，他們在1930年的《電話謀殺案》（Dail M for Murder）中發現他從兇殺現場前穩步走過；在1938年的《年輕姑娘》（Young and Innocent）中，他帶著一個相機，站在法院門口；在同年的《貴婦失蹤記》（The Lady Vanishes）中，他站在維多利亞車站，穿著黑色大衣抽著雪茄；在1942年的《海角擒兇》（Saboteur）中，他就剛好站在破壞分子停車的地方……這也成為了希區考克影片中的一大焦點。在那個沒有電視採訪的年代，希區考克靠著這點可愛的小伎倆被觀眾熟識。

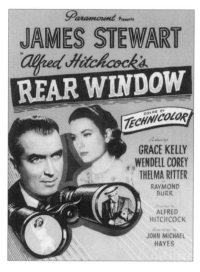

《後窗》（Rear Window）拍攝於1954年，這部影片包含了希區考克所擅長的所有技巧和手法，是電影史上的一顆璀璨的明珠。

一般情況下，這樣不足半分鐘的出場安排通常是難不倒天才的希區考克的，但在《救生艇》（Lifeboat）的拍攝中，他卻遇到了一個大麻煩：他找不到任何場景能讓自己出現在電影中。因為整個故事是發生在一艘救生艇上，不會無緣無故地出現一個路人甲乙丙丁之類漫不經心地從主角身邊走過。他的副導演曾逗趣地說，讓他假扮成海中的鯊魚，在水中默默無聞地游過。

這個戲謔的提議當然沒有得到希區考克的認同，但卻給了他某種提示，他打算假扮成浮屍，從救生艇邊緩緩漂過，更何況，他假扮浮屍，根本用不著化妝。但等真正實施時，這個設想也遭到了淘汰，因為他根本不會游泳。

希區考克這下可真算是遇到麻煩了。他在攝影器材前走來走去，手掌在凸起的肚子上摩挲著。突然，從手心裡傳來的弧度給了他靈感。在拍這部戲前不久，他剛剛減肥成功。而減肥前後不同的體型不正好可以作為自己出場的噱頭嗎？

於是，史上最有創意的一次出場就這樣誕生了。人們在主演手中的報紙上看到了導演的身形。這次，他成了一個虛擬減肥產品的代言明星，和我們經常看到減肥前和減肥後比對的照片一樣。

這個有意思的出場至此還沒有結束。令希區考克也沒有想到的是，很多觀眾在影院觀看完電影後，紛紛致電詢問減肥飲料的名稱，他們認為效果不錯……

哲學家馬賽爾在《電影語言》中曾有過這樣的描述：「由於電影擁有它自己的書法——它以風格的形式體現在每個導演身上——它便變成了語言，甚至也進而變成了一種交流手段，一種情報和宣傳手段。」

作為一種語言，不同的電影能夠體現出不同的語言風格，不同的導演也是像不同的作家一樣，有著不同的「文」風。以希區考克為例，他的電影常從罪犯角度出發，拍攝罪犯預謀、實施的全過程，讓觀眾自始至終都揪著一顆心，若是罪犯有了百密一疏的錯誤，觀眾也不由自主地為罪犯而感到遺憾。希區考克曾說自己是有些「邪惡」想法的，這也算是他的邪惡想法之一吧！從不對道德做評判，只是淡淡地，講述一個故事。

小知識

【金髮美女】

在希區考克的電影中，女主角通常是金髮白皮膚，其中以摩洛哥王妃葛麗絲‧凱莉最受他的喜愛，曾經三次演出他的影片。不過，這可不是代表大師是好色之徒，他對金髮美女的熱愛完全來自於他所使用的電影語言。他曾經說過：「金髮美女最適合被謀殺！想像一下，鮮紅的血從她雪白的肌膚上流下來，襯著閃亮的金髮，多美啊！」

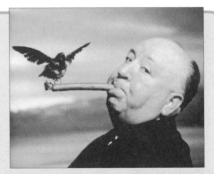

「希區考克」這個名字代表了一種電影手法的精神，成了懸疑驚悚的代名詞。

弗萊赫提遭遇因努伊特人──
電影是一種生活

記錄片，是電視或電影的一種藝術形式，它是以人們的真實生活為創作基礎，以真實的人物和事件為表現內容，並經過藝術的加工和處理，透過展現真實的生活來引起人們的共鳴和思考。勞伯・弗萊赫提（Robert J. Flaherty）被人們稱為「世界記錄電影之父」，他拍攝的《北方的那努克》（Nanook of the North）是一部很成功的記錄電影，這部影片也揭開了記錄電影的序幕。

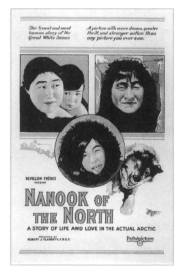

1919年8月15日，雖然北半球已經是烈日炎炎的夏季，但是在常年寒冷的北極，卻體會不到一點夏天的味道。就在這一天，勞伯・弗萊赫提和他帶領的攝影小組來到了這裡。三年前，弗萊赫提就曾與這裡的原著居民生活了兩年，並用影片記錄他們的生活，可是由於一場意外，拍攝的底片都被燒毀了。如今他故地重遊，想彌補以前的遺憾。

一行人到達後，弗萊赫提就迫不及待地找到一位叫那努克的獵人，邀請他作為本次拍攝的演員，那努克接受了弗萊赫提的邀請，就這樣，弗萊赫提和攝影小組在當地的狩獵季節來臨之際，跟隨著那努克和他的三個夥伴開始了狩獵生活。

《北方的那努克》是弗萊赫提的開山之作，不僅開創了用影像記錄社會的人類學記錄片類型，更是世界記錄片的光輝起點。

在狩獵過程中，弗萊赫提的攝影小組一刻也不停歇的跟隨著演員，記錄著他們狩獵的全過程。而弗萊赫提也決定在拍攝過程中隨時沖洗底片，並且做出了一個大膽的嘗試，他要先給當地的因努伊特人來一次「試映」。

這是特別的一天，大約20來個因努伊特人接到了弗萊赫提的邀請，他們之中有老人、有孩子、有青壯年獵手，大家陸陸續續地來到弗萊赫提的小屋。小屋早已被佈置好，床單被當作了銀幕掛在牆上，當人都到齊的時候，屋裡的燈被關掉，弗萊赫提充當放映員，轉動了放映機，一束光打在床單上，那努克捕捉海象的畫面出現在床單上，頓時大家一陣騷動，紛紛回頭仔細端詳發出光線的奇怪機器，臉上很明顯的呈現出疑問：「這個神祕的東西是什麼？」而當人們注意到畫面中的人物就是那努克時，更是不敢相信，他們看到那努克將手中的魚叉射出去，魚叉準確地叉在海象的身上，海象垂死掙扎，赤手空拳的那努克與海象搏鬥起來，就在此時觀眾席中的因努伊特人紛紛站起，口喊著：「我們幫助你，那努克。」衝向了掛在牆上的床單。這一次「試映」，弗萊赫提讓生活在冰天雪地中的因努伊特人知道了什麼是電影。

經過一年的朝夕相處，弗萊赫提完成了他的第一部記錄電影的素材拍攝，在1922年，以北極因努伊特人的生活為題材的影片《北方的那努克》製作完成。但是影片發行之初，並不樂觀，弗萊赫提把影片賣給派拉蒙公司發行，遭到了拒絕。出資幫助弗萊赫提去北極拍攝的雷維隆兄弟再次幫助了弗萊赫提，租下了紐約的國會大廈劇院，並且還出資對影片進行了第一輪的宣傳。影片上映後一炮而紅，僅僅一週時間，票房就達到了43,000美元，這部影片後來在許多國家上映，都取得了成功。在這之後，弗萊赫提又拍攝了許多記錄電影，被人們稱之為「世界記錄電影之父」。

弗萊赫提的電影並非純粹的記錄，而是帶有大量的表演和編排的內容在裡面，準確的說是「搬演」，但是這種搬演與我們所認為的搬演不同，是以現實

生活為基礎的搬演，稱之為「非虛擬搬演」。非虛擬搬演很難效仿，因為沒有一個演員能夠準確的將表演影片拍攝到得真實生活的過程，這樣體現出的真實性和生動性對於記錄片來說具有很大的說服意義。非虛擬搬演也是當今記錄片常用的表現手法之一。其實，弗萊赫提在拍攝記錄電影的時候，記錄片並沒有一個統一的標準，直到1930年，記錄片的標準才被英國的葛里森（John Grierson）建立起來。但弗萊赫提的憑感覺拍電影，以記錄真實表現真實的理念，卻是後來記錄片準則的決定性因素。

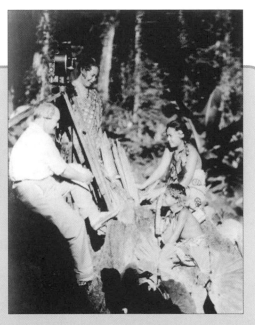

小知識

【一根火柴燒掉了兩年】

弗萊赫提曾經在1916年來到北極，當時還沒有攝製小組的跟隨，他用隨身攜帶的攝影機，拍攝下了他與因努伊特人共同生活兩年的點點滴滴，底片長達2.5萬公尺，當他帶著這些底片回到多倫多，準備剪輯出一部以因努伊特人為題材的記錄電影時，卻因為在閒談時的疏忽，一根火柴掉在底片上，瞬間，2.5萬公尺的底片、兩年的北極生活化為灰燼，一根火柴燒掉了弗萊赫提的兩年生活。有了這次意外，才有了後來1919年弗萊赫提再次踏上北極的故事。

弗萊赫提第一次把遊移的鏡頭從風俗獵奇轉為長期跟拍一個愛斯基摩人的家庭，表現他們的尊嚴與智慧，關注人物的情感和命運，並且尊重其文化傳統。

第一家5分錢電影院成立——
電影與電視

電影和電視像是雙生子，很相似：都有動態的畫面，都是藝術的體
現；也存在巨大的差異，載體不同，內容不同，觀賞環境也不同。
一個好的電影人不一定能成為一個好的電視人，反之亦然。

1905年6月19日，這個普通的日子，當第一束陽光灑在匹茲堡的街道上
時，當地的居民沒有人會想到，對於美國甚至是全世界來說，這將是一個在電
影史上值得銘刻的日子。

清晨，演出承辦人哈利・大衛斯（Harry Davis）和約翰・哈里斯（John P.
Harris）早早地便將自己的電影大廳打掃乾淨，打開門靜候客人光臨。這是開業
的第一天，略有些忐忑的他們也不知道接下來會有什麼樣的結果。

幾個月前，這兩位對於電影有著共同愛好的合夥人萌生了一個念頭：為什
麼不能給這裡的一般人也提供一個專門看電影的地方？那時電影僅僅是一種附
屬娛樂品，常常在人們觀看舞臺劇或雜耍表演的休息時才會播放；或者是在愛
迪生發明的「便士拱廊」（penny arcades）中，付了費才可享受那小小黑洞中
的神奇世界。而想要許多人在一起如觀賞戲劇般享受電影的魅力，是無處可去
的。

於是，他們把匹茲堡商業中心地帶的一間空著的商店改成了放映廳，從
一間關門不久的戲院拿來了96張座椅。然後在四周的牆壁上掛幾張帷幔用
來遮蔽。器材也非常簡單，只有一部放映機、一張銀幕和一臺伴奏的鋼琴。
為了吸引觀眾，他們還特意製作了一個發光的招牌掛在門外，上面寫著：

五分錢電影院是20世紀最早期的電影院型態，華納四兄弟即是從經營五分錢電影院發跡。

Nickelodeon。

　　這是一個全新的經營理念和商業行為，招牌中融合了兩種對立的觀點：Nickel是一個500分的銅板（約20美分），代表廉價門票；Odeon卻給人豪華大廳的暗示，而這個詞翻譯成法文就是「廉價的表演場」。

　　5分錢影院就這樣開張了，雖然它播放的影片一點也不新奇，如早已聞名的《火車大劫案》等，都是在美國上映已久的影片。但令兩人意想不到的是，當他們售出第一張門票以後，觀眾的熱情就如開閘的洪水，再也無法抑制。大批顧客蜂擁而至，每場必須加映20分鐘才能滿足觀眾需求，而影院開放時間也延長到了從早上8點半到半夜12點。他們成功了，這種成功更是直接體現在商業回報上，每月高達1,000美金的收入在當時簡直就是天文數字，兩個月內，兩位承辦人就收回了超過他們股金兩倍的財富……

　　哈利和約翰為自己的選擇感到狂喜。很快地，眾多5分錢電影院在各地如

雨後春筍般紛紛開業，商業區和人口稠密的郊區商場成為了首選之地。一夜之間，一些掛著「魔術般」或其他與Nickel近似名字（Nickelette、Nickolet等）的招牌在美國所有的大城市豎立起來。那些原來的「便士拱廊」、「海爾之旅」也紛紛轉變經營形式，轉而單一放映電影。

電影和電視是兩種十分相似的文化形式，二者都是利用畫面、聲音和時間、空間來完成表現形式的綜合體。但細究起來，兩者還是有很大差別：

首先，由於播放載體螢幕大小的差別，電影更注重經由光學、聲學、化學、機械學等為基礎，從更多細節上來體現藝術的精髓。而電視作為一種普及的家用電器，更多是作為一種宣傳媒介而存在，更著重於快捷真實的傳播功能而非藝術。

其次，從內容上看，電視的節目類型較電影更加寬泛許多。除去基本對應的故事片、記錄片、美術片、科教片等，電視還會包括新聞、專題、晚會等更多節目類型，這就使它較之於電影的藝術性，多出了不少「文化」的味道。

另外，從觀賞環境來說，電影是許多人在一個全黑的環境中一同觀看，這就滿足了很多人的趨同心理，但同時造成了觀眾只能像看舞臺劇般單一被動地接收資訊，不易中途「跳出」。而電視的觀看主體多為家庭或個人，地點則視個人需求不同而變得更加隨意，甚至連觀賞姿勢也因為不用顧及環境和他人變得十分隨意，而更加個性的觀賞過程也體現在可以隨時換臺或終止觀看。

小知識

【移民「大人物」】

「5分錢影院」的早期創辦者大都出身新近移民，如皮貨商和工人楚柯爾及洛伊，染布工人威廉・福斯、鞋匠哈利・華納、舊貨商人卡爾・萊姆勒……這些都是美國電影未來叱吒風雲的「大人物」，正是他們發展出的龐大發行網路，讓美國電影生存壯大。

當艾爾‧帕西諾成為「教父」──
電影與戲劇

電影和戲劇，同屬綜合藝術，卻又有很大的差異。電影能夠利用的
新科技則比戲劇多得多，戲劇的核心是表演，而表演對於電影來說
不過就是一種構成元素。

1975年，星光熠熠的奧斯卡頒獎典禮上，一位新星站在聚光燈的中心，
他就是當時已經35歲、身高僅有168公分的艾爾‧帕西諾，他憑藉在影片《教
父》中的傑出表演被提名當年的最佳男演員獎。

對於艾爾‧帕西諾來說，無論這次的提名得獎與否，無疑都是莫大的肯
定，導演法蘭西斯‧科波拉（Francis Ford Coppola）也是如此。是他把這個百
老匯的舞臺明星帶進了大銀幕的世界，他曾經對製片商說：「即使我被打斷牙
齒，也要帕西諾主演《教父》！」他執著地認為，擁有深邃眼神、面容慈祥的
艾爾‧帕西諾是最適合演出教父的「撒旦」。

客觀來說，由於場地限制，舞臺上的演員在動作和對白上的表現都比較誇
張，舞臺演員轉到電影領域，是很難適應的。所幸的是，帕西諾沒有這個問
題，但其他的問題也不少。科波拉清楚地記得，當他想要拍攝帕西諾和義大利
人講幾句話的場景，帕西諾給他的回答是：「我不會講義大利語。」當他想
要拍攝婚禮後帕西諾和新娘跳華爾滋時，帕西諾給出的答案依舊是：「我不
會。」科波拉不得已把跳舞改成開車離去，帕西諾這下不好意思了，但還是誠
實地說出了：「我不會開車。」逼得科波拉摔下手中的劇本，暴怒說：「我當
時是怎麼選中你的！」

是的，這些對於帕西諾來說，都是陌生的，因為他在百老匯的舞臺上從來無須做這些。

毫不誇張地說，在《教父》開拍伊始，不僅導演、製片覺得他很差勁，連帕西諾本人也沒有自信，他那時還不是好萊塢炙手可熱的明星，他對黑幫繼承人這個角色也沒有自信，他一度懷疑自己根本不適合走從影這條路。

這種負面的影響一直持續到拍攝槍殺索龍索的場景。那是一個很重要的戲份，就在那天之前，製片方已經開始考慮換掉帕西諾了，但是，他卻成功了。他傑出地演繹了麥可矛盾、暴力、手足無措的情緒，我們才得以看到了這個世界上最孤獨的男人：厭惡暴力卻一生必須與暴力為伍，深愛家庭卻最終妻離子散。

雖然帕西諾在《教父》首映之後要向製片人借錢才「擺脫」了自己一個人走回家的命運，但是這並不影響《教父》成為一個神話，史丹利·庫伯力克（Stanley Kubrick）在觀影十次之後，感慨地說：「這可能是歷史上最偉大的電影。」

從此，一個教父和影帝，就這樣光彩熠熠地誕生了。他並不英俊，可他是個戲癡，他說：「舞臺是我的生命，我嫁給了這個職業。」

電影和戲劇有很大的不同：

首先，在時空上就有明顯的區別。戲劇，特別是傳統戲劇，受到的約束比較多，表演場所僅限於三面封閉一面開放的舞臺，故事發展也是以順序為主。電影就不同了，古今中外各種題材都能表現，故事的發展順序更是可以隨心所欲地進行調整。

其次，在演員的表現方面存在差異。戲劇演員的表現決定了一場舞臺戲的成功與否，而對於電影來說，演員只是一個構成元素，電影演員面對的是攝影機，不是觀眾，沒有互動，最重要的是，即使演員表演不到位，導演也完全可

以經由後期的剪輯來修整完美。

最後，戲劇和電影的不同還表現在觀看環境上。觀眾觀看戲劇時，能看到整個舞臺，但自始至終看到的也只是那一個同樣的舞臺，且距離不曾改變。電影則大不同，場景可以隨意變幻，導演還可以透過鏡頭拉伸等特技拉近與觀眾的距離，增進親切感。另外，戲劇提供的視覺形象是可以觸摸到的，而電影的二維影像則是看得到摸不著的。

電影和戲劇在歷史中曾經有過最密切的聯繫，將兩者糅合在一起的人就是電影大師喬治‧梅里耶，他用戲劇的方式敘述電影，因此，他也曾被人們稱為電影和戲劇的主婚人。

小知識

【自戀】

未成名之前的帕西諾曾在卡內基禮堂當引座員，成名後接受《花花公子》雜誌採訪時，曾笑談這段往事，因為自戀，在下樓梯時，帕西諾只顧著欣賞鏡子幕牆中的自己而丟了這份工作。

梁家輝性感的臀部——
電影與文學

電影將書面語言改編成視聽語言，能給觀眾帶來全新的感覺。

1992年，在獲得金像獎之後沉寂八年之久的梁家輝，出現在戛納。在當時，一個東方人的背部和臀部轟動整個歐洲，這不能不說是一個奇蹟。但這奇蹟的背後，卻是更多不為人知的故事。

香港電影金像獎於1982年由《電影雙週刊》創辦。它是香港電影人心中的「奧斯卡」，是香港最具權威性的電影活動。

梁家輝出道甚早，曾與劉德華同為無線訓練班學員，兩人還一起為發哥跑過「龍套」。然而，命運就是喜歡與人開玩笑。當劉德華於84年開拍的《神雕俠侶》而開始自己輝煌的演藝生涯之際，梁家輝卻拿到了TVB的一紙解約書。

然而令他意想不到的是，沒過多久，大導演李翰祥就要他去北京，不明就裡的他一去就被人抓去剃了光頭，然後推在攝影機前，演出《垂簾聽政》裡的咸豐皇帝。就這樣，他糊裡糊塗的就成為了第三屆香港金像獎的影帝，創造了該獎項的獲獎者的最年輕記錄，可謂少年得志。

本以為從此在自己鍾愛的演藝道路會一帆風順，沒想到卻是無戲可拍，待業在家。

由於臺灣當局的封殺，當時沒有導演敢找他拍戲，於是為了生計，他和幾個好友在香港最繁華的銅鑼灣擺地攤，販賣自己設計製作的首飾和手工藝品。這段低潮並未消磨掉他的意志，反而為他近距離觀察社會百態、市井人生提供了很好的機會，對他之後的演藝生涯幫助很大。

終於，他等到了改變命運的機會。年輕的法國導演尚傑克‧安諾（Jean-Jacques Annaud）希望在全球範圍內找到一位華裔演員來演出《情人》的男主角，最後他的朋友貝爾托魯向他推薦了梁家輝。拿到劇本的梁家輝仔細品味，故事來自法國著名女作家莒哈絲（Marguerite Duras）根據親身經歷完成的同名小說，講述了她年輕時在越南與一名富商男子的淒婉愛情。這其中包含有不少的激情戲份需要裸身出鏡，雖然自己對於職業演員的要求十分清楚，但考慮到家人的感

雖然評論界當時對《情人》這部文藝片褒貶皆有之，但該片一舉打破了當時法國的票房記錄已是不爭的事實，那句「一個背部光滑沒有毛的男人」的經典宣傳語，和影片激情場景中梁家輝那完美的臀部，也已經深入人心。

受，他還是慎重的將劇本交給自己的妻子並說明情況。出乎意料的是，妻子不但沒有表示反對，反而認為這是一部難得的好片，而且有可能透過這部國際影片為他打開一片更廣闊的天地。

就這樣，在充分準備之後，他接拍了這部電影。影片中中國情人那高挑孱弱的背影、徬徨迷離的眼神、蒼白頹廢的神情、修長顫抖的雙手，甚至是優美性感的臀部，無不成為他表演的經典代表之一，那個湄公河邊青澀、蠢動而又懦弱無力的富家公子，完美地還原了作者筆下多年前的心上人。而這對青年戀人最終分別的淒婉場面，也成為電影史上永恆唯美的經典鏡頭之一。

從此之後，歐洲大陸一位新的大眾情人誕生了，他就是來自香港的「Tony Leung」（梁家輝）。有意思的是，電影拍攝期間，他的太太全程陪同，關心備至，不知是賢良淑德，全力支持丈夫的事業，還是醋海暗波，緊盯丈夫怕有越軌行為。總之，在外人看來，梁家輝事業獲得成就，也與他夫妻兩人關係親密不無關係。

當電影需要借助人或事件來表達其思想內涵時，文學就成了最直接、最方便的借鑑來源，不論是結構、意境，還是手法、技巧都可以作為拍攝時的參照。

很多在電影史上轟動一時的影片，劇本都是根據著名的文學作品直接改編而成，比如《亂世佳人》、《三個火槍手》、《情人》等。影片的成功往往會賦予這些經典文學作品新的生命，使人們對於原作有了再一次閱讀的衝動。

而電影發展到現在，暢銷書也加入了被改編為電影的行列。無論是國外的《教父》、《阿甘正傳》，還是華文作品《陽光燦爛的日子》，作家在名利當先的社會中也越來越願意將自己的作品搬上銀幕，電影也從此有了更廣闊的孕育土壤。

小知識

【背部還是臀部】

在《情人》中梁家輝全裸出鏡令人印象深刻。有一回他在做電視節目時，被女主持人問道「最性感的臀部」一事，影帝也不由臉紅，解釋說在歐洲宣傳時只是強調背部，不知為何到了香港，就會被改為臀部。儘管竭力否認，但至少在華人影迷心中，關於梁家輝「最性感的臀部」一說，早已經是深入人心了。

當義大利人碰到俄式幽默——
喜劇

喜劇是電影藝術的一種表現形式，它透過誇張的手法、幽默的臺詞
及情節，美好的結局等，讓觀眾在開心笑過之餘，對於社會的落
後、人物的醜陋有自己獨特的反思。它的基本特點就是經由誇張的
矛盾處理引人發笑，但影片是純粹為了引人發笑，還是透過搞笑來
諷刺醜惡，針砭時弊，則要視導演的創作意圖而定。

俄羅斯的電影由於受到國內眾多文學作品的影響，影片往往都像歷史長卷
一樣，厚重而富有深意。然而，在俄羅斯眾多的電影人中，有這樣一位天才，
他不墨守陳規，不拘泥形式，用自己充滿創意的天賦，開創了俄式喜劇電影的

新風格，他就是影片《義
大利人在莫斯科的奇遇》
的導演——艾利達爾·梁贊
諾夫（Eldar Ryazanov）。

梁贊諾夫可謂科班出
身，曾經師從前蘇聯大導
演柯靜采夫。直到1956
年，他拍攝了成名之作
《狂歡之夜》，自身的幽
默天賦才被觀眾所認知。
影片對官僚的深刻諷刺令

每逢新年，俄羅斯的電影院都要放映梁贊諾夫的影
片——《命運的捉弄》，堪稱是全球最強悍的賀歲片。

人叫絕，而觀眾也在輕鬆幽默的笑聲中記住了這個年輕人。之後的眾多創作讓他蜚聲國內，他被影迷們戲稱為「每一條狗都認識的人」。但是他並不滿足在國內取得的成就，決定拍一部讓外國人也開懷大笑的影片，於是，將目標鎖定在了浪漫、幽默的義大利人身上。

這部名為《義大利人在莫斯科的奇遇》的電影拍攝過程本身就是梁贊諾夫展現創作天賦的一個大舞臺。演員方面，他找來了老戲骨塔諾‧希瑪羅薩（Tano Cimarosa）和大美女安東尼婭‧桑提利（Antonia Santilli），塔諾飾演的大反派是片中最大的笑料來源，而安東尼婭這種美女身上的尷尬事，也是眾多觀眾樂於看到的，他相信自己的眼光不會有錯。整個拍攝過程更是體現了他超凡的想像力和細緻入微的掌控能力。為了表達對政府官僚的不滿，影片中有一段表現了醫生因為丟失護照，無法出海關，終日往返在義大利和俄羅斯之間的航班上，無法落地，最終變得像叢林中的原始人一樣蓬頭垢面。當看到窗戶上自己亂髮長鬚的造型，想到自己在故事中的「悲慘遭遇」，第一次做演員的阿里格耶羅也忍俊不禁。塔諾飾演的黑手黨無惡不作，其中一段炸加油站的片段最為神奇。塔諾將點燃的雪茄隨手扔窗外，雪茄就如同被附了魔法一樣，在空中曲折徘徊良久，還是飛向了加油站，這種超現實主義的表現手法至今影迷難忘，可以說是梁贊諾夫的「無厘頭」式幽默。

如果說創作出上面的幽默情節只是需要一些想像力的話，那麼片中的另外兩段情節的拍攝就需要更多的膽量了。為了增加影片的刺激元素，梁贊諾夫設計了一段飛機降落在公路上的場景。他帶領劇組在機場搭建了一個龐大的攝影棚，然後找來真正的飛行員，指揮他們按照自己的要求進行超低空飛行並滑行降落。在這過程中還有其他特技演員開著汽車從飛機下掠過。這在今天看來並沒有什麼，簡單的特技可以搞定。但在七〇年代的俄羅斯，劇組所有的人員都認為導演已經瘋了。不過當影片剪輯後的完美效果出現在銀幕上時，所有人還是都為這極為大膽的創意驚呼。被人操縱的機器還好控制，不受操縱的動物可

就沒那麼好說話了。影片最後，眾人在動物園的籠子中面對看守寶藏的雄獅，膽戰心驚，手足無措。其中很多鏡頭都是真實拍攝而非特效剪輯。雖然看起來十分危險，但梁贊諾夫還是希望演員們能堅持拍攝，以取得最佳的銀幕效果。看著安東尼婭窈窕的身軀被矯健的雄獅追趕，真不知道梁贊諾夫是不懂得憐香惜玉，還是也像其他觀眾一樣被此場面深深吸引。

卓別林是默片時代的喜劇天才，讓世人真正感受到了笑的力量。

就這樣，從編劇到導演，艾利達爾・梁贊諾夫一手完成了自己的首部國際化喜劇影片，一群義大利人為了尋找寶藏而在莫斯科鬧出千奇百怪的笑話，讓全世界為之開顏。影片中梁贊諾夫用俄羅斯人特有的幽默風格調侃了義大利和俄羅斯社會文化中最常見的細節，也讓全世界看到了俄羅斯影片特有的有別於傳統的另一面精彩。

　　喜劇是銀幕上最輕鬆的影片，帶給觀眾無盡的歡樂。引人發笑的情節，風趣幽默的臺詞，以及誇張搞笑的動作，都是喜劇電影的招牌標誌。然而笑過之後，往往能體會到人性的醜陋，社會的無奈和歡樂下的深思。

　　一般來說，戲劇電影可以簡單地分為兩種類型，一種是浪漫喜劇。這種類型的影片往往取材於愛情、親情等溫馨題材，透過人物感情進程中的一些小小誤會來製造矛盾，雖然情節滑稽可笑，但笑料大都不會脫離現實，主題積極向

上，結局輕鬆完美，讓人看過之後對人性美好的一面充滿希望，這類影片代表作品有《絕配冤家》、《我的野蠻女友》、《賴家王老五》等。另一種是諷刺喜劇，這類影片通常使用一些極端的不可調和的矛盾、或者誇張地、超出常理的幽默情節，表現出創作人員對社會、政治、人文等深切的關懷，往往能起到刺痛人心、笑中帶淚的效果，代表作有《摩登時代》、《欽差大臣》、《手機》等。

小知識

【遵守交通規則的獅子】

影片中的幾位主角，在結尾階段為了逃命慌不擇路，不停奔波，然而那隻負責看守財寶的獅子卻像足了一位充滿智慧的獵人，不但精明，而且優雅，尤其是當牠在過馬路時看到紅燈，停下追逐的腳步靜靜等候的那一幕，與其他人驚慌失措的表現形成了極大的反差。讓人不得不佩服梁贊諾夫的創意獨具匠心。

艾利達爾·梁贊諾夫有「喜劇教父」之稱，他的影片風格被人稱為「喜劇散文」。

54

愛情在羅馬上演了——
悲劇

悲劇是將人生有價值的東西毀滅給人看。在百年電影史中，拍攝過的悲劇不計其數。這其中，美麗、哀傷、浪漫的《羅馬假期》無疑是佼佼者。

1952年5月的某天，當時已經是美國偶像的葛雷哥萊·畢克（Gregory Peck）應公司要求，來到羅馬的「精益求精」旅館，參加《羅馬假期》的演員見面會。

這次的見面會和普通的開機見面會沒什麼不同，畢克要做的，不過就是和女主角見見面，在電影開拍之前增進彼此的熟識度。

和往常一樣，畢克和老朋友們正舉杯酣聊時，該片的導演威廉·惠勒（William Wyler）走過來，向他介紹了女主角奧黛麗·赫本。

當年的畢克剛剛度過36歲的生日，高挑的身材、陽光般的笑容讓他成為少女們的夢中情人，年僅23歲的赫本也不例外，當畢克和她握手時，她完全呆住了，竟然說不出一句話來。

善解人意的畢克看出了赫本的窘迫，他

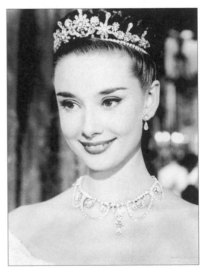

奧黛麗·赫本在1953年第一次亮相銀幕，直到1993年去世，從來沒有從時尚界消失甚至是隱退過。答案其實很簡單：沒有人能取代她。

用自己的幽默化解了少女的尷尬，讓這個女孩在他面前談吐越來越自信。而當她溫順地微笑時，畢克隱隱約約地感覺到了，這個女孩一定會成為好萊塢的一顆最耀眼的新星。

一部浪漫的影片就以男女主角這樣浪漫的會見開拍了，那年的羅馬很熱，也許是上帝刻意要讓這部電影充滿悲劇的色彩，羅馬城經常是機槍聲不斷，工人罷工的火炬遊行活動經常打斷拍攝工作。

雖然拍攝進度緩慢，一年之後，《羅馬假期》還是順利上映了。在上映前期，畢克發現宣傳海報上自己的名字被放在最顯眼的位置，而赫本的名字卻在不起眼的角落。他立即找到製片方，告訴他們赫本一定會得奧斯卡獎，他們最好把她的名字放在醒目位置，並要求把「葛雷哥萊‧畢克主演的《羅馬假期》」修改成「奧黛麗‧赫本主演的《羅馬假期》」，他說：「在這部影片中，我只是個配角。」這可以說是對赫本演技的最高嘉獎。

果然不出畢克所料，《羅馬假期》一炮走紅，隨之被人所熟知的就是女主角赫本，她美麗的形象、清純的氣質讓好萊塢的導演們大呼：「新嘉寶誕生了！」據說當英格麗‧褒曼觀看《羅馬假期》時，竟然禁不住大叫起來，她丈夫問她怎麼了，褒曼說：「我被赫本征服了！」

是的，當赫本在最後的場景中，站在高處，將憂傷融入矜持當中微笑地看著臺下自己的戀人，將那種失去自由的悲切隱忍在笑意中時，那一刻，沒有人不愛她。也許就像《羅馬假期》在影片最終揭示的那樣，當記者意識到自由和真誠地愛一個人而不是不擇手段為新聞奔波才是人生的意義時，全世界都被赫本——這個墮入凡間的天使征服了。

悲劇是以主人公最終悲慘的命運為主要內容，在故事發展過程中表現真善美和假惡醜之間不可調和的矛盾。如果說喜劇是真善美最終戰勝假醜惡，那麼悲劇就是以真善美的破碎、失敗而告終。

　　悲劇最早發源於希臘，其中以「悲劇之父」的埃斯庫羅斯創作的《被縛的普羅米修斯》最為著名。在文藝復興時期，以莎士比亞為首的戲劇家們又將悲劇創作推向一個高潮，最具代表性的當然要數莎士比亞的四大悲劇《哈姆雷特》、《奧賽羅》、《李爾王》和《馬克白》。在電影方面，《羅馬假期》、《鐵達尼號》、《魂斷藍橋》等都是值得銘記的作品。

　　悲劇按照其內容可劃分為四類：命運悲劇、性格悲劇、社會悲劇及歷史悲劇。命運悲劇的創作背景在於，承認世界上存在神祕力量，而這神祕力量也足夠強大，能夠左右人的生命。性格悲劇是指由於主人公自身的性格矛盾、衝突，造成了最終的悲劇；社會悲劇是指由於社會原因造成的悲劇，比如社會不公平、等級觀念、貧富差異等原因造成主人公夢想和現實的斷裂，最終釀成悲劇；歷史悲劇則是歷史的必然性和現時可能性衝突進而引發的不可避免的矛盾。

小知識

【緋聞與友情】

《羅馬假期》熱映時，一些小報開始杜撰畢克和赫本的緋聞，報導亦真亦假，使觀眾都忍不住希望兩人在電影之外延續愛情。但是，畢克和赫本一直都是純潔的友情。在1993年赫本的葬禮上，白髮蒼蒼的畢克老淚縱橫，在赫本的棺材上落下深情一吻，哽咽著說：「妳是我這一生最愛的人。」而他在年輕時贈送給赫本的一枚胸針，赫本一直珍藏到去世。

《羅馬假期》是電影史上愛情文藝片的典範，溫馨浪漫中充滿了藝術的美感。

一場戰役的誕生——
正劇

正劇的誕生為電影提供了更多拍攝的素材。當神祕的傳奇、偉大的
英雄以及伴隨這些而來的懸疑的故事、恢弘的場面展現在電影觀眾
面前時，不少人都大呼過隱。不過，也有些人天生叛逆，他們不願
遵循前人留下的道路，他們總是想獨闢蹊徑，哪怕是在拍攝嚴肅的
正劇，約翰·福特（John Ford）就是這些特殊的人中的一個。

作為一個導演，當你面對二十世紀福斯這樣大的製片公司的負責人時，你
能做什麼呢？你是否會為了追求藝術而憤怒地昂起高貴的頭顱？還是為了名
利，閹割掉自己的心血之作？還有第三條路可以選擇嗎？也許約翰·福特能帶
給我們一種新的思考……

　　約翰·福特，這個早期在《一個國家的誕生》中飾演過3K黨黨徒的電影
人，此刻已經憑藉著為雷電華公司拍攝的《革命叛徒》（The Informer）而大獲
成功。奧斯卡最佳導演獎令他身價倍增，片約也接踵而至。1939年，剛剛完成
經典西部片《關山飛渡》（Stagecoach）的他，立刻著手拍攝下一部影片《虎帳
狼煙》（Drums Along the Mohawk），而這一次的製片人，就是二十世紀福斯
公司大名鼎鼎的達里爾·柴納克（Darry F. Zanuck）。這是一個關於逃難的遊牧
民族在美國獨立戰爭期間抵禦外敵侵略，保衛自己家園的故事。在好萊塢混跡
多年的福特清楚地知道，與柴納克打交道，就像亨利·方達（Henry Fonda）在
片中飾演的男主角一樣，要有一場艱苦的戰役要打。

　　雙方的「交戰」從一開始就十分激烈，柴納克希望看到典型的好萊塢式的

《關山飛渡》是約翰‧福特的扛鼎之作，開創了西部片的先河。本片最大的成功並不在於故事本身，而是在於對環境的描寫和對人物的細緻刻畫。

大型戰爭場面，希望影片能加速拍攝以節約製作成本。而福特卻堅持己見，並據理力爭，在他給柴納克的信中，已經就後一點要求做出了明確的回覆：加速拍攝會打亂整部影片的節奏，這種變化與原始劇本的風格以及片中主要人物的生活方式完全不能統一，將會破壞這部影片。而關於前一點戰爭拍攝的部分，他則是隻字未提。對此，福特早已經有了自己的打算，他決定用一種與眾不同的、屬於自己的方式來描述這場戰爭，而現在，一切都只能埋在他的心底。

　　很快地，影片的拍攝進入到關鍵時期，柴納克已經不滿足於每日坐在家中聽取來自鹽湖城外景基地的彙報了，他親自來到了劇組，每天像個監工一樣在福特耳邊反覆嘮叨著時間、預算、票房、收益率……等，福特則沉靜似水、按部就班。每天和好友方達等人認真拍好計畫的部分。眼看三個星期的期限就要

到了，一天晚上，沒有看到實質進展的柴納克正打算找福特發作，來表達他作為製片人的不滿，結果卻得到了一個十分出乎他意料的答覆：「關於核心戰爭的拍攝，已經在下午拍攝完成了。」「真的拍完了？」柴納克張大了嘴，滿腦子都是問號：「戰場在哪裡？軍隊在哪裡？戰馬、槍炮又在哪裡？為什麼我一點都沒有察覺？」好半天，柴納克才回過了神，趕緊問福特。「你確定嗎？」對方還是那麼從容鎮定，面露微笑：「當然了，先生。我向您保證。」

直到觀看樣片時，這位福斯公司的負責人才發現自己被對方給戲弄了。影片中根本沒有他期望的那種旌旗蔽日、炮火連天、血染山谷的大戰場面。取而代之的是男主角重傷之下近乎絕望的描述，當他艱難不已地向自己的妻子講述出整個大戰慘烈的場面時，所有觀看的人無不為之動容。雖然沒有人在銀幕中看到戰鬥的過程，但每個人心中卻都已經清晰的刻畫出一幅激戰時的畫面。拋棄畫面，另闢蹊徑，福特為電影製作者們打開了另一扇通往藝術殿堂的大門——儘管有人經常對這扇門視而不見，有時甚至是棄若敝履。

影片成功上映，票房的收入也遠遠好於預期，進入當年全美電影票房三甲行列。柴納克這才拋開心中的疑慮與不滿，與福特開始了新的令人激動的合作。

正劇起源於18世紀，它的前身是哲學家、美學家狄德羅創造的「嚴肅劇」。正劇不像悲劇那樣，故事的結局都是悲慘的；也不像喜劇那樣，即使不合乎歷史潮流的東西都被當做結局來表現。正劇的結局主要表現人物和故事的完滿性，在劇中不合乎歷史潮流的內容是一定會被刪除掉的，所追求的就是與現實生活靠近。

正劇包含兩種類型，一種類型是傳奇劇，這種類型的正劇中的人物，最後的結局都是從逆境轉為順境，故事情節具有傳奇色彩，劇中的主人公不是遇到救世主就是遇到大貴人，使得自己從逆境中擺脫出來。另外一種類型就是英雄

正劇，這種類型的正劇通常表現是兩種不同的勢力經過一番較量後，正義的一方取得勝利。

小知識

【獲獎專業戶】

約翰·福特不僅是開創了美國西部片的先驅導演，更是一位獲獎達人。他曾先後憑藉電影《革命叛徒》、《關山飛渡》、《憤怒的葡萄》和《蓬門今始為君開》四次獲得了奧斯卡最佳導演獎，此外他還獲得了兩次奧斯卡最佳記錄片獎。1973年，美國電影學會授予他終身成就獎。

福特的創作最能體現勇敢開拓的美國精神，他被譽為美國最偉大的電影導演之一。

第二章

電影的構成

地鐵口飛揚的裙角──
特寫

在電影百年的光影歷史中，湧現了無數的傳奇巨星，如果有人問，
誰是最性感的那一個？答案無疑只有一個──瑪麗蓮‧夢露。

2002年8月，當全世界都在紀念夢露香消玉殞40週年之際，大家才驀然驚
嘆，原來人類對性感的認同沒有國界。而在夢露短暫而又絢麗的一生當中，留
給人們印象最深刻的，無疑是地鐵口那張裙角飛揚的性感海報。

在孤兒院長大的夢露，原名諾瑪‧瓊‧貝克（Norma Jeane Baker），起初
只是20世紀福斯公司的一個小演員。除了一部《尼加拉瓜》，幾乎沒有什麼拿
得出手的影片，直到1953年，她遇到了密爾頓‧格林。

當時已經家喻戶曉的格林發現了夢露身上特有的潛質，恰好她剛剛被炒了
魷魚，於是在格林的提議下，兩人成立了自己的電影製片公司。從此為夢露在
好萊塢的發展鋪平了道路。「瑪麗蓮‧夢露電影製片公司」正式開張之際，她
的前任老闆還對此投來不屑的評價，但很快他就意識到了自己的錯誤。在《紳
士愛美人》、《願嫁金龜婿》兩部片相繼取得成功之後，1955年，夢露終於迎
來了自己的巔峰之作《七年之癢》。

《七年之癢》又名《七年一覺夢飄香》，其中的「夢」就隱喻著夢露的意
思。影片講述了一個人到中年的男子，結婚七年之後，面對穩定的生活和熟悉
的妻子已失去激情，渴望豔遇卻又怕承擔責任，種種矛盾在新來的女房客出現
之後，更加突顯。面對年輕性感的廣告明星，他心猿意馬，浮想聯翩，自作多

情之餘,漸漸瞭解到對方嬌豔的外表下那顆自重自愛的心。於是他幡然醒悟,將帶有空調的大房子留給了對方,自己則去尋找度假在外的家人。

片中有一個經典鏡頭至今讓人無法忘懷:夢露腳蹬高跟涼鞋,身穿白色低胸吊帶紗裙,站在地鐵的鏤空鐵板上等車到來。一陣勁風吹過,飄擺的長裙隨風而起,露出裙角下白皙、渾圓的雙腿,幾至腰間。春光乍洩之際,略顯驚慌的美人趕緊用雙手按住裙擺,但躬身低頭時臉上露出的帶有七分羞澀、三分挑逗的笑意,令人心馳神往。雖然這個鏡頭並沒有用到特寫,但相信任誰看到這裡,焦點都會首先落到夢露飄揚的裙角及裙下若隱若現的春光。至此,無數影迷拜倒在她的石榴裙下,終身不忘。

登上事業巔峰的她並未因此停下腳步,她努力學習,希望擺脫「淺薄金髮美女」的形象並獲得成功,只是很難再有哪一個鏡頭能如《七年之癢》中那個一樣,留給觀眾終生難忘的印象。更可惜的是,她沒有將影片中女主人公的矜持帶到生活中,雖然大銀幕上清純與性感永遠是她的標誌,但她現實生活中的感情世界卻是一塌糊塗,以致於最終選擇離開這個世界。在帶走她與甘迺迪兄弟關係謎團的同時,也帶走了全世界影迷的夢想。

所謂特寫,就是透過近距離拍攝,或遠距離放大拍攝,將人物肩膀以上,包括臉部、五官,事物全貌或細部特徵等,投射到整個銀幕之上。特寫畫面內容單一,可起到放大形象、強化內容、突出細節等作用,會給觀眾帶來一種預期和探索用意的意味。尤其是在人物的表現上,當你在大銀幕上看到一雙眼睛和一個表情後,就可能會對人物內心的複雜變化或整個故事的發展結局產生無限遐想。而這些,正是特寫鏡頭的神奇之處。

在拍攝特寫畫面時,構圖力求飽滿,對形象的處理寧大勿小,空間範圍寧小勿空。另外,在拍攝時不要濫用特寫,使用過於頻繁或停留時間過長,導致觀眾反而降低了對特寫形象的視覺和心理關注程度。如要拍攝盛開桃花的桃

樹，當畫面以全景推向中景，桃樹的外形逐漸被「排擠」出畫外，樹木內部及樹上盛開的桃花逐漸成為變化的結構主線。

　　影片《七年之癢》中，地鐵口夢露那飛揚的裙角，正是透過這一手法，既表現出了整個故事背後的含義，又讓那些喜愛夢露的影迷浮想聯翩，久久不能釋懷。

小知識

【夢露的父親到底是誰】

人們在與夢露母親格蘭戴絲‧皮爾‧夢露‧貝爾交往的朋友中，推測出查理斯‧斯坦雷‧基弗德最有可能是夢露的父親，他是夢露母親的同事，兩個人交往密切，可是剛剛離婚的他卻不願意再次進入婚姻，所以當夢露的母親懷孕後，便離開了她，這使得後來夢露的親生父親到底是誰成了人們爭論的話題。

換個角度看世界──
影像

十九世紀末，英國人愛德華‧慕布里奇為了解決朋友之間的一次賭約而發明了連續拍攝的方式，雖然當時他並沒有能用一部機器完成此事，但照片帶高速扯動時出現的奔馬暗示我們，電影的時代要來了。

　　故事發生在1872年，一個悠閒的午後，在加利福尼亞燦爛的陽光下，卻傳來一陣爭執聲。其中一位，就是加州的前州長、富商利蘭德‧史丹佛，他與好友科恩就一個看似簡單的問題鬧得不可開交：「馬在奔跑時，究竟是否四蹄都騰空？」史丹佛始終堅持馬四蹄騰空的結論，而科恩則認為馬在奔跑時總有一條腿是著地的。酒店裡的爭論引起了大家的注意，但誰也沒有辦法解決這個難題，因為馬跑得實在太快了，所以答案究竟如何，誰也沒有看清過。無奈之下，他們找來了裁判──馴馬師，沒想到他對此也無能為力。不過，馴馬師推薦了英國人慕布里奇來解決此事。

　　愛德華‧慕布里奇，是一名攝影師，他的智慧被眾多好友認可。在瞭解了事情的緣由之後，他決定實驗一番。出於職業的關係，他決定把馬奔跑時的樣子拍攝下來，這樣就可以得到一個評判標準。但只拍一張照片顯然沒有說服力，於是，他想到了多張拍攝。他在馬場的一條跑道邊，等距離設下了24個暗室，每個暗室裡面，放著一部照相機。而在跑道的另一側，正對暗室，他讓人打下24根木樁，然後用細繩一頭繫住快門，另一頭穿過跑道繫在木樁上。準備工作完成了，慕布里奇也充滿了期待，他讓人牽出一匹好馬，熱身完畢，測試

正式開始。

飛馳的駿馬一瞬間閃過眼前，快門紛紛響起，只留下被撞斷的一根根細繩，和跑道上些許揚起的微塵。24部照相機完成了他們的工作，卻開創了人類娛樂歷史上的一個先河。當所有照片都被沖洗出來依次排放整齊，並兩兩相連，製成一條照片帶的時候，爭論也就有了答案。因為每兩張照片之間的差別都很微小，所以對馬的動作捕捉不會有什麼遺漏，而在這

我們看到的電影畫面都是諸多影像組成的，實際上電影影像是一種幻覺，眼睛看到的高山流水、大街小巷、帥哥美女，並不是可以觸摸的實實在在的物體，而只是一束束的光線。

24張照片中，人們清晰地看到，馬在奔跑時的確是有一條腿踩在地上，而不是像史丹佛說的那樣會四蹄騰空。

故事本該到此結束了，然而，當時很多人都對這個著名的打賭以及奇怪的判定方法興趣濃厚。慕布里奇不得不一次次地重複展示這些照片，直到有一次，有人意外地快速轉動了那條照片帶，奇蹟發生了，他發現那匹馬「活」了。雖然嚴格說來，慕布里奇由於使用的不是一部攝影機進行拍攝，因而並不能算是連續攝影，但他給之後的人們打開了通往另一個世界的大門。

隨後，法國生理學家朱爾‧馬雷，就在1882年根據這個原理發明了類似

左輪手槍一樣的攝影槍，一秒鐘拍攝12張畫面已經足以讓他將那不勒斯海岸的飛鳥和狗生動還原於平面世界之中。從此之後，人們對於將三維的真實世界再現於二維的銀幕之上的嘗試樂此不疲。而更多的人們，也開始習慣於換一個角度——透過鏡頭而不是雙眼，瞭解這個世界。

朋友間的賭注和一次好奇的實驗，無意間使得電影視覺的重要元素——「影像」誕生了，所謂影像就是所拍攝的對象在膠片上留下的正像和負像。影像透過攝影機、鏡頭和照明設備被記錄下來，並通過放映設備呈現在人們的眼前。

與相片相比，影像無論從內容上或從形式上都更加廣泛，主要分為三類：

第一類，攝影影像。屬於靜態遙感成像，瞬間成像。

第二類，掃描影像。透過各種掃描設備獲取實物的光學影像或熱影像，屬於動態掃描成像。

第三類，數字影像。也就是數字化的影像，是一個二維矩陣，每個點稱之為像元，數字影像可以進行各種數字圖像處理，例如數據壓縮、自動分類等。作為電影視覺元素，影像必須得到人們認可，才能夠進一步激發人們內心的情感，引起人們的注意。

小知識

【名利雙失】

愛迪生是舉世公認的大發明家，他利用連續播放技術和賽璐珞膠片製成的放映機比盧米埃的電影放映設備更早面世。然而，崇尚金錢的他在申請了專利之後為了賺到更多的錢，既不願將技術轉讓他人，也不願將放映機改為多人觀看或免費觀看，限制了他事業的發展。之後，由於歐洲電影事業的發展，愛迪生的技術和經營模式逐漸被人摒棄，而失去大筆財富的他，最終也沒有得到「電影發明者」這一榮耀。

粗粒子的噩夢——
膠片

所謂膠片，也叫菲林。通常來講就是我們現在用來照相的膠捲，膠片誕生的時候並沒有色彩，只是黑白膠片，所以在電影早期被稱為黑白片時代。

十八世紀末，一個叫喬治‧伊士曼的人改變了整個攝影世界，他用明膠乳劑發明了乾版照相，改變了以前在用溼片拍攝時的種種不便，將人類的平面成像技術向前推進了一大步。接著他又發明了一種感光紙，並成立了自己的公司。正是這種新型的感光膠捲，加上不斷創新的攝影成像技術，盧米埃兄弟才得以製作成世界上第一部電影。

然而，就像電影的拍攝在不斷推陳出新一樣，拍攝的重要工具之一——膠片，也在不斷改進，這其中，彩色膠片就成了人們最為關注的焦點。從電影問世的那一天起，人們就沒有放棄追逐色彩的夢想，從早期的手工膠片上色的簡單記錄片，到1910年18分鐘的雙色劇情片《Checkmated》，但這些都不是基於紅黃藍三色的真正的彩色。直到二十世紀20年代，兩位年輕人改變了這一切。

L‧戈德斯基和美國的L‧曼內斯是兩位在紐約上學的年輕人，他們是電影的愛好者，也幻想著有一天能像伊士曼一樣擁有自己的膠片公司。於是，他們以年輕人特有的熱情投入到攝影技術的研究和實驗中。從中獲得的知識和樂趣，成了他們最大的財富。之後，戈德斯基考入了加利福尼亞大學，而曼內斯更是進入了大名鼎鼎的哈佛繼續深造。即使這樣，他們兩人還是利用假期在一起的時間繼續研究，時間久了，他們慢慢把目光集中到了彩色膠片上。如何能

讓人們在攝影、攝像的時候,真正還原出五彩斑斕的世界呢?看來這是個難題。

　　該怎麼辦呢?兩人都為未有突破而鬱悶。史密斯當初花了三年時間都沒有研究出三色系統的彩色膠捲,他們是應該繼續下去,還是另闢蹊徑呢?最後,他們決定一定要堅持走自己的路,完全靠自己的努力!雖然經歷了無數次的失敗,但每每想到自己的目標,他們還是咬牙挺了下去……其中有一個很大的難題,就是顯影液擴散的影響。由於膠片本身的技術已經比較成熟,所以如何透過化學藥水讓色彩和影像再現就成了關鍵。但是他們始終找不到合適的顯影液的化學組成,沖洗時顏色擴散讓膠片無法還原真實的世界。就在這個時候,柯達公司的米斯博士給了他們極大的幫助,幫他們攻克了這一難題。

　　終於有一天,實驗室裡傳來高呼:「喔耶!我們成功了!」他們研究出了雙層式多層彩色片,雖然簡單,但畢竟是成功了。他們迫不及待地檢驗自己的成果,希望將彩色世界中能看到的一切都拍下來。然而很快,他們就發現自己的東西並沒有想像中的那麼美好,很多不足之處越來越明顯地體現出來,令他們困擾不已。既然一次改變能令他們獲得成功,那為什麼不能再來一次呢?就這樣他們又開始研究三層式多層彩色片。直到1923年,第一張包含了各種顏色的照片,終於面世了,當看到美麗的世界被複製在自己親手研究出來的照片上時,兩人忍不住喜極而泣。

　　就這樣,到了1935年,在柯達公司研究人員的

膠片是一層對光線很敏感的乳膠,它的作用就是承載影像,因為它的出現,電影這種藝術才有了長期保存的可能性。

幫助下，戈德斯基和曼內斯的發明終於被正式轉化為了產品，從流水線上下來的彩色膠片被命名為「柯達克羅姆」（kodachrome），一直沿用至今。

　　膠片分為低感光度膠片和高感光度膠片，低感光度膠片對光的反應比較慢，拍出的影像粒子較細，所以影像比較柔和，低感光度膠片多用於在攝影棚中拍攝時使用。高感光度膠片對光比較敏感，不需要充足的光線，甚至在夜裡，高感光度膠片也可以記錄影像，高感光度膠片拍出來的影像粒子較粗，影片有一種「真實」的感覺，所以在拍攝記錄片和新聞片的時候通常使用高感光度膠片。

　　電影大師伯格曼的影片《野草莓》是運用膠片的經典之作，影片為了表現主角埃薩克的精神之旅，伯格曼利用低感光度膠片拍攝埃薩克去世前幾天的「現實生活」，表現了優美的影調，利用高感光度膠片拍攝了埃薩克的「夢境」，兩種不同的膠片拍攝效果，給觀眾營造了明顯的「現實」和「夢境」的差別。

小知識

【失而復得】

1969年7月，阿波羅11號登上月球，太空人阿姆斯壯等人邁出的每一步都震撼人心。為了記錄這一歷史性的時刻，美國太空總署特地派塞奧·卡米克導演在太空船上隨行拍攝。然而，令所有人意想不到的，當美國政府按計畫希望在1972年將這一機密資料公開的時候，膠片不見了。所有相關人員都接受了調查，尤其是卡米克本人，然而卻是一無所獲。四十年過去了，這一珍貴的原始膠片竟然被卡米克本人在自家找出來。

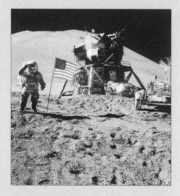

膠片記錄了人類最激動人心的時刻——登上月球。

畫面外的黃土地──
構圖

什麼是電影構圖？說到底無非就是電影各元素的最優安排。比如一個道具擺在哪裡，一個人站在什麼位置，這些看似簡單，卻決定著一個導演的水平。

1984年春節，中國第五代導演中的代表──陳凱歌，正在籌備他的新片《黃土地》，他希望能在影片中表現一些中國電影從來沒有過的東西。劇本的修改已接近完成，為了表現故事中人物可悲的命運，他需要將黃土高原的蒼涼厚重與滾滾黃河的熱情奔放在影片的畫面中表現出來，而這些，並非他所長。

這時候，一個人的到來令他欣喜不已，他就是當時在西安電影製片廠當攝影師的張藝謀。當得知陳凱歌要拍這部片後，新婚不久的張藝謀撇下妻子來劇組報到。在拍攝外景的時候，條件十分艱苦。每天早上，大家梳洗完畢，便扛起設備道具，離開窯洞，直奔幾里外的山梁。等到了拍攝地點，大家都累得氣喘吁吁了。為了拍攝到最理想的畫面，在張藝謀的要求下，劇組每天堅持爬山拍戲，而且是換著地方爬。黃土高原上特有的溝壑地貌，讓這些城裡來的藝術家們受盡了苦，山梁上無數腳印和銀幕上感人的表演背後，是一雙雙磨出了水泡的腳。片中的女主角薛白對此印象極深，當時還是小孩的她雖然算得上精力充沛，但想起那段拍攝過程，還是有些頭疼。「薛白，開始爬吧！」這是她最怕聽到的一句話了，那時候只要張藝謀的機器一開，他們就會對她喊這句話，接著她就得從山腳下爬到山頂，不能停，也不能回頭，只能向上爬，這和她理想中的拍戲差距太大了，幾次都險些哭出來。

　　然而，還有更可怕的事等待著整個劇組。影片中的構圖，為了突出黃土地的特點，經常是整座山梁佔滿整個銀幕。為了完成一個畫面，劇組所有人整整忙了一天。在故事中有一幕場景，遠景拍攝演員在山梁上走，為了構圖清晰完美，需要山梁上最好有一條之字形的小路，來加深觀眾的印象。但他們找了好幾天都沒找到合適的場景。最終，張藝謀決定，在一個看起來比較令人滿意的山梁上，劇組所有演職人員一齊出動，「走」出一條路來。就這樣，連導演帶演員，大家都開始按照張藝謀設計好的路線爬山，為了能達到滿意的畫面效果，大家在爬山時統一採用像卓別林一樣的八字步，來來回回很多趟，不少人的腿都麻了，但都在堅持。一直弄了好幾個小時，才算讓在遠處架設機位的張藝謀滿意。現在看來，也許這些人有點傻，因為用如今的特技效果很容易就能處理好他們遇到的問題，但正是因為有了這股

電影大師們往往透過靜態構圖來表現更為強烈的喻意。

「傻」勁，才能在那個開創風格的時代拍攝下最真實、最鮮明的經典畫面。

電影構圖是指安排畫面中各個元素的關係，電影本身是運動的，因此電影構圖必須經歷破碎、變化和重新組合的過程。電影構圖與繪畫構圖不同，電影是以構圖適應畫面，而繪畫是以畫面適應構圖。電影可以透過構圖來表現某種喻意或向觀眾傳達某種資訊，例如，按照人們的視覺心理，放在中間的東西會被視為重要的，因此在電影構圖中，經常將需要重點突出的內容放在畫面的中央。電影透過把想要突出權威、崇高的東西放到畫面的頂部，以造成一種高高在上、神聖的氣息，放在畫面底部的內容通常被認為是渺小、無力的。從人們看東西的習慣來說，通常是從左到右的，因此通常把重要的、想突出的內容放到畫面的左側。

靜態構圖相較於電影本身特性的動態構圖更能給觀眾造成衝擊力和較深的印象，例如電影《黃土地》片頭那幾個疊加的靜態構圖，給人們留下了深深的印象，讓黃土地的造型在觀眾的記憶中久久不能揮去。

小知識

【全民情敵】

1985年，24歲的洪晃被電影《黃土地》深深打動，身為外商高級職員，收入頗豐的她從此對陳凱歌情有獨鍾。之後，兩人順利地走入婚姻殿堂。但此時，洪晃突然發現全中國有那麼多女人喜歡陳凱歌，除了嫉妒，這也讓她自己有了一種「全民情敵」的感覺。最後，為了自己的感受和對方的事業，洪晃不得不放棄這段短暫的婚姻。

埃米爾・雷諾製造燈光——
光線

所謂光線就是光能的幾何線，電影光線就是將連續的活動影像透過光線的傳遞給觀眾的視覺感官神經系統的過程。

　　1892年10月28日，巴黎街道上的路人行色匆匆，但大多數人都是朝著一個方向去的——巴黎蠟像館，在那裡即將要上映第一部動畫影片。在此之前，人們根本沒有見過，甚至沒有想到過動畫電影到底是什麼樣子，在上映的前幾天，得知消息的人們就紛紛做好了來這裡大開眼界的準備。這一天，人們都早早的來到了蠟像館，等待大飽眼福。

　　放映時間到了，蠟像館裡的燈光慢慢變暗，透明的銀幕上投映出第一個畫面，接下來每個畫面都很精彩，觀眾們看得目瞪口呆，十幾分鐘過去，影片結束了。雖然影片不長，但是直到人們走出蠟像館時還在紛紛議論著：「很神奇呀！」從此，人們總能在蠟像館裡看到很好看的動畫電影。

　　為觀眾放映動畫電影的神奇儀器就是夏爾-埃米爾・雷諾發明的「光學影戲機」，雷諾在轉盤活動影像鏡和西洋鏡的啟發下，成功設計了活動影視鏡，經過幾次改造之後，終於在1888年12月，他發明了「光學影戲機」，並申請了專利。巴黎蠟像館看到了這臺機器的商業前景，在1892年，與雷諾簽約並上映了上面提到的第一部動畫影片《可憐的比埃洛》，影片上映後，受到了人們的喜愛。

　　事實證明，雷諾的發明取得了成功，蠟像館也獲得了不菲的收益。巴黎蠟像館的動畫電影一直放映到1900年，據統計累計觀眾達到了50萬人，一臺機器

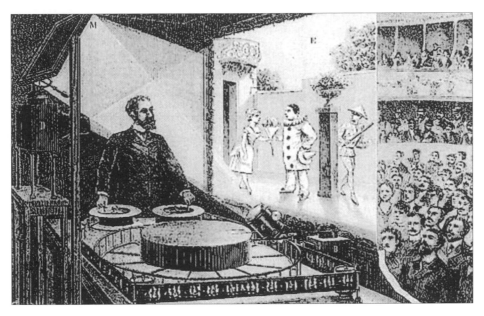

雷諾和光學影戲機。

讓人們記住了夏爾-埃米爾‧雷諾，這位法國的發明家、動畫電影的創始人，也讓巴黎蠟像館曾經輝煌一時。

　　雷諾的第一部動畫電影就是將500幅圖片，透過光線傳遞給了觀眾。光線在電影中起著至關重要的作用，光線能夠使影像清晰可辨，沒有光線的存在，影像也就不存在了，影像一旦不存在，那電影也就隨之消失。所以說光線是電影存在的重要元素。

　　電影中運用光線的手法有很多種，不同的劃分角度，可以劃分出很多類型。按照光線的位置分，光線可分為底光、頂光、側光、順光等；按照光質分，可分為軟光、硬光、散光和聚光；按照光的方向分，可分為光源在前面的光叫前置光、光源在側面的光叫側光，光源在後面的光叫背光，光源在下面的光叫底光；按照光的亮度可分為強光和弱光；按照光調可分為低光調和高光

調。

　　光線在電影中起到的作用可以總結成為：實現影像的確立、控制畫面的亮度和反差、渲染氣氛、確定影片基調等。不同基調的影片使用不同的光線，不同的影片效果使用不同的光線，例如在黃建新的影片《輪迴》中，當主人公將要慘遭厄運的時候，電影的色調變成了赤紅色，室內的燈光都照射在地板上，營造出了一種緊張的氣氛。電影大師伯格曼的作品《第七封印》和《穿過黑暗的玻璃》都是出色地運用光線的經典之作。

小知識

【公寓裡的商業生產】

埃米爾‧雷諾在1876年在轉盤活動影像機和西洋鏡的啟發下，發明了「活動視鏡」。並於1877年12月21日申請了專利，活動視鏡是由12面鏡子拼成的圓鼓形，將彩色的圖片條裝在裡面，當鏡子轉動時，鏡子反射出每一幅圖片，圖片清晰、生動並且不會抖動，於是埃米爾‧雷諾在巴黎租了一間公寓，在這裡他把「活動視鏡」商業生產，並取得了很好的效果。

開創屬於中國電影的紅色——
色彩

攝影出身的張藝謀是中國第五代導演的代表人物，以一部《紅高粱》蜚聲海內外。影片不僅獲得了眾多大獎，還因為其強烈的視覺衝擊力讓世界影迷記住了屬於中國的那一片紅色。

1987年，身在西安電影製片廠的張藝謀，在看到莫言的小說《紅高粱》時，他告訴自己：機會來了。

那時候，國外電影界對於中國的電影並不認同，除了政治因素，中國電影缺乏自己的特色也是一個重要原因。經過慎重的考慮，張藝謀決定從畫面的色彩上尋找突破口。

紅色，是一種積極、熱情、充滿生命力的顏色，也是中國百姓千百年來最喜愛的顏色，無疑成為了受民族文化影響頗深的張藝謀的首選。如何讓影片中的紅色既醒目、

電影《紅高粱》猶如一聲霹靂，驚醒了西方人對中國電影所持的蔑視與迷幻。

79

誇張，又合理、真實呢？穿插於片中的重要背景——高粱地浮現在了他的腦海中。於是，他把影片的外景地定在了小說中故事發生地，山東省高密縣。張藝謀希望在這片土地上找到創作的原始靈感，拍出令他滿意的畫面。

在得知張藝謀的決定之後，故事的原作者莫言表達了自己的反對態度。這是出自於他對當地實際情況的瞭解。首先，小說中那片神話一樣的高粱地，在作者祖輩中是出現過的，但到了現在，早已物是人非，誰也沒有再親眼見過；其次，隨著商品經濟大潮的洗禮，當地質樸的民風也已悄然改變，憨厚義氣的農民已經認知錢才是更重要、更實際的。

果不其然，到了1987年6、7月間，他收到了張藝謀發來的電報，說因為高粱長勢不好，讓他回當地想想辦法，看能不能請政府出面幫忙。此時的莫言已經被張藝謀的執著打動，於是親赴山東，等他到了地頭一看，由於連日乾旱，高粱都快枯死了。田裡的高粱桿無精打采，歪七扭八，再加上因為無人打理，葉面上佈滿了害蟲，看起來就像風燭殘年的老者，隨時都有可能失去生命，哪還有一點熱情似火的生命力可言。

然而，事情走到這一步，只能死馬當活馬醫了。劇組出面找到了高密縣政府，說明了情況，沒想到當地領導十分熱情，不但解決了化肥農藥等物資，還指派政府專門的負責人跟進，動員當地農民幫忙照顧高粱地。

看著高粱一天天長高，聽著高粱開始抽穗，成天在這百十畝高粱地裡打轉的張藝謀心裡說不出的興奮，他知道，自己的夢想就要實現了。

終於到了收穫的日子，由於高粱地長勢喜人，一派豐收的火紅色，張藝謀在電影中大量的應用了這一場景，並將紅色作為畫面的主題顏色貫穿全片，烘托出動人的氣氛。於是，代表中國的紅色就這樣走上了國際電影的舞臺，並一舉獲得數項國際大獎，從此開創了中國電影新的篇章。

　　色彩是伴隨著電影的產生而產生的，早期的電影色彩只是黑白色，而沒有

現在彩色電影的五彩斑斕，黑、灰、白三種色塊代表了自然界的所有顏色。隨著電影的發展，人們不想侷限於這些單調顏色裡，於是，梅里耶、百代等電影公司開始雇用一些女工人利用手工或套版給電影上色，早期的彩色電影就這樣誕生了。隨著科技的發展，色彩在電影中的日漸成熟完善，進而被電影大師們給予了更高的使命，色彩開始成為了電影的造型元素，被用於表現或表達某種寓意。由於中西方文化的差異，中國電影中的色彩和在國外電影中的色彩是不同的。同樣是白色，在國外電影中代表了純潔，但在中國電影中往往被用於寓意死亡。

　　義大利導演安東尼奧尼（Michelangelo Antonioni）認為，紅色可以喚起人們的激情，於是在電影《紅色沙漠》中將紅色與激情聯繫在一起，還利用不同的紅表現人物的性格和情感。而《黃土地》婚禮上的紅色則象徵喜慶，紅衣服、紅門簾等都洋溢著喜氣，而在這些紅色背後，導演向觀眾表達了中國婦女的愛情悲劇。電影大師們巧妙的運用色彩，讓電影給觀眾帶來了更強的視覺衝擊力。

小知識

【一票難求】

《紅高粱》是那個時代標誌性的電影，得到了國內觀眾的廣泛認可。當時，一張普通的電影票僅幾毛錢，還經常少人問津。但在許多地方，這部影片的票價竟然被炒到5元甚至是10元一張，托關係走後門的也大有人在。一票難求是當時對《紅高粱》這部電影轟動效果最形象的寫照。

愛情是場盛大的幻覺——
對白

電影中的對白就是「臺詞」，但對白並不僅僅是演員之間的「臺詞」，其附屬形式有旁白、解說、獨白，是有聲電影時代的聲音元素之一。

「曾經有一份真誠的愛情放在我面前，我沒有珍惜，等我失去的時候我才後悔莫及，人世間最痛苦的事莫過於此。如果上天能夠給我一個再來一次的機會，我會對那個女孩子說三個字：我愛妳。如果非要在這份愛上加上一個期限，我希望是……一萬年！」這段經典的電影對白，曾經在一段時間內讓全中國的影迷念念不忘，讓無數少女為之瘋狂，稱其為中國電影歷史上最著名的對白之一也不為過。它，來自於電影《齊天大聖西遊記》。

時光回溯到1994年，已經在《賭聖》中有過良好合作經驗的劉鎮偉和周星馳，坐在香格里拉酒店中柔軟的沙發上，對視了許久都沒有說話。此刻的周星馳雖然已經出名，但還不是後來江湖上那個呼風喚雨的

位於中國寧夏的西北影視城是影片《齊天大聖西遊記》的拍攝地，以上經典的愛情表白就發生在城頭之上。

「星爺」，他剛剛成立了自己的電影公司，想找劉鎮偉來導演第一部影片；巧合的是，劉鎮偉此刻正在構思拍一部關於《西遊記》的電影，於是雙方聚在一起。由於此前劉鎮偉的影片一直走戲劇路線，而這也是周星馳的表演長項，因此，當時的「星仔」滿以為兩人會一拍即合。結果，對方一開口就令他大跌眼鏡，「我想拍一部感情戲，一齣悲喜劇。」以致於他當時懷疑自己是否聽力出現了問題，驚訝之後的表情很直接——你有沒有搞錯？而劉鎮偉說服對方的理由也很直接——女人！他認為周星馳在《賭聖》中的成功表演，雖然征服了無數男影迷，但在眾多女星心目中，還沒有什麼地位，而這部影片，可以彌補周星馳最缺少的那一部分。周星馳思索良久，最終點頭同意。

《齊天大聖西遊記》的「後現代」和「無厘頭」語境全面顛覆了我們的審美習慣，至於它的影響，一直綿延到現在乃至以後。

在創作初期，由於身兼編劇一職的劉鎮偉對於整個故事並沒有完整的創作，只是靠腦中的構思來把握一個大概的框架，所以劇中的很多對白，都是劇組人員臨時設計的。周星馳更是全心投入，將「無厘頭」式的幽默對白，發揮得淋漓盡致。考慮到當時的「星仔」很可能與大美女朱茵擦出愛的火花，所以很多看似調侃的愛情宣言背後，又透著一絲真誠與執著。特別是本文開頭那段經典臺詞，感人至深，令人淚下。

僅有愛情對白是不夠的，為了將電影語言的功能發揮到極致，劇組找來了羅家英，讓他演出劇中那個說話最多且又語出驚人的唐僧。而他也是整部片中將「無厘頭」風格發揮到極致的人，就連劇組裡的人也經常會被他的妙語給「雷」到。劉鎮偉親自將「Only You」進行改變，變成了一首穿插中文、英文、對白等在內的流行歌曲，讓唱戲出身的羅家英完美演繹，這一段半唱半白

的場景，成了影片中最經典的片段之一，深留觀眾心底。

　　幾年之後，當影片中的經典臺詞如流行歌曲一般在各個中學傳誦並迅速蔓延到幾乎所有的年輕人耳畔時，沒有人會再懷疑它的魔力。而那些至今仍膾炙人口的經典對白，勢必還會被亞洲的影迷一遍遍地重複下去……

　　電影中的對白是「說」出來的，它在電影中的作用不僅是讓無聲電影變成了有聲電影，還可以塑造電影人物的性格、塑造形象、推動電影情節的發展。在電影《教父》中，就透過對白來表現人物性格的，例如馬龍‧白蘭度扮演的教父聲音沙啞、喉音很重，艾爾‧帕西諾扮演的兒子細聲細氣，但咄咄逼人，兩個人物的性格透過聲音和對白形成了鮮明的比對。

　　旁白、解說和獨白，也在電影中發揮了很大的作用。旁白通常運用在記錄片中，所提供的資訊往往是畫面上所沒有表達的，透過壓縮事件或時間完成過渡。獨白是有效的創造人物形象的表現手法之一，透過獨白可以表現一個人的內心思想，使得觀眾瞭解人物內心隱祕的感情。

　　如今，電影對白的作用越來越突出，電影創作者們透過對白，向觀眾傳遞對白背後更深層次的隱含意義，對白的引申義也讓電影看起來更加有滋味。

小知識

【陳年緋聞】

周星馳歷經多任女友，大多曾是他戲中的女主角，朱茵便是其中一位。這位「紫霞仙子」曾與星爺相戀三載，然而在拍攝《齊天大聖西遊記》的過程中，兩人的愛情卻戛然而止。在前些日子的一個訪談節目中，朱茵才自爆內幕：在十幾年前在外地拍片過程中，撞到男友與別的女人在飯店中幽會，第三者無處躲藏溜進了廁所，因此，她才與對方分手。從其中種種細節來判斷，這段故事的男主角很可能是周星馳。

在夜與霧中掙扎——
旁白

電影旁白就是在電影背景聲音中作敘述說明、抒情議論的聲音，並不在影片中出現相對的畫面或角色。因此也有人將其戲稱是電影銀幕「旁邊的白癡」。

1955年，波蘭奧斯維辛，年僅33歲的導演亞倫‧雷奈（Alain Resnais）拍完了他所需要的最後一個鏡頭，通知劇組準備打道回府。這段時間他幾乎一直是在痛苦與煎熬中度過，但他知道，之後的日子他將更備受折磨。不過沒辦法，雖然並非出自本意，但畢竟還是他自己選的，而且此刻，有人比他更痛苦……

夏天，當製作人多曼（Anatole Dauman）找到他，要求他拍一部有關二戰集中營的電影時，他的第一反應是拒絕。雷奈的理由很簡單：我並沒有經歷過那樣的場景，我的拍攝無法做到真實可信。多曼並沒有放棄，快要到納粹集中營解放十週年了，公司以及法國二戰委員會都需要這樣一部影片。於是，多曼再次找到雷奈，苦口婆心、深明大義，希望對方能接下這項工作。無奈之下，雷奈思索再三，終於答應，但他同時也提出一個要求：我需要一個有過集中營生活經歷的人參與創作。多曼同意了，於是找來曾經被關在奧斯維辛集中營的小說家讓‧卡洛，請他為影片寫旁白。

為了讓影片既能真實再現當初的慘景，又能讓人從中有所感悟，雷奈決定選擇記錄片作為拍攝題材。這樣一來，除了素材的選取和剪輯外，旁白的好壞將直接決定整部片的成敗。在雷奈帶劇組遠赴奧斯維辛實地拍攝之際，寫旁白

的重任就完全交給了當事人讓‧卡洛。

當夜幕襲來，卡洛一手持筆，獨坐窗前，心中本來有千言萬語，卻良久也無法寫完一句，那是一段怎樣的經歷啊！往日的情景浮現在腦中，他手中的筆也不由抖動起來。要知道，那段可怕的記憶是他腦海中最不願再挖掘的角落，為了忘卻，他甚至曾經失憶。他清晰地記得一個聲音——「這不是我的錯。」這句話，奧斯維辛很多人都說過，鐵路工人說過，管理人員說過，納粹軍官也說過。即使過了這麼多年，每當想到此處，他就激動不已，那這到底是誰的錯啊！？

「也許，我可以試著平靜一些。」過了很久，卡洛努力控制自己，希望以一種全新的角度來審視那段特殊的歲月。「那裡並不是一個人生的黑洞，至少，我還有記憶，而記憶就是人類最寶貴的財富！」想到這裡，他終於知道自己該從何處下筆了。不帶任何感情，不作任何杜撰，卡洛將當時的情景及各種人物的反應，用最柔美的語言記錄下來，一氣呵成，既如長詩，又似輓歌。不得不說，即使拋開電影本身，這也是一篇文學上的上乘之作。

拿到文稿，雷奈既興奮又憂慮，興奮的是如此旁白與他的影片風格十分符合，可以說是心有靈犀；憂慮的是，由於卡洛並非從事電影業的專業人員，所以這種旁白是否能與影片的本身節奏相吻合，誰也說不準。於是，雷奈與卡洛和劇組其他工作人員一起，對影片精工細做，對旁白也反覆調整，終於達到了完美的統一。

影片一經面世，舉世轟動，所有看過的人無不為之瘋狂、震撼，而那些苛刻的影評家也毫不吝嗇地將其劃入史上最偉大的記錄片行列。

旁白，即影片中的畫外音，在影片中出現的時間和表現的語氣不同，發揮的作用也不同。影片開頭的旁白往往提供線索或提出問題，如同一篇文章的開始，以最快的速度吸引觀眾進入影片之中。影片中間的旁白，作用則更加豐

富，有的用來揭示片中人物的內心活動，有的介紹故事的相關背景和發展進程，還有的會對事件過程中的關鍵點做出評價，引導觀眾加深印象。而影片結尾處的旁白，一般會對整個故事做出總結或者交待出影片的結局，由此來引發觀眾更深層次的思考。

在眾多的經典影片中，旁白往往也是經典的一部分。比如在《艾蜜莉的異想世界》中，畫面中抒情而浪漫的法式情調，自始至終配上快速有力的旁白，既彌補了影片中跳躍式剪輯帶來的不連貫感，又使得整部影片的節奏不再如大多文藝片一般拖遝，給人耳目一新的感覺。另一個極好的例子就是《刺激1995》（The Shawshank Redemption），摩根‧費里曼那歷經滄桑的聲音總是在觀眾充滿疑惑時給出恰當的解答，話雖不多，但字字珠璣，尤其是最後時刻平靜地陳述與祝福，反襯出主角及觀眾無法平靜的內心激盪，令人回味無窮。

小知識

【年輕的心】

八十多歲高齡的法國新浪潮的代表人物亞倫‧雷奈本可以在家安享天倫，但那顆永遠年輕的心讓他從未停止對藝術的追求。今年，他憑藉新作《瘋草》獲得了法國戛納電影節特別榮譽獎。在接受頒獎時，身穿紅色襯衣的雷奈神采飛揚，引得滿場觀眾起立，為他鼓掌歡呼。

正如亞倫‧雷奈自己所說的：「形式就是風格。」他一生在電影形式上的追求使其成為一個不斷令人有所期待的大師。

鳥鳴山更幽——
音響

音效在一部影片中的作用是無容置疑的，它能夠製造氛圍、拓寬電影的可見面、決定一部影片的基調。好萊塢著名音效師蓋瑞‧雷斯同（Gary Rydstrom）在《侏羅紀公園》裡的天才表現充分說明了這一點的。

隨著電影技術的發展，音效在影片中發揮著越來越大的作用，往往甚至能決定一部影片的成敗。

在拍攝電影《侏羅紀公園》之前，史蒂芬‧史匹柏心裡很清楚，要讓觀眾相信銀幕上的恐龍是真的，除了用一流的特技效果製作出恐龍逼真的外觀，還需要一流的音效，會叫的恐龍才能算是真正「活的」恐龍。可是，與現實生活中的雞鳴狗叫、狂風暴雨不同，恐龍是誰也沒有真正見過的，要如何才能做到「逼真」，這一艱巨的任務就落到了自己的「御用」音效師蓋瑞‧雷斯同身上了。

蓋瑞始終認為，自然世界就是一部最好的音效合成機器，因此在真實世界中錄製的配音效果總是要好過在電腦上純虛擬合成出來的。於是，他與助手一起踏上了一條「尋找恐龍之聲」的路。他與助手開始了最初的採樣，從自己家的狗到朋友家的鱷魚，從陸地上的獅子到海洋中的鯨魚，五花八門，無所不包。他甚至親自上陣，憑藉自己對恐龍的想像，歇斯底里的狂吼一通，只是剛聽了一遍自己的聲音，他就毫不遲疑地將它刪除了。

為了取得逼真的聲音，他與助手挖空了心思。為了錄到愛狗Buster憤怒的

聲音,蓋瑞想盡各種辦法去「欺負」牠。終於,Buster像發瘋般衝向主人,雖然他們如願得手,但卻始終心有餘悸。若不是助手幫助,蓋瑞可能會像他的朋友一樣。那次,他這位專門販賣爬行動物的朋友為了幫他們,特地帶來了一條巨型蜥蜴,但是幾次嘗試,這個大傢伙都不開口,於是這位身強體壯的哥兒們直接動了粗,想逼迫蜥蜴就範。誰知道逼得狠了,對方奮起反擊,一口咬在他的胳膊上。看著深深的牙印和止不住流著的鮮血,蓋瑞非常不忍:「要不要找個醫生看看傷口?」「沒事,」對方似乎對此習以為常,「我自己就能搞定!」寵物還在可以控制的範圍之內,而蓋瑞的助手克里斯‧耶則面臨更大的危險。他要去荒漠中的獅場夜半紮營、白天潛伏;還要去悶熱的沼澤與野生鱷魚親密接觸;更誇張的是,連響尾蛇這種看起來與恐龍毫無關係的生物,他們也不想錯過,所幸克里斯應變神速,身手敏捷,最終圓滿地完成了那些聽起來不可能完成的任務。

就這樣,他們靠著對工作的執著和上帝的眷顧,完成了最初也是最艱難的工作。之後的合成就是發揮蓋瑞天才的時刻了,無論是霸王龍的怒吼,還是迅猛龍的哀號,他都透過對各種聲音鬼斧神工般的合成做出了令人難以置信的效果。其中霸王龍襲擊的場面,他甚至頗具創意地將自己的看家寶貝──一段火車相撞的真實錄音與自家馬桶沖水時的音效混合,完美地配入畫面。

1993年,在全世界各地的電影院中,觀眾們聽到了那來自一萬年前的聲音。在之後的奧斯卡頒獎晚會上,《侏羅紀公園》一舉拿下最佳音效和最佳音效剪輯兩項大獎,標誌著電影音效達到了一個新的高峰。

音效通俗意義上是指電影中的所有聲音,如果把一部電影中的聲音全部都去掉,那麼這部電影帶給觀眾的感受將大大折扣,甚至觀眾無法理解影片的含義,這就是音效在電影中的作用。

具體的說,音效的作用主要有以下幾點:

①音效可以創造氣氛。在中國傳統電影中，很長一段時間都是透過電閃雷鳴、風雨交加這樣的聲音來表現災難或霉運的。

②音效可以還原現實生活。在電影《鄰居》中開頭的廣播聲、讀書聲、剁菜聲都活生生的表現了人們的生活環境。

③音效可以拓展銀幕的可見空間。電影銀幕和觀眾的視覺範圍是有侷限性的，但是聲音沒有，不必放到觀眾可見的地方，只要放到畫面之外讓觀眾聽到即可。這樣，就無形中使電影的可見銀幕被拓展了，這種拓展效果通常應用在恐怖片或懸疑片中。希區考克的《驚魂記》就利用放置在畫面之外的汽車雨刷聲，讓觀眾有一種恐懼感。

小知識

【44頭霸王龍】

在後期合成聲音的時候，蓋瑞採用了一種類似於音樂合成的技術，將幾種動物的聲音混合起來，聽起來像幾隻恐龍同時存在。有一次，他的朋友來訪，當時他正在工作，在凌亂的工作室中，對方一不小心摔倒在機器上，並按到了很多控制鍵。頓時，整個設備中亂作一團，叫聲不迭……據蓋瑞事後統計，當時合成設備裡的聲音是44頭霸王龍在同時吼叫。

大導演斯史蒂芬·史匹柏麾下傑出的音效師——蓋瑞·雷斯同，曾多次獲得奧斯卡金像獎。

第一張電影原聲帶產生──
音樂

華德・迪士尼幾經艱辛，帶領公司創作出了世界上第一部長篇動畫片《白雪公主》，由於該片在全世界產生了轟動效果，影片中的插曲和音樂隨之也被製作成了世界上第一張電影原聲帶。

1915年，有一名少年在美國西部的堪薩斯城，看了一部電影，名字就叫《白雪公主》，雖然那只是一個沒有聲音，沒有色彩的短片，但童話故事的種子已經深深地紮在他的心中。這個少年就是後來聞名世界的華德・迪士尼。年幼的他此刻在心中已許下願望，一定要自己拍一部《白雪公主》──一部充滿絢麗色彩和動人音樂的真正電影。

1934年，憑著創作米老鼠和唐老鴨的成功，華德・迪士尼已經是好萊塢的名人了，本可以坐享成功的他，卻在自己的事業上有了新的追求。他並不滿足卡通片只是電影院中的配角──就像當初電影只能作舞臺劇的餘興節目一樣，他要拍一部真正的動畫長片。這時，他想起了自己兒時看到的那部電影──《白雪公主》。

於是，華德將自己公司的所有動畫師召集起來，告訴他們自己的想法，請他們開始設計故事中的各個人物，為此，他還特地騰出自己辦公室旁邊的一間屋子，作為這部電影的專用工作室，以方便隨時瞭解進度。影片最初的成本預算只有50萬美元，當拍攝工作才完成了一小部分時，經費已經快用完了。放棄還是繼續？作為公司老闆，華德艱難抉擇，他最終選擇了堅持。為此，他找來了銀行家約瑟夫・羅森伯格，他是美洲銀行的董事，也是一位真正的米老鼠

迷。約瑟夫起初很看好他的計畫，痛快地答應向他的貸款。然而，事情卻往不可控制的方向發展，為了保證影片品質而不惜成本的做法，讓影片很快將第二個、第三個50萬美元也消耗殆盡了。這時的好萊塢已經將《白雪公主》視為一個笑柄來談論，稱它是「迪士尼的蠢事」（Disney's Folly）。心裡本來就對此沒想法的約瑟夫也有些坐不住了，他問了一位好萊塢的製作人：「《白雪公主》能賺錢嗎？我還應不應該再繼續投資他們？」沒想到得到的答案猶如當頭潑了他一桶冷水。「我要是你，一分錢也不會給他，誰會去電影院看一部卡通片而不是真正的電影呢？」

就在此時，來自銀行董事會的壓力也讓約瑟夫‧羅森伯格十分頭疼，他必須做出一個正確的判斷，然後給銀行一個交代。他找到了華德‧迪士尼的弟弟，迪士尼公司的財務主管——羅伊，希望看到影片的進展。於是，羅伊請他來看樣片。華德知道此事後大為氣惱，斥責羅伊竟擅將未完成的影片讓他人觀看的行為。羅伊無奈地辯解道：「那你讓我怎麼辦？想讓他們繼續拿錢，要麼拿出一份完整可信的計畫書，就得讓他們看樣片。」沒辦法，為了所有人，華德只好妥協。在「甜蜜盒子」的工作室，約瑟夫成了《白雪公主》的第一位觀眾，雖然影片的部分對白和歌曲都是華德‧迪士尼在一邊現場配的。約瑟夫從始至終一句話也沒說，直到他起身離開要上汽車了，才回過頭對一旁忐忑不安的迪士尼說了一句：「這部片會讓你賺大錢！」

當影片在洛杉磯首映時，好萊塢各界名流趕來為華德‧迪士尼捧場。片中那豐富的色彩、優美的旋律以及曲折的情節都讓眾人唏噓不已，影片結束時所有人起立，將長時間的掌聲送給了本片的所有創作人員。

電影音樂是整部電影聲音元素的一個組成部分，人們常常把音效和音樂弄混淆，音樂必須和音效、對白等電影中的其他聲音元素，甚至與視覺元素有機的結合才能夠完整演繹一部電影。

電影中的音樂可以發揮抒發感情和烘托氣氛的作用。電影大師伯格曼的傑作《穿過黑暗的玻璃》（Through a Glass Darkly），就是用巴赫的第2號大提琴組曲，營造了一個精神分裂的世界。電影音樂還可以代表不同地域、不同時代和不同民族的特徵，在吳貽弓的《城南舊事》中就用了當時最為流行的「驪歌」作為音樂主題，透過音樂把觀眾帶到了那個年代的獨有情緒中，營造了哀愁和相思的情緒。

小知識

【可憐的糊塗蛋】

影片中的各個主人公，在設計時被賦予了各種不同的性格。白雪公主是開朗的少女，白馬王子是陽光的少年，後母則是貴婦和大灰狼的結合體，妖嬈又邪惡。而七個小矮人更是各個有特色，如「快樂」、「瞌睡蟲」等。然而，在電影製作時，為了節約成本，「瞌睡蟲」和「愛生氣」使用了同一位配音演員，最帥的白馬王子，也因為畫工複雜而被大幅削減了戲份。最「可憐」的就是「糊塗蛋」，因為找不到合適的配音演員，製作人員直接把他在劇中的對白都刪掉了。

電影的第一次發聲──
錄音

有很長一段時間，電影是沒有聲音的，人們只能看到沉默的畫面不斷變化，這個長久的時期被稱為默片時代。直到1876年，偉大發明家愛迪生將一個神祕的盒子帶到人們面前時，電影才正式進入了有聲世界。

1910年8月27日，愛迪生起了個大早，把他的「神祕寶貝」拿出來，準備給他的來賓們一個驚喜。被邀請的來賓是事先挑選過的一些觀眾，約定的時間將至，來賓們陸陸續續的來到了愛迪生的工廠，每個人的臉上都寫滿了疑問。到場的人被安排在指定的位置坐下，並交頭接耳地小聲議論著，誰也不知道被邀請來到底是為了什麼，來了要幹什麼，只見座位前有個機器被一塊布遮蓋著，很神祕的樣子，「難道是愛迪生要向我們展示什麼寶貝？」來賓們默默地在心裡猜測著。

「親愛的先生女士們，很高興大家今天接受我的邀請，非常感謝大家。」

愛迪生不疾不徐地開始了他的開場白：「我今天邀請大家來這裡，是想給大家看一個我最新的發明。」話音剛落，愛迪生掀開了蓋在神祕機器上的布，這下人們看清楚了，是一臺從未見過的機器。接著愛迪生轉動了機器上的開關，機器的前方出現了影像，這個時候，來賓們好像都鬆了一口氣，但又有了另外的疑問：「難道愛迪生就是想請我們看電影？」當人們還在猜測的時候，突然畫面有了聲音，在場的人頓時被吸引了，不再議論、不再猜測，目不轉睛地看著畫面聽著聲音，影片很快結束了，愛迪生又開始不疾不徐地說：「這就

是我的最新發明——有聲電影機。」話音剛落，人們紛紛站起來鼓掌。這項發明意味電影結束了無聲時代，愛迪生透過兩年的刻苦研究，終於成功了！

1927年10月6日，世界上第一部有聲電影《爵士歌王》，在華納兄弟的精心策劃下發行了，影片一炮而紅，很多來看電影的人都只能購買站票來觀看這部影片，而第一部完全有聲電影是《紐約之光》，隨著有聲電影的不斷發展，愛迪生被人們深深的銘記在心中。

愛迪生在紐澤西州的「門羅公園」，建造了自己的第一所發明工廠，人們親切稱他是「門羅公園的魔術師」。

錄音就是將聲音產生的信號記錄在媒質中的過程。所謂電影錄音，就是在製作電影的每一個階段，把與電影畫面搭配的聲音記錄下來的過程。電影錄音的發展經歷了幾個階段，剛開始，人們為了彌補無聲電影的不足，利用配音演員在幕後配音的方法，這一老土方法終究沒有使用多久就被淘汰了，後來人們利用現場音樂伴奏的形式，增加電影的聲音效果，這個方法使用了三十年後，被有聲電影所代替。

電影錄音在其發展過程中，根據使用媒質和錄音方法的不同，分為機械錄

音、光學錄音和磁性錄音。機械錄音就是利用專門的錄音機械，將聲音信號記錄在載音體上的方法；光學錄音就是利用感光材料記錄聲音的方法，此種方法是20世紀30年代到50年代初，有聲電影主要應用的電影錄音方法；磁性錄音就是將聲音轉換成磁場，並記錄在磁帶上的方法。

如今，電影錄音隨著科學技術的不斷發展，無論從錄音方法和錄音設備上都有了質的發展。

小知識

【這裡的人都已經認識我了】

愛迪生是一個對穿著不太在意的人，當他還未成名前，只是一名窮工人。某日，一位老朋友在街上碰到愛迪生，驚訝地說：「你怎麼穿一件這麼破的大衣呀？」愛迪生滿不在乎地說：「反正在這裡沒有人認識我。」幾年後，愛迪生成了眾人皆知的發明家，一日，又在大街上碰到了那位老朋友，老朋友依然很驚訝地的說：「你怎麼還穿著這件破大衣呢？」愛迪生依然滿不在乎地說：「反正這裡的人都已經認識我了！」

電影藝術創作的組織者和領導者—— 導演

導演，是一部電影的總負責人，對於影片的製作有決定性的影響。影片的風格往往跟導演本人有著密切的關係，可以說導演就是一部電影的靈魂。

戰火讓整個歐洲大陸都無法平靜，善良的百姓們寧願選擇待在家中，以尋求一種精神上的安慰。巴黎，這個歐洲最繁華的美麗都市，此刻也冷冷清清。在香榭麗舍的店鋪前，一位年輕人走過，他走得很急促，但並不慌張，偶爾看看腕上的手錶。

這位年輕人名叫路易‧德呂克（Louis Delluc），當他在法國南部的卡杜安呱呱落地時，他的父親就已經是一位副市長了。優越的家庭環境讓他從小就受到良好的教育，尤其對古典藝術，小德呂克可謂一往情深。到巴黎讀書時，他便立志成為一名真正的詩人。整日埋頭文學的他，接觸到一種名為「電影」的新事物。出於思想的保守，他始終認為那種東西和真正的藝術沾不上邊，只能作為娛樂工具取悅世人，永遠難登大雅之堂。這種想法一直持續到第一次世界大戰爆發。

這時的德呂克已經是巴黎一家文藝週刊的主編了，可以說是年少得志。他與心儀的女人——愛娃‧法蘭西斯一見鍾情，墜入愛河，整日沉浸在幸福之中。然而，有一件事讓德呂克總覺得十分彆扭，那就是法蘭西斯對於電影的熱愛。在兩人的交談中，話題總是被有意無意地引到電影上，而對此並不關心的他難免會有些尷尬。終於有一天，德呂克被要求陪這個年輕女孩看場電影。

　　眼看夜幕降臨，他不得不放下手的工作，穿好外套，匆匆趕往一家名叫
「烏蘇林」的老電影院。到了影院門口，他一眼看到戀人在門口徘徊，顯然已
經等候多時了。他拋開心中最後一絲猶豫，快步迎了上去。一進影院，德呂克
發現這裡和自己想像的完全不一樣，和其他巴黎老戲院一樣充滿藝術氣息的陳
設讓他很快融入其中，而大銀幕上卓別林出神入化的表演更是令他如癡如醉。
美人在身邊，他卻無心沉醉其中，因為他突然發現，這個在他心裡無足輕重的
新事物，竟然具有如此的魔力，其藝術魅力絲毫不亞於他筆下那些跳動的文
字。於是，他暗自決定，一定要為電影做些什麼。

　　在戰後的日子裡，德呂克將幾乎所有的時間都投身於電影事業之中，利用
自己手中的筆，他寫影評、辦雜誌、研究理論、創立電影俱樂部，希望經由自
己和朋友的努力來挽救戰後日漸蕭條的法國電影。而他對後世電影影響最深
的，除了那個眾人皆知的「先鋒學派」，還有他於1921年在自己的雜誌中為電
影的拍攝者們做的那個簡潔而優美的定義──「導演」（Cinéaste）。

　　一部影片的創作，都是由導演的某個靈感或對一個劇本理解開始，當他根
據自己的生活和創作經歷對全片有了個基本的認識以後，整部電影的創作之
路，就有了方向。接著，他會根據之前的理解，找來可以實現自己要求的各種
電影創作人員，包括臺前的演員、幕後的製作等等。從拍攝之初，他就會向所
有人提出一個比較明確的方向或標準，讓大家朝著一個統一的目標前進。

　　在拍攝的過程中，一名好的導演會利用鏡頭的角度，展現出畫面與故事的
空間和時間結構；利用燈光和場景的細膩變化表現出人物的心理和事件的內
涵；利用自己的藝術氣質和創作水準，調動演員和其他製作人員的情緒和想像
力。

　　在拍攝完成之後，後期製作同樣是導演展現才華的大好機會。優秀的剪輯
可以提升一部影片的節奏、深度及感染力，尤其是對於蒙太奇等技巧的應用，

更能體現一位導演的功力。而畫面之外的聲音也是電影不可或缺的部分，只有在後期配音中對音效、對白和配樂準確把控，才能讓整部電影真實、完整，感染力十足。

此外，現代電影中的特技效果也是導演無法忽視的一部分，準確認識並合理應用各種先進的特效技術，也是如今電影導演的一門必修課。

小知識

【導演戰雀】

張藝謀如今已成為世界級的電影人，走到哪裡都是大師風範。但在他學習攝影的時候，也算是童心未泯。那時學校條件差，有一些破舊的平房經常有麻雀「借宿」。於是，這些大小伙子們就像小孩一樣，大冬天拿著電筒、掃帚就往裡衝。一番「激戰」之後，手中往往會多出不少戰利品，弄得整個學校都對這些天真的大男孩羨慕不已。

中國著名導演張藝謀在片場指揮拍攝工作。

「拉丁情人」的男色時代──
明星誕生

詞典中對明星的解釋是：有名的或技巧非常高的表演者。在實際生活中，明星不僅代表了精湛的演技，更代表了極高的知名度和美譽度。如果說導演是一部電影內容好壞的主宰者，那麼明星就是一部電影票房的關鍵因素。

1926年8月23日，對美國廣大的女性影迷來說是一個痛苦的日子，紐約的大街小巷都瀰漫著一股失落的情緒。女人們個個都提不起精神來，因為她們的「拉丁情人」，年僅31歲的英俊演員魯道夫‧范倫鐵諾（Rudolph Valentino），因為心臟瓣膜炎發作去世了。當消息傳出後，女影迷們不敢相信自己的耳朵，都希望從某個人那裡證實這是一個假消息。

范倫鐵諾可算是電影史上「明星」的代言人，在他之前沒有哪個演員能夠在影迷心中留有這麼重要的位置，這位被那些嫉妒他的人稱之為「不男不女」的男演員，成功演繹了「明星」這一詞語的真正含義。

百老匯堪倍爾殯儀館裡早已是人山人海，幾萬人都來到了這裡，送別心中的偶像范倫鐵諾。影迷們把心中的哀傷變成了騷動，幾萬人擁擠不堪，夾在人群中間的人不能動彈，商店的玻璃被擠碎了，人群中有人受傷了，場面完全失控，警方拿這些瘋狂的影迷們也束手無策。殯葬業者只得將范倫鐵諾的遺體安放在一個小房間裡，場面才勉強得到了控制。就在范倫鐵諾去世的第二個月，幾名女影迷因無法接受事實，而自殺身亡。

范倫鐵諾的演藝生涯只有短短的六年，在成為演員之前，他並沒有那麼幸

運,曾經當過園丁、在餐廳洗過盤子,還當過探戈舞演員,生活十分窘迫。一個偶然的機會,經朋友的介紹,范倫鐵諾在好萊塢演出了他的第一部戲,像許多大明星一樣,在第一部戲中,范倫鐵諾被安排了一個小角色,但是其英俊的外表還是引起了導演的注意。

1920年,范倫鐵諾在編劇基恩·馬希斯(June Mathis)和導演雷克斯·英葛蘭(Rex Ingram)的極力推薦下,在米高梅公司投資百萬美元拍攝的電影《啟示

魯道夫·范倫鐵諾是上個世紀20至30年代好萊塢的男色主義的典範。

錄四騎士》中演出男主角,自此一炮而紅。由於他長得太英俊,以致於媒體常常懷疑他的性別,經常問及關於性取向的問題,這令范倫鐵諾煩惱不已。范倫鐵諾的走紅不僅讓觀眾注意到了他,而且讓當時的美國當紅女星愛拉·納茲莫娃(Alla Nazimova)指名要跟范倫鐵諾一起演出《茶花女》。

魯道夫·范倫鐵諾雖然已經去世幾十年了,但是當人們在談及到「傾國傾城」這個詞的時候,不免都會想到他。因為他實在太英俊了,早已成了好萊塢的一個神話。

最早的「明星」一詞還是來源於古代,據說是一位仙女的名字,後來專指

金星。金星是天空中最亮的星辰，所以人們就引用「明星」這一詞來比喻被大家喜歡並且崇拜的人。

　　電影界的「明星」是從范倫鐵諾開始的，在他之前沒有哪位演員能夠給人們造成這樣的影響。自范倫鐵諾之後，越來越多的明星被人們熟知和追捧，形成了現在的明星制。電影大師希區考克曾經這樣評價演員：「演員大都其笨如牛。」在20世紀初的電影界，人們也都認同這一點，但是在這些電影大師們嘲笑演員的時候，他們也不得不承認的一點就是，明星對於一部電影的影響是不可忽視的，電影大師們即使想盡辦法讓影片迎合觀眾的口味，但沒有明星的芳名，一部電影也不容易一炮而紅。人們在談及電影的時候，往往會先談到的是這部電影的主角是那位大牌明星，瞬間即能引起共鳴，可見明星是一部電影很好的宣傳點，也是帶來高票房的關鍵性因素。

小知識

【犯重婚罪的大牌明星】

瑪麗‧碧克馥（Mary Pickford）是一代大紅大紫的明星，在1920年3月，她與英俊倜儻的道格拉斯‧范朋克（Douglas Fairbanks）的豪華婚禮，曾轟動一時。但在婚後不久，這位女明星卻被法院指控犯有重婚罪，使得人們對此更加關注，而兩人也因禍得福。遺憾的是，這對「天作之合」的婚姻，僅維持了十五年。

《貴婦人》（Coquette）是碧克馥拍攝的第一部有聲影片，雖然賣座成績平平，卻為她贏得了奧斯卡最佳女主角獎。

電影分級的出現──
電影審查制度

香車美女、槍戰爆炸，歷來就是好萊塢各個商業大片獲取票房保障的捷徑，但是無休止的殺戮和過分暴露的畫面，對青少年往往危害甚大。從電影發展的早期開始，美國的電影人就受到來自內部和外部的種種壓力，電影分級制度也由此產生。

20年代初，電影經過早期的發展已經在美國大陸具有了一定的影響力，出於社會道德和政治導向的雙重考慮，各州已經開始陸續立法，要求政府對電影進行審查。哥倫比亞、米高梅、雷電華、派拉蒙等眾多當時著名的電影製作公司結成聯盟，希望藉此來加強自己的力量並緩解來自政府的壓力。

然而，這個民間組織的聯盟影響力實在有限，他們還不得不面臨一個現實：由於競爭激烈，不少製片商為了票房利益，紛紛拋棄道德底線，輕則酗酒、暴力，重則赤裸、吸毒，種種不良鏡頭讓社會各界早已十分不滿，尤其是以天主教派為首的保守人士，更視之為洪水猛獸，欲除之而後快。怎麼辦？他們需要一個既有能力又有影響力的領導者，為人正直又善於交際的威爾‧海斯（Will Hays）成了最合適的

《海斯法典》的起草人──威爾‧海斯。

103

人選。海斯位高權重，不僅擔任郵政部部長，還是基督教長老會會員，更重要的是，當時的美國總統沃倫‧哈定（Warren Harding）競選能夠成功，身為幕僚的他功不可沒。

「我或許能讓你們擺脫目前的困境，但是你們必須聽我的。你們確定能做到這一點嗎？」看著自己周圍這些電影公司的老闆，海斯意味深長地說。眾人明明知道一旦低頭，無疑今後將受人擺佈，但為了生存，也只好接受。於是，那時的電影人所說的「俄國的沙皇」就這樣誕生了。海斯成為這個行業協會的負責人，上任後的第一件事就是要求所有人自律。按照他的設想，為了這個行業能夠得以生存，在外界對它做出種種限制和處罰規定之前，所有的電影從業者從自己開始就應該杜絕這些不良現象。在1932年的一天，他召集了各大電影公司的製片，告訴他們一定要堅持行業自律，「我們面對的不僅僅是消費者，還要考慮電影對於影院外社會公眾的影響。為了讓這個行業健康長久地發展，我們拍出的電影應該像聯邦檢疫局裡出來的豬肉一樣『安全可靠』！」

為此，海斯與基督教士D.洛德等人起草制訂著名的《海斯法典》，對電影的內容做出了近乎苛刻限制，同時聲明電影製作者對於社會負有種種責任。由於其內容界定模糊，對影片要求也有些不近情理，這張好萊塢的「保證書」遭到了大多數從業者的反對。一直到1968年，這部好萊塢最著名的法典被現在的電影分級制度所取代，永遠躺在記錄電影歷史的陳列館裡了。

經過多年的摸索實踐，美國的電影審查部門將電影分為以下幾類：

G級（GENERAL AUDIENCES:All ages admitted）大眾級：對觀眾沒有任何限制，所有年齡層的觀眾都能看，沒有任何裸露、暴力等不良鏡頭或情節，可謂老少咸宜。

PG級（PARENTAL GUIDANCE SUGGESTED:Some material may not be suitable for children）普通級：可能會有一些兒童對片中內容產生不良反應，如

極少的恐怖場面等，但基本沒有性、吸毒等鏡頭，最好是有父母陪伴兒童觀看。也稱輔導級。

PG-13級（PARENTS STRONGLY CAUTIONED:Some material may be inappropriate for children under 13）普通級：對於13歲以下兒童不適宜，片中的一些垃圾話或者吸毒等鏡頭對少年兒童會產生不良影響。建議13歲以下兒童不宜觀看，或必須在父母陪同下觀看，也稱特別輔導級。

R級（RESTRICTED Under 17 requires accompanying parent or adult guardian）限制級：影片中可能包含較多的暴力、兩性、道德等話題，不適宜17歲以下的青少年觀看，如果觀看則必須有父母陪同。

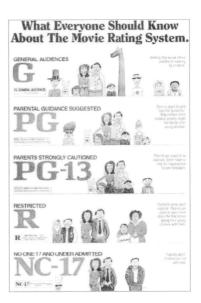

美國電影分級標示。

NC-17級（NO ONE 17 AND UNDER ADMITTED）限制級：影片中充斥著大量的暴力、吸毒等不良鏡頭，還有清晰的兩性場面出現，這些都會對青少年的身心成長造成嚴重的傷害，因此17歲以下的觀眾被禁止觀看。

小知識

【赤裸挑戰】

越戰之後，由於市場不景氣，電影製片人為了生存，對於《海斯法典》越來越視而不見。在一部叫做《誰怕吳爾芙》的影片中，製作者們極盡挑逗之能事，透過演員對白、舞蹈動作、暗示鏡頭等，將兩性關係對觀眾的誘惑發揮地淋漓盡致，直接向法典發出了赤裸裸的挑戰，被後人稱為「Code Death」之作。由此，也促使了審查人員開始制訂新的電影分級制度。

被遺棄的Exit Zero——
劇本

劇本也被稱作「腳本」、「劇作」等，基本以舞臺指導和對白為主要內容。一個好的劇本是一部優秀影片的基礎，沒有劇本，導演和演員就算再有才華，也不可能有施展的機會。

1999年，電影《駭客任務》橫空出世，它不僅給觀眾帶來一場視覺上的衝擊，更是在意識形態上對「智慧」社會提出了質疑。

影片講述了一個駭人聽聞的故事。網路駭客尼歐對現實世界產生了懷疑，他覺得這個世界是不真實的。偶然結識駭客崔妮蒂後，他見到了駭客組織的領導者墨菲斯。從墨菲斯口中，尼歐知道了一個祕密：現實的世界不是真實的，是被一個叫做「母體」的機器控制的，人們就像它的傀儡，沒有思想和自主行動。而透過一系列的戰鬥，墨菲斯認定尼歐是救世主，這場關於人和機器的戰爭就此展開了。

《駭客任務》在贏得票房和口碑的巨大成功之後，不可避免地也引發了一股「模仿風」，各種和《駭客任務》類似的以「宿命與反宿命」為主題的影片，如雨後春筍應運而生，其中以寇特‧威默（Kurt Wimmer）的《Exit Zero》最具爭議性。喜愛《駭客任務》的影迷認為他是個「無恥的抄襲者」，他的故事和《駭客任務》的相似度達到了九成之上。在他的故事中，由於長期依賴電腦，人類處於奴化的邊緣。當電腦有了超越人類的意識，妄想掌控人類世界時，人類和機器無奈開戰。而片名《Exit Zero》指的是人類世界和機器世界的

連結點，也是人類取得勝利的關鍵。

面對影迷們的質疑，《Exit Zero》的編劇寇特·威默起初還急切地為自己辯解，後來乾脆保持緘默了。就在此時，美國編劇家協會WGA選擇出面為他作證，證明《Exit Zero》和《駭客任務》只能算是構思雷同，不能算作抄襲。因為《Exit Zero》的劇本完成時間在《駭客任務》之前。

面對《駭客任務》的巨大成功，寇特·威默也只有暗自惋惜的份，一切都怪自己過於草率地出售了劇本。早在1995年之前，寇特·威默就完成了作品的撰寫及出售。後來製片公司核算之後，認為預算太高，決定暫時擱置拍攝計畫。而後來的故事我們都知道了，《駭客任務》熱賣得一塌糊塗。如果時間倒流，如果寇特·威默慎重對待自己的劇本，也許我們討論的就不再是《駭客任務》而是《Exit Zero》了。

電影劇本是一種特殊的文學形式，以書面語言的形式記錄、表現故事，導演和演員根據劇本進行二次創作，「翻譯」成更豐富、更具娛樂性的視聽語言。

電影劇本根據功能不同可分為三類：電影文學劇本、電影分鏡劇本和電影完成臺本。它們的故事架構都是相同的，只是創作者不同，在拍攝過程中發揮的作用也不同。

電影文學劇本是一部電影的根基，電影的基調、情節、風格以及主人公的人物性格等都由電影文學劇本確定，導演在拍攝時原則上不會做改動。它是一部影片成功與否的關鍵所在。

電影分鏡劇本以電影文學劇本為依託，將電影文學劇本做了分解，細化到每個場景的角度、拍攝距離、手法等等。最終制訂好的版本基本上就是電影的最終形態。

電影完成臺本也被稱作鏡頭記錄本，是在電影拍攝完成之後，場記要運作

的工作。在電影拍攝過程中，導演不可能是完全按照電影分鏡頭劇本來拍攝，多多少少都會有些小變動。場記的任務，即電影完成臺本的內容，就是把所有拍攝中產生的改動完整記錄下來，可以給電影理論工作人員提供研究資料。

小知識

【罷工】

美國的編劇恐怕是世界上最愛搞罷工的族群了，2007年，他們的集體罷工就被認為是娛樂圈的10大最轟動事件之一。洛杉磯的經濟學家傑克·卡瑟爾估計，好萊塢編劇的集體罷工將給好萊塢造成每天8,000萬美元的流失。

美國編劇大罷工示威現場。

得了皮膚病的中國人──
攝影師

攝影師是攝製組的主要創作成員，負責運用攝影器材將電影畫面記錄下來，透過造型手法等完成導演設計的銀幕造型任務。

「在大家的心裡，您已經不是一位外國人了，您自己是怎麼看待這一點的？」

「我不是一個『外國人』呀！我只是一個得了皮膚病的中國人，我的家在香港，我從20歲就來到了香港，我喜歡這裡⋯⋯」

這位自稱是「得了皮膚病的中國人」的人，正是十五年前拍攝電影版《暗戀桃花源》的攝影師──杜可風。1992年，在拍攝《暗戀桃花源》之前，這位澳籍的攝影師就已經是赫赫有名了，《海灘的一天》、《阿飛正傳》等多部經典影片都是出自這位「老頑童」之手，而《暗戀桃花源》的成功，更為他在國際攝影師圈鞏固了自己的地位。「那您是怎麼接受拍攝《暗戀桃花源》這部電影的呢？」面對記者的提問，這位和藹、詼諧的攝影大師講述了他的創作經歷。

當初有電影公司找到導演賴聲川，說把當時轟動一時的舞臺劇《暗戀桃花源》拍成電影，有了拍攝計畫的賴聲川寫信給杜可風，由於兩人的交情一直都很好，雙方一拍即合。當舞臺劇《暗戀桃花源》在臺北上演時，兩位好友躲在觀眾席的角落裡共同研究起劇情，討論著每一場戲應該怎麼拍攝，舞臺結構怎麼變化等等。1992年1月，在基隆的文化中心劇場裡，電影《暗戀桃花源》開拍了，他們把化妝間當成了辦公室，為了節省在路上花費的時間，杜可風乾脆住在好友賴聲川家，兩人隨時隨地都在談論關於這部電影的問題，從早晨剛剛起床就開始，在拍攝現場談，在回家的路上也談。

　　據杜可風回憶，當時他們設計了許多全舞臺的鏡頭，在拍攝第一天，為了能夠拍攝到全舞臺的景象，他們就把觀眾席第一排座位給拆掉了，但效果卻不如想像中那樣完美，人和景的比例不協調，只得將拍攝的舞臺改成一個只有6公尺寬的小舞臺，雖然拍出來的畫面覺得人有些擁擠，但是畫面的高矮比例協調了，經過一個半月的緊張工作，《暗戀桃花源》的拍攝終於圓滿完成。

　　影片上映後，可謂是一鳴驚人，不僅獲得了當年東京國際電影節的銀櫻花獎，還連續獲得了許多國際大獎，被稱為是華語電影中獲獎最多的電影。

　　自從有電影那一天起，就有了攝影師這個職業。攝影師是電影畫面的記錄者，主要工作是負責電影的攝影造型、攝影藝術創作和技術處理。

　　按照所拍攝的片種不同，攝影師可分為故事片攝影師、美術片攝影師、科幻片攝影師和新聞記錄片攝影師；按照從事的攝影任務的不同，可將攝影師分為特技攝影師、水下攝影師、顯微攝影師等。

　　每一部電影對攝影師的要求都不同，攝影師要透過鏡頭來表現導演的創作思想。所以人們常稱攝影師是劇組裡的「老二」，一個劇組裡，除了老大導演外，就是攝影師的地位最重要了。在好萊塢，攝影師和電影美術（或稱製作設計）在劇組裡是兩個最重要的職位。一部影片最終是以一個一個畫面呈現給觀眾的，所以一個好的攝影師能夠賦予電影美輪美奐的畫面，因此一個好的攝影師也是一部影片是否吸引人的關鍵因素之一。

小知識

【「杜可風」的由來】

著名攝影師杜可風是澳洲人，英文名字叫Christopher Doyle，當年他在香港中文大學讀書時，曾經暗戀他的老師林小姐，雖然兩人最後並沒有成為情侶，但林小姐卻給了他一生中最重要禮物——「杜可風」，從此他好像有了雙重身分一樣，一個是攝影大師，一個是平凡的澳洲人。

好萊塢最夢幻的住宅——
製片人

製片人，即影片的投資者。是商業電影的決策者，職責包括選劇本，挑演職人員，監督拍攝過程，進行市場宣傳等，總攬一切大權。

在好萊塢有這樣一位製片人，在他很小的時候，就被父親帶進電影院去看《洪荒時代》（One Million Years B.C.）——一部經典的奇幻電影。神奇的故事和畫面在他幼小的心靈中留下深刻的印象，他的人生也從此發生了改變。

當他長大後，與自己的弟弟一起拍攝了許多電視劇，包括《回到侏儸紀》（Land of the Lost）、《魔法龍帕夫》（H.R. Pufnstuf）、《西格蒙德和海怪們》等，影響了整整一代人。之後，這位製片人將代表作品《回到侏儸紀》改編成電影，由導演布萊德·希伯林（Brad Silberling）和影星威爾·法洛完成了他童年時的夙願。在人們都認為好萊塢製片都是唯利是圖、扼殺藝術和夢想的黑手時，這個人讓大家看到了製片人的另外一面，不只在銀幕上，也包括在生活中。

在比佛利山上，有一所神奇的大房子，房主人就是這位製片人，一位在好萊塢響噹噹的人物。1974年，當他和地產經紀人第一次來到這裡時，就決定買下它了，理由很簡單：「我需要一個安靜、特別的家，在這裡我才能有更多的創作靈感。」於是，他找來了幾個朋友，開始了對這所房子長達十三年的改裝。大的方面，他先是拆掉了房屋所有的地上建築部分，打算完全從零開始。然後從附近廢棄的牛棚拉來廢舊的木料，再從拆遷的學校拉來不用的磚頭，屋

子的主體風格就有這兩種材料確定了下來。由於所有的搭建過程都是全手工DIY，所以進度十分緩慢，但過程中也不乏一些有趣的軼事。

這位製片人並沒有被好萊塢崇尚名利的風氣帶走理想，他崇尚自然，充滿童真，即使是在建造房屋這樣的枯燥過程中，也不甘心墨守陳規。首先令他興奮的創意，就是在院中的大樹上搭建一個窩棚式的小房子，他認為每當傍晚，自己獨坐在「樹屋」中，看著大海微波，吹著愜意的晚風，創作靈感便會如泉湧般躍然紙上。而他最喜歡這裡的原因也很簡單——沒有電。熱愛自然不只體現在這一處，房子還未完全修好，他就已經搬進了自己的臥室，因為按照最初的設計，他的臥室不需要天花板。每當夜晚看到滿天繁星，就會覺得自己已經與自然融合為一體。當然了，如果半夜大雨襲來，他會更深刻地體會到被大自然溶化的感覺，還有那經常到訪的貓頭鷹，一度讓他懷疑這些生靈是故意在半夜裡飛很遠來嚇醒他的。

房子終於建好了，也許是它的眾多神奇之處引來了嫉妒，突如其來的一場地震將它幾乎夷為平地。但這位對生活充滿熱情的製片人，又一次親手創造了神奇，而這所大屋也成了好萊塢最著名的景觀之一。

這位好萊塢大名鼎鼎的製片人就是錫德‧克羅夫特（Sid Krofft），他用自己的理想與行動，讓世人對於製片人的生活有了新的定義。曾經有一位洛杉磯巨富看中了克羅夫特的房子，他扔出支票本，慷慨地說：「你想填多少就填多少吧！這房子我要了！」讓在場的所有人都沒想到的是，克羅夫特的回答簡單而有力：「不，它是我的！」

製片人也稱「出品人」或被稱之為「監製」，是一部電影從頭到尾的操縱者。通俗的理解是，電影製片就是掏錢拍攝電影的人，或者能夠找到掏錢拍攝電影的人。一部電影從決定使用什麼樣的劇本、聘請哪個導演、哪個大牌明星主演，到拍攝過程中的資金審核以及拍攝完成後的宣傳推廣等工作，都是由製

片人來完成的。

　　製片人必須懂電影並且瞭解電影市場訊息和觀眾的心理，還要善於籌措資金、懂得電影經營管理，可以稱得上是個全才角色。由於製片人掌控著一部電影的財政大權，不管是收入還是支出均要承擔責任，所以製片人最怕一部電影超出預算或電影上映後的效果

柯達劇院前面的好萊塢星光大道。

不佳，造成虧本現象。由此可見，製片人的素質直接影響一部電影的品質，作為製片人最重要的就是眼光，擁有好眼光的製片人能夠發現好的電影題材、發現好的演員，推出好的電影。

小知識

【性感的吧椅】

在克羅夫特崇尚自然的大屋中，也有一處充滿人性的設計，那就是酒吧的高腳椅。拉寇兒・薇芝（Raquel Welch）是好萊塢當時著名的女星，性感的外貌與智慧的內涵同樣令人著迷，克羅夫特兄弟就參加過一期她主持的訪談節目。作為回報，薇芝有一次路過洛杉磯，專程來訪，並對克羅夫特的大屋讚賞有加。沒想到創意十足的對方當即就將她完美的曲線用在了酒吧高腳椅的製作上。薇芝不知道是該高興還是該沮喪，但好萊塢最性感的吧椅卻是由此誕生了。

天后變肥婆——

化妝師

化妝師，就是在影視創作過程中，利用自己的技藝和道具，對演員按形象照劇本和導演的要求進行造型設計和化妝處理的人。

香港著名導演杜琪峰不僅擅長場面火爆的槍戰片，對細膩溫婉的感情戲，也同樣擅長。2001年，他決定讓劉德華和鄭秀文合作，拍攝一部輕鬆幽默的情感戲——《瘦身男女》。

當Sammi看完劇本，幾乎當場否決。她直接跟杜琪峰表達了自己的憂慮：「讓我演一個超過260磅的人，這簡直就是開玩笑！」杜琪峰微笑不語，過了一會兒，他說出了一個名字：「史蒂夫‧詹森。」對方臉上的表情瞬間凝固了，她在極力思索這個名字的含義：原來是他！史蒂夫‧詹森，好萊塢大名鼎鼎的化妝師，《蝙蝠俠》、《MIB星際戰警》都算得上是他的代表作。而最神奇的，莫過於在電影《隨身變》（The Nutty Professor）中，將艾迪‧墨菲化裝成N個超級大胖子，以製造出各種誇張的笑料。有過這樣的傑作，相信這次也難不倒他，考慮再三，Sammi終於下定決心試試看。

然而當劇組真正開拍的時候，問題還是接踵而至了。當史蒂夫與鄭秀文第一次見面時，心中就有了疑慮：那身用矽膠製成的20公斤道具，一般男演員都很難忍受，何況是這位瘦骨嶙峋的九頭身美女？在一番簡短的交流後，化妝就這樣開始了。Sammi沒有想到的是，這個過程竟然持續了幾個小時。她坐在那裡，幾乎不能動，任憑史蒂夫將肥大的軀殼套在她身上，然後又將一條條矽膠貼在臉上、手上。她感覺自己全身上下都已經被另一種東西包裹起來，甚至連

呼吸都變得困難，彷彿身體已經不屬於自己了。她嘗試著站起身，發現這套行頭遠比她想像中重，這才意識到問題的嚴重性。「史蒂夫，每次排演之前都要這樣嗎？」她試探著問道：「能戴多久呢？」

「每次都要這樣，重新化一遍妝。最多不能超過八小時。」多麼令人失望的回答，汗流浹背的Sammi無奈地攤了攤手。不走運的是，第一天劇組就拍了十個小時。

由於每天超負荷工作，矽膠對人體造成的不良反應終於出現了。汗水和化學物質連續侵蝕著鄭秀文嬌嫩的臉龐，她的臉上出現了過敏反應，紅斑肆虐。史蒂夫對杜琪鋒

《瘦身男女》是杜琪峰、劉德華、鄭秀文這個鐵三角組合的作品之一，影片最大的賣點，莫過於劉德華、鄭秀文這一對俊男靚女的「肥樣」了。

說：「不能再繼續了，你們必須停止。如果你還堅持要繼續，那我就拒絕為演員化妝！」無奈之下，工作狂人杜琪峰只得改變自己的拍攝計畫，讓Sammi和華仔雙雙脫下厚重的行頭，在山下拍攝影片結尾的一段吻戲。也許是兩人都不習慣恢復輕靈自由的感覺，這場戲反覆拍了三遍才算過關。

就這樣，經歷了種種考驗和磨難，鄭秀文這部挑戰自我的《瘦身男女》才得以完成。每當觀眾看到片中足以亂真的化妝效果而驚呼的時候，恐怕沒人知道，為了不使用特技而製作出一部看起來十分真實的影片，劇組在銀幕背後付出了常人難以想像的艱辛努力。

　　在職業分類詞典中，對化妝師這一職業的定義是：從事影視、舞臺演出等演員的造型設計並完成造型工作的人員。可以看出化妝師的主要工作內容和任務就是為演員們化妝。電影化妝師不僅僅將演員的臉化妝成與劇本所描述的一樣，更要根據一部電影的情節為演員不停地變換化妝效果。雖然他們不出現在銀幕上，但是他們的作品卻能被觀眾從銀幕上看到、感知到，演員在銀幕上給人留下的深刻印象，一部分來自於演員自身的表演，另一部分就是來自於演員的形象，因此一個好的化妝師能夠塑造出給觀眾留下深刻印象的人物形象。

小知識

【慘遭襲胸】

Sammi扮成胖妹後憨態可掬的樣子很討人喜歡。大家從她身旁走來走去時，不免摸摸這裡，拍拍那裡。既表示友好，又滿足一下對這身奇特裝束的好奇。不過也有些心存不軌之人，對胖妹那對足以稱得上「F」的大胸情有獨鍾，調侃之餘還經常動手動腳，搞得Sammi總是心有餘悸，怕一不小心，自己的身體會真的被碰到，那可真要欲哭無淚了。

馬爾羅的創舉──
票房

在當今社會，運用預支票房收入補助前期拍攝工作的方法並不稀
奇，但在1959年之前，這幾乎是個不可能的任務。

1959年6月，小說家馬爾羅（Andr Malraux）正式擔任法國文化部部長。新
官上任三把火，這話放在馬爾羅身上是再合適不過了。剛一到任，他就提出了
一條新的援助計畫──政府以預支電影票房收入的方法，對第一次拍攝電影或
找不到投資人的電影進行經濟補助，藉以推動電影藝術的發展。

這個消息立刻在電影界沸騰了起來，幾乎所有和電影有關的人都對這個大
膽的提議投反對票，但同時，他們也不得不承認這是個符合邏輯且深具人性

化的改革，幫助新進或冷
門題材導演的同時，讓民
眾再次重溫了一句話：電
影，不是經濟快速增長的
工具，它是一門藝術。

要想瞭解這次改革，
還要從1961年簽字生效
的羅馬公約開始講起，該
公約旨在保護表演者、唱
片製作者和廣播組織的利
益，為藝術活動的正常進

馬爾羅始終是一位緊跟時代潮流的傾向性作家，對電影
的發展做出了重要的貢獻。

行提供有政策依據的補助。正是羅馬公約對於各種補助詳細的解釋，刺激了馬爾羅對法國現行制度進行改革的決心。

接下來的一段日子，新政策實施了，但和馬爾羅原本設想的相距甚遠，它僅僅是一種象徵性政策，還沒有成長為電影必不可少的一項經濟活動。首先，它對申請物件做了限制，該申請只能由製片人提出；其次，這項援助的金額非常少，和今日電影預支票房收入不可同日而語；最重要的一點是，必須是將自己的作品視為視聽「工業」未來的財源的電影人，才能發出這項經濟援助請求。三項要求之下，那微薄的預支電影票房補助大多數都給了「已完成」的影片。

好在馬爾羅後繼有人，1982年，傑克·郎繼承衣缽，推動了直接補助的措施，不僅補助的辦法更完善、更具人性化，範圍也更寬闊，甚至全球的導演都有可能獲得這項優惠。電影預支票房補助前期拍攝成為一項長期活動，而越來越受到電影界的倚重。

如果非要斤斤計較馬爾羅當年宣佈此提議的初衷，那麼如今的預支票房措施似乎是更符合他的想法。首先，它成為了法國獨一無二的制度，任何想要得到補助的影片，只要劇作家或導演提出申請（但申請者必須是法國籍或長期居住在法國，且製片人必須是法國人），經過法國文化部的審核，就可以得到許可證。

這項政策吸引了不少國外的優秀導演到法國去拍戲，繁榮了法國的文化市場。1984年，法國成立了「南部基金」，專門用來扶植亞洲、非洲、中東和拉丁美洲的電影人。1990年，又設立東歐和中歐影片基金，援助過的電影高達70部。

票房的英文名字叫做「Box Office」，這個詞頗有來頭，在最早的戲劇開場前，入場費要放在一個特製的盒子裡，所以最初的票房一詞就是電影或戲劇售

票處的同名詞。

自從電影迅速發展以來，票房成為了固有名詞，特指電影、戲劇的銷售情況。既可以用觀看人數來計算，也可以用售票金額計算。如今，票房已經成為電影商業性的直接體現，在某種程度上反映了觀眾對影片的認同。但票房也不是絕對的，一部好的影片有可能因為超越了或不符合當時的主流思想形態，而不被市場和觀眾所接受。

電影票房的計算通常是由發行方進行，上映該影片的影院會將每天的人次、場次、票價等有關票房收入的資料匯總給發行方，發行方經過精密計算得出票房總金額。一般來說，總金額的30%歸屬於電影院，剩下的70%除去在電影製作、拷貝和宣傳等方面的投資，就是發行方的純利潤了。

從單部電影看，《鐵達尼號》創下的全球18億的票房輝煌至今仍然無人能超越。但不可否認的是，有些發行方為了擴大電影的宣傳力度，有時也會虛報自己的票房收入。

小知識

【票房號召力】

隨著票房話題的討論，電影圈自然而然地滋生出一個名詞來，那就是票房號召力，它是用來形容那些能夠吸引觀眾自掏腰包走進電影院的演員或導演。與之相對的還有「票房毒藥」，是指對電影票房起到負面影響的人。

艾森斯坦和理性的蒙太奇——
什麼是蒙太奇

蒙太奇是法文「Montage」音譯過來的，原為建築學術語，是構
成、裝配的意思。蒙太奇是電影創作中要手法之一。通俗地講，蒙
太奇就是根據電影的故事情節，把一些鏡頭按照一定順序剪接在一
起。

「對不起，」一個充滿歉意的聲音從房中傳出：「我也不想這樣，才不得
不離開。」

「砰！」隨著房門緊閉，屋內沙發上只剩下一個人，他雙手抱頭，將痛苦
的表情埋藏於雙腿之中，良久不動。欲哭無淚的他回想起這幾年來的經歷，不
停地在心中問自己：「我該怎麼辦？我該怎麼辦？」

沙發上的這名男子，全名謝爾蓋・艾森斯坦（Sergei Eisenstein），前蘇
聯人，從小熱愛藝術，一直都沒有停止追逐夢想的腳步。早年參加紅軍，他
就一邊幫助戰士們修築防禦工事，一邊組織人手在業餘時間演出宣傳。直到
1924年他才轉入電影界，並根據自己舞臺劇的導演經驗發表了〈雜耍蒙太奇〉
一文，引起轟動。之後，他又利用自己熟悉的蒙太奇手法，拍出了《罷工》
（Stachka）、《戰艦波將金號》（Bronenosets Potyomkin）等傳世之作。其中
水龍頭衝擊罷工者、嬰兒被瘋狂踐踏、艦艇上紅旗飄擺等時空交錯的經典鏡
頭，也成為了電影史上的永恆。

當時，他的影迷遍布世界每一個角落，這其中就包括在好萊塢大名鼎鼎的
華德・迪士尼、卓別林等人，還有名字與他只有一字之差的世紀天才愛因斯

艾森斯坦執導的電影《戰艦波將金號》中的「奧德薩階梯」大屠殺場面，既是本片的高潮，也是蒙太奇的經典片段。

坦。在事業上不停追求的艾森斯坦決定前往美國，在這個更大的舞臺上開創一片新天地，將他的蒙太奇電影發揚光大。

剛開始，他一邊教書，一邊創作。同時也為了自己的新片四處奔走，尋找大的製片商和投資人。但結果令他十分失望，商業和娛樂化充斥著整個好萊塢，沒有任何投資人看好他那些政治色彩濃厚、表現手法特別的電影。一次次的冷眼相對，一次次的閉門謝客，讓艾森斯坦陷入了迷茫：我真的錯了嗎？

事情在第二年出現了轉機，作家厄普頓·辛克萊（Upton Sinclair）找到艾森斯坦，表示願意出資讓他將自己的一部小說《墨西哥萬歲》（Que Viva Mexico!）拍攝成電影，面對這突然到來的機會，飽受打擊的艾森斯坦激動萬分，決定傾盡全力拍出一部讓所有人滿意的好電影。為了將自己的想法付諸實施，他帶領劇組人員四處奔波，在預算只有兩萬五千美元的情況下，拍攝了大量反映墨西哥歷史文化的真實素材。在烈日炎炎的荒漠中，經常能看到一個

「瘋子」帶著一隊人，扛著沉重的機器穿梭於各城市之間，目的就是為了能拍到令人滿意的一個鏡頭。

三年的艱辛拍攝就這樣過去了，躊躇滿志的艾森斯坦開始為自己心愛的作品進行最後的剪輯，他希望能用自己最獨特的蒙太奇表現手法，將所拍攝的鏡頭一個個組接，以期影片能以最完美的表現面對世人。然而就在這時，辛克萊停止了對該片的投入，這才有了故事開頭的那一幕。

直到三十多年後，這部歷盡磨難的影片才由他的助手重新剪輯編輯完成。

艾森斯坦是提出「蒙太奇理論」的第一人，他在〈雜耍蒙太奇〉中提出：「兩個蒙太奇鏡頭不是兩個鏡頭之和，而是兩個鏡頭之積，之所以是鏡頭之積的就是兩個鏡頭的排列所表達的意思，遠遠超出了單個鏡頭所表現的含義。」

蒙太奇的手法讓鏡頭產生了更多的意義，豐富了電影的表現力，增強了電影的感染力。艾森斯坦在《罷工》中，就將罷工者被鎮壓的鏡頭與屠宰場屠殺的鏡頭連接在一起，表現了罷工者們被殘酷殺戮的景象，給人們營造了一個血淋淋的場面。蒙太奇這種操縱時空的手法，讓電影藝術家們能夠更鮮明地表現自己的創作思想，也能更清晰地說明電影中的人物性格和關係。

小知識

【大師的錯誤】

蒙太奇不是與電影一起誕生的，所以梅里耶也犯了個蒙太奇的錯誤，在他的經典影片《月球旅行記》中，梅里耶把表現一段人們乘坐火車的順序顛倒了，首先第一個鏡頭表現了車廂中的旅客，火車停了之後，車廂空無一人，而下一個鏡頭又表現了火車站和大批在等火車的旅客，這樣的兩個鏡頭連接在一起，讓這位電影大師也犯了一次常識性的錯誤。

瑪麗安浴室被殺──
蒙太奇的分類

蒙太奇就是利用鏡頭的不同組合，給觀眾造成幻覺並達到某種效果。

1960年一個陰鬱的午後，安靜的走廊盡頭傳來由遠而近的高跟鞋聲，一位妙齡女郎從轉角處走來，紅色的高跟鞋與白皙面龐上那熱情似火的紅唇交相呼應，最引人注目的是她那一頭耀眼的金髮，鬈曲的髮梢隨著腳步有節奏地起伏著。

不一會兒，她來到了一扇門前，「吱拗──」那扇彷彿是已經關閉了千年之久的門被緩緩打開。女郎似乎也感受到了這詭異的氣氛，緊張的她甚至能聽到自己的心跳。

然而映入眼簾的一切令她鬆了一口氣：劇組用過的道具堆放在牆角，旁邊是她常備的幾件服裝，近處是一個化妝臺，上面擺滿了零零散散的化妝品和一些工具，在化妝臺前，就是那兩把舊椅子──感覺坐上去就會垮掉一樣。

突然，女郎一顆剛剛放下的心又提了起來──椅子上怎麼坐著一個人？屋中的氣氛驟然緊張，包括空氣在內，一切都瞬間凝固了。她也像被傳染了一般，只剩下眼睛還能轉動。但看起來，這個背靠門坐著的人似乎也沒什麼惡意，只是身上透出一份與眾不同的安靜，但女人的直覺似乎在告訴她：危險就在眼前！「您好。」美女試著用自己甜美的嗓音引起對方的關注，「我能幫助你嗎？」但連她自己都能聽出空氣中那顫抖的音調。

看到沒有回應，她鼓起勇氣走上前去，想與對方正面交流。然而，就在她

看到對方的一剎那，她再也無法控制自己的情緒，恐懼的尖叫聲刺穿了整個走廊。她衝出房間拚命奔跑，甚至連門都來不及關，因為她看到了——殭屍。

金髮女郎還沒衝到走廊的拐角就被人攔了下來，驚魂未定的她仔細打量，才看出面前正是這部影片的導演亞佛烈德·希區考克。他身後還有一群影片的製作人員，他們的眼中都充滿了成功的喜悅和善意的笑容。

原來，化妝間裡的殭屍正是導演和其他製作人員的「傑作」。作為影片中的重要道具，他們很擔心其能否在即將完成的新片《驚魂記》中起到預期的效果，便拿女主角做了實驗。如此良好的效果令所有人滿意（女主角除外）。當然，為了這部低成本的黑白片，他們付出的更多。

在這部影片中，高潮部分就是女主角瑪麗安在浴室被殺的那四十五秒鐘，希區考克為了這不到一分鐘的鏡頭，花了整整一週時間來拍攝，最後使用了將近80個鏡頭來完整表達這一事件。其中快速剪輯、頻繁跳轉的蒙太奇鏡頭，成為電影史上的不朽傳奇。他的這種鏡頭轉換及敘事手法，也讓電影界的後輩們受益匪淺。

蒙太奇在電影中的主要作用，可以從結構和功能上分，分為敘事蒙太奇、表現蒙太奇和節奏蒙太奇。

敘事蒙太奇，就是利用蒙太奇手法將沒有必然聯繫的鏡頭按照時間的順序剪輯在一起，電影中的時間順序並不像實際生活中那樣都按照時間的順序進行的，蒙太奇可以利用時間的順序、倒敘和交叉的手法，將電影故事敘述出來。

表現蒙太奇，就是想透過鏡頭表現某種寓意，讓觀眾理解導演想透過影片表達的思想，普多夫金（Vsevolod Pudovkin）是利用表現蒙太奇最為巧妙的導演，在影片《母親》中，他利用三個鏡頭表現了母親的悲傷，第一個鏡頭是一雙放在檯面上的手，接下來第二鏡頭是另一雙手放在前一雙手上，第三個鏡頭就是一位母親低垂的頭，這三個鏡頭的連接，很深刻的表現了母親的悲傷，觀

眾在觀看的同時，也被深深地打動了。

　　節奏蒙太奇，就是透過鏡頭的節奏，為觀眾營造一種影片的節奏感。節奏蒙太奇可分為短鏡頭和長鏡頭，長鏡頭蒙太奇的節奏緩慢，影片節奏比較抒情；短鏡頭蒙太奇的節奏快速，表現一種衝動，一部影片的短鏡頭蒙太奇越多，這部影片帶給觀眾的感受就是節奏越快，造成一種緊張的感受。

　　合理巧妙的利用蒙太奇手法，是許多電影大片贏得觀眾讚許的祕訣之一。

小知識

【不存在的「母親」】

希區考克為了讓《驚魂記》更具有「驚人」的效果，在拍攝影片過程中，讓全體製片人發誓保密故事的情節和結局，而他自己也在故布疑雲，一本正經地聘用影片中「母親」的扮演者，並宣佈了幾位候選者的名單，而實際上，影片中根本沒有母親這一角色的戲份。希區考克的故弄玄虛沒有白費，影片上映後取得了意想不到的驚人效果，並被譽為「好萊塢最暴力色情的電影」。

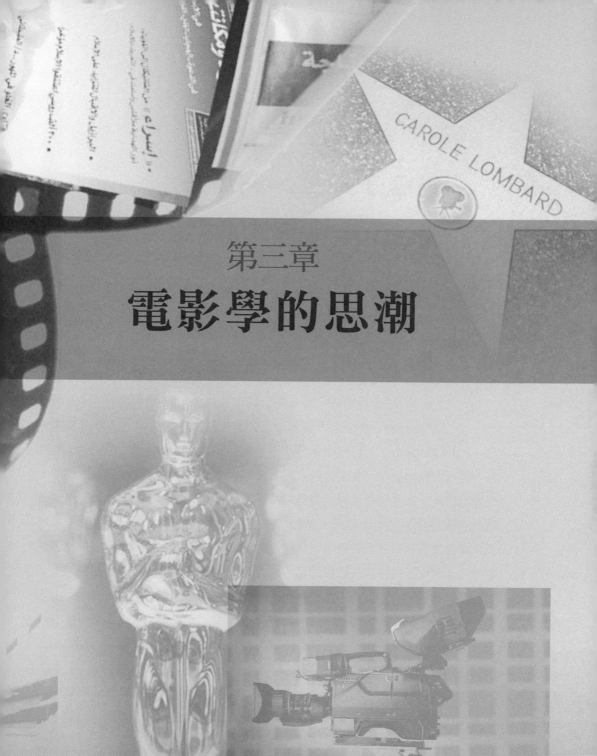

第三章
電影學的思潮

瘋子卡里加利博士——
表現主義

卡爾・梅耶（Carl Mayer），1892年在奧地利的格拉茲出生，1944年在倫敦去世，他是德國表現主義電影的代表人物。電影《卡里加利博士的小屋》是他最具代表性的表現主義電影，直至今日，這部影片已經成為人們瞭解德國精神的重要作品。

　　1913年10月的一個晚上，漢堡街上人來人往，年輕的詩人漢斯・傑諾維茲（Hans Janowitz）神色慌張地尋找一位女人。這位美麗的女人引起了他的注意，為了認識她，他一直跟隨到公園。公園裡燈光昏暗，他在經過灌木叢時，從裡面出來一個神祕的黑影，傑諾維茲好奇地看了一眼，發現這個人是一個普通的中產階級者。不一會兒，黑影消失在夜色中，女人也不見了蹤影。第二天，傑諾維茲在報紙上看到了一條驚人的新聞：「霍斯騰瓦爾大街上發生了性犯罪，年輕女子格特魯德被殺害了。」傑諾維茲突然意識到這個被殺害的女子很有可能就是昨天他跟隨的那位，他清晰地記得昨天自己就是在這條大街上看到並根隨著這個女人。傑諾維茲的猜測是正確的，美麗的女孩被殺害了。在好奇心的驅使下，傑諾維茲參加了女孩的葬禮。他在葬禮上竟然看到了那位還逍遙法外的兇手，這件事情在傑諾維茲年輕的心靈留下了很深的印記。

　　卡爾・梅耶，奧地利人，從小就透過在唱詩班唱歌養活兄弟三人，他的父親曾經是當地的富商，後來成了一名專業賭徒，把所有的家產都賠了進去，最後經不起打擊而辭世，留下了卡爾・梅耶三兄弟相依為命。卡爾・梅耶可以說

是個全才，唱歌、臨時演員等戲劇裡的
差事他都做過，就是這樣的生活經歷為
卡爾·梅耶以後的電影詩人生涯有極大
的幫助。

一次偶然的機會，戰後回到柏林定
居的傑諾維茲與卡爾·梅耶認識了，傑
諾維茲發現這位怪裡怪氣的年輕人很贊
同自己的想法，他們一拍即合決定把自
己的想法透過電影表現出來。但是兩人
很長時間都找不到方向，經常整夜整夜
的在外遊蕩。一天，梅耶和傑諾維茲看
了一個叫「人與機器」的表演之後，靈
感油然而生，經過六週的努力，他們完
成了《卡里加利博士的小屋》的手稿，
這部恐怖電影就這樣誕生了。

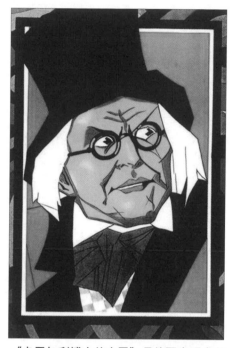

《卡里加利博士的小屋》是德國表現主義
電影的里程碑之作，是早期電影向藝術邁
進的一大標誌，並對其他藝術產生廣泛的
影響。

在這部影片中，時代背景、佈景、
色彩、人物都用了突出表現主義的手法，鏡子是扭曲的，人物的臉是蒼白的，
畫面和佈景都有強烈的視覺效果和象徵意義，故事情節疑雲重重，整部影片充
滿了強烈的表現欲。電影的兩位創作者想透過不同於常理的誇張手法來表現自
己的觀念，並與當時德國變態的社會背景相符，這部恐怖、驚悚又帶科幻的影
片成了表現主義的代表作。

表現主義浪潮出現在1910年前後，首先在慕尼黑出現。表現主義與印象主
義和自然主義是相對立的，它涉及了音樂、文學、繪畫、戲劇和電影等領域，
表現主義的創作者們想透過自己的作品向人們傳達當今社會的一種狀態，比如

影片《卡里加利博士的小屋》所表現的恐怖、犯罪、幻想，是以一種變相的比喻手法，突出了當時德國社會的動盪不安。表現主義的其他代表作品包括魯濱遜的《演皮影戲的人》、威格納的《哥雷姆》、佛烈茲‧朗的《命運》（Der Müde Tod）等。

　　直至1924年，表現主義的最後一部作品──保羅‧萊尼的《蠟人館》，在此之後，表現主義時代結束，電影進入了一個新的時代。

小知識

【偶然得到的名字】

一個偶然的機會，傑諾維茲在翻閱《司湯達不為人知的書信》（Unknown Letters of Stendhal）時，看到裡面有個官員的名字叫「卡里加利」（Caligari），頓時眼睛一亮。於是，將電影主角的名字取作「卡里加利」。

最卑賤的人——
室內劇和移動攝影

室內劇是指那些在室內完成拍攝不涉及外景的劇種，德國著名默片導演弗里德里希·威廉·普朗撲（Friedrich Wilhelm Plumpe）的《最卑賤的人》（Der Letzte Mann）是「室內劇」的巔峰之作。

「不能夠這樣。」

「為什麼不能？」

「一點效果都沒有，你過來看看？」

「那怎麼辦呢？」

「需要的效果是能夠跟著煙一起飛，順著梯子……」

「梯子，那我需要一架消防梯。」

導演茂瑙不滿意固定攝影機拍攝出來的煙的效果，他很想實現攝影機跟隨著煙拍攝出來的效果，但是在當時用移動的攝影機拍攝電影還是史無前例，而且用消防梯拍攝影片是多麼荒謬的一件事。但茂瑙是個追求完美的人，他答應了攝影師弗倫德的要求，讓人弄來了一架梯子。攝影機固定在梯子的頂端，胖胖的弗倫德爬上了梯子，繼續拍攝，拍攝完成，茂瑙興奮地叫了起來：「成功了！我們成功了！」移動攝影機拍攝出了完美的效果，茂瑙也成為了「移動攝影」手法和「移動攝影機」的創始者。

這部影片不僅利用了移動拍攝手法，而且還是在「室內」拍攝。攝影棚是德國烏髮公司最大的攝影棚，影片中整個佈景，包括火車、樓房、街道等都是在這個影棚內完成。攝影師利用視角的變化，拍出了一座座高樓大廈；觀眾看到了火車，也只是逼真的模型。諸如此類的處理方法，讓這部影片成了室內劇

的代表作。

　　1924年12月23日，這部影片在柏林首映，片名為《最卑賤的人》。影片上映後猶如核彈爆炸一樣，轟動一時，所有製作人員頓時聲名遠揚，成了名人成了英雄。影片得到了美國電視媒體的追捧，《電影精華》還將此片評為當年的最佳影片，好萊塢特意向烏髮公司來信詢問這麼精彩、創新的拍攝效果到底是怎麼拍攝出來的。

　　室內劇本來專指一種小型劇場演出，時間、地點、動作三一律的舞臺劇，但卡爾·梅耶把室內劇的概念引用到電影中，創立了室內劇電影，1921年，由卡爾·梅耶創作，保羅·萊尼導演的《後樓梯》是室內劇的第一部電影。

　　室內劇是將電影的拍攝地方放在攝影棚內，在攝影棚內完成電影的拍攝過程，並且室內劇不同於表現主義電影慣用的恐怖、瘋狂為主題，而是轉換角度，以社會小人物，例如鐵路工人、小店員、女僕人等人物為對象，描寫他們的日常生活。室內劇還秉承了佈景簡單、人物數量少的原則，主要突出人物的職業特徵。室內劇影片重點刻畫人物的心理，透過拍攝人物的細微動作，如手勢、面部表情等來體現。

小知識

【經典鏡頭去哪裡了？】

茂瑙要求攝影師在消防梯上，利用消防梯的升降跟隨煙的移動拍攝。這個鏡頭的拍攝在當時來說很有難度，也很有創意，茂瑙非常滿意。但這個經典鏡頭在影片放映時卻沒有出現在影片的正片中，沒人知道這麼經典的鏡頭為何沒有出現，人們只能猜測鏡頭是在後期剪輯時被剪掉了。

茂瑙（F.W. Murnau），德國電影先驅，著名默片導演，是20世紀20年代德國表現主義電影代表人物。

路易斯・布紐爾和他的安達魯之犬── 超現實主義

超現實主義，是由達達主義發展而來的，最早出現在法國的文學藝術界，1920年至1930年盛行於歐洲。超現實主義所表現的精髓就是「反抗」，創作基礎是非理性的、夢幻的。超現實主義電影就是根據非理性的內容，隱喻人們的心理和社會的狀態。

　　一天下午，睡夢中的達利被一陣電話鈴聲吵醒，他慵懶地拿起電話，「來我家，有事情跟你說！」達利一聽就知道是誰，沒錯，就是他──路易斯・布紐爾（Luis Bunuel），這個不識趣的傢伙打擾了他的午覺。達利昏昏沉沉地起床走進廁所，才把自己從睡夢中喚醒。

　　當他剛剛踏進布紐爾家的客廳時，就見布紐爾從書房裡急切地走出來，還沒等達利坐下，就把他拉到了書房。布紐爾邊走邊說：「知道嗎？我昨天做了一個夢，一個神奇的夢！」聲音中帶著掩飾不住的興奮。此刻，他根本不在乎達利有沒有認真聽，繼續說：「我夢到了一把剃頭刀把一個人的眼球切開了……」。當布紐爾說到這裡的時候，好像觸動了達利的某根神經，達利眼睛一亮，打斷了布紐爾的話頭：「我也做了一個夢，和你的很像，很神奇但有點不合乎情理。」「真的嗎？什麼夢，快說說！」達利回憶著說「我居然夢到一個男人的手心裡長出了一個螞蟻窩，爬出了好多好多螞蟻。」「天哪，我的上帝，達利，你真是我的知音。」布紐爾激動地說，「我叫你來就是想跟你說，我想把我的夢變成電影，沒想到你又給我增加了一些素材，太好了，達利，我們合作吧！一起把這兩個夢變成一部電影，我有預感能夠成功！」說完這些話

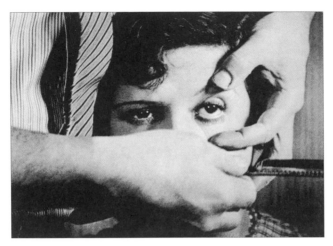

在影片《安達魯之犬》中，切割眼球的超現實鏡頭已經成為膾炙人口的影史經典畫面。

後，他靜靜地等待著達利的回應。達利深思著，就在布紐爾等得不耐煩的時候，達利說：「好，我接受你的提議。」就這樣，兩個人就以這兩個夢為基礎，花費了一週的時間，創作出電影的劇本，他們就是想選用非理性的素材，創作出夢幻的電影。但是一個新的問題出現了，資金哪裡來？就在兩人為錢煩惱時，布紐爾的母親願意出錢幫助他們，於是超現實主義有了一部代表作《安達魯之犬》（Un chien andalou）。

　　這部長24分鐘的電影沒有完整的故事情節，都是由一些夢幻的鏡頭組成：一雙磨剃刀的手，男人仰望天空，看到朵朵雲彩飄過月亮旁，一個女人的臉，女人明亮的眼睛，剃刀接近眼睛，這時雲遮住了月亮，剃刀把女人的眼睛割開了…………整部影片都是這樣的支離破碎的、殘忍的、醜陋的鏡頭，而割開眼睛的鏡頭也被稱為是電影史上最殘酷的鏡頭，就是這樣一部非理性的夢幻的影片，正符合了超現實主義的風格，透過暴力、殘忍、死亡的鏡頭來喚醒人們對當時社會的認識，披露當時社會存在的弊端。

　　超現實一詞最開始使用的人是法國詩人阿波利奈爾，原本是哲學上的一個術語，被稱為「超自然主義」，後來人們把它應用到了繪畫上。它真正興起是在第一次世界大戰之後的法國，並波及到了歐美的其他國家。超現實主義不僅

在文學領域大有作為，還涉及到了音樂、繪畫、電影等多個領域。

一戰結束後，法國青年對傳統理性的文化、思想、道德產生了深深的疑問，他們不再相信理性的東西。沒有了理性，用什麼來填補呢？於是，超現實主義應運而生了，它的宗旨就是遠離現實，回歸原始，否定理性的東西，注重和強調人的下意識和無意識。在第二次世界大戰後，超現實主義在美國開始風靡一時，進而出現了「新超現實主義」流派。

超現實主義的第一部電影是杜拉克（G. Dulac）的《貝殼與僧侶》，然而真正被人們重視的超現實主義作品則是路易斯・布紐爾的《安達魯之犬》和《黃金時代》，除此之外，希區考克的一系列電影，例如《意亂情迷》（Spellbound）、《迷魂記》（Vertigo）、《北西北》（North By Northwest）等多部影片，都闡明了超現實主義在故事片電影中的影響。

小知識

【拍攝禁片最多的導演】

布紐爾所拍攝的《無糧之地》（Land Without Bread）被禁映，使其不得不離開西班牙來到美國。他一生共拍攝了32部電影，至少有10部電影被禁，成了電影史上被禁影片最多的導演。

路易斯・布紐爾是西班牙的著名導演，被人們稱之為「世界電影的傳奇人物」。

隱居的無糧之地──
超現實主義的記錄片

超現實主義電影的最大特點，就是透過電影表現一種不合邏輯的、
潛意識的內容。

「好，完成！」隨著導演布紐爾這一聲喊停，電影《無糧之地》拍攝完成。這部影片是布紐爾為數不多的記錄片之一，是在西班牙一個貧窮的小村莊拍攝的。

1936年7月14日，布紐爾再次來到四年前的影片拍攝地，這次是為了圓夢而來。剛剛到達的布紐爾沒有休息就去拜訪修道院的院長。「院長，您好，您還記得我嗎？」風塵僕僕的布紐爾見到院長時非常激動，一是久別重逢，二是他的願望就要實現了。院長聽到布紐爾問話，不由得愣住了，「請問先生您是？我們之前見過嗎？」布紐爾也意識到了自己的冒失，於是微微笑了一下說：「四年前，我和我的劇組曾經來這裡拍攝電影，當時是您招待我們的。」院長仔細端詳了布紐爾一陣子，沉思了一下，好像想起了什麼，眼睛一亮，這讓滿懷期待的布紐爾看到了希望。院長笑道：「是的，我想起來的，原來是您呀，不知這次來，是不是還要拍攝電影？」布紐爾說：「不，這次不拍攝電影了，我是來實現我的願望的，這次還需要院長幫忙。」院長顯然又迷糊了，「願望？來實現願望？」布紐爾看出了院長的疑惑，解釋道：「四年前我就愛上了這裡，我喜歡這裡的寧靜和與世無爭的感覺，我的願望就是過隱居的生活，所以我這次來是想和院長商量，能否將這所修道院賣給我。」毫無心理準備的院長一時沒有反應過來，布紐爾不好意思地說：「我們找個地方坐下來慢

慢聊。」於是，布紐爾和院長進入教堂裡。一坐下來，布紐爾就開口說道：「我希望院長能夠理解我的心情，真的，這四年裡，來這裡定居一直是我的夢想，關於錢和手續，都沒有問題。」這時院長慢慢地說道：「這我知道，您剛剛已經說了此次來的目的，但是關於賣修道院這個事情我們還需要認真考慮。」布紐爾也知道這是必要的，在表示理解後，便告辭了。經過一番努力後，他終於買下了這所修道院，過著他想要的隱居的生活。

導演布紐爾在電影《無糧之地》的拍攝地。

　　超現實主義電影，代表了把文學上的超現實主義手法應用到電影創作上的電影流派，這一流派的創作者是安德烈‧布賀東（André Breton），他的電影一直追求夢境的重要意義、表現情緒力量和個人的快感。

　　而在布紐爾的作品中，《無糧之地》是比較特殊的一部。該片既是超現實主義影片也是記錄片，因此決定了這部影片必將真實地展示一切。影片以真實的生活環境為拍攝場地，再現了貧窮小村莊人們的生活現狀和生活條件，所表現出來的真實性遠遠比虛構出來的內容要震撼得多。

小知識

【母親成了布紐爾的「銀行」】

眾所周知，布紐爾的影片《安達魯之犬》是在母親的資助下完成拍攝的，但他的母親不止一次資助他，當他到西班牙買修道院時，母親也資助了15萬比索，幫助他實現了自己的夢想。

那一片帶來幸福的冬青樹──
好萊塢的誕生

1911年10月，好萊塢有了第一家電影公司──內斯特影片公司，是
由一批來自紐澤西的電影工作者們將一家旅館改建而成的，從這之
後，許多電影公司都在這裡安家落戶，好萊塢從此成為了世界知名
的「電影之都」。

早在19世紀50年代，洛杉磯這個美洲大陸西部的重要港口城市，被納入了
美國版圖。那時候，位於洛杉磯北部的好萊塢十分荒涼，到了1870年，這裡還
只是一片茂密的農田。直到兩個人的到來，才改變了這一切。

在一列飛馳的火車上，一位老人怡然自得地望著窗外的西部風光。他就是
當時美國著名的富商哈威‧威爾克斯，在堪薩斯州經營房地產生意多年。此
刻，他帶著難以計數的財富，開始了尋求自己人生新目標的旅程。也許是天
意，老哈威在列車上邂逅了年僅21歲的美麗女子黛依達，兩人雖然年齡相差懸
殊，但相互之間一見傾心，彷彿故交老友一般。哈威決定娶這位女子為妻，給
她幸福。就這樣，兩人在洛杉磯完成了婚禮，並定居下來，過著安逸開心的生
活。

一天，維爾克斯夫人外出郊遊，來到城北的農場，發現這裡陽光明媚，植
物繁茂，十分喜歡。回到家中，她便將這一發現告訴了自己的丈夫，哈威二話
不說，花高價在那裡買下了120畝土地當作自己的私家莊園。出生在伊利諾州
的黛依達因為婚後很少回家，思鄉之情漸盛。她請人從蘇格蘭買來大量的冬青
樹，種在新家四周，使之成為一片冬青樹林。面對滿眼冬青，威爾克斯夫人突

發奇想，索性將這一地方改叫「冬青樹林」，即「Hollywood」這一單詞。

象徵幸福的冬青樹因為氣候的原因，過沒兩年都死了，但它還是把幸福帶給了威爾克斯夫人和這裡的其他居民。不久，哈威將好萊塢這一地名向政府做了申請，然後開始著手修建城鎮。他的夫人更是四處募捐，籌來資金建造教堂、學校，以及中央大街。到了1903年，當地177位居民投票，一致通過將這裡正是命名為「好萊塢」。就這樣，現代電影的聖地誕生了。

好萊塢星光大道上電影女星卡蘿倫·芭蒂（Carole Lombard）的獎章。這顆看似普通的星上有一個電影攝影機符號，以紀念其對電影產業的貢獻。

由於這裡陽光明媚、地形多變，眾多為了躲避與電影托拉斯版權糾紛的獨立製片人，都紛紛來到這裡拍攝電影，電影製作公司也如雨後春筍般出現在這個曾經幾乎與世隔絕的小地方，環球、福斯、華納、米高梅等公司也在此開始了創建電影帝國之旅。很快，這裡就成為了當時全世界的電影中心，每年15億美元的投入，超過全球影片產量60%的作品，都意味著這裡是世界電影的天堂。

當眾多從洛杉磯慕名而來的遊客，一面享受加州明媚的陽光，一面參觀電影世界種種奇妙景觀時，不知有多少人想得到，比佛利山坡上好萊塢幾個那碩大的字母，當初不過是威爾克斯夫人莊園門前的一塊銘牌。

現在人們只要提到「好萊塢」這三個字，腦海中不禁會聯想到震撼的電影大片、帥氣貌美的電影明星，好萊塢在現在儼然成為了電影的代名詞。好萊塢

與電影扯上關係是在1907年，某天，導演法蘭西斯·伯格斯和他的劇組來到了洛杉磯拍攝《基度山恩仇記》，伯格斯發現這裡陽光明媚、氣候宜人，特別適合拍攝電影，是一所天然的拍攝場所。而在1910年，被公司派到西海岸拍攝電影的導演大衛·格里菲斯（David Griffith）也發現了這塊寶地，他帶領著瑪麗·碧克馥等演員在這裡完成了攝影任務，由於格里菲斯的公司發現這裡的確很適合拍攝電影，並且拍攝效果很不錯，於是又多拍攝了幾部電影後，才離開這裡。有了伯格斯和格里菲斯先前的探索，好萊塢這個天然的拍攝場所，在電影界越來越有名氣了。

小知識

【無辜的牛】

話說1903年，當時居住在小鎮上的177名居民投票，一致通過將此地命名為「好萊塢」。同時通過的還有這裡最早的兩條法規：一條是禁止藥店以外的店鋪出售酒，另一條則是不允許在街上出現數量多於200頭牛的牛群。當地居民養牛都很普遍，且嚴重阻塞交通，以致於大家都要立法以禁止。不知那些牛看到如今城市裡數量遠遠多於200的人流和車龍，心中會不會感到些許的無辜。

月亮上的尋夢男孩——
好萊塢六大電影公司

當我們欣賞好萊塢電影時，首先映入眼簾的一定是製作該片的電影公司標識。比如夢工廠那個坐在月亮上釣魚的孩子、哥倫比亞電影製片廠那個手持火炬的女人、米高梅公司的雄獅……

1994年的某個夜晚，畫家羅伯特‧亨特被一陣急促的電話鈴聲吵醒，半夢半醒之間接起電話，聽筒那頭是好友丹尼斯‧穆倫（Dennis Muren）的聲音：「羅伯特，有件事我需要你的幫助。」

說起丹尼斯‧穆倫，也是位了不起的人物，他是動畫設計公司「工業光魔」的視效總監，大導演史匹柏的多部影片都有他的參與。能讓他開口尋求幫助的人物一定不簡單。

想到這兒，羅伯特‧亨特突然精神一振，立刻從床上坐起來，問丹尼斯‧穆倫：「什麼事？你就直說吧！」

「是這樣的，」丹尼斯‧穆倫說，「你知道剛剛成立的夢工廠嗎？」

「是的，我知道。」

那一年，夢工廠的成立可以說是娛樂圈的一件大事。這個電影製片公司的三位創始人各個來頭不小：國際大導演史蒂芬‧史匹柏（Steven Spielberg）、迪士尼影業公司主席傑佛瑞‧凱森伯格（Jeffrey Katzenberg）和唱片製作人大衛‧格芬（David Geffen），而夢工廠的全名「DreamWorks SKG」中「SKG」就是他們三個人名字的縮寫。

「我想拜託你的事情正是關於夢工廠的，他們急需一個公司LOGO，我這

裡有一個電腦繪製圖，但是我認為手繪的會比較好。」丹尼斯・穆倫說。

「你希望我把圖繪製出來？」

「是的，但是如果你有更好的建議，我也希望你能提供。」

羅伯特・亨特欣然答應了丹尼斯・穆倫的請求。在次日接收的文件中，他看到了LOGO的電腦繪製圖，在靜謐的夜晚，一個男人坐在月亮上釣魚，搭配淺藍色背景，很有夢幻的意境。羅伯特・亨特對它幾乎是一見鍾情了。

他久久地看著自己面前的那幅圖，想起三位巨頭創立夢工廠的初衷：讓人們記得好萊塢最輝煌的時刻，喚醒人們心中一個關於單純、美好的夢。

這圖缺少了點什麼。羅伯特・亨特想，手指在圖上無意識地畫圈，可是到底是少了什麼呢？就在這時，他的兒子走了過來，好奇地把頭探到桌前。他看著兒子稚嫩的臉，一個絕妙的靈感襲擊了他的大腦——孩子！是的，還有什麼能比孩子更能讓人覺得美好！

羅伯特・亨特打定主意，動筆將丹尼斯・穆倫的電腦圖用筆繪製下來，將原版的男人改成了孩子的模樣，更加突出了雲朵的夢幻性，將藍色運用得更加浪漫迷人。這幅手繪圖的最終版本就是我們現在看到的夢工廠的LOGO。史匹柏對它讚賞有加，認為它充分表達了夢工廠成立的初衷。

而月亮上那個釣魚的小男孩，不用多說大家也能想得到，他就是羅伯特・亨特的兒子威廉・亨特囉！

好萊塢的電影製片公司不在少數，這其中有六家可以說是引領了好萊塢的風潮，他們是夢工廠、米高梅影業公司、20世紀福斯公司、派拉蒙電影公司、華納兄弟影業公司以及哥倫比亞影業公司。

夢工廠由史蒂芬・史匹柏、傑佛瑞・凱森伯格和大衛・格芬於1994年共同創立，它是唯一一個在動畫方面可以和迪士尼相抗衡的電影公司，曾經製作過動畫片《落跑雞》、《史瑞克》等。在電影方面，夢工廠也表現不俗，《神鬼

戰士》、《七夜怪談西洋篇》、《香草天空》等都是耳熟能詳的經典。

　　米高梅影業公司成立於1924年，公司LOGO為一隻名叫利奧的雄獅。米高梅旗下巨星雲集，曾經創造過一週推出一部電影的輝煌。電影方面，米高梅更是星光熠熠，它拍攝過歷史上最優秀的影片之一——《亂世佳人》，創造了經久不衰的動畫形象——《貓和老鼠》，塑造了不朽的傳說——007系列。

　　20世紀福斯電影公司成立於1935年，雖然創始人威廉‧福斯將自己的名字寫進了公司名號，但公司的靈魂人物卻是達爾‧柴納克（Darryl Zanuck），他帶領公司製作的《最長的一日》、《真善美》、《星際大戰》系列、《鐵達尼號》等，將20世紀福斯帶進了一流電影製作公司行業。

　　派拉蒙電影公司算是電影業的老大哥，它群星圍繞雪山的LOGO造型深入人心，製作出的影片《教父》、《週末夜狂熱》、《法櫃奇兵》、《阿甘正傳》等，叫好又叫座。

　　華納兄弟影業公司創建於1923年，代表作有《哈利波特——混血王子的背叛》、《超人再起》、《駭客任務》等。該公司發展領域廣泛，電影只是它的一小部分。

　　哥倫比亞影業公司真正成立於1924年，拍攝過《達文西密碼》、《第六感追緝令》等優秀影片。2005年以48億美金收購了米高梅影業公司，奠定了自己在好萊塢乃至全球娛樂圈的地位。

小知識

【雄獅利奧】

大多數觀眾都知道，米高梅影業公司的LOGO是雄獅利奧，但是你知道嗎？利奧不是「一個人」，它前後有五任扮演者。最初的是斯拉特斯，貫穿整個無聲電影時代；第二任是出現在有聲影片初期的傑基，人們聽到了牠的吼叫聲；第四任沒有名字，當選理由是鬃毛比較茂盛；第五任就是從1957年沿用至今的利奧了。

卓別林首次當老闆──
好萊塢體制

作為電影的聖地，好萊塢擁有自己獨特的體制：電影放映方＋製片發行方＋影片拍攝方，這三方相互依存、相互限制，形成好萊塢無往不勝的鐵三角，這就是好萊塢的遊戲規則。

1919年2月5日清晨，幾乎整個好萊塢都被一則報導震驚了，這則百字左右的短文向世人宣告：一個脫離好萊塢慣有體制的公司即將產生！它的四位股東分別是道格拉斯・范朋克、瑪麗・碧克馥、格里菲斯，以及大名鼎鼎的卓別林。

那時的卓別林還僅只是個演員，剛剛結束一部影片的拍攝。他在回憶那部作品的時候說，自己恨不得能早點離開那個劇組，那不是他想要的，他一心想拍一部令自己滿意的故事片。

剛好瑪麗・碧克馥在那時找到了他，說服他參與聯美公司的共建，並為他繪製了一幅藍圖：從今以後，他們四個可以擺脫大製片廠的束縛，拍自己喜歡的電影，對自己電影的藝術性能有全盤的把握，並且還能從電影的票房中贏得更多的利潤。卓別林心動了，在當年的4月17日，他們簽訂了最終合約，讓歷史記住了這革命性的一刻。

在聯美公司的營運過程中，一直致力於維護電影的藝術性。那時的聯美連屬於自己的攝影棚都沒有，拍片時只能租用別家公司的；也沒有自己的專屬導演和演員，每部影片都是以向獨立製片人投資的方式進行拍攝工作；更沒有自己的電影院，每一部電影上映前都需要和各個放映方簽訂合約。但這些並沒

有影響到四位電影鉅子的熱情，他們的堅持是有回報的。1919年的《被摧殘的花朵》、1925年的《淘金記》、1936年的《摩登時代》，以及1960年《公寓春光》等叫好叫座的影片都是出自聯美公司。

卓別林與華德·迪士尼的合影。

但是，聯美公司也存在一個很嚴重的問題，在它的建立之初，幾位創始人是想改變整個好萊塢的拍片體制，但一般來說，野心過大的公司是不容易成功的，巨星護航的聯美公司也遭遇過危機。就在公司成立不久，正在拍戲的卓別林就收到過一封緊急信件，是瑪麗·碧克馥要他立刻回來參加一次關乎公司存亡的大會議。卓別林回到公司，瑪麗·碧克馥嚴肅地告訴他，自己得到小道消息，幾家大型的電影院準備要合併。她擔心公司根基不穩，會在這樣的「聯合艦隊」前束手無策。大家進行了激烈的討論，甚至有股東提出要引進華爾街的資金來壯大公司經濟實力。這個提議被卓別林否決了，即使面臨再大的危機，他也不希望與藝術無關的金錢流入公司，他擔心商人會讓電影充滿銅臭。

這樣的波折不在少數，但公司的核心人物還是咬著牙熬過了所有逆境（雖然後來格里菲斯退出了公司）。到了20世紀30年代，聯美公司已經是美國八大電影公司之一了，實力不容小覷。但遺憾的是，50年代，美國的電影業進入了衰退期，聯美公司幾度易主，最後於1981年被米高梅公司收購，改名為米高梅─聯美娛樂公司。

卓別林的公司在與好萊塢體制的抗爭中失敗了，但他卻為之後的藝術家們樹立了一個榜樣。在卓別林之後，一旦藝術家功成名就後，就會對好萊塢體制

提出挑戰。這其中甚至包括大名鼎鼎的史蒂芬‧史匹柏。

　　好萊塢的體制究竟是什麼，其實追根究底，就是「三方制度」：製片發行方＋電影放映方＋影片拍攝方制度。這個制度具有很強的優越性，它將電影從雛形到收益全部囊括，形成產銷一體的格局。在這個制度中，製片人的責任非常重大，扮演著很多不同的角色，首先是策劃師要提出一個想法，讓編劇組寫出劇本，這其中有構思故事大體的編劇，有專門寫笑料的噱頭部門，還有專門負責撰寫能夠引起觀眾共鳴的對白的對白組。其次，製片人要扮演的是組織者，他要挑選合適的導演，再讓導演挑選合適的演員，進行拍攝。在電影拍攝完成後，他要幫助導演進行影片的剪輯工作。在宣傳期間，他要制訂宣傳計畫，直到最終收益完成。製片人的權力也是非常大的，可以隨時換掉自己不滿意的演員或是工作人員，甚至是導演。當然這一切都依據於電影票房，贏利是最終也是唯一的目的。

小知識

【倦鳥知歸】

國外的導演對好萊塢的制度不適應，國內的導演就更不適合了，大導演吳宇森就曾「倦鳥知歸」。他坦言，闖蕩好萊塢讓他很疲憊，有時拍好一部電影要開長達六個月的會議，這是很讓人崩潰的事。

吳宇森通常被稱為「暴力美學大師」，他在暴力這層外衣下，著重描繪人物之間的情誼，以及人與時代的關係。

好萊塢第一夫人——
明星制度

1910年，卡爾‧萊默爾製造了弗洛倫斯‧勞倫斯假死事件。從此，明星制度在好萊塢得以確立。

客廳的電話突然響起，沙發上看書的英格麗‧褒曼嚇了一跳，她急忙放下書，拿起電話，電話那頭客氣地詢問：「請問是褒曼小姐嗎？」

「是的，我是英格麗‧褒曼，請問您是哪位？」

電話那頭不疾不徐地說：「我是蕭伯納先生的管家，先生想請您明天下午來我家喝下午茶，不知褒曼小姐是否有空？」

褒曼帶著疑惑答應了邀請：「好，很榮幸有機會與他一起共進下午茶。」

第二天，褒曼將自己打扮得大方得體，和夥伴們一起來到蕭伯納先生的住所。從很遠的地方，褒曼就看到了大門口站著一位老人，她頓時感覺自己有些受寵若驚。褒曼和夥伴們下車後，還沒來得及向這位老人問好的時候，蕭伯納卻率先開口，並且上來就是質問的語氣：「褒曼，妳為什麼不接我的劇本？」這下，褒曼才明白老人家請自己來的目的，就是因為她上次拒絕了蕭伯納寄給她的《聖女貞德》。

褒曼很客氣的說：「老人家，能否先請我進

英格麗‧褒曼版《聖女貞德》海報。

去，我們慢慢說。」

「妳當然可以進去，但是妳必須回答我的問題，為什麼不接我的劇本，難道妳不認為它是一部傑作嗎？」蕭伯納很不客氣地說。

褒曼看老人家的架勢是不說出原因就不妥協，於是說了自己的想法：「我當然覺得這是一部傑作，但是您筆下的這個聖女貞德太聰明了，失去了她是一個法國女子的本色，您為她寫的那些臺詞，真正的聖女貞德是絕對說不出來的。」

褒曼一口氣說完了自己的想法，本以為老人家聽了會大發雷霆，把連大門都沒有踏進去的自己逐出門外，誰知，聽了自己想法的蕭伯納頓時大笑起來，好像很滿意的樣子把她和同伴請到了屋裡，並用香甜的點心來款待她們。在吃飽喝足之後，蕭伯納又和褒曼討論起了聖女貞德，褒曼滔滔不絕地說：「我查閱了很多資料，貞德其實是一位農村的女子，但是我看了劇本裡貞德的語言，那不是她自己的語言，是蕭伯納的文字……」蕭伯納認真地聽著，這對年齡相差半個世紀的人，談論了整整一下午。後來，褒曼演出了電影《聖女貞德》，這部電影成了電影史上的經典之作，值得一提的是，褒曼在其電影生涯中，演出最多的角色也是聖女貞德。

在1909年之前，好萊塢的電影海報上從來沒有出現過電影明星的名字，那個時候，觀眾並不知道銀幕上的演員叫什麼名字，經常以電影中角色的名字來稱呼這些電影明星們。

1909年，好萊塢的一些製片商們開始意識到明星對於大眾的影響和號召力，他們開始將明星的名字寫在海報上。1910年，卡爾‧萊默爾製造了一次謊言，他對外界宣佈當時著名的「比沃格拉夫女郎」弗洛倫斯‧勞倫斯失蹤了，後來又說其去世了，這給喜歡勞倫斯的影迷們造成了不小的影響，而當這一話題成為焦點的時候，萊默爾又發佈了一條消息說，自己的公司「獨立影片」可

以證明勞倫斯沒有死,萊默爾本人將陪同勞倫斯與廣大影迷見面。這一次的炒作是成功的,不僅讓人們更加喜歡勞倫斯,並且在這之後,獨立影片公司與很多大牌明星簽約,收穫了不少的經濟收益。

明星對於公眾來說,具有極大的影響力和號召力,當一部電影上映後,製片商最先宣傳的就是這部影片是由哪些大牌明星飾演的,憑著人們對明星的追捧,影片的票房記錄不斷被刷新,如今,明星成了一部電影票房的關鍵。

小知識

【生死在同月同日】

1915年8月29日,英格麗‧褒曼在瑞典首都斯德哥爾摩出生。1982年8月29日,這一天是褒曼67歲生日,親朋好友們帶著一束束鮮花來為她祝壽,但身患癌症的褒曼知道自己已經走到了生命的盡頭,就在那天晚上,好萊塢第一夫人褒曼去世了,她也創造了一個奇蹟──生死在同月同日。

英格麗‧褒曼是繼葛麗泰‧嘉寶(Greta Garbo)之後在好萊塢及國際影壇大放光芒的另一位瑞典巨星。

好萊塢的特例大國民——
經典好萊塢電影

在好萊塢早期的電影拍攝中，製作人員對於電影的類型並沒有明顯的區分。後來，製片人紛紛研究一些經典影片的主題風格和拍攝模式，總結出其中的規律和特點，作為最早的類型電影判別和製作的標準。

　　赫曼・孟威茲（Herman J. Mankiewicz）是眾多好萊塢編劇中很平常的一位，他的眾多作品從未被人們記住，他也沒有料到有一天他會捧得奧斯卡最佳編劇獎——雖然他經常夢想自己能得到。在孟威茲眾多好友之中，有一位女性是他終生難忘的，她就是那時好萊塢的當紅女星瑪利安・戴維斯（Marion Davies）。戴維斯那時是好萊塢眾多老闆和製片人眼中的紅人，風頭正勁，但她又不像其他眾多女藝人一樣，只當個依附金錢權貴的花瓶而存在於那個名利場。她美麗但不失智慧，聰明過人，唯一的愛好就是玩七巧板，偶爾喝一點小酒。某次聚會過後，微醺的戴維斯遇到了孟威茲，兩人越聊越投機，就這樣，一個驚人的祕密洩露於世。原來，令孟威茲沒有想到的是，對方酒後吐真言，竟然親口告訴他，有夫之婦的自己正在與已婚的報業大亨威廉・藍道夫・赫斯特（William Randolph Hearst）發生著一段親密戀情。得知了種種細節之後，這位躊躇滿志的編劇做了一個大膽的決定，將這個故事寫下來。
　　此時的好萊塢，正有一位天才承受著前所未有的壓力，他被雷電華公司的老闆賦予絕對權力，從製片到導演，從編劇到演員，都可親自擔任，這在整個好萊塢都很少見，何況當時他只有26歲。但很長一段時間了，他還沒有找到合

適的影片來回報老闆的信任，直到碰到了孟威茲。看著這個很棒的劇本，這個年輕人知道，自己不能再等了。於是，他親自執筆，對原作進行了大量刪節和修改，力求將每一個細節都改到最好，他有種預感，這將是一個千載難逢的機會。因為他要面對的「主人公」擁有礦山、別墅和一個報業帝國，自己的力量如宇宙中的一顆星辰一樣，微不足道。於是，從一開始，影片的拍攝過程就處於極度保密之中，大家只知道這部影片正在拍，但拍到哪了，拍得怎麼樣，除了劇組，別人一無所知。

《大國民》（Citizen Kane）被視做「電影史上十大影片」當之無愧的冠軍和頭號經典，是鬼才奧森‧威爾斯（Orson Welles）在26歲時編導演製的銀幕處女作。

　　然而，這個毛頭小子的大膽舉動還是傳到了對方耳中，於是圈內人開始對其口誅筆伐，還有的受人之托，打算花高價買下這部影片的版權。雷電華公司此時恰好遭遇經濟上的困境，各種壓力突然齊襲而來，讓這個年輕人頗有些不堪重負。年輕人想盡各種辦法與對方周旋，同時更加投入地進行工作。終於，樣片出來了，為了讓自己佔據主動，他偷偷邀請了一些觀眾，請他們觀賞品評，為這部影片在業界贏得了很好的口碑。當聲勢已起，那隻龐大的幕後黑手再也無法阻止他的腳步，影片上映了。

　　小人物擊敗了巨頭，他的作品也成為了好萊塢最出色的影片，是值得所有電影人學習的「教科書」。這個年輕人，就是著名導演奧森‧威爾斯，而這部影片，就是世界電影史上最完美的經典──《大國民》。

　　經過幾十年的發展，好萊塢的商業模式早已成熟，類型電影也在這一過程中確立了清晰成熟的分類標準和製作流程。槍戰、美女、賭博、爆炸、外星人，充滿曖昧、刺激或新奇的主題，已成了票房最有效的保證。目前好萊塢的電影，雖然產量甚高，但從內容上來說，主要可以劃分為：劇情片、戰爭片、槍戰片、驚悚片、魔幻片、科幻片、災難片、喜劇片、愛情片、卡通片等。每一類影片的情節套路、拍攝過程、宣傳方式等等基本都「有章可循」，所以當觀眾坐在大銀幕前觀看某一類型的好萊塢大片時，往往有一種似曾相識的感覺。

　　除了內容，按拍攝過程中各方的投資比例來說，好萊塢電影亦可分為：大製作影片、中小製作影片和獨立製作影片。其中大製作影片往往能在全球範圍內，取得商業和口碑的雙重豐收；而預算頗小的獨立製作影片，往往因為沒有收入壓力，不受各種限制，可以令導演完全發揮自己的想像力和創作功力，拍出天馬行空一般的另類好片。

小知識

【透明眼睛】

《大國民》中的特技鏡頭所佔比例超過全片的80%，比《星際大戰》還要多。但要做這麼多鏡頭，難免會出現紕漏。片中那隻飛離宮殿的鸚鵡，就被好事者挑出了毛病。定格影片，仔細觀察，你會發現這隻鸚鵡的眼睛竟然是透明的，背景畫面中的美麗風光映在瞳孔上頗為奇特。於是有不少研究者紛紛撰文，探尋其中蘊含的深意，因為在他們看來，威爾斯如此傑出的一部影片中，每一個細節都是有用意的。但誰也沒想到的是，很快這位大導演就自己出來澄清：那只不過是一個小失誤，沒什麼大不了的。

奧森‧威爾斯是美國歷史上一位罕見的、具有重要文化意義的電影家，甚至贏得了歐美諸位文學大師的尊重。

盧卡斯、星際大戰和工業光魔——
商業電影巔峰

作為80年代好萊塢四大導演之一，喬治‧盧卡斯導演的《星際大戰》系列影片，不僅為他帶來了無數獎項，開拓了光魔的電影特效之路，還為他個人帶來了數十億的商業收入，堪稱商業電影的巔峰。

經歷了《五百年後》（THX-1138）的失敗和《美國風情畫》的成功，喬治‧盧卡斯開始漸漸在電影世界中找到自己的方向。托爾金教授的《魔戒》給了他莫大的啟示，他決定創造一個自己的宏大世界，這個世界是眾多人的夢想，來自外太空，充滿眾多不可思議……

鑑於他之前的成功，福斯在拿到劇本之後，給了他一千萬美元，在1977年，這已經不算少了。儘管那時候科幻片並不是很賣座，但福斯公司還是希望大膽試一次，對盧卡斯放棄工作收入來換取對於影片的所有權的作法，公司也表示了認可。

當時，許多電影公司為了壓縮成本將特效部門紛紛裁撤掉，但為了《星際大戰》，盧卡斯成立了好萊塢第一家電影特效公司——「工業光魔」。雖然盧卡斯完全不會任何電影特效的製作，但是他知道，要完成自己的夢想就需要強大的電影特效製作團隊。於是，他從社會上找來了不少他認為能用到的人，這些人當中有機械師、泥瓦匠，以前互不相識，但他們都很年輕，充滿激情。這些人來自三教九流，都是導演像挑演員一樣挑來的，但沒有一個人曾經從事過與電影相關的工作，他們甚至不清楚自己來到這裡要做什麼。當然，盧卡斯不

會讓他們閒著，既然要拍一個完全不同的世界，首先就需要一個完全不同的環境。那是一個昂貴而並不存在的城市，但他真的被建起來了。

「工業光魔」開始運轉，影片也要開拍了，盧卡斯知道自己手裡那點錢是不可能拍完長達一百多頁的劇本，於是他計畫先拍三分之一，看看效果。1976年，《星際大戰：曙光乍現》終於開拍了，在突尼斯，隨著各種意外的天災人禍紛至沓來，劇組所有人都認為這簡直就是一場災難，完工的日子被一拖再拖，經費也開始捉襟見肘，就連盧卡斯的妻子都認為他為了這部影片已經忘記了整個家庭。從特效公司傳來的消息更是令他沮喪，幾乎兩百萬的花費，僅製作出了四個特效鏡頭，而這些鏡頭還沒一個令他滿意。「實在太糟糕了，我想我當時都要哭了。」對此，盧卡斯至今記憶猶新。屋漏偏逢連陰雨，福斯公司的不信任態度也傳到了盧卡斯耳中。

盧卡斯咬牙堅持，他發誓無論如何都要將這部影片完成。於是，在超支了300萬，拖延了半年之後，《星際大戰》被福斯以捆綁發行的方式附送給了37家電影院。之後的發展超出了所有人的預期，相關商品一夜紅遍全美，緊接著風靡全球，「光魔」也因此一炮走紅。接下來，盧卡斯拍完了後兩部「星戰」，完成了自己的夢想，「光魔」也越來越成熟，憑藉著在三部電影中的出色表現，奠定了業界龍頭的位置。1999年至2005年，盧卡斯又完成了「星戰前傳」三部曲，一個龐大的星際帝國就這樣完美竣工。作為好萊塢史上最賣座的導演，這六部電影的全球票房就超過了40億美元——一個前無古人，也幾乎是後無來者的記錄！

最初在那個技術並不發達的時代，影片特效還無法大量用電腦完成，但盧卡斯手下的工作人員創意十足，不斷進步。他們尋找新的拍攝方法，製作新的拍攝設備，構思新的拍攝物件，其中就包括後來對好萊塢影響巨大的CG製作和虛擬3D人物製作，這些都是如今諸多大片中必不可少的元素。

　　正是「工業光魔」不斷發展創新，讓盧卡斯源源不斷的靈感得以變成現實，也讓全世界所有的觀眾有了耳目一新的感覺。正是他們的努力，才得以讓《星際大戰》這部系列影片創造出一個個商業奇蹟，也讓電影特效製作技術達到了一個前所未有的高度。

小知識

【票房巔峰】

「星戰」系列電影的總票房輕鬆超過了40億，成為了世界影史上的票房傳奇。相關統計顯示，迄今為止，如果加上其他商業衍生產品，它的總收益已經超過了200億美元。

「星際大戰之父」——喬治‧盧卡斯。

普多夫金和他的「母親」──
蘇聯蒙太奇學派電影

普多夫金是蘇聯蒙太奇學派的代表人物，但他與艾森斯坦在鏡頭連接和應用上差別非常大，艾森斯坦強調理念，注重象徵意義，而普多夫金強調聯結性，更擅長敘事細節，他的代表作《母親》就是最好的例子。

在1920年以前，身為化學工程師的普多夫金和很多電影大師最初的看法一樣，根本不認為電影是一門藝術。那時的電影為了利益充斥著大量低級惡俗的畫面，這讓他感到厭煩。直到他遇到了一個電影理論的天才──庫勒雪夫（Lev Kuleshov），他才改變了看法。

當時的蘇聯嚴重缺乏電影器材，因此影片拍攝數量也很少，但這並不影響庫勒雪夫對電影的熱愛，他將眾多電影拷貝拿到自己的實驗室中，和普多夫金、艾森斯坦等人一起研究。他們逐一拆分鏡頭，再重新剪輯組合，發現了很多奇妙的效果，也讓他們得到了新的理論，那就是鏡頭並不能說明什麼，對於鏡頭的剪輯才能體現出影片的意義。這是普多夫金對於電影奇妙之處的最初認識，也是他關於蒙太奇技術最原始的理解。

為此，他們還做了一個有趣的實驗，將前蘇聯著名演員莫茲尤辛的一個毫無表情的面部特寫鏡頭找了出來，又另外找了三個鏡頭，第一個裡面有一盤湯擺在桌面上，第二個裡面有一具女屍躺在棺材裡，第三個裡面則是一個女孩在玩絨毛玩具。將前一個鏡頭與後三個分別連接，觀眾們對演員的心理活動得出了不同的判斷，分別是沉思、悲傷和欣喜。而事實上，這三段影像中的演員表

情完全相同，沒有任何差別。

　　類似的實驗他們做了很多，更加深了普多夫金對電影鏡頭剪接效果的信心。他決定用自己的方式來表現電影的內涵。雖然與庫勒雪夫因觀點不和而分道揚鑣，和艾森斯坦的風格也無法統一，但他還是希望能將蒙太奇的敘事手法發揚光大。於是，他選擇了將高爾基的名作《母親》搬上銀幕。

　　影片中運用了大量蒙太奇鏡頭，不管是場面，還是段落，都體現了普多夫金細膩、古典的「聯想蒙太奇」風格。影片中有兩個片段就是他這種風格最成

電影《母親》的問世，使普多夫金的現實主義美學觀點得到充分發揮。

功的演繹：一處是在表現工人遊行隊伍的時候，他將遊行經過與冰塊消融緊密結合，在遊行剛開始的時候，插入的畫面中冰層僅僅有了一道裂縫，隨著遊行隊伍不斷壯大，冰面不斷消融，匯入河流，磅礡而下，當遊行的場面達到高潮時，夾雜著冰塊的激流以迅猛之勢沖向石橋，這種穿插使用畫面的手法讓觀眾可以體會到發自內心的震撼。還有一處是在影片中父親去世以後，母親為父親守靈。他特意讓兩人穿上黑白兩種顏色相反的服裝形成對比，然後拍攝母親身旁的水滴一滴滴滴入地上的臉盆中，無聲的效果帶給人更切膚的悲傷，這就是他對畫面的神奇掌控。

　　當有德國記者問他，為什麼不在《母親》中守靈的片段裡加入母親的哭聲，他的回答讓記者瞠目：「即使有哭聲，也要在母親靠著屍體、水滴滴入臉

盆、父親靜止的頭部、棺木前燃燒的蠟燭這一系列的畫面之後，才配以低低的哭聲。」這就是一代電影大師對蒙太奇應用最精彩的解釋。

　　蘇聯電影學派的建立，離不開電影理論家庫勒雪夫。透過大量研究，他得出了自己的結論，就像其他藝術一樣，電影也是由最基本的元素構成，那就是影片的片段。而如何將這些片段串聯起來，體現製作者想要表達的思想內涵，才是電影藝術的真正精髓。而充滿創意的剪接手法，對電影的意義遠遠大於那些明星的表演和那些固定的場景。

　　庫勒雪夫始終堅持鏡頭組接的重要性，他認為同樣的鏡頭經由不同的連接，會帶來完全不同的效果，並多次經由實驗證明自己的觀點。由此，產生了蒙太奇的概念，並和艾森斯坦、普多夫金一起將這一理論透過實踐提升，最終形成蘇聯電影學派的標誌。

小知識

【英雄和懦夫】

在庫勒雪夫的實驗室中，他和普羅夫金等人進行了眾多有趣的實驗。其中有一次，他們將一張笑臉、一把上了子彈的手槍和一張恐懼的臉三個鏡頭用正反兩種順序連接在一起。奇妙的事情發生了，在第一種情況下，這個人表現得像一個懦夫，而到了第二種情況中，這個人就是一副英雄形象，這種神奇效果，讓當時參與實驗的眾人都驚嘆不已。

庫勒雪夫不僅執導電影，他的創作活動與理論研究對蘇聯和世界電影都有一定的影響。

流動電影院——
蘇聯影片

列寧說過:「在一切藝術形式中,電影是對我們最重要的。」可見電影對政治宣傳的重要性,受到政府保護的蘇聯電影,湧現出了不少的藝術家。

　　1918年,蘇聯內戰時期,曾經出現過幾列特殊的火車。它們就像是流動的電影院,外殼上貼著政治宣傳語和諷刺畫,裡面所有放映電影所需的器材一應俱全,甚至還設有圖書館、書店等。

　　這些列車除了給人們提供流動電影院的享受之外,還肩負一個重要的任務——把首都發生的事情傳播給那些遠離首都中心的人們。它曾作出的一大貢獻就是,在一次蓄意謀殺列寧的爆炸事件後,積極向外界澄清列寧已死的謠言。

　　另外,這些列車偶爾也會在頂層架放攝影機,拍下沿途的風景,作為資料庫或者後期剪輯用。

　　內戰結束後,當局認為這些列車已經完成了使命,於是取消了它們的行駛權。到了1931年,面對「動員大眾來看鐵路如何建造」的任務時,當局突然宣佈,流動電影院再次投入使用,並把這項任務交給了梅德維金。

　　梅德維金是個老紅軍騎兵,他為軍中報紙寫過報導,寫過荒誕劇的劇本,還導演過幾部關注社會問題的小影片《捉賊》、《你們幹得多蠢》、《水果和蔬菜》等。這次當局交給他的任務是在火車運行途中拍攝出說教片,目的是讓工人們瞭解史達林所頒布的五年工作計畫。

於是，梅德維金出發了，他所乘坐的列車有三節車廂是電影工作人員的：住所、放映室、沖片室。他的第一次旅程是在1932年1月25日到3月21日，不辱使命地拍攝了9部關於鐵路建設的影片——《傑出的潤滑工》、《大雪阻礙了車道》、《整修工程的拖延》等。在這第一次的旅途中，梅德維金還花了很多心思在創新和試驗上，比如他們研究在拍攝當天就能夠立即沖印、觀看電影的方法。

梅德維金的第二次旅行是在1932年4月1日到5月30日，奉重工業部長之命，拍攝一系列鼓勵礦場工人的影片。第三次旅行是在同年的7月8日到8月19日，這次旅行被命名為「集體農莊巡航」。流動電影院在農場間巡查，拍攝新的工作組織方式為農莊帶來的好處。

《莫斯科不相信眼淚》這部極具觀賞性的影片以曲折的人物命運取代了以往的說教，在1980年獲得了奧斯卡最佳外語片的殊榮。

而同年年底的那次關於軍隊和冶金工人的巡拍，就成了梅德維金的第四次電影旅程。

這四次電影旅程，共拍攝了70多部影片，雖然梅德維金在他的年度總結中輕描淡寫地提及「遷移並追蹤工作不努力的工人」，但還是無法抹去這70多部影片的政治性質及告密色彩。

除了刻意用作政治宣傳的影片外，前蘇聯的電影具有相當的藝術價值，不

僅內容充實，體裁也多樣化，內涵更是常常讓人感動，記憶深刻。

在美蘇對峙的年代裡，每次參展的蘇聯影片都會得到西方國家的一致奚落，但當電影播放完畢時，他們又不得不對蘇聯的影片表達敬意。在那樣的敏感時刻，蘇聯電影放棄了意識形態因素，讓人們忘記冷戰，忘記當前格局，只是一味地讓觀眾欣賞電影的藝術之美。因此，即使是在冷戰期間，蘇聯電影依然得到了它應得的榮譽，多次在國際電影節上獲獎。經典之作《莫斯科不相信眼淚》和《戰爭與和平》甚至獲得奧斯卡最佳外語片的獎勵及多項提名。當時的蘇聯可以說是電影強國，它以高超的藝術和品德贏得了包括美國在內的眾多影迷的青睞。

小知識

【經典】

蘇聯電影的經典之作是如此之多，以致於隨口一提便家喻戶曉：《靜靜的頓河》、《秋天的馬拉松》、《這裡的黎明靜悄悄》、《我的童年》、《鋼鐵是怎樣煉成的》、《伊凡的童年》、《莫斯科保衛戰》、《一年中的九天》等。

羅塞里尼在不設防的城市——
新現實主義思潮眞正開始

新現實主義是西方現代電影流派之一。多以真人真事為題材，描繪法西斯統治給義大利人民帶來的災難。表現方法上注重平凡景象細節，多用實景和非職業演員，以紀實性手法取代傳統的戲劇手法。

　　這是一個陰霾的午後，羅塞里尼（Roberto Rossellini）和阿米迪匆匆忙忙地朝一所老房子的方向走去，他們與一位剛剛參加完戰爭的領導人約好了，要聽真實的戰爭故事。

　　來到老房子前，羅塞里尼按了門鈴，隨著一陣腳步聲，門開了，出現一位身材高大的人。

　　他把兩人帶進客廳，並奉上咖啡，然後問：「二位約我是想知道一些關於戰爭的故事嗎？」

　　「是的，我們想知道真實的戰爭故事，想把它拍成電影，好看的、反映真實生活的電影。」

　　那人點點頭：「好，那我就講講我經歷的真實故事。」羅塞里尼和阿米迪連忙拿出紙和筆，準備一字不落地記錄下這位仁兄的話。

　　「在當時，我的一個夥伴被他的女友出賣了，被敵人逮捕後處死了。」這位領導人說到這裡，不由得臉上出現了悲傷的表情。羅塞里尼兩人一刻沒有停歇地記錄著他說出的每一個字，當看到領導人臉上出現了悲傷的表情，頓時停了下來，兩人不知道該說什麼來安慰這個曾經為戰爭付出過沉重代價的傷心人。短暫的沉默之後，領導人好像意識到了自己的情緒影響了客人，立刻又恢

復了精神繼續為羅塞里尼和阿米迪講述著關於戰爭的故事。

這次拜訪領導人的收穫頗豐，回去之後羅塞里尼和阿米迪將故事整理了一下，他們決定拍攝一部電影，但又覺得故事還不夠。於是，他們又陸陸續續地拜訪了幾次這位領導人，每次拜訪都會有新的收穫。資料搜集完畢，羅塞里尼開始著手拍攝了，但是一無資金，二無拍攝電影的許可證，羅塞里尼只好帶領攝製小組扛著攝影機走上了街頭。也因為如此，《不設防的城市》（Rome, Open City）中出現了許多描繪羅馬戰後大街小巷的真實鏡頭，這些鏡頭不僅僅是影片的組成部分，更深遠的意義在於它們有歷史考證價值。

電影《不設防的城市》第一次集中體現了新現實主義的美學原則，產生了巨大的影響。

1945年，這部反映二戰時期的影片——《不設防的城市》上映了，這部以真實故事為題材改編的影片，引起了不小的轟動，被電影藝術家們稱之為是義大利新現實主義誕生的啟蒙片。

義大利新現實主義開始於1945年，到1950年進入高峰時期，它提出了一個口號——「還我一般人！」這一口號的提出就是針對當前義大利電影所表現出的虛假、浮華的風氣。同時，這個口號也成為了義大利現實主義電影的核心和尺規。在這個口號的指引下，電影創作者們把鏡頭對準了普通老百姓，來展示他們的真實生活。

義大利新現實主義電影分為三個階段：

第一階段就是從羅塞里尼的《不設防的城市》開始，這一階段的影片主要表現義大利人民與德國統治者和義大利法西斯作鬥爭的真實故事，代表作品有《遊擊隊》、《德意志零年》等。

第二階段的電影主題主要是反映一般人的生活，揭露當時社會存在的問題，這一階段的代表作品有《單車失竊記》、《羅馬11時》等。

第三階段出現在40年代末，這一階段的影片大都是以歌頌窮苦人們生活和人們對幸福生活的嚮往為主題，都是具有很高的精神境界的電影作品，代表作品有維斯康堤（Luchino Visconti）的《大地在波動》、德·桑蒂斯的《橄欖樹下無和平》等多部影片。

小知識

【羅塞里尼的千里姻緣】

1945年，羅塞里尼的經典代表作《不設防的城市》上映，引起了各界的關注，在好萊塢已經大紅大紫的女明星英格麗·褒曼也寫信給羅塞里尼表達自己的愛慕之情。這一事件被當做醜聞被媒體關注炒作，但是褒曼的舉動更是引起了軒然大波，她不顧自己是已婚人士，拋棄自己的丈夫和女兒，以及好萊塢如日中天的演藝生涯，來到義大利追隨羅塞里尼。

羅塞里尼的電影事業，在他與好萊塢大明星英格麗·褒曼相遇並相戀之後，發生了巨大的轉折。

從「失業」到失業──
新現實主義的核心

1945～1950年，是新現實主義電影的創作高潮期。「還我一般人」成為這一時期思潮的核心，導演們將目光聚焦到一般人身上，架起攝影機走到大馬路上去，拍攝平凡人的生活，在平凡之中找尋藝術的真諦。

1948年，煉鋼工人朗培托‧馬奇奧拉尼（Lamberto Maggiorani）毫無目的地在羅馬的就業市場裡遊蕩，他剛剛丟了工作，明天、未來，在他面前都變成了空洞的形容詞。他根本不知道自己的下一步該往哪裡走。

「先生，你好，可以耽擱幾分鐘嗎？」有人擋住了朗培托的去路。

「你是？」朗培托很納悶，這是一張他從未看過的臉，卻笑得如此溫和。

「我是《單車失竊記》的導演，我叫狄‧西嘉（Vittorio De Sica）。」擋住路的男子說，「不知道可不可以請你做我新戲的男主角？」

「男主角？」朗培托一愣，有人會請一位剛剛失業的工人來做電影男主角？怎麼聽起來覺得這麼不可思議呢？

「你不用感到意外。」狄‧西嘉說，「這部戲裡，沒有一位專業演員，所有的演職員都是我依照走路姿勢挑選出來的。」

「那我的角色是？」朗培托問。

「一位失業工人。」

「失業工人？」朗培托苦笑，還真的是符合自己的身分。反正閒著也是閒著，不如去試試。朗培托答應了狄‧西嘉的請求。

《單車失竊記》開創了電影史上首次全部使用非專業演員的先河。

來到劇組，試鏡非常順利，朗培托幾乎知道狄‧西嘉每個鏡頭所需要的動作、姿勢、情緒以及感覺。

其實，《單車失竊記》故事非常簡單，幾句話就可以講得清楚。它源於一個僅有兩行文字的新聞，一個失業男子和他的兒子在街上尋找自己的自行車，24小時後仍然一無所獲。

在狄‧西嘉改編的故事裡，男主角叫安東尼奧，他的兒子布魯諾的扮演者也是狄‧西嘉從街上拉回來的一個看熱鬧的小男孩，他的妻子的扮演者是一位新聞工作者。

安東尼奧是一個在家待業的男人，終於有一天，他得到一個工作機會，但工作要求是必須要有自行車，為了讓丈夫得到這來之不易的工作機會，妻子變賣家中的床單等物品為丈夫換回一輛自行車。安東尼奧的工作是到各處張貼海報，他張貼的海報華麗光鮮，和他的生活形成了鮮明的比對。就在他工作的第二天，上帝和他開了一個玩笑：他的自行車被另一個需要工作的男人偷走了。

安東尼奧和兒子布魯諾在羅馬城裡到處尋找，但這幾乎是件不可能完成的事情，羅馬城太大了。他們所經之處看到的，都是醜陋和貧窮。經過24小時的尋覓，還是一無所獲。安東尼奧放棄了，看到一輛停在路邊的車，於是興起了偷自行車的念頭。

但他的運氣很差，剛要動手時，車主就來了。安東尼奧被當場抓到了，雖

然父親高大的形象一瞬間被摧毀，但兒子布魯諾卻剎那間懂事了，他苦苦哀求眾人，祈求原諒。後來兩個人攜手離去的背影幾乎成了電影史上感人鏡頭之一。

值得一提的是，《單車失竊記》拍攝結束後，當安東尼奧成為影壇的經典人物時，朗培托卻不得不面對他自己的尷尬人生——他又回到了就業市場，等待著雇主的慈悲。從電影的「失業」走出來，他又走進了人生的失業。

眾所周知，歐美電影的內容大多數是虛構的，特別是美國好萊塢電影更是嚴重地脫離現實。但是義大利新現實主義電影一開始就十分坦率的毫不掩飾的去集中表現大戰結束前後，義大利的社會動向和民族悲劇，這在新現實主義的首部影片《不設防的城市》之後，《遊擊隊》、《太陽仍然升起》、《單車失竊記》、《擦皮鞋》、《羅馬11時》、《希望之路》、《強盜》、《慾海奇花》、《大地在波動》等影片中，被充分的表現了出來，這些影片的內容題材幾乎是在以往歐美影片中難以見到的，主人公也是清一色的小人物，包括神父、家庭主婦、農民、失業工人和遊民，無所不有。這本身就是西方電影中的一次創舉。

狄‧西嘉用樸素的攝影機在現實的辛酸中發現縷縷詩情。

小知識

【寧要現實】

狄‧西嘉不是從一開始就下定決心全部啟用業餘演員的，只是一開始，製片人想讓卡萊‧葛倫（Cary Grant）來演出男主角，而狄‧西嘉則看中了亨利‧方達（Henry Fonda），爭執不下之後，狄‧西嘉產生了「寧要現實，不要浪漫；寧要世俗，不要閃閃發光；寧要一般人，不要偶像」的想法。

「把攝影機扛到街上去」——
新現實主義的創新

新現實主義影片的記錄性，具有極為特殊的美學價值。義大利電影
工作者盡可能地不侵蝕原有物質的全貌，在觀眾的腦海中，將銀幕
現實的表相與真實的現實合二為一。

　　1945年的義大利羅馬，夕陽下兩個長長的身影投向滿是瓦礫的街道深處，
一動不動，沿著影子向前看去，兩個中年人站在那裡沉思著。面對眼前的殘垣
斷壁，他們十分擔心事情是否成功。

　　這兩人一個叫羅伯特·羅塞里尼（Roberto Rossellini），另一個叫塞吉歐·
阿米迪，在義大利從事電影製作。二戰打響以後，羅塞里尼雖然為墨索里尼的
兒子拍過電影，但當德軍佔領了羅馬，他還是不得不背井離鄉，流落街頭。而
阿米迪的日子就更不好過了，德國黨衛軍在羅馬城內進行大規模搜捕時，曾經
與當地工人組織有密切聯繫的他急中生智，從屋頂悄悄逃走，這才躲過了納粹
的魔掌。戰後，兩人決定要做的第一件事，就是將這些經歷搬上大銀幕。

　　不幸的是，困難並未因戰爭的結束而消失，反而隨著計畫展開而越來越
多。首先是拍片許可，在開拍前沒有獲得政府的同意，他們自己都不知道影片
拍好後能不能放映，但還是憑藉一種執著堅持拍攝。其次是資金，這是眼前最
現實的困難，沒有預算的影片誰也沒拍過，只能自己動手，一切靠動腦筋來解
決。他們向眾多同行學習，放棄在攝影棚內拍攝電影，而是直接將攝影機扛到
了大街上，簡陋的街頭、坍塌的樓房，就是最真實的背景；貧民窟中走出來的
婦女小孩，就是電影裡的主角；戰爭場景無法再現，他們乾脆拿曾經在戰爭中

拍攝過的記錄鏡頭剪輯使用。鏡頭裡略顯簡單甚至單調的畫面，演員臉上沒有絲毫修飾造作的表情，成為這部影片中最大的賣點，它打破了戰前種種舊的電影拍攝方式，打開了電影拍攝一扇新的大門。

這部電影名為《不設防的城市》，不但在國際上獲得了巨大成功，奠定了羅塞里尼國際知名導演的地位，也開創了義大利電影一個新的時代。越來越多的義大利導演不再是迫於經濟、環境等因素，而是受羅塞里尼的成功的鼓舞，主動將攝影機扛到了大街上，他們抵制攝影棚內虛假的佈景，追求真實環境中的現場感，他們抵制好萊塢的明星制度，堅持用盡量本色的演出打動觀眾內心。只是環境不再侷限於殘破的街道和廢舊的貧民窟，演員也不都是純粹的群眾，羅塞里尼將關注題材從戰爭漸漸轉向現實生活，對社會矛盾的深刻反映讓電影有了更進一步的昇華。

義大利新現實主義電影的創作口號，是走出攝影棚，到故事的實際發生地去拍攝，多拍實景和外景不用或少用人工搭製場景，取消舞臺化的照明技術和攝影陳規，並注意讓演員保持自然狀態，充分調動演員的創造性，盡力去掉「表演」的痕跡，這一系列的堅持寫實主義的美學原則和方法，使義大利電影拋開了過去那種浮誇的形式，轉向了真實的社會生活內容，對於世界電影藝術朝著更加貼近生活的方向邁進，產生了深刻的影響。

但是，極大部分新現實主義影片中的人物，在性格特徵上都是較模糊的，他們更多是作為一種社會現象的象徵而出現，這就導致義大利新現實主義影片在表現人、刻畫人物性格方面存在著明顯不足，進而也就擺脫不掉衰落的命運。客觀上來說，現實主義影片如果只是一味強調貧困、饑餓、失業，再加之影片影調晦暗無彩的，那麼大多數觀眾就不可能會一直保留著對當初的耳目一新的初期觀看時的欣賞心理。

小知識

【天使與魔鬼】

在這部影片中有一個女人令人憎惡，那就是瑪麗娜・瑪麗，她不僅吸毒、還出賣情人，卻最終未能在德國人手下生還。而扮演瑪麗的瑪麗亞・米奇卻是一個心地善良的女人。她曾是故事作者塞吉歐・阿米迪的房東，在二戰期間，她曾將自己的房子偷偷借給反法西斯組織作為印刷廠使用，而當德國人開始大肆搜捕的時候，也正是她冒著生命危險打電話給阿米迪，後者才有機會逃脫生還。「米奇是我的救命恩人，」阿米迪話語中充滿感激：「直到現在我還住在她那裡。」

電影《不設防的城市》劇照。

被出賣的《電影手冊》──
新浪潮的起始

「新浪潮」來自法語La Nouvelle Vague，是「新的波浪」的意思，特指從上世紀50年代末在法國發生的一場電影運動，後來「新浪潮」一詞被廣泛用於其他電影史上其他國家在二戰之後興起的新興電影運動。

2009年1月，當法國的電影界歡慶法國新浪潮運動50週年時，法國著名影評雜誌《電影手冊》的雜誌社中卻是另外一番景象：幾個藍衣的工人忙著打包、搬運和裝車，院中堆積著一些雜誌，封面上克林‧伊斯威特酷勁十足，門口的接待員忙著應付來訪者，口中英語流利。

前主編杜比亞納站在視窗看著院中忙碌的人們，心中一時思緒萬千。他知道那些同行們一定在大肆慶祝新浪潮運動50週年，自己這裡卻是如此敗落的情景，就影響力來說，誰都比不上《電影手冊》更有慶祝新浪潮運動的資格。這本創刊五十多年的雜誌，在電影史上的地位，遠遠超過一本雜誌應有的地位。它引領一批優秀的影評人成長為知名導演，並成為他們的根據地。這些年間，《電影手冊》一直致力於推動法國電影的發展，它每年評選出的十部最佳影片，幾乎可以作為各大頒獎禮的參考標準。但如今，它卻因經營不善，要面臨被「出賣」的尷尬境遇。

這不是《電影手冊》遭遇的第一次尷尬，早在1998年，它就曾被法國報業集團《世界報》收購過。

「也許在社內同事看來，我就是出賣《電影手冊》的元兇。」杜比亞納無

《電影手冊》（Cahiers du Cinéma），是一本世界著名的法國電影期刊，1950年由法國電影理論家安德列‧巴贊（André Bazin）創辦。

奈地想，2008年，轉讓雜誌的消息一經傳出，《電影手冊》常務編輯蒂耶里‧魯納斯就寫了一封給「電影手冊的朋友們」的公開信，信的內容至今還歷歷在目：「透過謠言我們今天才知道這場競買中的贏家名字（英國《裴多》出版集團）。而且這場競買的特殊附加條件是保留讓‧蜜雪兒‧傅東的職位。這一行動的主要操作者之一還有賽爾日‧杜比亞納，正是他將《電影手冊》賣給《世界報》，今天還是他，再次站在出賣手冊的立場上。」

「可是我為雜誌作出的貢獻又有誰能真的體會？」杜比亞納苦澀一笑，當年如果不把《電影手冊》賣給《世界報》，也許這本優秀的雜誌早就消失在過往了。是他將雜誌從第一次的經濟危機中挽救出來，可最後他卻被視為雜誌的背叛者。

事實上，在兩次轉手的十年間，《電影手冊》的問題一直存在，只是原東家《世界報》一直在用集團內的盈利來補《電影手冊》的虧空，表面的繁榮就掩蓋了本身的落魄。

再抬眼時，院中的工人已經收拾得差不多了。杜比亞納戀戀不捨地最後看了一眼自己曾經將夢想傾注的地方，9月，《裴多》集團就要正式接手這裡了。但是，一個可怕的想法出現在他的腦海中——「這不是《電影手冊》第一次遭受危機，肯定也不是最後一次。」

　　1960年初，法國電影界出現了一股風潮，湧現出一批優秀的電影導演，他們中的一些人之前是《電影手冊》的影評人，崇尚個人獨創，導演往往身兼編劇等多職於一身，喜歡用專注的手法去表現一個人或一個事件，紀實性很強，卻帶著明顯的個人色彩；不管是主題或是拍攝手法上都和法國的傳統電影有著明顯的區別。他們中比較著名的有楚浮、尚盧‧高達、克勞德‧夏布洛、賈克‧希維特等，所掀起的這股風潮就是「法國新浪潮運動」，以亞蘭‧雷內1959年執導的《廣島之戀》和尚盧‧高達1960年執導的《斷了氣》為代表作。

　　新浪潮的主題通常是非政治性的，在拍攝方法上注重畫面的新鮮感，越自然的攝影風格越受他們青睞。新浪潮的導演在拍攝過程中，常常為了節約資源而採用自然光線。攝影方面的大師高達（Jean-Luc Godard）曾說過：「攝影移動是個道德問題。」他將美學的探索上升到電影理論的高度，常常在實踐中將肩扛攝影機、跟拍、搶拍等類似記錄片的拍攝方法引入生活劇的拍攝過程中。

　　新浪潮電影在音響處理上也是盡力追求自然、真實；在演員選取上，也是遵循自然的原則，常常棄用專業演員，讓非職業演員登上大螢幕，此舉的結果是，因此培養了一批以貝爾納戴特‧拉風、楊波‧貝蒙（Jean-Paul Belmondo）等為代表的屬於新浪潮自己的專業演員。

小知識

【大師也做過追星族】

楚浮曾三番五次去找希區考克，提問的姿勢像極了影迷，當希區考克以嘲諷的語氣提醒他身為一位影評人不能問出這樣低級的問題時，他喃喃道：「那有什麼關係。」幾次拜訪的結果，他寫成了一本書《希區考克與楚浮對話錄》，字裡行間都充斥著一種奇特的氣質，用他自己的話來說，「我別無所求，只想離電影近一點。」

楚浮是新浪潮電影的領軍人物，也是電影史上最重要的導演之一。

永恆的四百擊──
到達頂峰的新浪潮

「新浪潮」運動是電影史上最耀眼的事件之一，一批想法獨特的年
輕人拍出一系列精彩繽紛的電影，拉開了法國新浪潮電影的序幕，
進而為國際影壇輸送了楚浮、高達等知名導演。

這天，對楚浮來說就是世界末日，與他情同父子的恩師安德列·巴贊去世
了，這個消息讓楚浮難以接受，如今他成為世界知名的導演，最大的功勞就應
該歸功於巴贊，然而這位年僅40歲的恩師卻英年早逝了，他想起了恩師的知遇
之恩，不禁悲痛萬分。

14歲就輟學的楚浮，已經沒有了父母的關愛，繼父因為他偷了自己的打
字機而將他送到了少年管教所，而母親也很少關心小小年紀的楚浮，從管教所
裡逃出來的楚浮整天在街上流浪，居無定所，無家可歸。但是他做夢也沒有想
到，這一天，他碰到了好心的巴贊，巴贊看到這麼小的孩子就要承受失去父母
關愛的痛苦，心生憐憫，收留了楚浮。楚浮根本不知道他遇到的竟然是電影界
響噹噹的人物，在巴贊的影響下，他漸漸對電影產生了興趣，並在《電影手
冊》上撰寫電影評論，就這樣楚浮開始了他的電影生涯。

深陷回憶中的楚浮回過神來，他還是無法接受恩師去世的事實，所以決定
用電影來紀念恩師。1959年，27歲的楚浮拍攝了他的處女作《四百擊》，影
片上映後，被人們稱之為是楚浮生活的縮影。電影中的小男主角安東尼，是個
私生子，從小就在學校調皮搗蛋，是老師眼中的壞孩子，而在家裡，這個私生
子得不到母親和繼父的愛，而繼父因為其偷自己的打字機而將其送往管教所，

《四百擊》正是以安東尼成長中瑣碎的細節來表露
那個時代青少年的內心世界。

讓小小年紀的安東尼飽受牢獄之苦，這樣的遭遇和經歷，和年少時候的楚浮太
像了。電影簡單的敘事方式，簡潔樸實的電影處理手法，成了法國電影「新浪
潮」的開山之作，也是新浪潮的經典之作。影片中小主人翁從管教所逃出後，
奔向大海的長鏡頭是影片的點睛之筆，甚至還列入了電影教科書。

這部影片在戛納電影節上還獲得了最佳導演獎的榮譽，這讓初出茅廬的楚
浮享譽國際，楚浮可謂創造了法國新浪潮電影的奇蹟，成為了法國電影史上的
一座豐碑。

法國新浪潮電影運動是第三次具有世界影響力的電影運動，在它之前出現
過歐洲先鋒電影和義大利新現實主義兩大電影運動。

新浪潮電影追求即興創作、採用實景拍攝，並且這類影片突出濃郁的生活

氣息，新浪潮電影的口號就是「作者電影」，所謂作者電影就是電影的好壞重要的不是製作，而是電影的製作者，這樣的口號決定了新浪潮電影的方向。新浪潮電影的最大特點就是製作成本低，不用大牌明星，走出攝影棚到實際生活環境中拍攝，影片運用長鏡頭、旁白、內心獨白等表現手法表達創作人的感受。楚浮的《四百擊》是典型的新浪潮電影，故事取材於導演本身的經歷，影片沒有聘請大牌的明星，但是卻取得了非凡的效果。高達的《筋疲力盡》也是新浪潮電影的經典之作。

小知識

【穿幫鏡頭】

楚浮的《四百擊》是新浪潮的經典電影，但是影片裡面卻有許多處的穿幫鏡頭。鏡頭一：就是安東尼和萊內去電影院那場戲，萊內本來穿了一件黑色的外套，但是在這場戲的下一個鏡頭他卻穿了一個夾克；鏡頭二：當安東尼照鏡子時，他的父親根據劇情需要站在他的身後，但是攝影師好像忘了鏡子可以折射出影子來，結果攝影機影子再電影中出現了；鏡頭三：影片的結尾，安東尼奔跑到海邊，工作人員沒有注意到太陽的角度，結果工作人員的影子在影片中的沙灘上出現了。雖然有穿幫鏡頭，但是這並不影響《四百擊》獲得戛納的最佳導演獎，楚浮成功了。

愛情與現實——
新浪潮精神永垂

高達是法國新浪潮時期的代表導演，他獨特的視角和剪輯手法成為那個時代電影藝術的代表。在他那些經典的影片內外，為人津津樂道的不僅有前無古人的跳切技術，更有那真摯感人的愛情。

1958年，年僅18歲的安娜·凱莉娜（Anna Karina）從丹麥隻身來到了巴黎，尋找自己的名模夢。她運氣不錯，很快就碰到了皮爾·卡登並在其幫助下成為一名頗有名氣的模特兒。然而她做夢也沒有想到，她的伸展臺之路很快就結束了。

一天，還在拍攝成名作《筋疲力盡》的導演尚盧·高達正走在大街上，在某個街道拐角，他停住了匆忙的腳步，止住了腦中紛亂的思緒，目光停留在街對面的一張廣告海報上。那是一個關於歐萊雅和高露潔的肥皂廣告，一位棕髮美女側臥在充滿泡沫的浴缸中，酥胸微露，神態撩人，高達瞬間就被這位美麗的模特兒吸引住了。此刻的高達，正因為《筋疲力盡》中女主角珍西寶（Jean Seberg）高昂的片酬所困擾，他知道，如果以後還想再拍出廉價的好片，就一定得找「自己人」。

回到辦公室，高達沒有絲毫猶豫，他透過自己的關係很快找到了這位模特兒的聯絡方式，並親自發電報邀她在影片中演一個角色。抱著試一試的態度，年輕的凱莉娜找上門來，然而經過一番簡單的交談，她失望了，因為她被告知，由於沒有演出經驗，她飾演的只是一個小角色，而且還有一個附帶條件，就是要全裸出鏡。凱莉娜覺得自己被高達羞辱了，氣憤地摔門而去。

　　也許是凱莉娜這股頑強的脾氣，讓高達更加堅定了找她來拍電影的想法。於是在幾個月後，高達再一次向這位女模發出邀請。說來也奇怪，儘管有了上一次的不快經歷，但凱莉娜還是沒有拒絕對方，她又一次見到了高達，並被告知這次可以演女主角。「那麼，這是一部什麼樣的電影呢？」毫無經驗的她小心地問著對方。「一部關於政治的電影。」雖然對方的口氣聽起來很輕鬆，但凱莉娜還是掩飾不住內心的緊張：「可是，我對政治真的一無所知。」「沒關係，妳只要照我說的做就可以了。」對方還是輕鬆而肯定。就在她心底剛剛輕鬆一點的時候，突然想起了一個非常嚴重的問題，於是猶豫問道：「那麼，我還要脫衣服嗎？」得到的回答則令她徹底放心了，「完全不用！」

高達在為安娜‧凱莉娜講解劇情。

　　就這樣，安娜‧凱莉娜漸漸遠離伸展臺，開始了自己的電影生涯。高達很快發現，她令自己傾倒的不僅僅是出眾的美貌，還有那過人的表演天賦。於是，兩人的關係很快地從片場內發展到生活中，短暫的愛情之後便步入了婚姻的殿堂。從那以後，凱莉娜變成了高達影片中的「御用」女主角。他們還組建了屬於自己的電影製作公司。這種親密無間的合作一直持續到1965年，

兩人合作的巔峰之作《狂人皮埃洛》。

　　新浪潮這個辭彙的最早提出者，是法國的一位女記者弗朗索瓦絲·紀荷（Françoise Giroud），她在1957年10月3日，於法國時事週刊《快報》中發表了一篇以社會調查為依據的文章，文章的標題就是《新浪潮》。在這篇文章中，作者將二戰之後法國新一代的青年統稱為「新浪潮」。1958年，法國影評人皮耶·畢亞（Pierre Billard）將這一詞應用在《電影》上發表的一篇文章中，自此「新浪潮」被廣泛應用。畢亞還在文章後面列出了法國22位導演的姓名，這些導演後來被人們認為是新浪潮的代表人物。在1959年戛納電影節上湧現出的一批法國青年導演，標誌著法國新浪潮的到來，這些導演被統稱為「新浪潮」一代。

小知識

【潛規則高手】

如今影視圈內常常被炒得沸沸揚揚的潛規則，早在新浪潮的年代就已被看做平常事了。著名導演尚盧·高達與「御用」女主角安娜·凱莉娜離婚不久，便與另一位自己影片中的女主角維亞澤姆斯基喜結連理。如此大膽、高效的風格，讓現在以思想前衛標榜自己的年輕導演也自嘆不如。

告別昨天——
告別舊德國電影

受二戰帶來的影響，德國社會在很長一段時間失去了精神追求，人
們不願或不敢思考，尤其是在涉及到戰爭及德國人的錯誤時。新一
代德國電影人並不願如此沉淪下去，決定打破舊的精神桎梏，德國
新電影由此誕生。

　　二戰後，整個日爾曼民族陷入了沉淪，電影界更是如此。雖然財富的投入
與回報讓電影事業看起來更加火紅，但脫離現實、貧乏單調、過分商業化，讓
德國製造的影片與電影的本質越走越遠。

　　有這麼一批人，他們成長於戰後，酷愛電影，熱衷新事物、新思想。他們
不忍心眼看著心愛的電影就這樣走入歧途，決心挽救幾乎被世界遺忘的德國電
影。1962年，這些人在奧伯豪森發表宣言，要親手建立德國電影的新秩序。而
亞歷山大‧克魯格（Alexander Kluge）就是其中一員。

　　克魯格出身於醫生世家，早年從事法律，後來跟隨大導演佛瑞茲‧朗
（Fritz Lang）拍攝電影，走上了影壇之路。多年的行業經驗讓他對當時的德國
電影深惡痛絕，於是他和眾多好友一起，發表了「奧伯豪森宣言」。

　　早年，他在柏林和慕尼黑任實習法官的時候，曾經接觸過一個真實案例：
一個女青年儘管渴望透過自己的努力改變生活，但面對看似完美的教育、醫療
和司法體制時，卻總是難以為生。於是道德淪喪，人性喪失，最後身陷囹圄。
克魯格認為這是對當時社會的一個真實的寫照，是以前德國電影中不曾出現的
故事，於是他決定將其搬上銀幕。

為了有別於以往的電影，他在各方面做了大膽的、有突破性的嘗試。首先是演員，她的妹妹亞力山德拉飾演劇中的女主人公阿妮塔·G，不加任何修飾，只需演出最真實的狀態。「除了演出阿妮塔，還要演出真實的自己。」這就是克魯格對妹妹的要求，這一點與戰後義大利新現實主義電影的拍攝有幾分相似。而在真正的

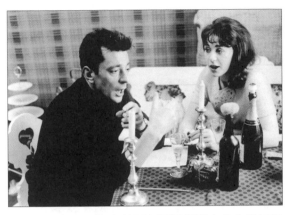

電影《難忘昔日》在德國新電影運動中具有舉足輕重的地位，是一部里程碑式的作品。

拍攝過程中，他自己的東西就更多了。他不侷限於攝影棚內，完全按照自己的思路去拍攝真實的場景及鏡頭片段，盡量讓片中人物的真實體驗在畫面中得以反映，他甚至在某些時候拿出了他人拍攝的記錄片。比如在拍攝庭審部分的時候，他就將記錄德國黑森州地方最高檢察官言論的真實鏡頭拿來使用。最後就是剪輯，在這裡又依稀帶有法國新浪潮的影子。聯想式蒙太奇的應用，大段跳躍式的剪輯，多線的情節發展，鬆散的聯繫，開放的結構，突出的矛盾……這一切都是當時德國電影的舊秩序所不能接受的，但每一處都是克魯格精心構思的結果。為了讓觀眾更好地理解影片，他還在該片中加入眾多字幕和評論，這讓片中各段故事既能連成整體，又各有主題，也成為了這部影片的一大焦點。

在那個經濟和物質至上的年代，天空「黑暗並令人窒息」。亞歷山大·克魯格和其他25位年輕導演則像烏雲中的一道閃電，劃開了那個封閉時代的鐵幕。儘管他們引來了無數批評和責罵，儘管「新德國電影」的改變並沒有完全成功，但他們畢竟為德國贏回了世界電影的尊敬，也為德國人的精神世界打開了一扇新的大門。

　　20世紀60年代初期，由於德國政府對於電影業的種種限制措施，導致德國電影日趨衰敗，大公司倒閉、產量和品質下降、觀眾流失，再加上電視行業的崛起，德國電影業幾乎崩潰。到1961年，德國某電影獎項的評委們，竟然找不出一部可以被他們拿來授予獎項的影片，令人心寒。

　　在這種背景下，一些德國青年導演聚在一起，共同抵制德國舊的影片和來自美國的商業片，他們不願意再因循守舊，決定用自己的行動來改變德國電影，喚醒人們的內心世界。於是，這26個年輕的電影人，集合在奧伯豪森，向全世界發表宣言，他們要用來自於電影短片的經驗和基礎，用真實的故事和崇高的思想來拯救德國電影。他們提出了一個基本原則——「德國電影的未來，在於運用國際性的電影語言。」他們還宣告：「我們現在製作一種新的德國故事片，這種新影片需要自由。我們必須打破常規，克服電影的商業性。我們要違背一些觀眾的愛好，創造一種以形式到思想上都是新的電影。」

小知識

【新德國電影的奇人】

新德國電影時代，出現了許多代表性的人物和作品，在這些人物中，有個在電影這行業中一人身兼多職，包攬了導演、編劇、製片、演員、旁白解說、電影理論家、評論家、小說家、學者、影視企業家及社會批評家等多種角色，他就是被人們稱之為「電影奇人」的亞歷山大・克魯格。

「新德國電影」思想旗手克魯格。

藍天使的一生——
新德國電影的轉折

「新德國電影」的電影家對歷史和現實的關注與思考，對電影藝術詩學特徵的探索卻有著某種美學的一致性。即重新確認電影的敘事功能，並將其納入宏觀的歷史視野，將歷史創傷和戰後德國重建的陰暗畫面交織展開，賦予歷史思辨色彩和哲學深度。

這一天，馬克西米得安·舍爾早早就起床了，好像有什麼重要的事情等著他去處理。起床後的他匆忙進浴室把自己梳洗乾淨，並換上自己認為最好的一身衣服，在鏡子面前照了好半天才邁出家門。

舍爾來到一所老宅前，調整了一下自己的情緒後，按了門鈴，不久，從裡面走出一位美麗的女子，見到舍爾時，微微笑道：「舍爾先生，請進。」這位女子正是今天舍爾要拜訪的客人——黛德麗（Marlene Dietrich）。黛德麗是美籍德國人，長期居住在美國，接拍了很多部影片，在好萊塢紅透半邊天，並且救過

瑪琳·黛德麗留給世人的影像永遠是半合雙眼，薄唇冷削，或者再夾支菸神情游離地望向某處，歷盡滄桑的媚力從骨裡透出。她在《Manpower》裡美麗性感的形象深深打動並征服了一代男性觀眾。

很多德國流亡者，舍爾這次拜訪就是衝著黛德麗的非凡經歷來的。

　　舍爾跟隨黛德麗來到了客廳，客廳的擺設很講究，和它的主人風格很相符，「請坐，舍爾先生，請問喝點什麼呢？」黛德麗很客氣的問道。舍爾有點受寵若驚，連忙客氣地回答道：「不用了，我們還是談事情吧！」於是，黛德麗坐下了，舍爾開門見山地說：「黛德麗，我知道妳的經歷，我很想把妳的經歷拍成電影，我堅信肯定能夠成功。」黛德麗聽到這話有些吃驚，她之前並不知道舍爾今天來找她是為了這個事情，一時不知該如何作答。舍爾急忙解釋道：「對不起，黛德麗，我知道我這麼直接是不對的，但是我真的很希望妳能夠認真考慮一下我的想法，從一個導演的敏感度來判斷，真的能成功，真的。」黛德麗緩緩地開口說道：「我不知道，舍爾先生為什麼會有這樣的想法，我只不過是一個好萊塢的女演員，沒有什麼特別的才能。」舍爾理解黛德麗的擔心，畢竟這是有風險的，如果影片不成功，那麼將影響到她的生活，甚至是演藝生涯，就這樣舍爾和黛德麗談了將近十個小時，這十個小時裡，無論是吃飯還是做什麼事，舍爾都在不停歇地勸說黛德麗同意自己將她的生平故事作為題材拍攝成為電影，舍爾的真誠最終打動了黛德麗。舍爾用2,500萬馬克，將好萊塢女明星黛德麗的故事搬上了銀幕。

　　德國電影開始於1895年11月，斯克拉達諾夫斯基（Skladanowsky）兄弟在柏林用自己發明的活動放映機，放映了當時他們自己製作的活動畫面，而後他們又在畫面中加進了雜耍，就這樣，德國最早的故事片產生了，德國電影邁出了第一步。1911年，梅斯特拍攝的影片《一個盲女的幸福愛情》上映，這部影片獲得了巨大的成功，在此之後他又拍攝了許多影片，直至第一次世界大戰之前，在德國的電影業，梅斯特爾電影公司都是處於數一數二的地位。

　　有聲電影不僅改變了電影本身，也帶來了德國電影的繁榮，1930年，導演蒂爾拍攝的影片《加油站的三個人》大獲成功，但是好景不長，這時的德國正

處於經濟危機時期，全國許多人都處於失業狀態，這給德國電影工作者們帶來了極大的影響，他們徘徊在法西斯主義與革命兩個極端之間，這個時期的代表人物有L.里芬施塔爾等人。1933年，當希特勒上臺後，德國電影立刻被納粹控制，這讓大批電影工作者逃亡國外，黛德麗就是其中的一位。

小知識

【最有氣節的「叛徒」】

黛德麗在1930年定居美國，儘管希特勒向她開出了空頭支票，誘其回國，但她還是拒絕了，並且在1937年加入了美國籍。她是堅定的反納粹主義者，在1945年回國時遭到了各方的威脅恐嚇，使得她對自己的祖國更加失望，以致後來她沒有再回德國。

一個天才的離世——
新德國電影的終結

1962年2月28日，一批年輕的短片導演在奧柏森豪巨星的第八屆短片節上發表宣言，這標誌著新德國電影運動正式開始。一直到1982年，德國導演法斯賓德英年早逝，新德國電影做為思潮和運動宣告結束。

1982年6月10日，慕尼黑的天氣出奇的差，彷彿上天也在為即將失去一位天才電影導演而感到悲傷。

法斯賓德（Rainer Werner Fassbinder）躺在公寓的床上，赤裸著身體，嘴裡叼著菸，身體傳來的巨大疼痛讓他丟開了手中的劇本。

「也許我的生命就這樣走到盡頭了！」法斯賓德黯然地看著天花板，前塵往事一湧而上，他不是沒有悲痛，只是，這就是他的人生啊！

1945年5月31日，他出生在巴伐利亞，母親是個兼職翻譯，父親是個醫生，主要的工作是給妓女檢查身體，他就在這樣充滿性的曖昧氣息中成長到五歲。

後來，父母離異，他跟著母親，自私的母親愛上一個年僅十七歲的青年，而這個青年常以他的父親自居，他生活的尷尬可想而知。母親為了能有個安靜的工作環境，常常給小法斯賓德一點錢，打發他到街上自由遊蕩。所以，對於母親，他是陌生的。

「多麼冷漠且悲傷的童年！」法斯賓德自嘲地笑笑，那些自以為是的影評人只知道批評他作品中缺乏母親和孩子的場景，卻沒有一個人願意去體會他內

心的孤寂。

十五歲時，他離開母親去了父親身邊，原本期望生活會有改變，誰知卻陷入了另一個深淵。父親此時被吊銷執照，唯一的生計是出租公寓。年幼的法斯賓德不得已開始了自己的賣淫生涯。

「那是一段無法以常理視之的童年時光……並不是飽受創傷的童年，而是根本沒有童年，我的童年就這樣無跡可尋的失落了。」法斯賓德翻了個身，給自己的童年蓋棺定論道：「我在幼年時就已經是一個所謂的躁鬱症患者了。」

從童年開始，法斯賓德就經常用母親給他的錢來結交朋友，和朋友在一起是童年生活中最為明亮的幾縷陽

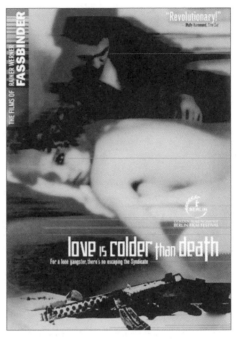

法斯賓德的處女作《愛比死更冷》，轟動了當年的柏林電影節。法斯賓德自己認為這部影片做到了「表現那些毫無用處的可憐人」。

光。從那時起，他就認定朋友是需要「購買」的。他幾乎不知道怎樣用真心結交他人，只是一味地在喜歡的人身上投下鉅資。他為母親購買昂貴禮物，給朋友大量贈送金錢。他同時也是個雙性戀，他早期的情人岡瑟‧考夫曼（Gunther Kaufmann）就曾在一年之內收到過他贈送的藍寶堅尼（Lamborghinis）轎車。他後來的男友、女友也都是同樣的情形。

法斯賓德「購買」愛人的方法還包括用名譽利誘，他常會為愛人量身訂做一部影片。在他早期電影《瘟神》中，為了討好當時的戀人岡瑟‧考夫曼，他就特地加了一場用飛機拍攝汽車行駛在寬闊馬路上的戲。

「而這一切都將結束了……」躺在床上不能動彈的法斯賓德想，他那些帥

氣男友、美麗女友的臉一個接一個地出現在他眼前，他想伸手去抓，卻耗盡了自己的最後一口氣。這個天才的胖子就這樣走完了自己短短的三十七年的人生。

　　法斯賓德被認為是新德國電影中成果最為豐碩的天才導演，這位導演創作精力旺盛卻不幸英年早逝。從1969年拍攝出《愛比死更冷》的處女作，到1982年逝世前的絕筆之作《水手奎雷爾》，在他短短十四年的導演生涯中，他共拍攝電影40餘部。他的影片大多是自己擔任編劇，並且熱衷在銀幕和舞臺上扮演角色。他將美國電影的長處吸收到自己的影片中，習慣用悲觀的、絕望的視角看社會。

　　法斯賓德在世界影壇上的影響力很大，被譽為「德國電影的神童」、「當今西歐最有吸引力、最有才華、最具獨特風格、獨創性的青年導演」。他說自己並不會拍攝高深莫測的電影，而是要拍攝帶有德國色彩的好萊塢電影。「在某種風格間建立某種聯繫，拍出像好萊塢那樣美、那樣有影響和那樣令人讚嘆的影片，儘管它們不一定被認可，拍出一部可以抨擊我們制度的德國片，這也許就是我腦海中最好的東西了……」法斯賓德如是說。

小知識

【施虐與受虐】

法斯賓德是個虐待狂，他的愛人艾瑪‧赫曼（Irm Hermann）、岡瑟‧考夫曼等都曾成為他的虐待對象，有時甚至是拳打腳踢。他也是個受虐狂，每天睡眠時間不超過三個小時，菸不離手，酒不離口，在生命的晚期，他常吸食毒品，依賴安眠藥，他認為那是對他意志力的最好磨練。他的一生就像焰火，短暫卻又豐富多彩。

歐洲頭號性感寶貝──
現代主義電影的特點

戰後，電影事業亟待復甦的法國出現了更多新的思想，年輕的電影
人用自己對藝術的理解，拍攝了許多與歐洲傳統電影大不相同的影
片，而他們的行動也為接下來的新浪潮做好了鋪墊。

「明天，一定要去嗎？」在法國戛納一家豪華酒店的咖啡廳內，飄過一個
溫柔的聲音。

「是的，必須去，這都是為了我們的計畫！」男人的回答堅定有力。

說話的是一對法國電影圈的新人，男人的棕色頭髮略有些捲曲，黑框眼鏡
下偶爾閃過一瞥狡點的目光，嘴角的香菸前頭還閃著火星；女人20來歲，金髮
碧眼，面白唇紅，是那種人誰看過一眼都難以忘記的天生尤物，最重要的是，
在那張成熟而美麗的臉上，透著一種由內而外的天真，既不造作，也不呆板。
這位金髮美女不是別人，正是日後大名鼎鼎的「性感小貓」碧姬・芭杜，而坐
在她對面的就是她的丈夫，導演羅傑・瓦迪姆（Roger Vadim）。

兩人就這樣相視而坐，雖然誰也不說話，但往事歷歷在目。出身富裕的碧
姬雖然年少成名，15歲就已經成了《Elle》雜誌的封面女郎，但到了16歲，她
就已經開始與現在的丈夫羅傑偷偷在父親的別墅中幽會了，而那時，羅傑不過
是一個初入電影圈的小人物。

1952年，為了兩人對藝術和未來的追求，碧姬在羅傑的推薦下接演了自己
的成名作《穿比基尼的姑娘》（Manina, the Girl in the Bikini），開始在電影圈
嶄露頭角。第二年，他們就來到了戛納影展，雖然碧姬出眾的外貌和身材，將

無數記者和觀眾迷倒在海邊的沙灘上，但沒有幾個人真的知道她是誰、她曾演過什麼，人們只在乎她的迷人外貌。羅傑則更可憐，他只是借用了記者的身分才得以參加影展。備受打擊的兩人迷茫而焦慮，他們希望能夠成為眾人眼中的焦點人物，為此他們悉心地計畫著。

如今，當兩人再一次來到戛納，已經為人妻的碧姬再也不是當年那個初出茅廬的小丫頭了。在與丈夫商量好之後，第二天，碧姬就來到了海邊，身著比基尼的她擺出各種姿勢，火辣性感、溫柔婉約、活力四射、成熟端莊……隨著各大媒體的記者一次又一次地按下快門，碧姬不經意地露出了會心的微笑，因為她心裡明白，計畫的第一步已經成功實現了。

緊接著，兩人開始拍攝那部讓無數影迷為之瘋狂的《上帝創造女人》。為了獲得成功，羅傑並沒有像大多數男人那樣憐惜自己女人的身體並將其視若珍寶，他清楚地知道妻子身上哪些東西才是最傲人的資本，而這，是他們一夜成名的最佳工具。作為片中的女主角，碧姬對這個選擇毫無怨言，她與丈夫一樣渴望獲得成功，在進入這個令她痛恨的演藝圈的那一刻起，那個清純可愛的小女孩，就隨著閃爍的鎂光燈和醉人的葡萄酒一起消失了。於是，在全片大膽的拍攝風格下，碧姬雪白的肌膚和傲人的曲線就成為影片中最為突出的主題，故事似乎已經不那麼重要了，只要看到碧姬那美麗的全貌，尤其是影片中女主角在日光浴場鬆開浴巾，全裸出境的那一幕，那光影下玲瓏剔透的曲線，那隨海風紛飛的長髮，相信每一個看到此處的男性觀眾都會忍不住浮想聯翩。

碧姬是集天使面孔與魔鬼身材於一身的「性感小野貓」，讓全世界的男影迷心跳加速，血脈賁張。

他們成功了。一時間，不管是美國還是歐洲，滿街都貼滿了碧姬的海報，以她當封面的雜誌暢銷各國，電影票房更是一路飄紅。「歐洲夢露」的稱號也不脛而走，傳遍世界。碧姬的風頭一時間無人可比，她的金髮、她的媚眼、她的紅唇、她的酥胸，她身上的任何一個細節都成為全歐洲關注的焦點，直到50年代結束，她都是全歐洲當之無愧的頭號性感寶貝。

羅傑・瓦迪姆是50年代法國重要的導演之一，他開創了法國情色電影的一個新的里程。將性感和艷俗在大銀幕上淋漓盡致的展現出來，以喚醒人們對原始慾望最本能的認知。不過隨著社會風氣的開放、人們思想的轉變，他的影片漸漸失去了市場，很難再度贏回觀眾。

在影片《上帝創造女人》中，初試身手的羅傑為當時的妻子碧姬量身打造了一個性感但不放蕩，獨立卻又天真的少女形象。這是一部能喚醒男人心中沉睡的惡魔的電影，片中並未出現任何大膽的性愛場面，大多數情況下，碧姬在銀幕中都身著連衣裙，只是那雙永遠光著的腳時常會吸引觀眾的目光。當然了，片中女主角海邊全裸出鏡以及失意後大跳艷舞的畫面，還是讓所有的男性觀眾無法忘懷，即使是在幾十年後的今天，魅力依舊。

這種滿足了觀影大眾窺淫癖心理的拍攝風格，可以說正是羅傑大膽而獨到的地方，儘管他的嘗試可能並不完美、目的可能並不單純，但他的作品確實影響了眾多法國、歐洲甚至是全世界影迷。

小知識

【風流導演】

羅傑・瓦迪姆的生活放蕩在圈內是出了名的。他生平一共娶過四位妻子，分別是碧姬・芭杜、安妮塔・艾克伯格、凱瑟琳・丹妮芙、珍・方達，每一位都是公認的大美女。令人稱奇的是，當羅傑百年之後，他的每一位妻子都來到了葬禮之上，一起默默地為他做最後的祝福。

一代大師英格瑪・伯格曼——
現代主義電影的主張

電影大師英格瑪・伯格曼（Ingmar Bergman）是現實主義電影的
代表人物之一，也是瑞士國寶級的編導，他的第一部作品是《危
機》，收山之作是在故鄉拍攝的影片《芬妮和亞歷山大》。

這一天，在瑞典的大街小巷上，依然人來人往，大家都各自忙著自己的事
情，但對於英格瑪・伯格曼卻是大禍臨頭的日子。在家中一門心思忙碌電影工
作的伯格曼，被一陣急促的敲門聲吵得斷了思路，他起身來到門前，只見門外
站著幾個表情嚴肅的當地稅務官員。

伯格曼不解地問：「請問各位找誰？」

領頭的官員出示了自己的證件且很官方地說：「我們是稅務官員，請問您
是英格瑪・伯格曼先生嗎？」

伯格曼更加不解，心想我沒有做過什麼不正當的生意啊，於是疑惑地回
答：「是呀，我是伯格曼，請問找我有什麼事情嗎？」

領頭的官員在確認是伯格曼之後，臉陰陰地說：「您好，我們懷疑您逃漏
稅，請您跟我們走一趟吧！」

伯格曼這次更糊塗了，他一向本本分分做電影，怎會突然有人說他逃漏稅
呢？他反駁說：「我沒有做過這樣的事，你們憑什麼要帶走我？」反駁是無效
的，幾位官員還是把伯格曼請到了局子裡。

「伯格曼先生，我們查出您的一家分公司有逃漏稅的嫌疑，您能解釋一下
嗎？」審訊員不客氣地說。

伯格曼很生氣：「沒有，那家公司是我專門用來支付國際演員薪酬用的，並沒有什麼不法的勾當。」

審訊員聽了這樣的解釋後，好像想到了什麼問題，他說：「那好，伯格曼先生，我們會根據您提供的線索再深入地查明，不過在查清楚之前，您必須留在這裡。」就這樣伯格曼在局子裡度過了煎熬的兩天，經過再次徹底檢查，稅務機關瞭解了自己的錯誤，馬上把伯格曼釋放，向他說明原因並道歉。伯格曼覺得受到了羞辱，一怒之下將工作室解散，離開了瑞典。當地政府也意識到問題的嚴重性，用盡辦法勸說，但是倔強的伯格曼還是不同意回國。

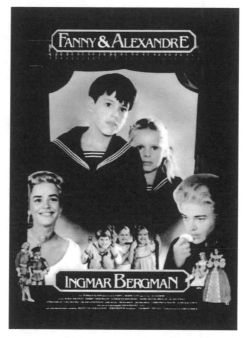

《芬妮與亞歷山大》是瑞典大師伯格曼的絕唱，半自傳性質，處理極為細緻，獲得奧斯卡最佳外語片、攝影、美術、服裝四個獎項。

直到他的晚年，瑞典政府為了表示誠意，國王親自出面調停，他老人家才覺得心裡平衡回到了自己的家鄉。在這裡，伯格曼拍攝了他的收山之作《芬妮與亞歷山大》。

伯格曼的收山之作《芬妮與亞歷山大》被視為是伯格曼自己生活經歷的縮影，在這部影片裡，伯格曼把之前的所有影片主題都融合到這一部影片中，影片被評價為就好像一個深深感受生活痛苦的人卻無法拒絕生活樂趣一樣，這裡所指的生活樂趣就是人生沒有盡頭的跋涉。伯格曼不相信上帝的存在，所以他自己是一個探索者，就這樣，他的電影開創了「主觀電影」的先河。

　　伯格曼的影片大多有隱喻的手法或充滿想像的內容，經由許多令人不解的鏡頭或場面來表達多個含義或複雜的主題，這樣的風格使一部分觀眾對影片望而卻步，他的電影也因此被人們戲稱為「精英電影」。

小知識

【接二連三換主演】

電影《芬妮與亞歷山大》在拍攝期間，首先是扮演劇中愛蜜的演員利夫‧厄曼被換掉，伯格曼對此表示非常的失望，但是事情還沒有結束，接下來的是在劇中扮演主教愛德華的演員馬斯‧馮‧西多，因為另有拍攝計畫，只能放棄演出這部影片，經過了換演員風波後，這部長達三個多小時、有一千二百名群眾的影片終於拍攝完成，伯格曼把這部影片稱作是他導演一生的總結。

英格瑪‧伯格曼，瑞典的國寶級編導，20世紀的電影大師。

安東尼奧尼的中國印象──
現代主義電影的大師們

後現代主義電影在拍攝過程中，電影創作者們經常把思想和氣質融
合到電影的內容中，使得電影在視角、結構和語言上都帶有明顯的
前衛特質。

在1972年那個依舊動盪的5月，義大利人安東尼奧尼來到了中國。

世界上最出色的導演之一的安東尼奧尼，相信自己能拍攝出一部讓世人驚
嘆的記錄片。但令他始料未及的是，剛一開始，他就與安排他來中國拍攝的官
方人員產生了矛盾。安東尼奧尼希望能按照自己的想法，隨意安排行程，邊走
邊拍。但出於安全、政治等因素的考慮，協助他拍攝的中方人員告訴他，只能
按照事先安排好的路線去拍攝。儘管頗感無奈，但這位偉大的導演還是堅持讓
隨行人員記錄下了每一個他認為真實、有價值的鏡頭。從天安門前青澀的麻花
辮少女，到上海城隍廟茶樓中悠然的茶客，再到蘇州回民麵店裡餵小孩吃麵的
老者，每一段旅程都讓他感到新鮮，每一個鏡頭在他看來都充滿價值。

尤其是看到中國傳統的針灸時，安東尼奧尼和隨行的所有劇組成員都被震
撼了。這是他們從來沒有聽說過的，與他們從小看病所接觸的西醫理論完全不
同，看著醫者「殘忍」地將一根根細長的針扎入患者體內，所有人都無法接受
這一事實，然而當看到病人神奇康復的時候，驚奇、興奮之情溢於言表。於
是，安東尼奧尼「不惜筆墨」，詳細地記錄了整個針灸的過程，以大量的長鏡
頭詳細地刻畫出醫院、醫者及病人之間的細膩關係。為了盡可能做出清晰明確
的解釋，拍攝過程中一向「惜字如金」的他，還詳細地向院方詢問了整個針灸

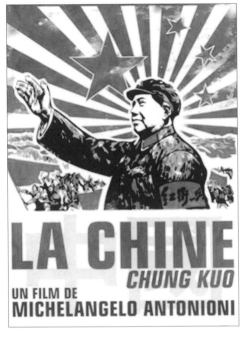

影片《中國》見證了文化大革命這一黑暗、混亂的時代。

的流程和原理。他希望將中國傳承數千年的神奇醫術，在全世界人民面前完整、真實地展現出來。

看似一切順利的拍攝，到後來還是出了問題。安東尼奧尼發現自己所到一處，經常看到的是窗明几淨，歡歌笑語，人們的生活富足，精神飽滿，參與政治的熱情也是空前高漲。難道這樣一個看似貧窮的國家真的這麼神奇，能讓每一個公民都覺得自己生活在天堂嗎？終於有一天，在河南林縣的某個小村子，他發現了自己尋找的「真相」：農民們為了生活在一個「地下」集市中以貨易貨，交換時提心吊膽，如果被政府發現，就有可能因為「投機倒把」等罪名被判入獄。村民們看到他之後驚恐、好奇的眼神，與之前他在指定的村莊看到的完全不一樣，這裡的孩子也沒有那麼白淨、漂亮，雖然他們也想和所有的孩子一樣快樂的玩耍著，但破舊的衣服和滿臉的泥漬還是讓安東尼奧尼有些酸楚。當他看到一個村子邊完全用石頭壘成的房屋時，覺得非常有當地特色，打算拍攝，沒想到當地官員得知他的意圖後，連夜用石灰將牆塗成了白色，覺得這樣看起來更整齊美觀。憤怒的他當即拒絕拍攝：「我不想改變這裡的任何東西，我只想做一名1972年中國的見證人！」

由於文化差異帶來的誤解，當時的中國政府對於安東尼奧尼的拍攝方式非常不滿，原計畫半年的拍攝過程只持續了22天就匆匆結束，影片完成後也被

政府在中國境內封殺，並險些引起國際爭端。然而隨著時間的推移，矛盾在消失，文化在融合，到了2004年，安東尼奧尼當年的心血《中國》終於在三十年後在北京的一個影展上上映了，一代巨匠最後的夙願也終於得以實現。

　　現代主義電影中最值得提及的就是「後現代主義電影」，後現代主義電影具有後現代社會的時代特徵和藝術特徵。這個思潮最早出現在60年代的歐美，70年代和80年代廣泛流行於西方社會的美術、藝術、文學、電影等領域。現代主義和後現代主義的代表人物有尚盧·高達、奧森·威爾斯、狄奧·安哲羅普洛斯等人，這一時期的代表作品有《大國民》、《羅生門》、《筋疲力盡》等影片。

小知識

【和諧的夫妻】

為了反映當時中國農民的真實生活狀態，安東尼奧尼在一家農民家中拍攝時，曾希望夫妻與公婆雙方能將平時吵架時的情景再表演一遍，但遭到了村幹部的堅決反對。後來，安東尼奧尼在的影片中是這樣敘述的：雖然這裡貧窮，雖然村裡的幹部有讓夫妻雙方離婚的權利，但這裡幾乎沒有人離婚，因為這裡的人生活得很和睦，連吵架都很少，更不要說離婚了。

安東尼奧尼是義大利現代主義電影導演，也是公認在電影美學上最有影響力的導演之一。

永遠的黑澤明──
日本電影的崛起

黑澤明的一生為日本的電影事業做出了傑出的貢獻，他是第一個在奧斯卡上獲得終身成就獎的亞洲電影人，所拍攝的多部電影也都在國際上獲得過大獎，包括《羅生門》、《紅鬍子》等。但這位傑出電影人也曾一度消沉，甚至嘗試過自殺。

　　一個下著鵝毛大雪的夜晚，在妻子和孩子們都熟睡了之後，黑澤明悄悄地起床，拿起了一封來自美國洛杉磯的掛號信。當他看完信之後，臉上頓時出現了心灰意冷的表情，腦海裡湧現了那不愉快的回憶，顯然，黑澤明不相信這是真的……

　　那是1966年的春天，黑澤明在福特先生的勸說和安排下，與美國福斯公司經理卡特和電影導演理查‧弗來謝爾進行了一次愉快的見面，他們在風景如畫的夏威夷島上決定一起合作，拍攝一部以珍珠港為題材的海戰片，談話間，黑澤明的種種想法都得到了肯定，這令他十分高興。在接下來的日子裡，黑澤明和另外兩位電影編輯開始滿懷信心地創作電影《偷襲珍珠港》（Tora！Tora！Tora！）的劇本。劇本在1970年秋天完成了，但是弗來謝爾代表團的到來卻改變了一切。

　　黑澤明和代表團成員參觀了許多地方，在參觀到將要作為外景拍攝場地的海戰現場時，弗來謝爾與黑澤明之間的矛盾激化了，黑澤明主張使用真實的場景來拍攝海戰的鏡頭，但是弗拉謝爾和他的夥伴們卻覺得沒有必要，花1,250萬美元就為了拍攝真實的場景不值得，這完全可以透過模擬場景解決，黑澤明認

為那樣根本達不到震撼的效果，並且拿來已經上映並且轟動一時的影片《山本五十六》來說服弗萊謝爾等人，代表團成員被說得啞口無言，他們返回了美國。

黑澤明想利用這部他傾注很多心血的電影為自己翻身，可是事情的結果並未如他期望的那樣令人滿意。在這個大雪的夜晚，黑澤明接到了對方的來信，信上雖然短短幾行字，但是意思表達得卻很明確：他們不再和黑澤明合作，不再聘請他擔任《偷襲珍珠港》的導演。黑澤明看完這封信，猶如晴天霹靂，覺得自己的世界

經典戰爭片《偷襲珍珠港》曾獲奧斯卡最佳特別效果獎。

一片黑暗，看不到光明，於是起了輕生的念頭。他向妻子和孩子睡覺的房間看了一眼，用刀把自己的動脈血管割破了，就這樣，一代電影大師倒在了血泊之中。值得慶幸的是，這次自殺事件有驚無險，黑澤明並沒有死。從那之後，他的電影事業慢慢振興起來，最終成了影響世界的電影大師。

日本電影迄今為止已經有110多年的歷史，1896年，愛迪生的「電影鏡」傳入日本，便出現了最早期的電影，但是日本電影真正開始的時間是1897年，當時日本引進了愛迪生的「維太放映機」和盧米埃兄弟的「活動電影機」，從

此日本電影發展起來。1903年日本建立了第一家正式的電影院——東京淺草的電氣館，1908年吉澤商行在東京建立了日本第一家製片廠，日本電影漸漸的朝著規模化發展。在1931年，日本出現了有聲電影，但是到1935年有聲電影才算真正成熟，日本第一部有聲電影是五所平之助導演的《太太和妻子》。

　　從時間上可以講日本電影的發展分成六個階段，分別是：電影發展初期，也就是電影剛剛傳入日本；第二階段是日本出現了默片電影；第三階段是有聲電影在日本的出現；第四階段是日本電影走向國際；第五階段是日本電影掀起新浪潮；第六階段就是當今的日本電影。

　　在日本電影走向國際的過程中，黑澤明起了很大的作用，他的電影《羅生門》，獲得了1951年威尼斯電影節的金獅獎，他成為了第一個獲得國際大獎的亞洲導演，更是第一位獲得奧斯卡終身成就獎的亞洲導演。

小知識

【經歷過多次生死離別的導演】

黑澤明的一生經歷過多次生死離別的考驗，先是他的哥哥丙午，丙午從小就是個優秀的學生，因為小學畢業後沒有考上理想的中學而選擇了自殺，這對從小就崇拜哥哥的黑澤明來說是個不小的打擊。還有就是在黑澤明13歲的時候，日本發生了地震，這次地震造成的災難非常大，超過60%的城市建築都被摧毀了，死傷人數無法估算，黑澤明當時以為家人都在這次地震中死掉了，當他悲痛欲絕的時候，家人出現在他的面前，但是這次地震還是給黑澤明留下了心理陰影。數次經過生死之後，黑澤明好像也受到了影響，在事業低谷時出現自殺事件，人們都說，他的自殺與他哥哥有關，但無從考證。

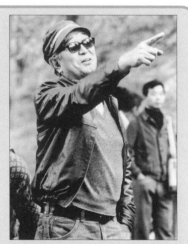

黑澤明引領日本電影走向了國際，被人們稱之為「電影天皇」。

溝口健二的紅顏浮世繪——
日本電影的三巨頭

日本電影的大師級人物數不勝數，但能稱得上是超級大師的恐怕全
日本也只有三位：溝口健二、小津安二郎和黑澤明。三位大師中，
又以溝口健二的經歷最具戲劇化。

1951年6月的一天，溝口健二的副導演陪著他在東京的一家公共澡堂泡
澡，當彼此赤裸相對時，副導演驚訝地發現，在這位名導演的背部有一條粉紅
的疤痕，形狀和長度讓人頗為咋舌。

副導演壓抑不住心中的好奇，開口問溝口健二這條疤的來歷。溝口健二略
微沉默之後，說了一句耐人尋味的話：「因為這條疤，讓我認清了女人這種生
物。」

溝口健二的傷疤來自於1925年，距離副導演發問已經過去整整26年了，當
年的那件大事甚至沒有在娛樂版大肆報導，而是出現在社會新聞版。那一年，
不管認不認識溝口健二的人都關注了那則社會新聞——電影導演溝口健二被其
情婦百合子捅了一刀。

百合子是一家非法妓院的妓女，老愛在妓院遊蕩的溝口健二在一次機緣巧
合下結識了她，並且愛上了她，最終把她帶回家收做情婦。

沒人知道溝口健二愛她什麼，連經常演出其電影的女演員浦邊都覺得不可
思議：「百合子雖然臉蛋長得漂亮，但是體態豐腴，應該不是溝口健二喜歡的
女性類型。」甚至有人猜測，溝口健二對百合子的喜愛應該是來自於他的童年
體驗。溝口健二兒時家境貧寒，親姐姐為了生計不得不出賣肉體，最後還委身

一位富商，成了人家的情婦。溝口健二後來成為最「乖」的導演（公司交給他的拍攝任務他都會完成，即使是自己不喜歡的影片，他也來者不拒），也與此不無關係。

　　沒有人知道溝口健二垂青百合子的原因，也沒人能調查出百合子捅溝口健二那一刀的原因。報紙能追蹤到的，只是溝口健二無條件放棄起訴機會，法官認為這只是一件家庭私事，於是百合子經歷過一番審訊後就被無罪釋放了。電影公司對這個「聽話」又富有才華的導演保護有加，讓他放棄手頭的工作，先回家靜養一年，等風頭一過，再出來拍戲。

　　溝口健二同意了這個安排，只是令熟悉的人都跌破眼鏡的是，休息一年之後的溝口健二第一件事不是複查傷勢，也不是返回片場，而是返回了故鄉東京去尋找百合子。據他本人說：「那天，從背上流下來的血染紅了地板，我一生都無法忘記那種紅色，苦難的，悲傷的，但是微弱地透著暖氣。」

電影《青樓姐妹》以女性被奴役和被犧牲的悲劇命運為題材，同時在拍攝技法上也形成了「一個場面、一個鏡頭」的長鏡頭表現手法。

　　那時的百合子在東京一家酒館裡當清潔工，那次的會面也是個未解之謎。沒有人知道溝口健二對百合子說過什麼，他們相見是分外眼紅還是情意綿綿都無人知曉。歷史能夠記錄的是溝口健二的電影，從這年之後，他賦予了女性從女王到妓女的地位。

　　日本電影界的三位超級大師級人

物中，溝口健二的資格最老，他讓日本電影躋身世界一流電影行列。1923年，由他執導的表現派影片《愛情復蘇日》震驚了當年的影壇。很多國外的大公司開出優厚的條件想把他「挖走」，都被他婉言拒絕了。同年拍攝的電影《霧港》，更是被業界看做是《安娜·卡列尼娜》的姐妹篇。1936年，溝口健二執導了後來奠定他在影壇地位的兩部影片《浪華悲歌》和《青樓姐妹》，這兩部現實主義巨作甚至被視作日本電影的代表作。溝口健二一生多產，從1923年到1934年的十一年間，他就拍攝了50多部無聲影片，只可惜年代久遠，現存的拷貝不超過3張。

小津安二是生活電影的同名詞，他把生活融入到黑白光影中，不動聲色地演繹著平凡的悲歡離合。他的一生中共拍攝過25部無聲影片，但他對電影的態度卻是非常矛盾的，他也說過一句令同行目瞪口呆的話：「（電影）不過是披著草包站在橋下拉客的妓女。」在他一生的53部電影中，《東京物語》為他贏得了世界的關注，捧走了英國倫敦電影節的國際電影獎盃。

最後一位大師黑澤明恐怕是最為觀眾所熟知的了。1990年，他成為奧斯卡歷史上第一個獲得終身成就獎的亞洲電影人。直至1998年，隨著他的去世，他的時代才被歷史緩緩翻過，日本電影進入新的一頁。

小知識

【相似】

和溝口健二關係親密的女人幾乎都命運悲慘，他的母親一生悲苦，他的姐姐為家庭犧牲更多，他愛的女人百合子和他姐姐命運相似，他的妻子和他共同生活十二年，最終的結局是在精神病院苟延殘喘。因為這些不幸的女人，溝口健二影片中的女主角都很相似，有著美麗的容顏、豐腴的身材和悲慘的命運。

英籍日本電影研究家亞歷山大·雅各曾經說過：「人們對於溝口健二的態度只可能有兩種：景仰他或者忽略他。」

在性愛的世界中淪陷──
日本電影的挑戰

在日本電影「新浪潮」時期，大量的電影都是以性愛為主題，其中
不得不提到一位代表人物就是──大島渚，他的經典之作《感官世
界》則是日本電影「新浪潮」時代的經典。

1936年5月，日本東京的街頭巷尾，都在談論著阿部定這個名字，各路媒
體也都爭先恐後的報導。原來，這個女人不但殺了她的情人，還割下了對方的
生殖器，如此舉動在日本轟動一時。

阿部定在15歲那年，與朋友的哥哥初嚐了禁果，從這之後她沉浸在男女之
歡中，周圍鄰居的男人們都先後與她發生關係。父親發現後大發雷霆，把18
歲的阿部定趕出了家門，並怒斥說：「不知廉恥，這麼喜歡男人，去當妓女好
了！」阿部定一賭氣真的當了妓女，在大阪、神戶、名古屋等多所大城市招攬
生意，甚至還做了別人的妾。

在1936年2月的一天，32歲的阿部定來到了東京，雪後的東京銀裝素裹，
天氣寒冷。阿部定在這裡沒有親人和朋友，只能靠雙手養活自己，但是她不想
再做老本行，於是找到了一家小飯館做女招待。沒有料想到的是，這家飯館的
男主人石田吉藏，是個十足的色鬼，將阿部定佔為己有。沒過多久，他們的姦
情就被女主人發現，他們不得不一起私奔來躲避女主人的糾纏。

他們逃到了一家小旅館，在這裡他們每天沉迷於男歡女愛中，需要錢的時
候，阿部定就去她之前給人家做妾的男人那裡拿錢，拿到錢就立刻回到小旅
館，繼續與吉藏纏綿。在一次交合的時候，阿部定用皮帶勒住了吉藏的脖子，

這動作讓兩人都感覺到了快感，在第二天醒來時，吉臧對阿部定說：「下次就直接把我勒死好了，那樣更舒服。」沒想到，阿部定真的聽了吉臧的話，第二天在兩人沉浸在快感中的時候，她用皮帶將吉臧勒死了，並且用買來的尖刀割下了吉臧的生殖器。阿部定並沒有想逃，而是帶著吉臧身體的一部分去見了之前給人家做妾的男人。日本警方在不久後便將阿部定逮捕，警方在審問阿部定的時候才知道她帶走吉臧生殖器的原因，是因為她強烈的佔有欲，她不想吉臧的「寶貝」屬於另外一個女人，於是做出了讓全日本人都吃驚的舉動。

由於影片存在大量的情色鏡頭，《感官世界》的完整版至今都沒有在日本上映。

　　「阿部定事件」被曝光後，導演大島渚根據這個真實的故事拍攝了電影《感官世界》。

　　在法國電影新浪潮的影響下，日本的一批創作新電影的導演們也掀起了日本電影的「新浪潮」，日本新浪潮與法國新浪潮電影的表現手法一樣，但是更注重突出政治性的內容。日本新浪潮的代表人物大島渚1960年拍攝的《日本之夜與霧》，在當時也是一部迴響很大的影片，這是一部真實反映了當時日本社會環境的影片，但在影片上映四天後，就被叫停了，原因是日本當局某位政壇界人物向影片發行公司松竹公司施壓，才造成了影片被終止放映。大島渚也因為此次被叫停事件，備感憤怒而離開了松竹公司，並成立了自己的電影公司創作社。

　　大島渚在此之後又拍攝了許多反映日本當局和人民生活狀態的電影，其中最負盛名的就是《感官世界》，這部影片中一個送別青年去戰場戰鬥的鏡頭，導演透過這個鏡頭不僅僅想表現日本當時時代的風貌，更是對那個時代的諷刺。

　　日本新浪潮電影時代的代表人物還有篠田正浩、吉田喜重、今村昌平、新藤兼人等一批年輕的導演。

小知識

【找不到工作的大導演】

1951年日本天皇在訪問京都大學時，當時正在此學校就讀的大島渚和他的同學被禁止公開提問，於是，他們就張貼大字報，要求日本天皇不要在神化自己，這次事件之後，以大島渚為領袖的學生聯盟被解散了。1954年，學生聯盟被再次成立，大島渚又一次成為了領袖，後來發生了大規模的遊行活動，但被員警干預了，在讀書時代的這些行為，讓大島渚在步入社會後，被人們公認為是「赤色分子」，使得大島渚無法找到工作，後來他考入了松竹公司大船製片廠工作。

大島渚的影片具有獨特的個性，幾乎所有作品的主題都在不同程度上有反傳統、反體制的傾向。

鉛筆是我們的力量所在——
動畫片的一枝獨秀

盤點近年來的電影圈，日本的動畫片是不得不提的一枝獨秀，日本也因此湧現出一批動漫電影的大師，宮崎駿、藤子·F·不二雄都是國際知名的動漫大師，他們的作品影響了一代又一代的青少年。

2006年10月，日本的動畫大師宮崎駿已經年過古稀了。那時，他的《霍爾的移動城堡》剛剛製作完成，這位電影圈中的大師想到自己的未來，腦海中就只有兩個字——退休，辛苦了這麼多年，他想徹底給自己放一個長假了。

可是，生命就是這樣充滿了奇妙的色彩。就在他居家修養的第二天，同為動畫工作者的兒子宮崎吾朗和他發生了口角，宮崎駿看著自己的兒子，一個想法突然湧上心頭——他要拍攝一部以宮崎吾朗為藍圖的電影，這部電影要教會父母們，在孩子幼年時，一定要陪伴在他們的身邊，免得他們和自己一樣，在年老的時候，造成和孩子之間激化至對立的關係。

想法初形成，宮崎駿就坐不住了，匆匆忙忙找到自己的老搭檔久石，久石對這個想法也很感興趣，一部在日後贏得各大院線票房冠軍的影片《崖上的波妞》，就這樣緩緩拉開序幕了。

《崖上的波妞》建立在安徒生著名童話故事《美人魚》的基礎之上，講述了一心想變成人類的人魚公主波妞，和5歲男孩宗介之間共同成長的感人故事，由於片中主人公宗介的身上有宮崎吾朗的影子，所以整部影片充滿了濃濃的親情。

影片的片長100分鐘，和現時別的動畫片大量使用高科技、特效製作不

同，宮崎駿堅持用純手繪圖來表現畫面，光是畫作就達到了17萬幅，數量之多是宮崎駿所有作品中前所未有的。單是創作這些畫幅就耗費了70多個畫家的一年半時間。宮崎駿更是親自上陣，完成其中80%的工作量，甚至還嘗試了自己並不擅長的水彩畫，觀眾後來看到的海浪波濤美不勝收的場景，就是這些水彩素描的功勞。

　　一部電影80%的畫作，即使是對一個年輕人來說，工作量也並不輕鬆，更何況是年逾古稀的宮崎駿，當《崖上的波妞》首映式後，宮崎駿感慨地對採訪記者說：「這或許是我能做的最後一部影片。」對於為什麼堅持使用純手工畫作，宮崎駿也給出了他的幾個理由：一、如果和別的動畫片一樣，也採用3D技術，會讓整個劇組獨具匠心的構思成為迪士尼一般流水線產品；二、他也動過利用高科技的念頭，但在正式工作前，他閱讀了夏目漱石的作品《草枕》，隨後他又前往英國倫敦，在泰特美術館裡欣賞了約翰‧艾佛雷特‧米萊（John Everett Millais）的畫作，深受感動的他對即將製作的《崖上的波妞》產生了新的想法。也許純手工的方法是所有方法中最費勁的，他還是要給觀眾最初的感動。「過去的經歷告訴我們，能夠用電腦完成的部分並不能給人留下深刻的印象，所以我們選擇拿起了鉛筆，」宮崎駿說，「這是我們的力量所在。」

　　當2008年的暑期被《崖上的波妞》牢牢牽引住視線時，我們不得不承認，大師的辛勤勞作給了我們多少的感動，同時，該片的通俗易懂也讓他做到了他承諾的那樣——「做一部讓五歲孩童都能看懂的電影」。

　　日本動畫片從1963年就開始其探索之路了，但它真正興起卻是在十年之後，隨著宮崎駿、押井守等大師的崛起，日本動畫片日漸顯現出與好萊塢、迪士尼不同的具有獨特風格的特質來，這時期《鐵人25號》和《無敵鐵金剛》等都是值得關注的佳作。

　　20世紀80年代，日本動畫在日本國境內成為主流；90年代到現在，日本動

畫開始被國際所接受，並且迎來了它的輝煌期。《阿基拉》、藤子‧F‧不二雄的機器貓劇場版、宮崎駿系列動畫都是享譽國內外的經典之作。

日本動畫之所以昌盛，和日本國內形勢有很大關係。

首先，日本擁有完整成熟的產業鏈，包括漫畫、動畫、遊戲及相關產業。

其次，日本動畫普及率非常高，觀影對象包括社會的各個階層，且動畫從事者本身的態度也很明確：一部好的作品不僅要有社會效應，更要有商業效應。動畫從事者在創作之前，都需要做市場調查，對觀眾口味先有個良好把控。

最後，日本政府對動畫重視度極高，也非常重視高科技在動畫中的運用。尤其值得一提的是，日本動畫的分工非常成熟，音樂、配音、角色設定、動畫化等細微工作都有專職人員負責。

小知識

【日本金酸莓獎】

日本金酸莓獎是日本影界模仿好萊塢搞起來的，關於最差電影評選的活動。宮崎駿的兒子宮崎吾朗首次執導的動畫片《地海戰記》，是2006年的最賣座動畫，但在由超過30個電影記者和影評人評選出的07年日本金酸莓獎中，投票卻高居榜首，不幸地成為了日本金酸莓獎評選的「最爛片」。

宮崎駿在全球動畫界具有無可替代的地位，迪士尼稱其為「動畫界的黑澤明」。

我倆沒有明天──

舊好萊塢向新好萊塢的轉變

好萊塢自從成立以來發展至今，影響範圍之廣、持續時間之久，實
屬世界之首。與此同時，在其發展過程中也經歷了舊好萊塢向新好
萊塢轉變的過程。

1967年8月4日，這一天，加拿大的各大電影院的大廳裡擠滿了從四面八方
來看電影的人們，因為今天要上映《我倆沒有明天》（Bonnie And Clyde），
這部影片是在美國拍攝的，源自一個真實的故事。

30年代的美國，經濟蕭條，人們過著貧苦的生活。一天，兩個正在公車站
等車的路人議論說：「你知道嗎？有人搶銀行了，而且還殺死了不少人。」

「真的嗎？」另一個人吃驚地問，顯然他還不知道這個已經驚動全美國的
銀行搶劫案。

那個知情的人說：「是的，做案的人是一對雌雄大盜。」

「哦，我的天哪，這真可怕。」

知情的人在得知對方不知情的情況下，好像要賣弄一樣又說道：「是的，
而且他們已經被員警擊斃了。」

他們正在議論的就是美國轟動一時的「雌雄大盜搶劫銀行的案件」。

這樣一個真實的故事，後來被導演亞瑟·潘（Arthur Penn）拍成了電影
《我倆沒有明天》。影片講述的故事與真實故事沒有區別，一對雌雄大盜看
到當時的社會民不聊生，於是產生了報復的心理，搶劫銀行、殺人，並且橫
越德州。在導演的獨特美學營造下，全片散發著濃郁的懷舊色彩，末場的慢

動作槍殺鏡頭，更如同一場淒美的死亡祭典。讓人緊張的同時，不知道自己對主人公是恨是愛。當年首映時，被衛道者及評論界罵得體無完膚，不過它不但沒在攻擊中倒下去，反而變成熱門影片，賺進了大把鈔票，也使得年輕人的服飾與思潮都趨向仿效30年代的式樣，並且在1967年的第40屆奧斯卡上獲得了最佳女配角和最佳攝影兩項大獎。

電影《我倆沒有明天》將喜劇感和恐怖感融合一爐，那種浪漫而詼諧化的犯罪過程十分逗趣，但漸漸地卻導入恐怖與血腥的死亡陰影裡。

1908年，為了統一專利和生產，美國各電影公司聯合成立了電影專利公司，電影專利公司的成立使得美國電影產生了商業化價值，但一些獨立的製片商不滿電影專利公司的壟斷控制，紛紛從紐約、芝加哥等地搬到洛杉磯，逐漸在這裡形成了「電影城」，好萊塢就此形成。從好萊塢的成立到20世紀三、四十年代，可以稱之為是舊好萊塢時代，這個期間好萊塢的電影有製片人掌控，而好萊塢的大明星們是決定電影是否賣座的因素。在好萊塢發展到三、四十年代的時候，有聲電影進入好萊塢，這個時候的好萊塢進入新的時代，從電影的藝術品質上達到了世界先進水準，這個時期好萊塢推出了大量的賣座影片，如《亂世佳人》、《魂斷藍橋》、《蝴蝶夢》、《大國民》、《北非諜影》等，這些影片如今提起來還讓人們回味無窮，讚嘆不已。

第一次世界大戰後，美國電影進入衰敗期，但從70年代開始美國電影產生

變化，出現了現實主義電影，這一時期的電影以強調真實性為特點，多是娛樂片。後來，又經歷了許多思潮的變化，奠定了好萊塢在世界電影之中首屈一指的地位。

小知識

【不可或缺的道具「車」】

在影片《我倆沒有明天》中，有一個道具是不可或缺的，那就是——車，車在整部影片中佔了非常重要的地位，男女主角的相遇是因為邦尼看到正在偷自己媽媽車的克萊德，因為車兩個人相遇了，而影片的結局，兩個人也是在車裡被亂槍打死的。在故事發展過程中，每當兩位雌雄大盜搶劫成功一次後，都會換一輛車，並且一次比一次好，所以車子在這部影片中，不僅僅是道具，而且象徵著對物質的慾望和通往自由的工具。

逍遙騎士——
新好萊塢的黃金時代

20世紀50年代到60年代，新好萊塢時代的電影人將自己的親身經歷傾注到電影中，反映了青年一代人的思想、夢想和理想。

這是1968年夏天的一個夜晚，天氣有點悶熱，剛剛洗過澡的霍珀（Dennis Hopper）正在客廳裡看電視，這時電話鈴聲響了起來。

他接起電話，還沒來得及開口，電話那頭就響起了熟悉的聲音：「嗨，哥們，我現在在多倫多。」

霍珀一聽就知道電話那頭的傢伙是自己的朋友彼得·方達：「你跑到哪裡幹什麼去了？」

彼得·方達回答道：「我來這裡為一部影片做宣傳，你還好嗎？朋友！」

「我很好。」霍珀回答，就這樣兩位很久沒見的老友閒聊了起來。

突然，電話那頭興奮了起來：「老朋友，你知道嗎？我最近腦子裡總是在想一個情景，真的很有意思。」突如其來的興奮把霍珀嚇了一跳，他不知道彼得想到了什麼，但是他知道這傢伙肯定又有什麼新鮮想法了。

霍珀問：「你想到了什麼，讓你這麼興奮？」

「我的腦子裡總是出現兩個人，為了販賣毒品，騎著摩托車逃亡到美國，並且橫越了美國，你不知道，當我想到這個情景的時候，我就很興奮，好像它要變成現實一樣。」

霍珀對這個朋友的創意很感興趣：「你真是我的朋友，我喜歡你的這個創意，超級喜歡！」

「真的嗎？我太高興了！」

彼得接著提出了一個大膽的建議：「我們把它拍成電影吧！我想會有更多人喜歡它的。」

霍珀認為這一個不錯的想法，當即表示同意。就這樣，兩位好朋友一拍即合。

經過兩人的努力，在1969年《逍遙騎士》（Easy Rider）橫空出世。影片以兩個年輕人長途跋涉為主要劇情，是典型的公路片模式，由此串起了嬉皮文化的各個方面，如吸毒、幻覺、墓園跳舞、賣淫等等。比利和懷特在做了一次可卡因的交易後，乘摩托車趕赴紐爾良參加狂歡節。由於他們留著長髮，騎著塗有稀奇古怪圖案的摩托車，因此不論走到哪裡，哪裡就出現懷疑和敵視的目光，甚至旅館也不讓他們留宿。他們只好風餐露宿，過著「浪人」的生活。他們在新墨西哥參加了流浪漢的聚會，在德克薩斯因莫須有的罪名被員警送進了監獄，幸得一位好心的人權運動的律師漢森把他們保釋，並一道趕往紐爾良。然而在一個夜晚，他們遭到當地歹徒的襲擊，漢森被打死。當他們悻悻踏上去佛羅里達的公路，不料卻被一個卡車司機莫名其妙地開槍打死。《逍遙騎士》的上映起初並沒有得到好萊塢傳統製片人的肯定，但是在年輕人、學生群體中卻造成了很大的影響，這部影片獲得了第22屆戛納電影節的最佳處女作獎，這部影片也被認為是好萊塢黃金時代的分水嶺。

《逍遙騎士》的成功在好萊塢刮起了一陣風潮，因為這部影片的投資只有40萬美元，但是票房卻高達2,500萬美元，這樣讓好萊塢各大公司紛紛請來顧問研究這一現象，發現這一時期的將近一半的觀眾都是16～24歲的年輕人，所以好萊塢各大公司紛紛換上一批年輕的製作者，來滿足這一時期觀眾的需求，《逍遙騎士》也成為了60年代美國的經典代表作。

好萊塢發展到三、四十年代，進入了它的黃金期時代。1927年，華納兄

弟公司拍攝完成了電影《爵士歌手》標誌著好萊塢有聲電影的產生，有聲電影的出現從電影美學、電影時空結構等方面對電影產生了影響，使得電影成為了一門真正的獨立的視聽藝術，這個時期有許多代表作品，如金·維多（King Vidor）的《哈利路亞》、路易·邁史東（Lewis Milestone）的《西線無戰事》等多部電影。好萊塢的黃金時代最大的產物就是明星制，最早是由環球公司的老闆卡爾·萊默爾發現的，演員范蘭·梯去世後，有許多群眾來為他送葬，萊默爾意識到了明星對於電影的重要性，便開始重金聘請有名的演員，並且改變了之前在影片中不寫演員真實姓名的規矩，把演員們的真實姓名寫在字幕裡。這時好萊塢的其他電影製作公司也紛紛發現其中的奧妙，都採取了相對的措施，明星制度由此產生。

　　好萊塢在其黃金時代還產生了類型片，所謂類型片就是不同題材、不同拍攝技巧所形成的不同的影片範本，好萊塢黃金時代最突出的類型片電影有：喜劇片、西部片、強盜片和音樂歌舞片，影片《逍遙騎士》就是這個時期強盜片的代表作。

小知識

【道具也有被偷的時候】

《逍遙騎士》中的許多道具都大有來頭，比如影片中美國上尉的夾克，就是由主角彼得·方達設計、洛杉磯一家工廠生產的，這件衣服沒有被偷，而是在一個慈善會上被拍賣了。但是影片中那四輛訂製的警車就沒有那麼幸運了，其中一輛在拍戲時被毀了，而另外三輛在電影還沒有拍完的時候就被偷了。在拍攝最後一場篝火戲時，其實觀眾看到的內容，與原定劇本的內容相去甚遠，因為這場戲是在三輛摩托車被偷後拍攝的，原定的內容不得不進行調整，而導致了我們現在所看到的結果。

丹尼斯·霍珀首次嘗試自編自導自演的公路片《逍遙騎士》，推出後即引起極大迴響，獲得戛納電影節的新導演獎。

215

奧斯卡頒獎典禮——
新好萊塢的影響

奧斯卡金像獎是所有電影人嚮往的最高獎項，它的正式名稱是「電影藝術與科學學院獎」。「奧斯卡」這個名字是由一位電影藝術與科學學院的圖書館女管理員無意間提出的。

1929年5月16日，好萊塢大道上車水馬龍，羅斯福飯店被裝點得富麗堂皇，路過的行人們都紛紛駐足相望，議論紛紛。這時，人群中的一位路人對另一個人說：「我知道他們在搞什麼，他們將在這裡舉辦一次電影的頒獎典禮，真的，千真萬確！」另外一位路人半信半疑地點點頭：「哦，難怪這麼多人呀！」那位炫耀的路人說的沒有錯，在這裡就是要舉辦一次盛大的頒獎典禮——電影人的頒獎典禮。

「女士們，先生們，感謝各位遠道而來。」隨著典禮主持人道格拉斯・范朋克的一句話，全場兩百多名來賓頓時安靜了，他們往主持臺看去，兩位主持人——演員道格拉斯・范朋克和導演威廉・德米爾站在主持臺上，「哦，女士們，先生們，今天的頒獎禮即將開始，再次感謝各位的到來。」威廉・德米爾的一句話拉開了此次典禮的帷幕。一些電影愛好者們早早就守候在了廣播前，收聽這次頒獎典禮的直播。

「下面我們來揭曉本次評選的最佳導演獎。」隨著廣播裡主持人的一句話，不僅現場的人們都拭目以待到底是哪位導演獲此殊榮，就連廣播前收聽的廣大影迷聽眾們也把心提到了嗓子眼，都希望自己喜愛的導演能夠獲獎。

主持人德米爾好像要特意吊大家胃口：「這次獲得最佳導演獎的不只是一

位哦,是兩位偉大的導演!」

另一位主持人范朋克接著說道:
「我想這兩位偉大的導演的影片大家
都很熟悉,這兩位導演就是。」這時
范朋克與德米爾互相看了一眼,德米
爾說道:「這兩位導演就是影片《七
重天》的導演法蘭克‧鮑才琪(Frank
Borzage)和影片《兩個阿拉伯騎士》
的導演路易‧邁史東!」德米爾的話音
剛落,全場頓時沸騰了,兩位獲獎導演
周圍的人紛紛向他們表示祝賀,而與此
同時廣播前喜歡這兩位導演的影迷們也
沸騰了。最佳導演獎宣佈完後,兩位主
持又揭曉了最佳男女主角獎等其餘的獎
項。雖然這次頒獎禮只有二百人參加,
但是邁出了「奧斯卡金像獎」的第一
步,從此之後,每年都會在美國洛杉磯

奧斯卡「小金人」不但是眾多演藝明星
追尋的夢想,還是千萬民眾心目中的
「神話」。

舉辦一次盛大的奧斯卡頒獎典禮,來自全國各地的知名電影人們紛紛不遠萬里
來參加頒獎典禮,他們也把獲得金像獎成為自己在電影事業中奮鬥的目標。

　　1927年5月,美國電影界的知名人士在好萊塢組織了一個名為「電影藝術
與電影科學學院」的非盈利性組織,此學院為那些優秀的電影工作者成立了
「電影藝術與科學學院獎」,此獎專門為獎勵那些為電影做出貢獻的電影人。
獎盃是一座鍍金男像,是由美國著名的雕塑家喬治‧斯坦利所設計的。1931
年,「電影藝術與科學學院獎」被「奧斯卡金像獎」這個通俗叫法所取代。而
「奧斯卡」一詞,並非哪位學院領導人或電影人提出的,而是在1931年,一位

名叫瑪格麗特・赫里奇的女圖書館員提出的，當她看到金像獎的金像之後，突然吐口而出：「老天！這個金像跟我的叔叔奧斯卡真的很像！」而「奧斯卡」這三個字正好被一位記者聽到，在一篇報導裡說道：「電影藝術與科學學院的工作人員親切的稱他們的金像為『奧斯卡』。」從此，「奧斯卡金像獎」被廣泛流傳，並且取代了它之前的原名「電影藝術與科學學院獎」。

　　自從好萊塢有了金像獎，所有電影人們都視它為電影的最高獎項，從此好萊塢在電影界的影響也越來越重，它不僅是眾多電影人拍攝影片的場所，而且漸漸演變成為電影的一種衡量標準，每個電影人所奮鬥的目標。

小知識

【頒獎禮上密封信封的由來】

自從第一屆奧斯卡頒獎典禮開始，就在廣播上進行了同步的直播，為了方便之後媒體報導和刊登獲獎情況，在奧斯卡起初的十年裡，電影藝術與科學學院總是在頒獎禮當天晚上的11點前把獲獎名單透露給報社。但是《洛杉磯時報》總是在典禮未開始就將名單公佈出去，破壞了典禮的神祕性。因此，電影藝術與科學學院想出了一個辦法，就是將獲獎名單密封在一個信封中，在頒獎典禮現場拆開時公佈獲獎者。

荒野裡的大鏢客——
跨國界的西部片

西部片，也被稱作牛仔片，多取材於西部文學和民間傳說，是美國人英雄主義的化身。

　　星期一，對於人們來說沒有什麼特別之處，但是這個星期一，對於義大利戲院來說卻是特別的。今天的義大利戲院比往常多了很多人，這讓戲院的老闆非常高興。最近正在上映《荒野大鏢客》這部電影，影片突破了傳統西部片的手法，令觀眾耳目一新，爭相前來觀看。

　　說起這部影片的來頭，還有一段故事可以講：1964年的一天，瑟吉歐‧萊昂內（Sergio Leone）正在聚精會神的看著日本電影大師黑澤明導演的一部新作《用心棒》，這部影片講述了一個江湖武士來到一個小鎮，看到當地的兩個惡霸，因爭奪地盤經常大打出手、刀槍相見，導致民不聊生、生活蕭條，為了讓這裡的人們過安穩的日子，這位江湖武士決定挑起兩個幫派之間的鬥爭，讓他們互相殘殺。武士的計畫成功了，兩個幫派最後都被消滅，武士在得到一筆錢後也悄然離去。影片結束了，而萊昂內卻陷入了沉思之中，他太喜歡這個故事了，他要把這個故事帶回義大利，讓義大利人也看到這麼精彩的影片。於是，萊昂內將黑澤明電影《用心棒》的美國原著小說帶回了義大利，七個星期後拍出了他第一部義大利式西部片《荒野大鏢客》，並捧紅了克林‧伊斯威特。

　　影片雖表現墨西哥，卻沒再用墨西哥革命作為時代背景，故事的邏輯也明顯比其他導演的作品嚴謹，不時地出現伊斯威特的冷幽默，這牛仔介入敵對雙方的爭鬥中，其中交換人質一段，他的角色像極了美國的世界員警模樣，當然

在電影《荒野大鏢客》中，瑟吉歐·萊昂內對畫面空間的巧妙運用、顏尼歐·莫利克奈（Ennio Morricone）不同尋常的配樂及大量的靜默效果已經得到了全面體現。

這稱作「助人為樂」。

萊昂內在選擇配樂師時意外遇到了他的高中同學，沒想到那傢伙就是當時已經小有名氣的莫利克奈。莫利克奈配樂恰到好處地表現出了導演的想法，並且與影片融合的非常好，讓這部影片更加有吸引力。

西部片其實並不是想再現歷史，而是想反映美國人的民族性情和精神傾向，這也就決定了西部片所表現的內容都是在白人受到威脅時，英勇的牛仔挺身而出，除暴安良，並且大多情況都是以少勝多。開闊的荒野、封閉的驛車和黑暗的小鎮，都為衝突提供了不同的環境。

這類影片有著極易辨認的圖像符號，情節和人物的處理也是完全模式化、公式化的，湯瑪斯·薩茲（Thomas Szasz）曾這樣描述：「一個孤獨的西部人騎馬來到一個田園般的河谷，並被一名焦慮不安的農民指控為受雇於無政府的牧場主的槍手（《原野奇俠》，導演喬治·史蒂文斯（George Stevens），1953年）；孤獨的騎者在山腰上停下來觀看鐵路工人在他上面炸隧道，在他下面則是一批匪徒在搶劫一輛

驛車（《強尼·吉塔》，導演尼柯拉斯·雷伊，1954年）；遠處傳來一聲火車汽笛聲，一條黑蛇般的火車在平原的廣闊空間裡蜿蜒而行（《雙虎屠龍》，導演約翰·福特，1962年）」。西部片的開頭段落便會明顯地看到它那將要展開的敘事衝突和基本敘事特徵，這也代表著標準化生產的形式特徵。

後來，在義大利電影圈，許多導演都開始採用義大利演員，選擇西班牙外景，拍攝這種表現美國西部和墨西哥蠻荒時代的草莽英雄片，並且大肆顛覆了傳統電影的英雄形象，形成獨具一格的暴力美學類型，這就被稱為「Spaghetti Western」（義大利式西部片）。

小知識

【因為被盜版而帶來的收益】
影片《荒野大鏢客》在美國上映的時間因為黑澤明的指控而被推遲了，黑澤明和菊島隆三指控《荒野大鏢客》製片方侵權，經過裁決，兩人勝訴，不僅得到了影片全球票房盈利的15%作為補充，其而還得到了影片在日本、南韓和臺灣的發行權。

甜蜜背後的歌——

美國黑人電影

隨著二戰的結束，美國黑人地位有所提高，黑人可以在電影中擔綱
主演，並且好萊塢也出現了一些黑人編劇和導演。在黑人電影發展
的初期，第一位著名的黑人演員是薛尼·鮑迪（Sidney Poitier），
他的代表作品有《逃獄驚魂》（The Defiant Ones）、《流浪漢》
（Lilies of the Field）等。

　　這是1931年的一個星期二，對於大多數底特律人來說，是個普通的日子，
沒有什麼不同，但是對於梅爾文·凡·皮柏斯（Melvin Van Peebles）來說卻是
不平凡的一天，他拍攝的電影《甜蜜背後的歌》將上映了。但是他不知道人們
能否接受這部電影，所以他早早地就來到了這個破舊電影院裡等候。

　　他站在電影院的角落裡，臉上的表情雖然很平靜，內心卻非常焦急，電影
已經開演了，但是卻沒有人來看。正在他焦急萬分的時候，兩位老太太進來
了，她們買了票，走進放映廳，這讓皮柏斯心裡微微有了些安慰，可是還沒到
二十分鐘，兩位老太太怒氣衝衝地從放映廳裡走出來，大聲嚷嚷著：「什麼爛
電影，退票！退票！」在兩位老太太的吵鬧下，影院的工作人員最後還是把票
退了，這讓剛剛看到希望的皮柏斯受到了更大的打擊，難道自己的電影就這樣
被否定了嗎？他不甘心，於是想到了一個辦法，他要用理念和口號拯救他的電
影。

　　皮柏斯來到了他所在區的電臺，他在電臺裡發表了激情的演講，為他的電
影宣傳，他在電臺裡說：「我要造就一位黑人的時尚英雄！」就是這句話，激

起了這個區所有黑人的共鳴。顯然，這個辦法很奏效，人們紛紛趕來觀看。破舊的電影院很久沒有如此熱鬧了，汽水、爆米花統統被搶購一空，電影院的二樓也因此開放，以便容納更多的人。

　　這部講述黑人與白人之間種族鬥爭的影片一時間紅了起來，在上映的下一週，電影在亞特蘭大上映了，並且由於影片受到了廣大觀眾的喜愛，連續上映了十九週。在亞特蘭大的成功，讓這部影片走向了全國，在全國的150多家影院都上映了，票房收入達到了140萬美金，這樣的票房上收入讓人們都感到了驚奇，但是對於皮柏斯來說，他心理很明白，要想讓和黑人一直對立的白人也來看這部電影，那麼票房最少也要到

影片《神探沙夫特》為黑人電影開闢了新的領域。

八百萬，他要為這個目標而努力。這部電影是成功的，它開創了黑人電影的先河，成為了黑人電影的代表作。

　　黑人電影是在二戰後開始發展的，薛尼・鮑迪是黑人電影發展初期的代表人物。這位早期的黑人影星在年輕的時候，是邊打工邊學習戲劇表演，他的精湛演技成功塑造了一系列善良、正直的黑人形象。二十世紀60年代後，伴隨著黑人運動的發展，黑人無論在經濟還是文化、政治等方面都取得了進步，這也讓黑人導演在好萊塢有了發展。1971年，黑人導演哥頓・派克斯（Gordon Parks）拍攝了影片《神探沙夫特》（Shaft），這部完全由黑人編劇的影片，堪稱「黑色007」，這部影片獲得了非凡的票房收入，成為了黑人電影在商業上

的典範之作。在此之後，又出現了許多黑人電影，如《超級蒼蠅》、《難補遺恨天》（Lady Sings the Blues）等。

　　在二十世紀八、九十年代，黑人電影已經讓所有的人刮目相看，因為黑人演員已經獲得了奧斯卡獎，像丹佐·華盛頓、琥碧·戈柏等人，而像摩根·費里曼等演員也得到了廣泛的認可。伴隨著電影的發展，黑人電影也將不斷發展壯大。

小知識

【衝進電影院的糊塗員警】

一天，影片《甜蜜背後的歌》在紐約火熱上映時，影院突然衝進來兩名員警。原來，這兩位員警在影院外邊聽到影院大廳裡有很大的喧嘩聲，還以為是鬧事者們在發動暴動，進入影院才知道，他們聽到的喧嘩聲只是觀眾發出的歡呼聲而已。

霸王別姬——
大陸電影

大陸電影從80年代以後才開始真正有了自己的發展，以張藝謀、陳凱歌為代表的「新人」，透過自己對藝術的追求和對電影的理解讓世界認識了中國的電影。

作為中國新一代導演的代表，陳凱歌拍攝了香港著名作家李碧華的作品《霸王別姬》。

起初在演員的選擇上出現了一些意外，劇組原定的兩位男主角分別是尊龍與成龍，然而，由於種種原因，兩位明星都未能如約而至。恰巧這時候，張國榮出現了，由此，成就了霸王別姬的一段輝煌。

初至北京，張國榮便迎來一堆問題。先是身體，水土不服來得如此迅猛，令他始料不及，高燒腹瀉還可以接受，鼻血流個不停則令工作人員們手忙腳亂。要知道，他當時已經是香港演藝圈的天皇級人物，拍攝《霸王別姬》的片酬也是當時內地創記錄的

電影《霸王別姬》榮獲1993年戛納電影節最高獎項——金棕櫚大獎，這也是中國唯一一部獲此殊榮的影片。

一百萬元人民幣，如果出了什麼問題，大家都將面臨巨大的壓力。不過張國榮
對此看得比較淡，他覺得雖然自己看起來比以前更加憔悴，但反而更適合戲中
角色的要求，也是一件好事。同時，他不顧帶病的身體，把握時間解決自己的
第二個問題——語言。在香港長大的他想要說得一口流利的普通話，難度還是
很大的，但如果不會說，在戲裡戲外就無法與導演及其他演員交流溝通，所以
他咬牙堅持，在劇組安排下很快收到成效。

　　最困難的就是在戲臺上了，如何讓從沒有接觸過京劇的張國榮能融入國粹
的藝術氛圍之中，並將其精神表現在銀幕前，導演陳凱歌和劇組沒少動心思。
劇組請來了著名京劇表演藝術家張曼玲為他指導形體，主要是手眼身法步及舞
臺調度，希望能儘量還原梅派的舞臺藝術風格。同時還請來其他名家為他講授
唱腔技巧，為他在舞臺上配戲。張國榮也被大陸製作人員投入的態度打動，他
虛心請教，勤加練習，不論是在片場還是飯店，不論是休息時還是高燒中，從
不間斷。敬業的態度加上其出色的表演天賦，數月之後，劇組上下均對這名來
自香港的大牌明星刮目相看。

　　「貴妃醉酒」是片中一段重頭戲，其中對身法要求甚高，一般的旦角演
員，都演不了，但是張國榮，從頭到尾，一氣呵成，尤其是其中的一個臥魚動
作，連貫優美，連京劇名家都讚不絕口。一位配戲的京劇名家，在圈內號稱
「梨園第一醜」，自視甚高。在幫張國榮在戲臺上配過「高力士」的角色後，
覺得他的表演很見功力，於是詢問劇組人員此人學習多久了。在得到「香港明
星，沒學過戲」的回答後，不禁大驚，交口稱讚之餘親自找到張國榮，表示有
機會一定要在劇場中真正合作一回。不過，要是這位先生知道這齣戲張國榮只
學了15分鐘，恐怕要在臺上站不穩了。

　　隨著拍戲的深入，張國榮不僅在戲中的表現越來越好，對劇組的感情也日
漸深厚。導演給假他也不回香港，天太熱就自己出錢給大家買冰棒，一買就是
一大箱，高興的時候還經常請導演和其他演員外出吃飯。他知道在香港沒有環

境拍出這樣的電影，他將《霸王別姬》看做自己一生只有一次的機會！

他的努力也沒有白費，雖然自己沒有拿到任何個人的獎項，但《霸王別姬》在世界影壇所取得的榮譽以及導演、演員、影評人、影迷鋪天蓋地的讚譽之聲，都令其無法忘記。在大陸，他達到了自己身為演員的巔峰……

20世紀80年代，第五代導演的出現改變了中國電影的局面。這批導演大多畢業於北京電影學院，他們經歷過社會的動盪、生活的困苦，既能感悟出社會生活中的艱辛，又具有年輕人的激情和創造力。以張藝謀、陳凱歌、吳子牛、田壯壯等一批導演為首，紛紛開始在艱苦的環境中找尋自己的藝術空間。影片《黃土地》、《紅高粱》、《孩子王》等，都是那一段時期的代表作。

進入90年代，大陸電影開始向多元化發展，藝術和商業元素開始同時影響一部影片的命運。陳凱歌的《霸王別姬》、張藝謀的《大紅燈籠高高掛》、葉大鷹的《紅櫻桃》等，在國際和國內都獲得了不錯的迴響，可觀的票房收入也成為了電影發展的一個新動力。

小知識

【怕你愛上我】

拍攝《霸王別姬》時，張國榮是紅極一時的香港大明星，鞏俐也是蜚聲海外的中國第一女星。幾場戲下來，兩人都對對方的表演天賦和敬業精神所折服，戲裡戲外總是無話不聊，交談甚歡，玩笑也是隨口就開。有一回提到戲分的問題，鞏俐覺得片中與哥哥對手戲較少，誰知道張國榮很認真地回答道：「那是他們怕妳會愛上我！」之後哈哈大笑，令鞏俐頗有些尷尬。

真功夫的魅力——
香港電影

1896年，電影開始傳入香港。1898年香港開始有了商業性電影的放映，經過百年的發展，香港屹然成為了電影的主要輸出城市之一。

1985年，《警察故事》上映了。嚴謹的結構，戲劇性的情節，瞬間贏得了大部分觀眾的青睞，但是這部影片成功的關鍵在於「貨真價實」的打鬥場面，主角成龍讓這部影片擁有了「真實」的打鬥，而不是利用特效或替身完成，因此大大提高了影片的價值。

成龍在拍攝《警察故事》時，不管多麼危險的動作，都堅持自己親自上陣，不用替身，也不用後期的特效。就在拍攝影片中碼頭那場戲時，成龍一不小心摔斷了第七和第八節脊椎，骨盆也骨折了，他差點因為這次意外癱瘓。幸好，只是有驚無險，廣大觀眾才有幸看到之後成龍的許多精彩的作品。

意外還不止一次，在拍攝成龍翻越陽臺撞破玻璃這場戲時，玻璃插進了他的後背，他頓時停止了呼吸，把劇組的人們都嚇壞了，趕緊進行了急救。由於搶救及時，成龍脫離了生命危險。這是兩次比較大的意外，至於其他小傷，在整個拍攝過程中根本是家常便飯。

為了追求真實效果，影片中使用的道具酒瓶都比一般的酒瓶厚一倍，演員們吃了不少苦口，很多特技演員因此而受傷。成龍堅持用手觸電，於是聖誕樹上的彩燈並非由低電壓的汽車蓄電池供電，而是被插在牆上的插座。更慘的是，片中兩個壞蛋撞破巴士的玻璃要逃走的時候，原本是一個摔在車子的引擎

蓋上，一個摔到車頂，但實際拍攝時因速度沒掌握好，重重地摔在了地上。由於影片中運用了大量的玻璃，因此，劇組人員開玩笑地把片名《警察故事》改為《玻璃故事》。《警察故事》可說是所有演員真槍實彈摔打出來的，它傾注了所有人的心血。當然辛苦並沒有白費，影片上映後得到了大家的好評，並且獲得了第五屆電影金像獎的最佳影片和最佳動作兩項大獎，這部影片不僅僅是成龍的經典代表作之一，也是香港動作片的里程碑。

1971年，香港嘉禾公司推出了李小龍主演的功夫片《唐山大兄》和次年的《精武門》，這時香港刮起了一陣功夫熱潮。

20世紀七、八十年代是香港功夫電影鼎盛時期，邵氏等公司出品的大量功夫片將武術動作舞臺化、程式化，實現了唯美的功夫技擊組合，以肢體動作之美、勁力與陽剛之美作為表現的重點，不惜弱化情節和場景以突出動作主題，進而形成獨特的娛樂影片類型，成為真正打入國際電影市場的唯一中國片種，並已經載入中國乃至世界電影史冊。海外也透過這類電影瞭解了中國電影和中國傳統武術。

小知識

【成龍也害怕被人抄襲】

1994年，成龍拍攝了《醉拳2》，而影片被定名後，人們紛紛模仿《醉拳2》，於是催生了一系列醉拳電影。電影《警察故事》之所以取這麼不起眼的片名，就是想避免出現《醉拳2》的現象。外界從電影名稱中只能知道是與警察有關的電影，但是對電影內容則不得而知，所以《警察故事》沒有出現被模仿的現象。

海角七號——
臺灣電影

臺灣電影發展至今，由於娛樂商業電影在票房上的不斷失敗，當代
具有代表性的電影多是成本較低、突出導演個人風格、記錄臺灣歷
史等內容的小眾電影。

2009年2月14日，又是一年一度的情人節，街上早早出現了買玫瑰花的
人，給這個充滿愛情氣氛的日子增添了幾分曖昧的味道。今年的情人節，電
影院成了主要約會的地點，因為這一天，電影院正在上映一部本土的愛情電
影——《海角七號》。就是這部電影，打敗了《赤壁》和《色戒》，從一匹黑
馬成為票房的冠軍。

但是，這樣一部叫好又叫座的電影，在拍攝之初曾因資金而一度造成了困
境。2008年此片導演魏德聖在接受採訪時，也談及了這個問題。

「魏導，聽說《海角七號》在拍攝過程中，遇到了資金的問題，不知您能
否談談？」記者問道。魏德聖用平緩的語調回答說：「是的，其實我們在影片
拍攝前，也就是最開始拉到了一些贊助，但是隨著拍攝的進行那些贊助商又退
出了，所以我們的資金遇到了一些困難。」

「那您是怎麼籌到資金完成這部影片的拍攝呢？」記者追問道。

魏德聖繼續回答：「臺灣有輔導金機制，為了培養年輕的導演而為他們提
供資金。當時我們就向新聞局申請了500萬的輔導金。」

「但是這部影片的總投入是5,000萬，那麼剩下的資金您是怎麼得到的呢？」

「我們還透過新聞局的幫忙找到一些企業投資和技術投資，並且又透過新

聞局的貸款機制，向銀行申請了1,500萬的貸款。當然，這些錢還是不夠拍攝影片，我們自己又湊了一些錢，其餘的錢都是在拍攝過程中，邊拍攝邊借的。」

「除了這些辦法，您還利用什麼辦法籌錢了嗎？」記者有些崇拜地看著魏德聖。

魏德聖回答：「在末期，由於一些投資商看到投入太大，有些擔心，所以我們後面找到的贊助基本上都是技術贊助，不需出錢，只要願意讓我們借用設備就可以。」

《海角七號》的成功，打破了近年來臺灣本土一直沒有賣座電影的僵持局面，這部帶有濃郁本土氣息的電影不僅贏得了觀眾的認可，而且贏得了票房。

政府出資建立的「電影輔導金」制度，是培養和挖掘臺灣電影人才的重要方式，這個制度由行政院新聞局主管，以「片」為單位進行輔導金的提供，分為每片五百萬和八百萬兩種級別，《海角七號》就是利用電影輔導金的幫忙，才得以完成拍攝。

臺灣電影的特色，在於強調導演風格、注重臺灣歷史，並崇尚以電影做為宣傳工作。這種特色讓侯孝賢、楊德昌、蔡明亮等導演，於國際影壇備受好評。但另一方面，因為此類型藝術電影娛樂性較差，於國內並不叫座，反而依賴國外票房來維持。

進入二十一世紀，臺灣電影逐漸走向國際化，並日漸成熟起來。

小知識

【魏德聖導演的七封情書】

《海角七號》的上映，讓人們感受到了臺灣本土電影的魅力。而這部影片的故事源頭──那七封情書，卻不是真的出自故事劇情裡的主人公之手，而是導演魏德聖親自操刀所寫的，讓生活在網路時代的觀眾，體會到了親筆書寫的魅力所在。

李安——
華語電影的奇蹟

李安在電影上取得的成就是輝煌的，至今為止，他獲得過兩次奧斯卡獎、兩次威尼斯電影節金獅獎、兩次柏林電影節金熊獎。李安這個名字享譽國際，他的經典作品有很多，例如《臥虎藏龍》、《飲食男女》、《斷背山》等。

2006年1月，人們看到了沉寂很久的李安導演推出的又一部新作——《斷背山》。這部同性戀題材的影片吸引了不少人的關注，片中兩位男主角相擁熱吻的鏡頭更是堪稱經典。人們無法想像，兩個大男人怎麼可能如此忘情、投入地熱吻呢？

影片實際拍攝過程中，關於這個鏡頭，可是大費周章。

「停，這樣不行，感覺不對。」李安讓劇組的工作人員都停下來，他把正在拍攝影片《斷背山》的兩位男主角希斯·萊傑和傑克·葛倫霍帶到了劇組臨時的辦公室裡，兩位演員也很煩惱，怎麼可能要兩個大男人接吻，還要吻得有感覺，兩位演員都有說不出的詭異感覺。

「來，坐下來，我們聊聊。」李安很客氣的對兩位男演員說。

兩男演員坐下來，萊傑先開口問道：「導演，你把我們兩個叫到這裡要聊什麼呢？」顯然葛倫霍也有這樣的疑問。

李安在兩位演員對面坐下，說：「我想先聽聽兩位對於剛剛那個鏡頭的想法。」

這次輪到葛倫霍說話了：「導演，這樣演起來讓我渾身不自在，讓我跟一

個大男人親熱，而且還要親熱得有激情，我真的很為難。對不起，萊傑，我不是針對你，你應該明白我的意思。」

萊傑點點頭：「是的，導演，我和葛倫霍有同樣的感受。」

李安在聽了兩位演員的訴苦之後，點點頭：「嗯，我知道這個鏡頭對於兩位來說是很強人所難，但劇情的發展是需要這樣安排的。」李安很耐心的與兩位男演員溝通想法，但是他們的臉上依然很困惑。

萊傑開口說道：「導演，如果你讓我跟一個女人這樣，不用你說，我會表現得很出色。」李安聽了之後，頓時忍不住笑了：「嗯，這我知道，我相信兩位的表演能力，我想兩位應該在心理上克服這個困難。愛，不僅僅是男女之間的事情，而接吻也不僅僅是男女之間才有的事情，真愛無關性別。」李安說完後，凝視著兩位演員。

兩人沉思了一會之後，交換了一下眼神。萊傑說：「導演，再來一次吧！」於是劇組全體工作人員都行動起來，兩位男演員也深深吸了一口氣，站到了指定的位置。

「開始！」李安一聲令下，萊傑和葛倫霍果然不負眾望，這一次的表現非常完美，女演員蜜雪兒‧威廉絲激動得歡呼說：「再來一次，我想再看一次！」

1984年，李安以《分界線》作為畢業作品從紐約大學畢業，這部影片還獲得了紐約大學生電影節的金獎和最佳導演獎。但此後的六年裡，李安成了一名「家庭煮夫」，在家裡帶孩子、做飯，研究好萊塢電影的劇本結構和製作方式。這期間，李安一家的全部生活來源就是妻子微薄的薪水，不想看到女兒過清苦生活的岳母，曾一度想讓李安開個餐館來養家，但對電影情有獨鍾的李安沒有接受，也就是這段期間的生活累積，為李安日後的《飲食男女》打下了基礎。

　　1992年，李安的第一部作品《推手》上映，這部講述中西方文化差異的喜劇片，讓李安一炮而紅，不僅獲得金馬獎的8個獎項，還獲得了亞太影展最佳影片獎，李安也拿到了他的第一筆獎金——40萬元。從此之後，李安的影片在大大小小的電影節上獲得不少的獎項，這也奠定了他在國際影壇的地位。

小知識

【結婚生子的「同性戀」】

在《斷背山》中，希斯‧萊傑與傑克‧葛倫霍出色的演出，讓觀眾們開始懷疑這兩位男演員在實際生活中的性向問題。然而，萊傑用實際行動告知了人們他不是一個同性戀。在拍攝《斷背山》的過程中，他與這部戲的女主角蜜雪兒‧威廉絲擦出了愛情的火花，並結婚生子。

李安導演用電影架起了東西方文化的溝通橋梁。

弗萊赫提的精彩表演——

法國

法國是最早發明電影的國家之一，盧米埃兄弟利用手搖電影拍攝機拍攝完成了《工廠下班》、《火車進站》、《水澆園丁》等影片，在1895年12月28日在巴黎放映，從此法國有了電影。為了紀念這一天，人們把這一天稱之為電影的誕生日。

德萊葉（Carl Theodor Dreyer）看著手裡厚厚的劇本，不知道如何是好，《聖女貞德受難記》（The Passion of Joan of Arc）傾注了他很多心血，為何在選用女主角這個問題上卻頻頻遭受阻礙呢？

這時一位朋友給德萊葉打來電話，德萊葉很無精打采地接起電話：「請問您找哪位？」

電話那頭的朋友一聽就知道德萊葉遇到麻煩了，於是關心地問道：「您是怎麼了，連我的聲音都聽不出來，是遇到什麼事情了嗎？」

德萊葉聽出是自己的一個朋友，就向對方講述了自己的經歷，對方聽完後笑了起來：「德萊葉，你今天走運了，我正好有一個認識的人，很適合扮演聖女貞德，要不要見一下。」

德萊葉聽了這話之後，頓時精神都來了：「太好了，你真是我的救星！明天！明天就見面。」和對方約好之後，德萊葉好像輕鬆了很多，繼續研究手中的劇本。

「你不是要帶我去見那個女演員嗎，怎麼帶我來劇場了？」德萊葉不解地問他的朋友。

　　朋友就知道德萊葉會這麼問，笑著回答：「她就在裡面呀！正在表演，這個劇場最有名的演員。」

　　德萊葉面色一沉：「難道不是演電影的演員？」

　　「先進去看看吧！你肯定會滿意的。」德萊葉和朋友一同來到劇場裡。

　　此時正在上演《女男孩》，主角弗萊赫提（Maria Falconetti）就是他要給德萊葉介紹的女演員。德萊葉看到臺上的弗萊赫提很年輕，差不多25歲，但是朋友卻說她已經35歲了，德萊葉簡直不敢相信自己的眼睛。表演結束後，德萊葉提出要到後臺與這位女演員聊聊。

　　「弗萊赫提，我朋友德萊葉導演想和妳聊聊。」德萊葉的朋友向弗萊赫提介紹說。

　　「哦，您好，很高興認識您。」弗萊赫提客氣地和德萊葉打招呼。

　　德萊葉仔細端詳弗萊赫提這張漂亮的臉蛋，不禁一驚，這樣臉蛋不僅漂亮，而且明顯能夠看出飽經歲月的痕跡。德萊葉很滿意，於是高興地回答道：「很高興認識您，不是知道您是否願意接受聖女貞德這個角色？」

　　弗萊赫提不敢相信自己的耳朵，聖女貞德，全法國女性的偶像，難道要讓她來扮演？她欣然接受了德萊葉的邀請。

　　透過試鏡，弗萊赫提的出色表現得到了德萊葉的認可。《聖女貞德受難記》一炮而紅，也讓很多人知道了出現在銀幕上這個陌生的面孔叫弗萊赫提。

　　法國電影在1910年前曾以其創造性、藝術性和多樣性稱霸世界，成為電影業的霸主。但是在1910年之後，由於美國電影和德國電影的競爭，法國電影的霸主地位動搖了，但是影片產量還是保持世界首位。第一次世界大戰開始，法國電影徹底停止生產，而這時美國影片卻趁虛而入佔領了法國電影市場。第一次世界大戰結束後，德呂克等法國電影人為了重振法國電影成立了電影俱樂部的運動，而以德呂克為首的電影人所形成的派別被稱之為——印象派。印象派

的代表作品有潔敏‧杜拉克（Germaine Dulac）的《西班牙的節日》、艾普斯坦的《忠實的心》、岡斯（Abel Gance）的《車輪》等多部經典影片。

1923年至1933年，法國電影興起了達達主義和超現實主義的先鋒派電影，但由於有聲電影和世界性危機的影響，法國的先鋒派電影受到了沉重的打擊。法國電影隨著歷史的發展，經歷了無數的發展變遷，但法國始終是人們公認的最早發明電影的國家之一。

小知識

【怕失去秀髮的女演員】

德萊葉在拍攝《聖女貞德受難記》過程中，在女主角的選擇上大費周章，最終選擇了弗萊赫提作為女主角演出。可能有人不知，德萊葉還曾找過一位法國女演員，想邀請她演出聖女貞德，但是對方在得知劇情需要剪短髮時，立即一口回絕了德萊葉。因為她不想犧牲自己的一頭秀髮，可是從某種角度來說，這位女演員也失去了一次讓自己一炮而紅的機會。

丹麥導演德萊葉在法國拍攝的《聖女貞德受難記》被評為世界十大最佳影片之一。

360度攝影機——
加拿大

加拿大的電影藝術常常被來自美國的光芒所掩蓋，尤其是好萊塢那個世界首屈一指的電影帝國。然而，加拿大電影人從來就沒有停止追求自己的目標，西米諾就是其中一位……

黎明，大地一片死寂，遠處的湖水上泛起的點點寒光證明這個世界還沒有完全靜止。方圓數里沒有人跡，連一棵樹、一株草也沒有。這裡只有紅色的泥土和綠色的苔蘚，以及零星散落的岩石。冰冷的岩石，通常入夜後它只是一塊黑影，但此刻，它成了最好的遮蔽物，它龐大的身軀後面竟然隱藏著四個生命，他們同樣一動不動。

岩石後面的四個人已經在這裡堅持很久了，大部分時間就這麼趴著。但是，他們中沒有人有絲毫睡意，包括其中唯一的女性。四個人全都目不轉睛地透過觀察裝置盯著遠處的一架機器——除了他們唯一不屬於這裡的外來物體——一架與這裡格格不入的自動攝影機——Arriflex單反機。偶爾，有人會略微活動一下身體或吃一點東西，但是他們的動作都十分謹小慎微，誰都不願打破這份寂靜。

四人中領頭的叫做麥可・西米諾（Michael Cimino），是加拿大電影導演，旁邊的是他妻子喬伊絲，後面兩位則是工程師皮埃爾和他的助手。早在幾個月前，西米諾就開始尋找這次非同尋常的拍攝的地點了。他首先想到的是父親早年在繪製地圖時提到的一個無人礦區，但隨後就放棄了，因為很難準確找到那個地方。之後，他又想起了在母親的族譜裡記載著這麼一塊無人之地，大概位

置是在魁北克北邊的七島市附近。於是，他帶領眾人搭乘直升機開始在這附近尋找，很幸運地，他們很快在離七島不到100公里的地方找到了目標。這裡的荒蕪遠遠超出他們的預期，但正好就是這樣，他們對於即將拍攝的電影充滿了希望，這正是他們需要的。

西米諾和大家開始再次確認拍攝的目標，檢查機器並將其放到理想的地方，開機，觀察，檢驗實驗效果。當一切無誤後，正式拍攝開始了。雖然距離他們離開七島快一週了，雖然期間他們遇到嚴寒、饑餓、精神疲倦等種種問題，但並不能使他們停下腳步，因為這是他們一年來都孜孜以求的，沒有什麼能阻止他們。

一年以前，已經憑藉《波長》、《來回往返》等影片在國際上引起轟動的西米諾，找到了自己的工程師皮埃爾，他希望訂製一個可以不受時間和空間限制、不用人操作的全自動攝影機。皮埃爾沒有令他失望，除了拍攝節奏，其他的所有要求全都在攝影機與三腳架、齒輪、軸承等機械零件組合之後實現了。

時光流回1970年9月29日清晨，四個人依舊靜靜地趴在那裡。當湖面上第一縷陽光反射出異樣的光輝，所有人都有些按捺不住自己心中的激動。太陽就這樣緩緩露出了頭，強烈的光線穿透了黑夜留下的寒冷。西米諾清楚地知道，此刻，他已經站在了結構主義電影的巔峰。

加拿大的第一批電影是在1898年出現的，最早涉足電影的是農莊主J‧弗里爾，他拍攝了加拿大中部草原的風光片，並在拖拉機廠拍攝了廣告片，廣告片在多倫多全國博覽會上上映，因此世界上第一部廣告片產生了。

1906年，當過放映員的維梅特，成立了第一家電影院，這個影院在當時被認為是北美洲第一家豪華影院。隨著影片的大量發行，影片發行公司也相繼成立，1915年，T‧麥克奈成了一家影片公司。1917年，第一家擁有幾個攝影棚的加拿大國民電影製片廠成立，拍攝了許多具有代表性的加拿大影片，例如

《婚姻的陷阱》、《權利》等。

1920年，美國的電影僅入加拿大電影市場。到了1929年，好萊塢併吞了加拿大的三分之一影院，從此加拿大電影受到了好萊塢的操控，真正的加拿大電影只剩下新聞記錄片。加拿大電影發展至今，新聞記錄片也是受到加拿大人關注比較多的電影。

小知識

【最後的死角】

西米諾早在之前的影片《來回往返》，就嘗試了360度攝影機的使用，獨特的拍攝方式已經成了他的最愛。在《中央區》中，他只用一個支點，讓攝影機可以在三維空間中完全自由旋轉拍攝，打破了原來電影攝影的固有概念。當然了，這架攝影機的鏡頭中也不是沒有死角，腳下的那個支點就是它永遠也無法拍攝到的死角。

世界上最偉大的香水──
德國

隨著90年代以來德國的統一，德國電影也進入了新的發展階段。與
其他歐洲國家不同，德國電影初登舞臺，便向國際化、市場化的方
向發展。

　　說到比較經典的犯罪小說，1985年出版的《香水》一定是一本不能錯過的
小說。透過描述一個貧民窟裡擁有敏銳嗅覺的男孩製作出世界上最偉大香水的
故事，震撼了全世界的書迷。它是一本非常獨特的作品，能夠讓讀者在道德、
美感、價值觀等多方面引發思考。

　　這樣一部優秀的作品吸引了大量製作人及導演的青睞，他們在和原作者進
行交談後，大多都知難而退了。首先是作者非常頑固、挑剔，拒絕出賣改編
權；其次是要想將這部作品的文字改變成影像的難度非常大。大師級導演史丹
利·庫伯力克回憶起這部作品時，說它是一部無法被搬上大銀幕的小說，因為
圖像沒有辦法表現「香氣」、「嗅覺」等過於抽象的概念。

　　製片人伯恩·伊欽格（Bernd Eichinger）並沒有知難而退，經過長時間的
軟磨硬泡，他終於讓原作者答應了由庫伯力克來完成拍攝。由於庫伯力克之前
發表過的言論，這個承諾就形同虛設了。對這部影片執迷的伯恩·伊欽格還是
不放棄，終於在庫伯力克去世兩年之後，咬牙以1,000萬歐元的天價取得了小說
的電影拍攝權。

　　原以為電影終於可以如願拍攝，誰知庫伯力克老先生又「出來搗亂」了。
由於他之前的評論，誰都不敢執導。連雷利·史考特、馬丁·史柯西斯和米洛

241

斯・福曼（Miloš Forman）這樣聲名顯赫的幾位大導演，也無奈地選擇退避三舍。重重困難之下，伊欽格索性回到了自己的家鄉，找到另一位和他一樣天不怕地不怕的新生代導演湯姆・提克威（影片《蘿拉快跑》和《天堂》的導演）來共同創作。

《香水》投資高達5,000萬，將這樣一部大投資電影交給一位只拍攝過低成本電影的導演，可以說是一次冒險。但伊欽格卻對提克威充滿了信心。他說：「他已經準備好了，不管從哪方面而言。當我要求他來跟我一起合作的時候，我就知道，湯姆已經準備好拍攝一部高成本的通俗電影了。」。

事實證明，他的眼光是具有戰略高度的，提克威以近乎瘋狂的熱情投入到這樣一部影片中，除了每天要監管200多名工作人員和100多部攝影設備之外，幾乎每天都要搭建新的場景。劇組裡年輕演員都對他這種敬業精神深感佩服：「提克威擁有一種幾乎稱得上瘋狂的精神，我不知道這種力量到底是從哪兒來的，對我來說，這令我受益匪淺。」

所有的付出都是有回報的，2006年歲末《香水》全球上映，獲得好評如潮。提克威運用人物神態、畫面背景、光線明暗來表現「香氣殺人」的手法更是讓人讚嘆不已。

1982年，德國的影壇失去了一位主將——法斯賓德，德國電影的革新運動也就停滯不前了。隨著中心人物的離世，不少跟隨他步伐的知名導演，例如文德斯和施隆多夫等，也先後離開祖國投入好萊塢的懷抱，德國電影陷入蕭條。80年代中期也曾出現過新生代導演，但大多都無所建樹。直到90年代來臨，德國取得國家統一，德國電影才開始了它的復甦之路。

小知識

【「終極」香水】

可能誰都想像不到，這部耗資5,000萬歐元的電影，男主角臨終前高舉的「終極香水」是一罐稀釋後的可口可樂。

影片《蘿拉快跑》的小成本神話製造者湯姆‧提克威創造了一個更大的「香水」奇蹟。

阿莫多瓦榮歸故里——
西班牙

90年代以來，西班牙的導演們非常活躍，不僅60年代就開始創作電影的那些導演有新作問世，新人也湧現不少。其中以阿莫多瓦的表現最為突出。

2000年，阿莫多瓦可以說是榮歸故里了。他執導的影片《我的母親》（Todo Sobre MiMadre）在第57屆金球獎和第72屆奧斯卡頒獎典禮上獲得最佳外語片獎，不管對於哪國導演來說，能夠獲得奧斯卡的認可無非是一種榮耀。

阿莫多瓦的故鄉是西班牙卡拉特拉瓦省的一個貧窮的小鎮卡爾澤達。雖然他的童年是在這裡度過的，他卻覺得自己不屬於這裡，總歸有一天是要到更廣闊的天地去創造自己的人生價值。在他十幾歲時，就立誓要成為一名電影人，長大後離開了故鄉，去了馬德里發展。

這次是他在母親去世之後第二次回到故鄉，帶著他的驕傲——《我的母親》。鄉親們從四面八方集中到鎮中心來，廣場上搭建了數不清的攝影機，煙花在頭頂不斷被綻放。廣場附近的居民樓裡，不少人從陽臺上伸長了脖子觀看。阿莫多瓦對這一切充滿了自豪，作為一位葡萄酒推銷員的兒子，他算得上光耀門楣了。在離鄉背井的這些年裡，沒有人知道他為了夢想付出了多大的努力。

初到馬德里時，他是沒有錢上學的，他只能沿街叫賣書籍糊口，後來他進入國家電話公司，在那裡工作了十年之久。他白天在公司上班，晚上在家寫諷刺性的文章賺取點生活費。1980年，他終於推出了第一部登堂入室的喜劇片

《鄰家女孩》（Pepi, Luci, Bom and Other Girls in the Neighborhoo），並引起了巨大的迴響。兩年後，他又推出反映及時行樂和性亂的影片《激情迷宮》，這兩部影片讓他成為70年代後期西班牙新潮流運動的新星。

鑑於此，當《我的母親》問世時，喜歡阿莫多瓦的影迷們著實大呼了一次意外，一向以情欲為題材的阿莫多瓦首次嘗試「無性接觸」，講述了一個為了死去兒子尋找親生父親的偉大母親，阿莫多瓦透過此片試圖告訴大家，在一個殘破的家庭中也有親情和家庭凝聚力的存在。整部影片充滿了濃濃的人情味，很多影迷稱之為阿莫多瓦的「聖母片」。

在西班牙傑出導演群中，培卓·阿莫多瓦是位創作精力極為旺盛的導演，先後執導了《我造了什麼孽？》、《鬥牛士》、《慾望的法則》、《綑著你，困住我》、《高跟鞋》、《窗邊上的玫瑰》、《顫抖的慾望》（Carne trémula）、《我的母親》等經典影片。他的電影超越西班牙傳統影片的套路，融入了好萊塢的影子，而他本人也並不避諱此點，同時他認為自己能夠脫離好萊塢而獨立存在。阿莫多瓦的影片大多主題都為女性，《修女夜難熬》（Sisters of Night）他就塑造了一群瘋狂的修女的形象，她們吸毒、寫低俗小說，墮落成了她們的生活常態；《瀕臨崩潰邊緣的女人》是阿莫多瓦的巔峰之作，在這部作品中，他研究了在城市中被拋棄女性的心理狀態。而《我的母親》更是讓阿莫多瓦成為西班牙電影的象徵。

小知識

【說英語的唐吉·訶德】

西班牙籍導演阿莫多瓦曾多次收到美國製片廠的邀約，希望他能拍攝一部關於唐吉·訶德（西班牙作家塞萬提斯創造的人物）的影片，每次都被阿莫多瓦當面拒絕了。他說：「我不能回到出生地（西班牙）上，卻拍攝一部唐吉·訶德和他的同伴講著英語的電影。」

Dogme電影的青澀──
丹麥

說起北歐電影，最常被提及的就是瑞典的伯格曼了。在很長一段時間內，他都是北歐電影無法逾越的標誌。比利‧奧古斯特（Bille August）和拉斯‧馮‧提爾（Lars von Trier）這兩位丹麥導演，成為繼伯格曼之後最有影響力的北歐導演。

性和愛情，孰輕孰重？

當拉斯‧馮‧提爾遇到美麗的海倫娜‧波漢‧卡特（Helena Bonham Carter）時，腦海中突然閃現過這樣一個問題，同時，一個豐滿的形象也浮現在眼前。

就在海倫娜‧波漢‧卡特對著他微笑時，拉斯‧馮‧提爾決定為她量身訂做一部影片，女主角有和煦的微笑、純潔的愛情、放蕩的生活和坎坷的經歷。

但當拉斯‧馮‧提爾托著劇本找到這位美麗的演員時，她卻婉拒了。愛情，在每個女子的眼中或許都是浪漫且健康的，是見得了陽光的。而這部戲裡的愛情，海倫娜‧波漢‧卡特在某種程度上是無法認同的。

失去第一主角，拉斯‧馮‧提爾曾經想過放棄劇本，但當夜深人靜，面對明朗月光時，拉斯‧馮‧提爾捨不得了。可愛、甜蜜、任性、善良的貝絲在他心中已經生根發芽了，他能預想到，這部影片倘若拍出來一定是部不錯的作品，它就像欲熟未熟的青蘋果，透著半熟的光澤卻還泛著淡淡酸甜味。儘管日後，當人們提及情色影片時，總會順道提起這部影片，可導演拉斯‧馮‧提爾始終認為，它是個童話，「如果你相信愛，這也是真的」。

既然專業演員不行，拉斯‧馮‧提爾心想，那就乾脆和影片情調一樣，找個非專業的從未上過鏡的演員來演。於是，他找來了艾蜜莉‧沃森（Emily Watson）。

拉斯‧馮‧提爾對她完全放任，從不指定她演什麼，甚至連動作是否連貫都沒有要求，只是讓她隨性表演。對她的唯一約束是，放開她的身體，讓表演達到一種空前的自由。心之所向，身之所至。

令整個劇組都頗為意外的是，這位從未沒有上鏡過的女子演起戲來居然很老道！她將主角貝絲的情感內化，身體放任自由，連眼神的表現都非常到位。

影片《破浪而出》（Breaking the Waves）對宗教與生命、愛情及性之間關係的探討令人們大為震驚，歐美影壇一時間眾說紛紜。

演員的問題解決了，還有個問題困擾著拉斯‧馮‧提爾，這是一部令人心碎的電影，怎樣才能拍出新意呢？

一次攝影機鏡頭的晃動給了拉斯‧馮‧提爾靈感。他決定採用Dogme電影──也就是手提DV拍攝的方法來表現整部影片，堅持使用自然光線，採用不過濾的真實色彩，演員和鏡頭直接交流也是被允許的。為了追求特效，拉斯‧馮‧提爾放棄傳統先把膠片製成錄影進行剪輯，然後根據錄影再剪輯膠片的方法，直接把錄影製成35毫米膠片，進而達到了一種特殊的膠粒感。

出色和獨特的拍攝讓《破浪而出》獲得戛納電影節評審團大獎、歐洲電影節最佳影片最佳女演員等多項大獎。

《破浪而出》、《白痴》和《在黑暗中漫舞》構成了拉斯‧馮‧提爾的「金心三部曲」。《破浪而出》可以說是歐洲「多國戰隊」拍片方式的最好體

現，它的投資方來自法國和瑞典，丹麥導演執導，兩名男主角分別來自瑞典和法國，女主角來自英國，攝影師來自荷蘭。影片拍攝時使用的是手提攝影機，英國的一家影院在放映時曾貼出如下告示：由於該片畫面晃動嚴重，可能會使您感到頭暈噁心，有心臟病者最好不要入場。影片獲得了戛納國際電影節評委會大獎，以一個女人的一生告誡人們，沒有性的愛情和沒有愛情的性都是同樣卑微的。

　　《在黑暗中漫舞》是近年來並不多見的震撼人內心的影片之一。《紐約時報》以調侃的口吻總結了影片造成的悲憤交集的觀影效果：「要看《在黑暗中漫舞》，請提前準備兩樣東西，一手拿手絹，一手拿爛番茄。」

小知識

【回歸】

作為Dogme運動的前奏，《破浪而出》從形式到思想主題都是一次全面的回歸。形式上，向自然主義回歸；思想上，則回歸人類古老而傳統的命題：愛情和信仰。儘管這僅僅是一個童話，但至少它讓我們麻木的靈魂得到了一次震撼。

剝去大膽的性描寫與宗教題材本身的微妙性這層外衣，我們就會發現拉斯·馮·提爾在其鋒芒畢露之下，骨子裡是個很傳統的人。

「史匹柏」拍攝「亂世佳人」——俄羅斯

蘇聯解體以後，俄羅斯電影的生產、發行體制都受到了嚴重的衝擊，電影的創作結構也發生了巨大的變化，年輕導演開始代替資深導演成為俄羅斯電影的主力。

最美的愛情應該是以什麼樣的姿態傲然挺立於這個世界？最美的俄羅斯應該是什麼樣的風景？

在這幾個月中，這兩個問題一刻不停地在號稱「俄羅斯的史匹柏」的新生代導演米哈爾科夫（Nikita Mikhalkov）的腦海中盤旋，直到有一天，西伯利亞的美景出現在他面前時，靈感女神這才正式造訪了他。

一段穿梭於俄羅斯和西伯利亞之間、纏綿長達二十年的愛情，算不算是最美愛情？某種程度上，這種空間和時間的跨度算得上是「偉大」了。

當劇組做好相關前期工作後，除導演之外的工作人員卻被男主角的人選嚇了一跳。

這個演員夠大牌，名氣方面完全能勝任這部投資達4,000多萬的影片；他的演技也是公認的，也曾拿獎拿到手軟。只是，在電影開機這年，他已經39歲了，而他要飾演的軍官不過20歲上下。他就是俄國著名演員歐列格·米契科夫（Oleg Menshikov）。

米哈爾科夫對此也不是沒有擔心，但他捨棄不了這樣優秀的演員，所以唯一的方法就是讓已然39歲的歐列格·米契科夫儘快回歸到20幾歲的狀態，不僅僅是身體，還有思想狀態方面。

電影《西伯利亞的理髮師》是以愛情線索貫穿始終的史詩巨片，耗資4,600萬美元，首映在莫斯科克里姆林宮議會廳，規模之大，在俄羅斯尚屬首次。

戒菸、加強身體鍛鍊、背熟英文對白，這些都是歐列格‧米契科夫必不可少的功課，除此，米哈爾科夫一閒下來就要和他討論劇情，讓他慢慢融入到主角的精神狀態中。對於其他飾演普通軍官的演員，米哈爾科夫則把他們送到專業的陸軍學院，完全按照19世紀的軍事演習規則和守衛職責進行了三個月的軍事訓練。

那年，俄羅斯的冬天非常異常，並不寒冷，有些溫暖，甚至連雪都沒下。這給想要拍攝雪景的米哈爾科夫造成了很大的困擾，為了製造出白雪皚皚的莫斯科大街和克里姆林宮的美景，米哈爾科夫動用了成百上千噸人造雪。而在拍攝懺悔情節的戲份時，俄羅斯的湖面溫度達到了攝氏12度，這樣的溫度意味著湖面隨時會因為承受不了演員和拍攝器械的重量而破裂，米哈爾科夫於是讓工作人員在湖面上鋪上一層乾冰並一直使用液態氮進行冷卻。

遺憾的是，這部傾注了米哈爾科夫心血的影片，被他自己稱作是「公司付出有史以來最大努力」的影片，卻沒有得到國內影評人的喜愛。在電影上映兩週後，俄國近乎400多篇文章對它是持批判態度的，他們認為米哈爾科夫神話了俄羅斯，且這部電影根本就是披著俄羅斯外衣的好萊塢影片。

「自己人」不買帳，卻沒有影響這部影片在國際範圍內獲得的如潮好評，國外評論家稱之為「俄羅斯的亂世佳人」，並在1999年成為戛納電影節的開幕

影片。

　　在俄羅斯年輕一代的導演中，尼基塔‧米哈爾科夫是頗為亮眼的一位。他常年居住在美國，兩國不同的文化給了他跨文化的視角。《蒙古精神》（Urga）、《西伯利亞的理髮師》正是在這樣的背景下應運而生的。豐富的生活經驗和家族的文化薰陶（他父母都是深蘊文化素養的文學家），是他日後成為繼塔爾科夫斯基（Andrei Arsenyevich Tarkovsky）之後俄羅斯最重要的導演的理由，他的作品中既有美國好萊塢文化的系統性，又具有俄羅斯傳統文化的濃郁氣息。

　　作為米哈爾科夫頗為重要的一部影片，《烈日灼身》（Burnt By The Sun）在影壇上有自己不可取代的地位，該片具有明確的政治含義。他藉一個在紅軍師長身上發生的悲劇，來表現那個時代特殊的政治氛圍。熱情似火的夏日的田園，史達林主義對人性的扭曲、對家庭幸福生活的破壞，都融於這一部影片中，該片獲得了奧斯卡最佳外語片等多種獎項。

小知識

【暗藏玄機】

每個人在第一次看到《西伯利亞的理髮師》時，都以為它講述了一個關於理髮師的故事。但事實上它是暗藏玄機的，理髮師並非真實的「理髮師」，而是一部大型的伐木機器，象徵著西方文化對俄羅斯文化造成的衝擊。

尼基塔‧米哈爾科夫具有強烈的俄羅斯的抒情傳統，被視為新俄羅斯電影的代表。

好萊塢的瑞典導演──
瑞典電影

　　瑞典電影迄今為止已有一百多年的歷史，湧現了一批著名的導演，
施蒂勒是其中一位有特殊經歷的導演，他曾輝煌一時，但最終抑鬱
而終。

　　1924年接近年底的一天，路易・梅耶在家人的陪同下踏上了瑞典的國土，
他這次來的主要目的就是要說服瑞典當時著名的導演施蒂勒（Mauritz Stiller）
跟自己回好萊塢發展。梅耶所在的米高梅公司已經擁有了一位瑞典著名的導演
夏斯特雷姆（Victor Sjöström），但依舊不甘心，他們要網羅所有電影人才為己
有。

　　剛剛抵達瑞典的梅耶到達住處後，就給施蒂勒打了電話：「您好，施蒂勒
先生，我是美國米高梅公司的梅耶，如果可以的話，明天下午能否見面聊一
下。」

　　電話那頭的施蒂勒聽說是美國電影公司的人，有點不太情願，但是還是答
應了：「好吧！那明天下午見吧！」

　　梅耶很高興成功約見了施蒂勒。

　　「您好，施蒂勒先生，很高興您能如約而至，請坐。」梅耶客氣的招呼剛
剛到來的施蒂勒。

　　「您好，梅耶先生，不知道您約我出來有什麼重要的事情要談？」施蒂勒
開門見山的問道。

　　梅耶見施蒂勒是個急脾氣，剛剛坐下來就問自己的來意，也就表明了自己

的來意：「施蒂勒先生，我和我的公司都很欣賞您的才華，我看了您的電影《戈斯泰貝林的故事》感覺很棒，所以想請您到好萊塢發展，不知道您意下如何？」

施蒂勒在聽了梅耶的這番話後，沉思很久才開口說話：「對不起，梅耶先生，我很高興您和貴公司的賞識，但是我不能跟您去好萊塢，我想留在這裡繼續我的電影事業。」

施蒂勒這樣的回答讓梅耶大吃一驚，他沒有料到會得到這樣的答覆，難道好萊塢對於一個電影人來說還不夠有吸引力嗎？他很費解，於是急切地問：「您能告訴我是什麼原因嗎？施蒂勒先生。」

施蒂勒也坦誠地回答：「我覺得好萊塢的商業模式可能會制約我想做的，我喜歡我想做什麼就做什麼的感覺。」

梅耶急忙解釋道：「不會的，好萊塢給導演的自由度很高，您不必有這樣的擔心。」但是施蒂勒像鐵了心一樣，幾個回合下來，梅耶還是沒有說服施蒂勒，這次見面就這樣結束了。

梅耶還是不甘心，他想到了一個很有效的辦法，就是利用成功的案例來說服施蒂勒。梅耶讓同是瑞典人的夏斯特雷姆寫信給施蒂勒，介紹了他在好萊塢的生活以及他對好萊塢的感受，果然這招很奏效，米高梅終於以每週1,500美元的薪酬與施蒂勒簽了三年的合約，同時在施蒂勒的要求下，米高梅還簽下了演員葛麗泰・嘉寶，同時還簽了當時瑞典許多知名的演員，這次可謂是收穫頗豐。

但實際情況並不如施蒂勒想像的那樣樂觀，由於文化的差異，他在好萊塢的發展並不順利，反倒是他的御用演員葛麗泰・嘉寶發展得一帆風順，成為好萊塢大紅大紫的明星。在好萊塢的悲慘經歷讓施蒂勒無法承受，終於在1927年離開好萊塢回到了自己的家鄉，但終因抑鬱成疾，於1928年11月8日去世。

　　瑞典人開始拍攝電影是從1898年開始的，到了1907年才有了第一家電影公司，這家電影公司是由斯德哥爾摩成立的斯溫司卡影片公司（Svensk Filmindustri）。起初的幾年，斯溫司影片公司發展的很順利，在瑞典電影市場居於主要地位，但由於領導者急於向國際影片市場進軍，效仿美國方式拍攝影片，結果遭受失敗。這使得當時大量的演員和導演離開瑞典走向好萊塢，這些導演和演員中也包括了施蒂勒和嘉寶。這樣的情況使得瑞典電影陷入了一蹶不振的境界。一直到在1940年，瑞典電影開始復興。

　　在瑞典電影史上，伯格曼是最早躋身於世界著名導演行列的瑞典電影導演，他的許多部影片都在國際上獲得過大獎，他的代表作品有《第七封印》、《野草莓》、《情欲》、《呼喊與細語》等多部影片。

小知識

【都是高個子惹的禍】

嘉寶是好萊塢大紅大紫的女星，她在好萊塢的第一部影片《激流》（Torrent）上映後引起了轟動。卓別林本來有和這位異國女演員合作的打算，但無奈嘉寶的個子太高，卓別林遂放棄了和她合作的念頭。這令嘉寶遺憾不已，都是高個子惹的禍，喪失了和這位大師合作的機會。

嘉寶創造了無數令人難忘的經典銀幕形象，瑞典人對此引以為傲，稱她為「瑞典國寶」。

導演的天鵝之歌──
波蘭

波蘭電影起源於1908年，繁榮於五、六十年代。期間湧現出不少
大師級導演和國寶級影片。雖然如今的波蘭電影聲勢稍弱，但它的
影響力依舊在。

　　1994年，戛納國際電影節上，一部由三個短片組成的電影頗為吸引目光，
這就是克里斯多夫‧奇士勞斯基（Krzysztof Kieślowski）導演的被譽為「導演
的天鵝之歌」的《藍色情挑》、《白色情迷》、《紅色情深》三部曲。奇士勞
斯基取法國國旗的三色作為自己電影的主題，分別代表的含義是「自由」（藍
色）、「平等」（白色）、「博愛」（紅色）。

　　這三部曲在當年的電影節上可以說是大放異彩，強大的明星陣容、權威導
演的支持、新奇的創意都讓它成為金棕櫚獎的最強勁追逐者，甚至奇士勞斯基
本人也這樣認為。但等金棕櫚獎最終揭曉時，結果卻跌破了所有人的眼鏡，被
同樣優秀的美國電影《黑色追緝令》打敗。

　　而在隨後的奧斯卡頒獎典禮上，《藍色情挑》、《白色情迷》、《紅色情
深》三部曲雖然獲得了最佳導演、最佳原著編劇、最佳攝影等3項提名，卻仍然
是名落孫山。

　　兩次獎項的落空，對於為三部曲耗費心力的奇士勞斯基打擊不小，他認為
這樣的結局不公平，一怒之下，決定息影返回故里。過段「只想靜靜地坐在自
己的椅子上，抽自己想抽的菸」的日子……

　　直到1996年的3月13日，波蘭的大大小小的報紙的頭條都被一個消息佔據

電影《紅色情深》的宣傳海報。

著：「法籍波蘭導演奇士勞斯基於巴黎病逝。」消息一出，輿論譁然，世界各地的影迷抱頭痛哭，為天才的英年早逝而惋惜。哲學家劉小楓更是感慨地說，奇士勞斯基的去世讓他感覺到思想在世上存活是孤單的，分明是早將大師視為精神導師。

次日，波蘭電視臺播放了奇士勞斯基生前著名的兩部影片《雙面薇若妮卡》和《十誡》的部分情節，以此懷念大師生前為影壇做出的巨大貢獻。

當一系列的回憶節目在電視臺上演時，奇士勞斯基的影迷們發現了一件讓他們疑惑不解的事情，當被問及是否熱愛電影時，這位大師級導演面無表情地對著攝影機說，不！他愛看書，在閒暇的時候，寧願窩在臥室看書也不願意跨進電影院。

無論奇士勞斯基對電影的態度如何，當我們在如今回頭觀看他的影片時，也不得不佩服大師利用「電影」這個工具來表達自己思考、觀念的高超技藝。

1908年上映的的故事片《安東首次到華沙》是波蘭第一部正式意義上的電影，從那以後，波蘭影壇就進入了創作探索期。

波蘭電影的真正繁華是在二十世紀五、六十年代，湧現出一批世界級的導演：羅曼・波蘭斯基、傑齊・史柯里莫斯基（Jerzy Skolimowski）、基斯杜夫・贊祿西（Krzysztof Zanussi）和克里斯多夫・奇士勞斯基等。

　　可惜，到了60年代中期，波蘭電影開始走下坡路，政治壓力滲透到影片拍
攝過程中，不少導演的影片被禁播，一些知名導演被國外電影公司高薪挖走。
這種情況一直維持到80年代中期，隨著波蘭經濟的衰退，政府用於電影的投資
越來越少，再加上好萊塢電影的強勢入侵，波蘭電影在本國越來越沒有地位，
波蘭人民只能期盼著本國電影的輝煌再現。

小知識

【波蘭的里程碑】

波蘭電影人一直把一部電影當做他們民族的驕傲，
那就是影片《十字軍騎士》，它在波蘭人心中的地
位相當於《亂世佳人》在美國人心中的地位。《十
字軍騎士》在當年上映時擁有4,000萬次觀影人數，
在四十年後依然是波蘭票房的冠軍。

克里斯多夫・奇士勞斯基被譽為
「當代歐洲最具獨創性、最有才
華和最無所顧忌」的電影大師。

輕裝上陣母女兵——

冰島

冰島，這個北歐小國在電影方面創造出了兩個奇蹟：一是冰島人在
本土電影上的花費遠遠超過國外的影片；二是為了維護本國電影業
的發展，冰島人常常攜家帶眷地觀看電影，為了提高票房，冰島人
反覆買票觀看同一部影片的現象並不罕見。

夕陽西下，年輕的戈德妮·哈德斯多蒂趴在窗口，看著窗外橘紅色的天空
發呆，她的母親哈多·拉克斯尼斯就坐在她旁邊的書桌前，雙手在打字機上飛
舞。

戈德妮·哈德斯多蒂輕嘆了口氣，剛想對媽媽說些什麼時，哈多·拉克斯
尼斯把眼睛從打字機上移開，看著女兒的背影說：「親愛的寶貝，妳已經嘆氣
一天了，有什麼煩心事嗎？」

「我……」戈德妮·哈德斯多蒂走到母親身邊坐下，猶猶豫豫地開了口：
「我煩的這件事也和您有關係。我想請您幫個忙。」

「是嗎？」哈多·拉克斯尼斯頗感意外，一向獨立的女兒竟然要求她幫
忙，看來這事非同一般，她放下手中的工作，握著女兒冰涼的手問：「什麼
事？」

戈德妮·哈德斯多蒂還是覺得向母親提出這個要求很為難，支支吾吾地找
著最恰當的語言。

「我想改編您的一部作品。」戈德妮·哈德斯多蒂看著母親的眼睛，還是
決定採取最直接的方式和母親溝通。

哈多‧拉克斯尼斯微微一笑：「妳想要的是《家族的榮耀》（The Honour of the House）吧？」

「您怎麼知道？」

「如果不是這部，還有哪一部能讓妳這樣為難呢？」哈多‧拉克斯尼斯摸摸女兒的頭髮，「我答應了。」

「真的？」戈德妮‧哈德斯多蒂簡直不敢相信自己的耳朵，冰島那麼多導演找母親尋求合作，她都沒有答應，現在竟然答應了自己。她當然明白這其中，她的實力僅僅只是一小部分比例，更多的是親情為她在加分。一時間，也不知道說什麼好，在腦子裡想過的那些對母親的保證突然一個字也蹦不出來了。

「不過，我有個條件，」哈多‧拉克斯尼斯說，「我要參與電影的拍攝，我並不是對妳不放心，而是我希望十全十美，我不希望我的作品拍成電影後讓我覺得面目全非，可以創新，但不可以將原有框架全盤拋棄。」

戈德妮‧哈德斯多蒂全盤答應，電影拍攝的每一天，母親幾乎都到場，嚴格為電影把關，母女倆一年的辛苦沒有白費，後來，《家族的榮耀》於1999年由阿姆比電影公司和畢卡索電影公司聯合出品，一經上映就好評如潮，並入圍了當年奧斯卡電影節，一舉奪下了最佳女主角的桂冠。

戈德妮‧哈德斯多蒂因電影《家族的榮耀》成為了冰島最受歡迎的女性導演之一。

冰島電影誕生於1906年，但它的真正發展期是在1919年，一個來自丹麥的

攝製組拍攝了一部根據冰島暢銷小說改編的電影《柏格一家的故事》，片中冰島的美麗風景征服了冰島人的挑剔眼睛。1944年，冰島從丹麥的統治下解放，從奧斯卡・吉斯拉松在50年代拍攝的一系列記錄片開始，冰島的民族電影業開始發展。加布埃爾・阿克賽爾於1967年拍攝了影片《紅披風》，講述的是冰島的英雄傳說；雷尼爾・奧德松1977年拍攝的影片《謀殺的故事》，可以清晰看出法國新浪潮的影響。70年代末。冰島建立了電影基金，一些遊學歸來的年輕導演成為冰島影壇的中流砥柱，他們拒絕複製好萊塢的電影模式，宣導本國特色，拍攝了不少反映現實生活的影片。他們將冰島的美麗風光和人們的現實生活結合在一起，為冰島電影在世界影壇上找到了屬於自己的地位。這期間，奧古斯特・格維茲門松的處女作《土地和兒子》，赫拉芬・京勒伊革松的《父親與遺產》都是不可多得的佳作。

　　當好萊塢的電影千篇一律，不少人開始關注小眾電影，觀眾甚至把能看懂這樣的電影作為時尚，在這樣的風潮中，冰島電影的前途不可限量。

小知識

【風靡全球】

冰島的電影雖然數量不多，但卻風靡全球。2001年，中國北京就曾舉辦過冰島電影週，觀眾可以欣賞到七部冰島電影，分別是《愛情的追憶》、《女僕的命運》、《我要爸爸》、《不留痕跡》、《一個精神分裂症患者的生活》、《冰雪友情》和《家族的榮耀》。

真實是什麼模樣──
伊朗

80年代中後期之後，伊朗電影開始受到國際影壇的關注，甚至一度取代中國電影在世界影壇的位置。其中阿巴斯‧基亞羅斯泰米（Abbas Kiarotami）可謂成就不凡，《何處是我朋友的家》等影片頻頻在電影節上獲獎。

2007年6月27日，對於《茉莉人生》劇組全體人員來說，是個不可思議的早晨，一個在他們看來還原真實的影片卻被泰國的傳媒界拒之門外。

電影節組織人之一為此解釋說：「考慮到伊朗和泰國的良好關係，應伊朗使館的要求，取消電影《茉莉人生》參加曼谷電影節的資格。」伊朗外交部發言人也補充說：「因為由於電影《茉莉人生》中有不符合事實的鏡頭，以及對伊斯蘭革命和伊朗人民的不利的描述，因此要求電影節主辦方取消其參加資格。」

當不懷好意的記者將消息傳到原作者兼監製瑪嘉‧莎塔碧的耳中時，這位插畫師很平靜地說，她只是想讓世人知道真實的伊朗到底是什麼模樣。「法國就像是我的妻子，而伊朗則像是我的母親。我的母親，哪怕她是失常的或是發瘋，並不會改變她是我母親的事實。我當然可以選擇自己的妻子但是我可能會選錯、離婚或者和藏在另一個地方的女人一起生一個孩子。」拜媒體渲染所賜，伊朗在很多人的眼睛裡，充滿了暴力和動亂，是伊斯蘭極端分子和宗教狂熱的同名詞。而當那些妖魔式的畫面出現在身處法國的瑪嘉‧莎塔碧的眼前時，這個開朗的女性開始和身邊的好友認真討論自己的家鄉。在她的眼中，伊

影片《茉莉人生》是一部真人電影，具備所有現代影片應有的特徵。

朗是另外一番模樣，擁有夢幻的童年、美妙的少年，她並不認為媒體報導的是真實的伊朗社會。

在一次聚會上，經常聽她講述的一個朋友開口了：「瑪嘉，妳該為妳的祖國做些什麼了。」

一語驚醒夢中人，瑪嘉·莎塔碧決定把真實的伊朗介紹給世人。她的朋友們又為她找了很多插畫家，瑪嘉·莎塔碧開始以插畫的方式創作。在創作原著《我在伊朗長大》時，她刻意透過強烈的視覺衝擊來表現主題，這為後來改編成電影提供了良好的基礎。黑白的色調，能體會到聲音質感的畫面，是瑪嘉·莎塔碧作品的風格。

這部分為四冊的漫畫集在全世界範圍內引起了熱潮，被譯成十多種文字，全球銷售二十萬餘冊，並獲得了包括2002年法國安古蘭國際漫畫節——年度最佳漫畫獎、2004年德國法蘭克福書展最佳漫畫獎等多個漫畫書大獎。

瑪嘉·莎塔碧這時動了將漫畫改變成電影作品的念頭，她和另外一位漫畫家文森·帕蘭德一起聯合執導了影片。這就是後來引起爭議的《茉莉人生》。再後來，就出現了本文開篇時的場景。

在泰國的挫敗並沒有影響到該片在其他國度受捧的程度，在2007年第60屆戛納電影節上，它和墨西哥影片《寂靜之光》（Silent Light）並列獲得評委獎。

　　當今伊朗，阿巴斯‧基亞羅斯泰米無疑是最重要的導演之一。從47歲拍攝《何處是我朋友的家》一舉成名之後，他在世界電影圈中掀起的伊朗風就沒有停止過。法國《電影手冊》曾這樣評價他：「這位偉大的伊朗導演創造的影像，標誌著當代電影每年都在登上一個新的臺階。」黑澤明在去世之前說：「很難找到確切的字眼評論基亞羅斯泰米的影片，只需觀看就能理解它們是多麼了不起。雷伊（現實主義大師）去世的時候我非常傷心，看了基亞羅斯泰米的影片之後，我覺得上帝派這個人就是來接替雷伊的。」

　　同樣以兒童為敘事焦點，伊朗導演馬基‧麥吉迪（Majid Majidi）拍攝的《天堂的孩子》和《天堂的顏色》也是經典之作。

小知識

【高評價】

阿巴斯‧基亞羅斯泰米的電影被很多名人熱愛，國際電影大師高達語不驚人死不休地說：「電影始於格利菲斯，止於阿巴斯。」黑澤明曾盛讚阿巴斯的作品是「無與倫比」。

阿巴斯‧基亞羅斯泰米的名聲始於1987年拍攝的《何處是我朋友的家》，被認為是「90年代世界影壇出現的最重要的電影導演」。

溫暖的美好──

韓國

90年代之後，韓國電影開始在國際影壇崛起，一方面是韓國電影院開始放映國外的經典藝術電影，另一方面是本土的電影體制發生改變，韓國本土製作的電影開始繁華，不同類型的電影構成了韓國電影多元化的格局。

深秋的某一天，韓國導演許秦豪的家裡來了一位不速之客。他們面對面坐著，許秦豪端著茶杯，猜不出來人拜訪的意圖。

「我來正式拜訪您，是希望您能同意我將《八月照相館》的改編權讓給我。」坐在許秦豪對面的長崎俊一說。

許秦豪一愣，這年是2005年，距離《八月照相館》首映已經過去七年了，許秦豪沒有想到自己的作品在這麼久之後還能被人「惦記」著。這部令他一舉成名的長片處女作，曾傾注了他太多的心血。

「改編？現在？」

「是的。我希望能將您塑造的溫暖的愛情故事以另一種方式展示。我希望溫暖能繼續。」長崎俊一誠懇地說。

許秦豪靜默，他想起一張安詳的照片，那是韓國已故歌手金光碩的遺照，他的微笑溫暖而平和，那笑曾感染他，讓他提筆和其他兩位優秀的編劇一起寫下了日後粉絲無數的《八月照相館》，該片僅在韓國首爾的觀影人數就高達44萬人次，戛納電影節影評人週刊稱其為「用東方世界溫和角度重新審視了『死亡』這一殘酷的主題」。

那是屬於他的1998年的榮耀。

「你知道我拍攝《八月照相館》的初衷嗎？」許秦豪問。

「先生請講。」

「我想告訴世人，當死亡不可避免地來臨時，如果選擇平靜地微笑地面對，生命就會有另一種溫暖的美好。」

「我能理解，如果您願意把改編權讓給我，我會努力把這種溫暖繼續下去的。」長崎俊一眼中的執著像當年金光碩的微笑一樣，感染著許秦豪。

送走長崎俊一後，德琳和金正源的笑臉又再一次浮現在許秦豪眼前，那兩張年輕的臉是那樣鮮活、美麗、充滿活力。他們的愛情平淡卻溫馨。其中由沈銀河扮演的溫婉美麗的德琳讓觀眾記憶深刻，而當

影片《八月照相館》採用一貫的「克制美學」進行敘事，獲得一致好評。

時她卻因為檔期問題，差點沒能演出本片女主角。男主角韓石圭更是以精湛的演技獲得了國內外評論家的一致好評。

許秦豪也想起了劉英吉，當時誰也想不到自己的這部影片竟然成了攝影大師的最後一部作品，在《八月照相館》拍攝結束後，劉英吉死在了新作的準備工作中。

也許，這種溫暖是值得繼續傳承的。許秦豪這樣想著，撥通了長崎俊一的電話⋯⋯

90年代以來，韓國電影開始在國際影壇上崛起。其中《魚》、《共同警戒

區》、《朋友》連續三年創造了屬於韓國的電影票房神話。韓國電影頗為多元化，許秦豪執導的《八月照相館》講述了溫馨平靜的愛情故事，節奏舒緩，以細節的流動演繹出平凡的情懷；郭在容執導的《我的野蠻女友》更是引發了超越電影領域的文化現象，「愛情中的野蠻」成為社會熱議的話題，也引起了不少青少年的競相模仿；1993年《悲歌一曲》在上海電影節上獲得的多種獎項讓世人認識了林全澤，他的電影在某種程度上可以說是代表了韓國文化；與此同時，李長東執導的《綠洲》在第59屆威尼斯電影節上獲得最佳導演獎。林全澤和李長東的這先後的兩次獲獎，可以看做是韓國電影的重要里程碑。

小知識

【經典對白】

《八月照相館》裡有一句經典對白曾感動了無數人：「我明白，愛情的感覺會褪色，一如老照片，但你卻會長留我心，永遠美麗，直到我生命的最後一刻。」

第四章
關於電影學的理論

貞子嚇死人——
電影是一種心理學遊戲

德國著名心理學家雨果·閔斯特伯格在去世前一年發表了作品《電影：一次心理學研究》，從心理學角度闡述了電影是一門藝術，他認為觀眾之所以能在平面的銀幕畫面中感受到立體的生活場景，就是心理起的作用。

1999年7月，《七夜怪談》在香港各大影院上映，最終以總票房三千一百萬港幣的優異成績勇奪當年的票房冠軍，且打破賀歲片《喜劇之王》及《玻璃樽》曾創下的票房記錄。這部片長一百分鐘，毫無冷場的恐怖電影吸引了眾多「恐怖愛好者」的注意力，還一度被評為「全世界最恐怖的電影」。

導演中田秀夫在談到這個現象時，將恐怖原因歸結為「心理暗示」。最恐怖的事物不是我們肉眼能看到的，而是我們內心想像到的。同樣，一部好的恐怖片，要做到的不是拿血淋淋的畫面嚇唬觀眾——那樣只能讓觀眾噁心，而不是毛骨悚然，而是要引導觀眾去想，想像最可怕的「鬼怪」就在身旁。

讓我們一起到影片中去尋找中田秀夫的這個觀念：一個名叫智子的女高中生離奇死亡，就因為看過一捲來歷不明沒有任何標籤的錄影帶，這個現象引起了女記者淺川的注意，她決定將這個怪誕事件解釋清楚。於是來到智子曾經到過的那家旅館，觀看了錄影帶。當詛咒出現在眼前時，她向前夫求助，前夫高山來到她身邊，複製錄影帶和她一起進行研究。當七天死亡限期來臨時，淺川沒有死，高山卻按照詛咒時間死去了。淺川由此發現，破除詛咒的方法就是要讓第三者複製、觀看錄影帶。

這部影片的前四十分鐘曾經被批評「平淡」，但就是在這樣的平淡中，才凸顯了高潮處的恐怖。中田秀夫引導著觀眾，讓他們一步步走進心理的世界，讓他們心底的魔油然自生，進而陷入恐懼和無助。

《七夜怪談》曾經一度遭到禁播，原因是它在日本上映時，曾經讓有心臟病的觀眾當場病發死亡。中田秀夫在表示遺憾之外，也透露了一個拍攝時的祕密。原來在貞子從電視機裡爬出來面對銀幕，伸出手的那一幕，劇組使用了特技，用3D技術還原逼真畫面，也就是這個場景讓有心臟病的觀眾驚嚇過度的。

貞子是當今最經典、最著名的恐怖片角色之一。

不管怎麼說，《七夜怪談》是成功的，它在日本本土創下的10億日圓票房的記錄至今無人能超越，2000年，史匹柏的夢工廠投下鉅資翻拍的《七夜怪談西洋篇》，也在上映第一週就登上北美電影票房冠軍寶座。

雨果·閔斯特伯格在去世前一年發表的作品《電影：一次心理學研究》，可以說是電影心理學的奠基之作。閔斯特伯格認為，電影技術和社會需要是電影存在的必要條件，但要想瞭解電影透過什麼手段感動觀眾，則必須求助於心理學。他考察了電影影像感知的各個方面，比如縱深感和運動感。觀眾明明知道銀幕是個平面，所呈現的影像本質上就是逐漸顯現的靜止照片，而在觀眾那裡卻產生了立體感。閔斯特伯格還研究了注意力、記憶和想像、情感等。他認為，電影就是一種心理學遊戲。機械地複製現實不可能成為真正的藝術，只有把一系列無生命的影子賦予運動、注意、記憶、想像、情感的意義，使之得到具體的心理上的呈現，「電影不存在於膠片，而只是存在於把它實現的思想中」。

小知識

【後遺症】

《七夜怪談》主角是超級明星松島菜菜子和真田廣之，真田廣之在電影殺青儀式上透露，拍完影片後，他只要一看見電視裡面有雪花就會毛骨悚然。而松島菜菜子更是膽小，自己拍攝的《七夜怪談》都不敢看，還稱拍完電影在家裡看到過世的祖母走動。這樣奇特的現象也曾在日本的靈異節目上引起了熱烈討論。

煮食皮靴的卓別林──
電影影像與現實的關係

安海姆（Rudolf Arnheim）的主要研究物件是電影影像與現實的關係，他透過描述電影與現實的差別來論述「電影作為藝術」。

1924年，已經是著名演員的卓別林在偶然的機會下，讀到了唐納爾派幕的一篇短篇小說，全文通讀之後，非常喜歡，於是就動了把這篇小說改編成電影的念頭，這就是後來的《淘金記》，該片被影迷視作他最有趣的作品之一，在世界級的十佳電影評選中位居前列。它和卓別林其他電影略有不同，主角最後的命運是美滿的，查理既獲得了美人又成了大富翁，這樣的圓滿在他別的作品中是很少見的。

在這部影片中，卓別林貢獻了很多奇妙的想法，比如「小麵包舞」、「帶狗跳舞」、「別人打架而槍總對著自己」、「懸崖木屋險象橫生」、「查理變公

影片《淘金記》將滑稽敘事、悲劇色彩、抒情韻味三者作巧妙的平衡結合，使它成為卓別林作品中成熟期代表作。

雞」等等。但最具想像力的，還要數「煮食皮靴」的一場戲。

為了這場戲，卓別林下了很大的功夫。怎樣做才能在表現貧窮的同時，又能用最有趣的方式來表現貧富差異呢？最終，自己腳上一雙開了口的皮靴給了卓別林靈感。

於是，我們就看到了卓別林扮演的淘金者查理煮食一雙油汙的骯髒皮靴。為了讓表演更加生動，卓別林在享用這盤非同一般的菜餚時，態度十分地優雅。他挑起鞋幫，讓釘著釘子的鞋底像吃剩的魚骨頭那樣留在盤子裡，然後細心地吸吮鞋釘，彷彿它們是美味的雞骨頭一般，並且還把鞋帶像通心粉一樣繞在叉上。他的一切舉動都讓人誤以為他是個富人，品嚐著美妙的食物。卓別林透過這樣的類似漫畫的手法表現了貧富之間的比對。安海姆曾評價過這個場面，他說：「卓別林在吃糟到不能再糟的食物時，就像是在享用珍饈美味，而且姿勢優美、舉止合度，這就不禁表現了貧困本身，而且可以說是把貧困表現成了低一級的富有，是美好生活的畸變。他使兩者之間發生了關聯，這就使悲慘的境遇顯得更加地悲慘。」

卓別林的精彩表演逗翻了劇組的人，也讓這部影片成為了喜劇巔峰之作和卓別林本人最愛的影片。

電影具有獨特性，電影藝術產生於它與現實的差異。這是安海姆在著作《電影作為藝術》中提出的中心命題。為了證明自己的論點，安海姆舉出了卓別林的《淘金記》作為例子。該片中有一個場景是那個餓得半瘋的淘金者，將自己的同伴看成是一隻雞，企圖抓住他吃掉，查理絕望的手勢變成了雞翅膀的拍動。這個段落透過截然不同的東西在外型上的相似來表現戲劇性的矛盾。在安海姆看來，媒介有著自身的特質，電影必須利用自己的物質資源，也就是媒介的獨特性。平面的影像與有深度感的形象之間的差異就是電影媒介能夠造成藝術效果的特性之一。

小知識

【小提琴聲中的煮飯】

卓別林和朋友初到美國時，為了省錢，他們自己在家開伙做飯，而房東卻不允許屋子裡有火星，聰明的卓別林靈機一動，在朋友煮飯時，他就開始拉小提琴，這樣房東就聽不到煮飯的聲音了。卓別林從小就開始拉小提琴，還一度把它當做自己的夢想，希望能在長大後成為一名職業小提琴師。

具有里程碑意義的八又二分之一——
將符號學理論引入電影

電影的符號學理論運用是指導演運用場景擺設、背景音樂的聲效等方式來反映人物的心態。

圭多：「是的，幸福在於能夠講真話，而不會使任何人痛苦……祝大家胃口好。」

圭多：「有時我覺得一切都清楚，甚至以為影片已經拍攝完畢，也許因為這些是我自己的回憶，我自己的事。另一些時候恰恰相反，我一點把握也沒有，一切變得亂七八糟，毫無頭緒，就像我的生活一樣，有什麼意義呢？唉，不過，這些話你可別跟記者說。我只告訴你，不能對任何人講。」

克勞迪婭：「我？不會的！別人對我講的話，我從來不傳。」

這段對話就是出現在費里尼的影片《八又二分之一》劇中的精彩對白。影片面世之初，人們感到詫異的是，當年憑藉《流浪漢》和《大路》早已聲名鵲起的大導演竟會轉而拍攝出風格如此迥異的影片。而人們真正意想不到的是，這位極富創造才華和藝術素養的大導演也會面臨深刻的電影創作危機和生活危機。拍攝影片《八又二分之一》之前，按照費里尼的計畫，他正在拍攝《馬斯托納的旅行》。在影片的拍攝中，費里尼遭遇到了前所未有的挑戰。當該片的主要場景佈置已經完成，他卻發覺自己出現了創作危機。他的思路不清晰，構思混亂不堪，一團糟糕，既模糊又相互矛盾，創作的才思枯竭。與此同時，不幸的事情接踵而至，他的個人感情生活也出現問題，令他感到很頭痛。在生活危機與創作危機的雙重夾擊下，他心力憔悴，難以繼續該片的創作。

經過多番嘗試，他仍然沒有辦法走出困境。各種壓力交織在一起，費里尼內心焦躁不安，猶豫不決，難以按照當初的創作靈感繼續下去，導致他一直無法完成《馬斯托納的旅行》。迫於拍攝成本因一再延期帶來的經濟壓力，後來該片的製片人不得已將影片的版權賣給了他人。費里尼最終只好放棄繼續拍攝這部影片。

也許是受到了拍攝這部失敗的影片帶給他的啟發，費里尼轉而拍攝了這部講述電影導演的創作危機和生活危機的電影——《八又二分之一》。在相當大的程度上，該片劇中的主角圭多即是費里尼本人的化身。費里尼把自己影片創作的挫折以及在生活中遭遇的不快，用藝術的手法稍作加工透

《八又二分之一》是一部「電影中有電影」的影片，屬於具有雙重結構的那類藝術作品，其展現方式在於反映自己。

過片中主角圭多拍片的一系列奇特景遇與幻覺表現得淋漓盡致。透過回憶、幻想和夢囈在影片中的大量穿插，加上背景音樂的聲效襯托，費里尼把主角圭多真實的內心狀態直接呈現在銀幕之上。因為其廣泛而深刻的影響力，「八又二分之一」差不多變成了心理片的別稱。

將符號學理論引入電影，《八又二分之一》具有里程碑意義。該部影片中的畫面與場景的切換較為頻繁，幻覺、回憶、想像以及夢境與現實的片斷糅合在一起，表現了一個外表上看起來衣冠楚楚、風光無限的電影大導演內心深處

「處於混亂中的靈魂」。為了增強影片的藝術效果，《八又二分之一》在影片的剪輯上也獨具風格。時空的跳躍性強，給觀眾的視覺衝擊效果極佳。用後現代的符號學理論來解釋，即是，他把不同時空的故事集中在了一個場域來展示，各種能量彙集的場域當然可以釋放出巨大的震撼力。

小知識

【馬斯楚安尼的作家角色變故】

在《八又二分之一》這部電影的最早故事大綱中，著名電影明星馬塞羅・馬斯楚安尼（Marcello Mastroianni）扮演的角色是一個作家。無獨有偶的是，不久馬斯楚安尼就在另一位著名義大利導演米開朗基羅・安東尼奧尼的影片《夜》中扮演一個作家的角色。得知這個消息後，費里尼風趣地說：「現在我該怎麼辦？我怎麼能讓馬塞羅再扮演一次作家嗎？那樣的話，他最後只會相信自己就是名作家，而開始寫小說。」

電影大師費里尼執導的影片《八又二分之一》為其後的心理片確立了一個經典範本。

野草莓中的語言符號——
心理學與符號學的融合

符號學在電影上的運用，使電影在反映人物心態的場景佈設方面有了重大的突破。英格瑪·伯格曼的影片《野草莓》，堪稱西方電影理論研究者們探討符號學的經典作品。

《野草莓》講述的是一個79歲的醫生伊薩克·伯格對自己一生的回顧。伊薩克在兒媳瑪麗安的陪伴下，前往他五十年前畢業的母校接受榮譽學位。途中，他從兒媳口中得知兒子對他的自私充滿怨恨，心為之震動，於是坐在路邊的草坪回憶起自己的少年時代，想起了自己的初戀情人莎拉。一路順道的故地重訪，勾起了老伊薩克諸多的思緒，他不斷地進入對往事的回憶和夢境之中。偏執、倔強而又自私的他，在現實的榮譽、虛幻的夢境和對少年的回憶中深刻反思自己走過的這一生。伊薩克最後明白了自己的過錯，認識到了自己的頑固和自私傷害了許多人，逐漸回歸到最本真人性當中：在他最愛的莎拉指引下，他找到了自己的雙親，找到了愛，擺脫了死亡與麻木的糾纏。

伯格曼透過對場景的真實營造，讓環境與劇中人物有機融合在一起，大量的使用了人物的回憶、幻覺、夢境，把一個老人對死亡的害怕、對孤寂源頭的追蹤和對生命再生的期盼等人物的心態反映在銀幕之上。在場景的塑造上，伯格曼用力獨到，他把人物的性格與風景聯繫起來，旅途的每一站出現的人物、遭遇到的困境等等，都指向這部影片的主題：愛、人生、死亡和對生命活著的無力感。伯格曼意欲借助片中主要人物老伊薩克的回憶、夢境、幻覺旅程，對人自身進行自我反省，並探究人內心的真實世界中的複雜感情。因此，雖然影

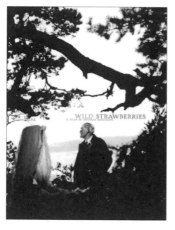

影片《野草莓》是一次靈魂之旅，是一次重生之旅。

片片長只有92分鐘，但是沒有一個多餘的鏡頭，看起來非常完整。

看完整部影片的人們不難發現，這部《野草莓》就是靈魂的自我反思，以及靈魂的救贖和重生之旅。旅途中各種回憶、夢境、環境的不斷切轉，表現的即是人的靈魂中的精神「缺陷、貧乏、空虛、不獲寬恕」。伯格曼安排的救贖式的結尾告訴我們，這次旅行也是個體生命的不斷自我覺醒，並回歸真實人性本真的過程。

伯格曼深受存在主義和佛洛伊德的精神分析學說的影響，善於利用語言符號，以及思維不受時空束縛的不斷流動來進行藝術創作，在作品中體現自己的哲學思考和宗教觀念。在《野草莓》中，伯格曼大量的使用了人物的回憶、幻覺、夢境，透過鏡頭的不斷切換，將老人對死亡的害怕、對孤寂源頭的追蹤和對生命再生的期盼等人物的心態真實地反映在銀幕之上。該片在具體電影的符號學成功運用融入了心理學方面的精神分析，因此受到了電影理論界的廣泛關注，成為電影符號學理論分析中頗具代表性的重要影片。

小知識

【伯格曼的宗教情結】

伯格曼小的時候經常隨著牧師父親去厄普蘭地區的鄉村教堂。父親布道的時候，好奇的小伯格曼對教堂內的壁畫和木刻所描繪聖經故事非常感興趣。他的思緒在教堂設置的象徵世界中飛來飛去。成年以後，他把早年的這些記憶改造放入一部名為《木刻畫》的舞臺劇之中。後來這些記憶又成為他的作品《第七封印》的重要選材來源，裡面一些被譽為電影史上最偉大創舉的扣人心弦的場景，都來自於伯格曼童年的記憶。

北西北——
電影文本中的欲念

精神分析電影即是把精神分析學原理運用到具體的電影藝術創作
中。

　　1958年希區考克對自己拍攝的電影《迷魂記》寄予厚望，但是影片在上
映後並沒有達到預期效果，票房收入
難以令人滿意，在商業上沒有取得成
功。因而，希區考克想做一些改變，
拍攝一部輕鬆幽默，非象徵主義的新
電影。他的新片《北西北》在1959年
正式上映之初，即拿到了鉅額的票房
收入，無論在商業上還是藝術成就上
都取得了巨大的成功。

　　二十世紀五、六十年代，在美國
盛行幽默輕鬆、玩世不恭的流行文
化。有鑑於《迷魂記》在商業上的不
成功，為迎合當時的流行文化，希區
考克在這部懸疑、驚險片中加入了眾
多的幽默對白。影片也不再像他的早
期電影那樣只圍繞一個疑問展開情
節，而是層層推進，一波未平一波又

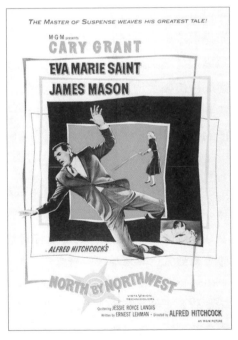

《北西北》被眾多的電影評論家評為希區
考克最著名的作品之一，堪稱集懸疑、驚
險、豔情等於一體的經典影片。

起，不斷置換疑問，可謂是花樣百出，緊緊抓住觀眾的目光，給人以完全不一樣的感受。

在影片主要演員的挑選上，希區考克也是用人眼光獨到。在《迷魂記》中擔綱主演的詹姆斯·史都華很想演出《北西北》劇中的羅傑這個角色。但是，希區考克堅持認為《迷魂記》在商業的不成功是因為主角詹姆斯看起來太老。因此，拒絕了詹姆斯的哀求。米高梅打算啟用更有風度和活力的年輕「紳士」葛雷哥萊·畢克，仍然遭到了希區考克的拒絕。最後，希區考克挑選的是卡萊·葛倫，但令人詫異的是，葛倫居然比詹姆斯還要年長四歲。

在開機拍攝電影《北西北》之前，希區考克有些半開玩笑的說要把這部電影定名為《林肯鼻子上的男人》，其實是有根據的，因為按照原定計畫，希區考克打算到聯合國總部和美國「總統山」拉什莫山紀念碑取景拍攝這部電影。不過很不走運的是，他被拒之門外。希區考克只好刪減劇情和另尋它途。為了拍攝拉什莫山紀念碑追擊那場戲，沒有得到官方拍攝允許的希區考克只好在攝影棚裡仿製了一個拉什莫山紀念碑。雖然在影片中看不出多少端倪，這種複製達到了效果，但是拍攝之時，面對這樣一個高價複製品，所有的演員都害怕自己的一個不小心會弄壞複製品上的頭像，影響拍攝進度，只得格外的小心。

電影精神分析學理論即是運用精神分析學理論解釋電影現象。佛洛伊德精神分析學理論經由法國心理學家雅克·拉岡（Jacques Lacan）和克利斯蒂安·麥茲（Christian Metz）將其運用到電影藝術創作中的發展，形成了一套完整的理論體系。該理論理論研究涉及電影重要的一個方面即是，研究「電影文本中的欲念」，即研究影片人物的無意識活動和性心理。《北西北》影片中人物大量的無意識活動以及人物行為，折射出的性心理成為眾多電影理論學者研究的焦點，該片也因此成為精神分析電影中傑出的代表。雷蒙·貝勒（Raymond Bellour）在《象徵的固結》較為詳細的分析這部影片，他認為該片是伊底帕斯情結——戀母情結的再現。

小知識

【羅傑的憋悶】

按照劇情需要，演出羅傑的葛倫將藏在火車的一節車廂的上鋪上。卡萊‧葛倫認為佈置好的上鋪太大不適合拍攝電影。因此，希區考克按照葛倫的建議，為他新做了一個上鋪。只是由於他的疏忽，居然沒讓葛倫先去試一下再做。結果葛倫在新做的上鋪裡面待久了呼吸很容易出問題。因此電影中，當羅傑從藏身之處出來後，有很明顯的憋悶場景出現。

葛倫的生活如同他的電影一樣，虛構而神祕，他曾經說過：「人人都想成為卡萊‧葛倫，就連我自己都想。」

歷劫佳人——
無意識影片創作的典範

佛洛伊德在其精神分析理論中，指出人的精神意識分為意識、潛意識、無意識三層。奧森‧威爾斯的無意識在影片《歷劫佳人》的創作中的作用以及無意識在觀眾欣賞過程中的影響成為電影精神分析學探討的焦點。

　　《歷劫佳人》講述的是二十世紀五、六十年代，在美國和墨西哥邊境的蕭條小鎮上發生的一個奇特的警匪故事。小鎮上的一個富商乘坐的凱迪拉克被人安裝了定時炸彈，遭到謀殺。警察局長昆蘭多年來養成了憑藉自己的直覺破案的習慣。為了在法庭上證明自己的判斷是正確的，他肆意捏造證據。負責調查毒品案件的墨西哥警官瓦格斯和他的妻子來到小鎮度蜜月卻被捲入陰謀之中。小鎮的惡勢力為了阻擾瓦格斯破案，綁架了他的妻子作為威脅。最終瓦格斯以他的聰明和機智，讓惡勢力和腐敗的昆蘭走投無路，救回了自己的妻子。

　　影片中充滿了眾多的暴力場面，蓄意的謀殺、綁架等情節一環扣一環，使得其對觀眾的感染力遠超過《大國民》。這部影片的主題在於描寫道德的淪喪與人性的墮落，雖然被歸類為一般意義上的驚險片，但是其成就大大超過這類影片。看似一部警匪片，然而它要表達的的深度思考和道德訴求的內涵卻非常豐富。

　　然而這部影片的誕生卻是一個將近五十年的悲劇。影片拍攝完成之後，製片商背著威爾斯剪輯，接著拿去草草上映。其拙劣的剪輯技巧，使得本片難以達到威爾斯早先預計的效果，導致影片沒有獲得多少關注，發行失敗。直到90

年代,由剪輯大師瓦特等人根據威爾斯的備忘錄重新剪輯,這部影片才有了真正的「導演剪輯版」。當然這無法完全重現導演的真實剪輯意圖。不過即便是這樣,這部影片仍然取得了極高的藝術成就。

從電影精神分析學角度來看,本片值得人們玩味的也許是影片中滲透的導演自己的無意識。在影片將近結束的時候,那位警局局長昆蘭與他的老情人塔娜正待在塔娜的小酒館裡。昆蘭對塔娜說:「來,幫我算算我的未來。」「你沒有未來。」塔娜乾脆的回答道。昆蘭錯愕:「什麼意思?」塔娜告訴昆蘭:「你的未來已經用光了。」這裡面其實就有威爾斯的無意識。威爾斯的導演天

影片《歷劫佳人》的主題是道德的墮落,但精華在於它的風格,故事中謀殺、綁架等情節,娛樂性遠勝於《大國民》。

才註定他在自己生活的時候是孤獨的。他從不與觀眾和票房妥協,執著著自己的藝術創作理念和獨特的藝術靈感。導致他的影片很難為觀眾理解和接受,因而漸漸地沒有多少商業市場,最終再沒人給他拍電影的機會。他的導演藝術自由的獲得,其代價就是他的未來。威爾斯的這段對話無意識的透露出他對自己的電影藝術事業的隱憂和不安。

小知識

【威爾斯的悲劇】

1958年，由製片商背著導演威爾斯剪輯的電影《歷劫佳人》未經試映即匆匆上映，導致影片發行失敗。威爾斯看到自己的作品被糟蹋成這樣，寫了長達58頁的備忘錄，希望製片商能夠讓他重新剪輯此片。在備忘錄的背後，他用幾近哀求的語氣說，「在結束這份備忘錄時，我極誠摯的懇請你們贊同以我的剪輯模式剪輯影片，我在其中投入了多日的艱辛勞作。」不過，由於他導演的影片連續多部都沒有在商業上獲得成功，備忘錄變成了廢紙，沒人搭理他的重新剪輯要求。1985年威爾斯去世，這個遺憾卻留了下來，成為他電影事業中最大的悲劇。

鬼子來了——
意識形態「表象」之下的深層次思考

電影意識形態理論認為電影中的意識形態所再現的不是人的實際生存狀況，而是人與那些在意識形態中再現的生存狀況的關係。

「清朝～八大臣兒～知道不？」

「知道～」

「知道？」

「知，知不道～」

「量你也知不道啊～清朝八大臣兒，皇上面前的紅人兒啊都斬咧！誰斬地知不道？六爺！」

「那還不記恨六爺～？」

「不但不嫉恨，還得感恩，那是手起刀落如清風吹過，腦袋瓜落地之後轉上九圈面向六爺微微一笑～～嘛叫含笑九泉？介就是含笑九圈！！！！」

……

這幾段精彩對白即是出自由姜文執導的影片《鬼子來了》。該片拍攝完成的2000年一舉摘得法國戛納電影節評委會大獎，引起了世界影壇的廣泛關注。影片於2001年在法國、新加坡等地正式上映，而在中國大陸，由於其所表現得意識形態與主流意識形態格格不入，則被禁止上映。沒通過中國廣電總局審查而私自拿片參加戛納電影節的導演姜文，被責罰五年內不得再導演任何影片。但這無礙於影片所取得的巨大成就，被譽為確立姜文在中國當代影藝界佔有特殊地位的標誌性作品。

　　影片根據尤鳳偉所著的小說《生存》改編而來。原著的主題是描寫純樸、善良的中國軍民在日軍侵略鐵蹄下奮起反抗。改編成電影時，導演兼編劇姜文對此做了較大的改動。原著的反侵略主題被擱置，姜文提煉了原著中「中國農民愚昧」和「戰爭荒誕」的這一方面，直指出日軍侵華時，中國人所表現出來的國民劣根性，注入了更多的民族憂患意識。該片雖然是以中國的抗日戰爭為背景，但是取材不是中國共產黨的抗戰事蹟，與歌頌共產黨及其領導下的人民艱苦卓絕的抗戰主旋律電影在立意取向、價值觀念等方面都有很大的不同，甚至是背離。因此，從該片所取得的藝術成就來看，《鬼子來了》明顯高於同類影片，成為反映「戰爭與人」為主題的中國大陸電影中最有突破性的一部里程碑式作品。

《鬼子來了》沒有一絲一毫相似於迄今為止來自於中國的任何一種創作特點，它是一部迎刃而上的電影。

　　電影意識形態理論是當代電影的主要流派，在電影的發展史上佔有重要地位。按照阿爾都塞（Louis Althusser）的意識形態理論，電影中的意識形態所再現的不是人的實際生存狀況，而是人與那些在意識形態中再現的生存狀況的關係。由姜文導演的這部電影《鬼子來了》裡，被俘虜的翻譯官董漢臣、日本兵花屋小三郎，日軍隊長酒塚，村民馬大三和村長都在超出自己能力之外的位置，但是又必須對自己的命運負責，作出抉擇。影片中的意識形態「表象」之下，個體與他們實際所處的生存狀況之間的關係是一種想像的關係。以馬

大三為例，在毫無任何思想準備的情況下，俘虜翻譯官董漢臣、日本兵花屋小三郎被人押送到了他的家裡。他養了這兩個俘虜半年，天真的以為人家會對他感恩戴德，理所當然地得報答他，日本兵回去後肯定會把兩車糧食給他。可是日本兵不這麼認為，他們並沒有按照馬大三的思路去做。因為按照日本武士道精神，被俘虜是一件極為屈辱的事情，軍人應該以戰死為榮。花屋小三郎本身被俘就是恥辱，居然為了活命答應村民以糧食來交換的條件，就更是對武士道精神的辱沒。最後，馬大三所居住的這個村落成為日軍殺戮無辜民眾的屠場，在日軍的縱火下化為一片灰燼。

小知識

【48卷電影膠捲】

《鬼子來了》這部電影的拍攝，使用了48卷膠捲，使得影片的拍攝成本比原先計畫的2,000萬投入高出30%以上。這也印證了姜文對自己當導演總結：「我導戲基本是賠錢。」他認為一個半小時的電影不過癮，而拍片就像打仗一樣，打仗的目的是贏，不會節約子彈和槍支，將近三個小時的影片用了48卷膠捲是合理的。

著名導演姜文和葛優以及陳珮斯，被認為是中國三大實力派藝人的代表人物。

中國佔領巴黎——
政治諷刺與黑色幽默

電影意識形態理論強調在電影中使用的一切藝術技巧都是意識形態的策略符碼。這些技巧讓受眾在不知不覺中接受影片中的意識形態效果，表面上是自然而然，實際上是強制性的，進而縫合受眾與影像世界的二元想像關係。

　　《中國佔領巴黎》是法國導演尚・揚安（Jean Yanne）於1974年拍攝完成的電影。該片的原名為法文Les chinois a Paris，實際上譯為「中國人民解放軍佔領巴黎」應該更為準確。

　　該片由他在影藝圈的好友們投資拍攝，雖然繼承了其一貫的幽默、滑稽風格，但是由於其極強烈的意識形態政治諷刺特點，上映後受到一些法國媒體和公眾的批評。上映之初，由於片中有醜化中國形象和種族歧視的趨向，即遭到法國華人發起的抵制和抗議。

　　這部三十多年前拍攝的影片，備受許多業內人士詬病的地方差不多都是片中涉及中國的諸多細節存在疏漏和不合情理。不過放在冷戰大背景下來看，由於東西方兩大陣營，社會主義和資本主義意識形態的嚴重對立，作為資本主義世界的法國人，對中國的瞭解有所偏差應該是值得原諒的。當然，更多的我們會發現，這個法國編導在片中設置的諸多場景故事，其實不是空穴來風，是有一定依據的。

　　該片講述的是法國人對交通擁塞、官僚機構腐敗和效率低等等狀況的嚴重不滿。讓所有法國人震驚的是，這個時候，中國派了數億人民解放軍向歐洲進

軍，法國危在旦夕。但是法國總統並沒有號召人民起來組織有效地抵抗，而是自己逃到了美國。中國人民解放軍不費吹灰之力，在沒有使用任何武力的情況下，就佔領了法國，佔領了整個西歐。一批留下來的法國「合作分子」見風使舵，投靠解放軍，與之建立起了中法合作共和國，並仍然由法國人擔任首腦。為了清除資本主義的毒素，人民解放軍充分發揮其「人海」戰術，即是人力優勢勞動，對腐化、墮落、懶惰、沉迷酒色的法國進行了改造。解放軍把法國的老佛爺百貨大樓作為自己的總部，在全法國禁止飲酒，取締了色情業，沒收所有的小汽車，已有的計程車則要求其改裝

經過導演戲劇性的黑色幽默手法處理，使得該片的政治諷刺色彩極為濃厚。

成人力黃包車，改造其工業使之只專門生產壁爐煙囪。最後解放軍沒有抵抗住自己發出的「糖衣炮彈」攻勢，領袖們只能下令撤退。

　　片中取締色情業、實行計畫經濟、個人崇拜等內容確實與當時中國真實的狀況密切相關。在導演尚·揚安安排下，劇中的法國人力車夫拉著解放軍戰士在大街上跑，車上的解放軍戰士仍然在認真的讀毛主席語錄；法國女郎指揮小伙子們學習黃包車的拉法，一邊跑還要做一些類似舞蹈的動作。尚·揚安在片中設計的情節看似荒誕不經，其實是有根據和來源的。

　　從導演尚·揚安安排的結尾來看，該片具有極強的意識形態宣導功能，觀

眾在本片幽默荒誕的劇情安排之下，會自覺不自覺的接受「以馬列主義意識形態為指導，對資本主義毒素進行清理，妄圖建立起一個純潔的共產主義社會之政治嘗試註定要失敗」的意識形態灌輸。

小知識

【裴岩的墮落】

影片《中國佔領巴黎》劇中人物裴岩將軍，是中國人民解放軍駐法國的最高領導。他原本是馬列主義意識形態的灌輸和教育下堅定的無產階級領袖。最初駐軍法國時，裴岩奉行採取嚴厲的措施，著力清除法國的資本主義毒素。他自己也以身作則，過著艱苦樸素的生活。然而，在資本主義的糖衣炮彈面前，身為領導人的他，也沒能扛住，變成一個沉迷美色享樂的腐敗分子。雖然略有誇張，但是裴岩這個形象真實的再現了中國的文化大革命期間國民慾望被壓制，人性遭到扭曲的變態人格。

末路狂花──
對抗男權社會的大逃亡

女權主義電影意欲打破以男性為軸心的傳統的經典電影敘事方式、
敘事主體和語言編碼，改變其被男性主導的男權傳播方式。

　　影片《末路狂花》介紹的是泰瑪和露易絲這對閨中密友相伴開車出遊卻發生了一系列的意外，原本應該是愉快的旅行，演變成一場對抗男權社會的大逃亡。

　　該片在1991年上映即在世界影壇引起了巨大的轟動。1992年，該片一舉摘得第64屆奧斯卡金像獎和最佳原創劇本獎。該片的導演是美國著名導演雷利‧史考特。該片的拍攝過程中出現了太多令人玩味的故事。

　　製片方為了打造這部經典電影，在各個環節都做了精心的充分準備。在主要角色的演員挑選上就出現了一波三折。最初，雷利‧史考特打算找戈蒂爾‧霍恩和梅莉‧史翠普來擔綱本片的主演。戈蒂爾‧霍恩、梅莉‧史翠普兩人看完劇本後，打算同意演出本片，意想不到的事情發生了，她們也同時接到了演出《飛越人生》的邀請。經過再三權衡。戈蒂爾‧霍恩、梅莉‧史翠普放棄了演出《末路狂花》，而選擇一起參加《飛越人生》的演出。史考特只好另尋他人，最終選定了蜜雪兒‧菲佛和茱蒂‧福斯特演出劇中主角泰瑪和露易絲。

　　影片《末路狂花》中的角色J.D.演員的選定也充滿戲劇性。1994年在電視連續劇《ER》中扮演「兒科大夫」才大紅大紫於影視界的著名影星喬治‧克隆尼此時還在為自己的演藝事業苦苦的等待機會，在困境中掙扎。為了抓住每一個可能的機會，喬治‧克隆尼先後五次來《末路狂花》劇組試鏡。不過，他很

不走運，這個角色最終卻落在了另外一位演員布萊德‧彼特身上。

　　由於該片對各個環節的要求都相當嚴格，拍攝的前期準備工作時間持續過長，使得本片演員再次出現重大變動。蜜雪兒‧菲佛和茱蒂‧福斯特日程安排比較緊，她們都沒有時間再繼續等下去。在這樣一種情況下，本來的製片人史考特在眾人的勸說下被說服，出任本片的導演。

　　主要角色演員的缺位，讓導演雷利‧史考特大傷腦筋。為了尋找露易絲的角色扮演者，史考特耗費了較多的時間和精力。當時，吉娜‧戴維斯為此要求與史考特簽一份合約，打算在合約中說明只要她願意，史考特同意她扮演其中的任意角色。幾番折騰，史考特終於找到了露易絲的合適演出者蘇珊‧莎蘭登。

　　傳統的公路電影中旅行組合多是一男一女的情侶或者志趣相投的男性哥們。在以男性為主要受眾的傳統影片中，這類公路電影一向為男性陽剛的意識形態所主導，大多數的主題都是突出冒險。因此，只有一男一女之間的愛情或者志趣相投的男性哥們中的友情才能被允許出現在影片之中。而《末路狂花》無疑是一個變種的異類。史考特成功地在公路電影中引入了女權主義。在片中所描繪的旅途即是兩個平凡的家庭主婦對抗整個男權社會的過程。她們沿途的種種際遇或者遇到的人，多數對她們來講都是不安全的、有敵意的、不能信任的。在這樣一種極端的境況下，只有彼此才是對方可以依靠的對象。露易絲和泰瑪之間的感情是相依相伴的戰友間的感情，不過也不可否認其中可能隱含的同性戀成分。

　　女權主義電影意欲揭露傳統的經典電影在深層次反女性的意識形態，打破電影中壓制和剝奪女性的「性別歧視」成規，以達到解放電影女性敘述主體，使女性在電影中表現出來的形象客觀化。《末路狂花》中女性主體意識的覺醒，以及其對男權社會最慘烈的反抗，使其成為女性主義電影中的突出代表。

小知識

【真實的爆炸反應】

影片《末路狂花》在拍攝油庫卡車被擊中並且爆炸的戲時，主角演蘇珊·莎蘭登和吉娜·戴維斯的反應是真實的。史考特未事先告訴演員就在電影拍攝時把油庫車引爆了。這樣做目的是從這兩位主角的臉部表情上得到最真實的驚愕表情。只是突然的爆炸對她們來說太意外，她們目瞪口呆地站在那裡，呆呆地看著眼前發生的這一切，把還需要表演什麼都忘記了。史考特只好重新拍攝了她們的反應。

大導演雷利·史考特有科幻和恐怖片大師的美名。

時時刻刻——
女權主義的理性回歸

伴隨著女權主義的興起，女性的權利主體意識及其生存狀況受到越來越廣泛的關注。電影創作中，以女性為敘事軸心的影片受到越來越多導演的青睞。

「我已經被生活所抽空。我正居住在一個沒有希望生活下去的城鎮……我過著一種沒有希望的生活……怎麼會變成這個樣子呢？」

「但是假如要在里奇蒙和死亡之間做一個選擇，我會選擇死亡。」

……

2002年麥可・康寧漢（Michael Cunningham）的小說《時時刻刻》被導演史帝芬・戴爾卓（Stephen Daldry）改編成電影搬上了銀幕。上面這幾段精彩對白即是出自經由《時時刻刻》改編的電影。

該影片用英國作家吳爾芙夫人的一本小說《戴洛維夫人》（Mrs. Dalloway），將二十世紀三個不同時段的女人的生活境遇和命運巧妙串聯起來。在劇情中設置了三個女人的一天，1923年的英國女作家吳爾芙、1950年的家庭主婦蘿拉・布朗，和2001年的紐約當代女性克勞麗莎，她們有別與早先那些女權主義電影片中的被男權壓迫的女性形象，其生活中的丈夫和愛人善良、寬容、願意與她們過溫馨的生活。但是女性內心深處的孤獨、鬱悶和惆悵是男性所難以完全感知和理解的。雖然她們的際遇存在巨大的不同，但是這三個女性在心靈上是相通的。時空差異阻隔不了，她們在吳爾芙的小說《戴洛維夫人》中獲得了共鳴，彼此互為鏡中影響，彼此映照，隱喻女性精神獨立的漫長而曲折的道路。

　　《時時刻刻》的原著作者麥可‧康寧漢生於戰後的1952年，因為在1989年出版的處女作《末世之家》而名揚於世，成為美國文壇的一顆新星。《時時刻刻》這部小說是他的第三部作品，人們感到詫異的是，這部作品與其前兩部作品有著明顯的不同。小說的最核心的素材即是二十世紀二十年代蜚聲英國文壇的著名意識流小說作家維吉妮亞‧吳爾芙及其代表作《戴洛維夫人》。不可否認由於意識流小說在當代文壇的特殊地位，吳爾芙夫人的影響力仍然是巨大的。只是其創作理念多以雜亂無序的思維活動為線索，很難獲得大多數的讀者朋友所接受和理解。麥可‧柯林漢此舉無疑挑戰自我的一次極為冒險的嘗試。

　　人們可以透過這部影片發現，女權主義電影的主題已經不再是早先那種激烈的反抗和自我解放訴求，而是在女性保持其個體的獨立時，自我認同的危機，找不到認同的困境。影片沒有刻意塑造男性主導下的社會中，女性與男性的對立，因而它在某種程度上揭示出女性被壓制的威脅不再來自男性，而更多的是她們自身的困惑，以及謀求其作為女性個體的獨立性之後，與男性空間隔離的孤獨和焦慮。

小知識

【妮可‧基嫚與吳爾芙夫人】

妮可‧基嫚在片中扮演維吉妮亞‧吳爾芙夫人。為了扮演好劇中的這個角色，基嫚閱讀了吳爾芙夫人大量的日記，甚至是模仿她的筆跡寫字；在造型上也做了較大的改變，特別是在鼻子上花了不少功夫。但似乎她太過於強調表演一個遊走於瘋狂與清醒邊緣，文采飛揚的女性主義先驅，所以她還是不像那個在文學史上位置極其重要，外貌美麗文秀驚人的維吉妮亞。

英國最傑出的戲劇導演史帝芬‧戴爾卓迄今為止僅執導過3部大銀幕電影——《舞動人生》、《時時刻刻》、《為愛朗讀》，但每部都獲得了多項奧斯卡大獎提名，後兩部更相繼將妮可‧基嫚和凱特‧溫絲蕾送上影后寶座。

陽光燦爛的日子——
電影敘事學的應用

電影敘事學是從敘事結構的變化來揭示電影敘述策略的變化規律。
而敘事者最重要的任務，就是要把接受者縫合進故事中。

「北京，變得這麼快：二十年的工夫她已成為了一個現代化的城市，我幾乎從中找不到任何記憶裡的東西。事實上，這種變化已經破壞了我的記憶，使我分不清幻覺和真實。我的故事總是發生在夏天，炎熱的氣候使人們裸露得更多，也更難以掩飾心中的慾望。那時候好像永遠是夏天，太陽總是有空出來伴隨著我，陽光充足，太亮了，使眼前一陣陣發黑……」

在影片《陽光燦爛的日子》的開初，隨著畫面的不斷切轉，這段精彩的對白即以姜文特有的敘事風格和語調娓娓道來。影片根據中國大陸著名作家王朔的《動物兇猛》改編而來。不過，原著經由姜文的改編搬到銀幕之上時，在敘事風格和表現主題等方面與原著已經有了很大的差別。姜文和王朔都是在文革中成長起來的人，因此兩人具有相同的經歷。文革時期，他們都是部隊大院的孩子，與地方的孩子的接觸也比較多。初次接觸《動物兇猛》，這部小說即在姜文的心中引起了強烈的共鳴。用他自己的話來說，「我一看到這部小說，就聞到了味兒，就出現了音樂——蘇聯民歌和大食堂的味兒。」於是姜文找到了王朔，詳細打聽小說的背景和人物的原型，討論小說中的某些事件這麼處理的原因。

按照姜文早先的想法，他打算請王朔擔任《陽光燦爛的日子》的編劇。此時的王朔剛寫完眾多的小說和電視劇本，寫作精力消耗過大，對於擔任該片的編劇明顯力不從心。因此，王朔拒絕擔任這部影片的編劇。當然用他自己的話

來說，即是他「尤其痛恨給有追求的導演做編劇。慘痛經歷不堪回首。我無法幫助姜文把小說變為一個電影的思路，那些東西只能產生於他的頭腦」。令人詫異的是，從來沒有嘗試電影劇本創作的姜文居然親自操刀，自己來編寫影片的劇本。他結合自己在文革中的成長經歷，對原著中的一些殘酷情節做了修改，增加了對人與人之間的感情刻畫和描寫。拍成電影後，影片比原著少了幾分文字的凝重和深澀，卻多了許多完全無法用文字表現出來的視覺觀感上的衝擊力。而且，最重要的是，這部影片取得了巨大的成功。在第51屆威尼斯國際電影節，該片摘得沃爾皮杯最佳男演員獎。

從電影敘事學角度來看，影片中存在多重敘事者與接受者。從故事層面上來看，片中存在一個人向另一個人講述故事的問題：馬小軍講述故事米蘭聽，即敘事者是馬小軍，而接受者為米蘭；從影片的敘事來看，敘事時，總有一個虛擬的敘述者向另外一位同樣虛擬的接受者，他們在影片中沒有物質存在，不過是一種抽象的存在；從物質層面上來看，所謂的敘事者和接受者即是影片的作者和觀眾，也就是編導姜文和影片的受眾。姜文以第一人稱為敘事主角，透過其獨特的倒敘手法，很好的解決了電影中的敘事者與接受者之間的矛盾，將接受者縫合進影片的故事之中。可以看出，該片是電影敘事學理論具體運用下的經典之作。

小知識

【陽光燦爛的日子裡的王朔】

對於出任《陽光燦爛的日子》裡的編劇感到力不從心的王朔拒絕了姜文的邀請，沒有當本片的編劇。不過，王朔和這部影片的緣分並沒有因此結束，他被說服在劇中扮演一個小角色。在拍攝「老莫」那齣戲時，王朔扮演的角色在裡面有一句臺詞。為了拍這出戲，王朔被那群武警軍官扔了整整一夜。到最後，所有人都精疲力竭的時候，還得扔，有一次，他掉下來，居然沒有一個人伸手接一下。值得慶幸的是，他掉在一個人的腳上，這才沒有出事。王朔後來在採訪中對此還耿耿於懷。

羅生門——
非線性的多元敘事結構

在電影敘事學理論誕生之前，世界電影中就存在大量的故事片。這些故事片中眾多的敘事技巧的使用為電影敘事學的研究提供了素材，同時也為後現代敘事電影的創作提供了有益的借鑑。

　　1950年正式上映的日本影片《羅生門》，是日本電影走向世界的標誌性作品。影片在日本上映之初，觀眾反應冷淡，遭到了失敗。不過，這部影片卻在西方取得了極大的成功，尤其是在法國引起了巨大的轟動。在歐洲受到熱烈歡迎之後，該片在美國也受到眾多的影迷們追捧。

　　《羅生門》的導演是黑澤明，拍攝這部影片之時，時年40歲。1910年，黑澤明出生在日本東京一戶武士人家。小時候的他，對電影藝術並沒有表現出特別的興趣。他的父親是一個沒落的日本武士，對他的要求非常嚴格。他在父親的意願下，專心學習了很長一段時間的劍道。不過，他非常熱衷的卻是書法藝術和繪畫。國中畢業後的他，立志要當一名畫家。不過此時的日本，以畫家為職業要生活下去已經變得非常困難。這個想法顯然不現實，難以獲得成功。他的哥哥的突然自殺，對他影響巨大，也改變了他的人生軌跡。1934年，時年36歲的黑澤明由繪畫轉道進入PCL電影公司（東寶電影的前身），當助理導演，從此進入了影壇，開始他的電影製作之路。在PCL電影公司，他拜導演山本嘉次郎為師，潛心學習電影的導演和編劇藝術。他稱山本嘉次郎為他一生中最重要的老師，在老師的精心指導下，黑澤明進步神速，脫穎而出，成為導演。早先的書法繪畫藝術方面的學習，以及在PCL電影公司的鍛鍊，為黑澤明的導演

之路打下了深厚的基礎。

《羅生門》這部影片，是根據當時已故的日本著名作家芥川龍之介的一篇收錄於《羅生門》一書中的短篇小說《竹林中》改編而來。在原著基礎之上，黑澤明與編劇橋本兩人進行了卓有成效的再創作。

影片講述的是12世紀的日本平安京有一個叫金澤武弘在叢林裡被人殺死後，圍繞武士的死，在糾察使署展開的調查中，樵夫、兇手多襄丸、武士的妻子真砂以及借死者的魂來做證的女巫，出於各自的私心，各說各的，各執一詞，導致事實的真相各有出入、撲朔迷離。影片藉以此揭露人性中自私醜陋的陰暗面，最後安排樵夫的醒悟，則是人性的覺醒和回歸。

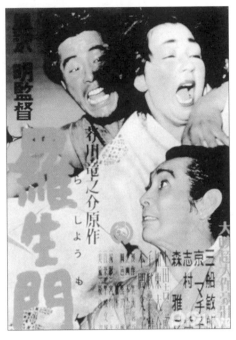

《羅生門》跨越半個多世紀，魅力仍然不減，入選為日本200部最佳影片，被譽為「有史以來最有價值的10部影片」之一。

在《羅生門》中，黑澤明盡顯其敘事大師的風範。他打破了傳統的故事片單一的線性敘事風格，多角度和維度表現人物，使得人物形象更加真實鮮活。在《羅生門》中，非線性的多元敘事結構，倒敘與插敘相結合的敘事風格，一步一步打消了觀眾對導演敘事的疑慮，將受眾縫合進影片的故事之中，取得了巨大的成功片中多個敘事主體不盡相同的敘事轉換解構了武士被殺事實的真實性和敘事的權威性。在這部影片中，透過不同的敘述主體，樵夫、兇手多襄丸、武士的妻子真砂以及借死者的魂來做證的女巫，對事實真相的不同敘述，導演從多個視角與維度來表現人性中的陰暗，堪稱電影敘事學研究的經典之作。

小知識

【嬰兒的哭聲】

在影片《羅生門》中嬰兒的哭聲在樵夫、行腳僧、雜工正在為武士之死的事實真相各執一詞，爭論不休時響了起來。三人停止爭吵，順著嬰兒的哭聲找去，找到了那個被遺棄的嬰兒。雜工家裡窮，他看上了嬰兒身上裹著的衣服，於是把衣服剝了下來。樵夫看嬰兒可憐，指責雜工是惡魔。雜工申辯道，生下孩子卻拋棄孩子的人才是真正的惡魔。雜工還揭露了樵夫拿走了被殺死的武士身上短刀的行為。對此，樵夫啞口無言。後來，雜工離去，靈魂深受觸動的樵夫，在嬰兒的哭聲中，良心發現，收養了這個被遺棄的孩子。片中嬰兒的哭聲象徵的其實是人性中掩蓋的良知。導演的安排可謂是用心良苦啊！

黑色追緝令──
開啓後現代電影的新篇章

後現代文化中的電影，以反傳統主流文化的姿態出現，顛覆了傳統電影藝術中的深度思考和表現形式，大量的使用拼貼、隨意插入引文和照片、再現拍攝現場、加入電視採訪、直接面對觀衆宣講等電影語言手段。

《黑色追緝令》（Pulp Fiction）於1993年拍攝完成，1994年在法國正式上映。這部影片上映之初，即在影壇引起了轟動，受到了廣泛的關注。這部影片的製作只有800萬美元，其創造了高達2億美元的票房神話。

《黑色追緝令》的導演昆丁‧塔倫提諾（Quentin Tarantino）憑此片獲得了世界級的聲譽。昆丁‧塔倫提諾於1963年在美國田納西州的挪克斯維爾出生。當時，他的母親還是一個年僅16歲的學生，此時正在護士學校讀書。而他的父親也只有20歲，是攻讀法學的大學生。他的父母都是電影愛好者，這樣的家庭環境對於昆丁以後走上電影道路有著重要的影響。昆丁從小就表現出了對電影特別的熱愛。

16歲時，他的高中還沒念完，就退學回家，後來在詹姆斯‧貝斯特的公司裡學習表演。到1984年，21歲的昆丁轉而去曼哈頓的一家非常有名的錄影帶店當營業員，依靠錄影帶出租生意養活自己。在這段時期，他仔細觀看了衆多不同國家和地區的電影。各種不同類型和風格的影片，他都有所涉獵。因此他的電影經驗是一般觀衆遠不能及的，這為他後來的電影創作提供了大量可借鑑的素材。那個時候的他還在亞倫‧葛菲德（Allen Garfield）的演藝學校內學習表演。昆丁將在學校學到的東西與自己觀看電影領會來的東西結合起來，掌

握了許多的電影知識和創作技巧。從1991年，第一次執導電影《霸道橫行》（Reservoir Dogs）開始，到1994年《黑色追緝令》的橫空出世，短短的三年時間，昆丁·塔倫提諾就由一個普通的電影影迷變成享有世界級聲譽的電影導演大師。昆丁·塔倫提諾和他的《黑色追緝令》創造了一個難以令人置信的奇蹟。

在一般的暴力片中，血腥的暴力總是給觀眾以強烈的視覺衝擊，使得整個氣氛非常的凝重和緊張。《黑色追緝令》顛覆了這樣一種經典的暴力主題表現手法。昆丁·塔倫提諾對血腥的暴力做了娛樂化處理，在暴力的場景表現中，加入了黑色幽默的成分，讓人忍俊不禁。他還大量的拼貼了美國電影史上眾多影片鏡頭，融入了眾多電影流派的表現手法，如香港電影的激烈動作、強盜類電影的人物形象設計，取其精華而為他所用。其拼貼看似荒謬、隨意，實際上經過獨特的敘述技巧串聯，卻做到了完美的結合。對此，昆丁自己的看法是，「我每部戲都是東抄西抄，抄來抄去然後把它們混在一起……我就是到處抄襲，偉大的藝術家總要抄襲。」然而，不可否認的是，在後現代浪潮席捲全球之時，昆丁成為時代的潮流引領者。他的後現代電影創作風格受到了眾多觀眾的追捧，開啟了後現代電影嶄新的篇章。

小知識

【烏瑪·舒曼與蜜亞】

在影片《黑色追緝令》中，著名演員烏瑪·舒曼飾演的角色是蜜亞。當初，導演昆丁·塔倫提諾找到烏瑪·舒曼，希望由她演出劇中的蜜亞角色時，遭到了她的拒絕。但是固執的昆丁並沒有因此罷休，他堅持無論如何要由她來演出蜜亞。為了說服烏瑪演出蜜亞，昆丁親自打電話給她，希望烏瑪看完劇本再答覆他。因此，烏瑪在看劇本的時候，他在電話的那頭一直等著。最後，昆丁說服了烏瑪接受演出這個角色。

昆丁·塔倫提諾所開創的電影暴力美學是電影史上不容忽視的一筆。

我心狂野——
後現代主義的代表作

後現代主義電影極力推崇在影片的創作中，使用反常的情節結構，採用漫畫式的敘事風格，糅合混雜的拼貼方式、電視廣告式美學語言、黑色幽默的暴力詩學、反諷和滑稽的模仿手法。

　　影片《我心狂野》以獨特的電影語言，迥異於傳統的現代電影，被認為是後現代主義電影的重要代表。該片於1989年8月開始拍攝，1990年5月在法國正式上映，受到了廣泛的關注和追捧。這部影片一舉獲得了當年的第43屆法國戛納電影節的金棕櫚大獎。

　　該片的導演大衛‧林區是美國影壇集編劇、導演、攝影等於一身的全能型、傳奇式人物。除了是著名的導演、編劇，也很多才多藝，他同時是優秀的電視製作人，出色的攝影師、漫畫家、作曲家、和書畫刻印藝術家。如此全面的才藝對他執導電影提供了紮實的基礎。他的電影作品也因此散發出一般作品難以與之媲美的獨特魅力，受到了廣泛的認同和接受。

　　大衛‧林區於1946年出生在美國蒙大拿州的米蘇拉。他的父親是美國政府農業部的研

《我心狂野》具有卡通風格的拼貼圖被認為是後現代主義電影的重要代表作。

究專家。家庭因此不斷搬遷，小時候的大衛跟著輾轉於美國西北部太平洋沿岸的幾個州之間。他曾經作為美國鷹級童志軍成員，在甘迺迪總統的就職典禮上客串領座員。大衛小時候的志向是成為一個書畫刻印藝術家。經過不懈努力，1963年他進入了華盛頓特區的科科倫藝術學院，跟美國表現派畫家奧斯卡‧科克西卡（Oskar Kokoschka）學習書畫刻印。為了進一步學習書畫刻印藝術，他還到歐洲短暫的留過學。後來，他對電影製作產生了濃厚的興趣。因而，在1966年初，回到費城，到賓夕法尼亞美術學院就讀的大衛，開始嘗試電影製作。在費城的時候，大衛處境並不好，長期在社會底層生活。這段經歷使得他有機會接觸到市民生活中的陰暗面。底層民眾生活中的暴力和基層官僚的腐敗，在他心裡留下了深刻的印象，對他以後的電影創作影響巨大。

《我心狂野》是大衛‧林區執導的第五部主打電影。影片根據巴里‧吉福德（Barry Gifford）的小說改編而來。該片講述的是，一對相愛的戀人，蘿拉和賽勒，衝破種種阻礙與陰謀，最終攜手而歸，共用天倫之樂的愛情故事。該片由美國著名演員尼可拉斯‧凱吉擔綱主演。整部影片中，色情、血腥暴力、陰謀等情節充斥，將美國社會的陰暗面暴露無遺。同時，這部影片也充滿了黑色幽默、漫畫般的畫面等戲劇性電影語言。片中不時表露出來的浪漫、溫馨與激情，也使得本片極富有藝術感染力。不過，由於其超現實的表現手法，獨特的後現代主義風格，影片在美國當時的評論界也是毀譽參半。其結果就是大紅大紫的大衛在後面的影視創作中遭遇了一連串的挫折。

在影片《我心狂野》中，大衛‧林區為這部影片專門創作了大部分音樂。在80年代流行文化中最具有重大意義的即是MTV的興起。MTV中，一連串斷裂的、快速變化的影像畫面配有音樂，這種把影像與音樂結合起來特殊組合使得音樂顯得更有生命力和感染力。大衛在製作這部影片時，加入了大量與主題完全無關的漫畫拼貼起來的詭異畫面，配以爵士樂、搖滾樂等音樂。其風格獨特怪異，與後現代主義反傳統文化的姿態非常吻合。

小知識

【賽勒的蛇皮夾克】

影片《我心狂野》中，賽勒的重要道具，蛇皮夾克給觀眾們留下了深刻的印象。其實這件蛇皮夾克就是著名演員，劇中飾演賽勒的尼可拉斯‧凱吉自己的。導演大衛在為凱吉挑選道具時，一時找不到合適的服裝。偶然的機會，導演發現穿上蛇皮夾克的凱吉與他自己在片中所要塑造的形象非常吻合，因此，這件蛇皮夾克就作為道具出現在了影片之中。在該片的拍攝工作結束後，凱吉把他的這件蛇皮夾克送給了他的劇中搭檔蘿拉‧鄧（Laura Dern）。

大衛‧林區（David Lynch）是當代美國電影界的一個多面手。

暴雨將至——
拒絕電影世俗化

當代電影批評理論認為，現代電影已經在世俗化、商業化中走的太遠，漸漸遠離了電影本身的社會文化功能。

米柯·曼切維斯基（Milcho Manchevski）於1959年10月出生在前南斯拉夫馬其頓共和國的斯科普耶。中學畢業以後，米柯遷移到了美國的紐約定居。在美國，他的電影藝術才華得到了發掘。他長期作錄影片、廣告片和記錄片的拍攝工作，因而累積了大量的電影創作經驗。長期的拍攝生活，使得米柯對生活的觀察非常細緻入微，擅於捕捉人物微小的心理變化，對自然環境的審美情趣也是很獨到。這些對於他日後創作影片《暴雨將至》打下了深厚的基礎。從另一個方面來說，也是作品《暴雨將至》取得如此高藝術成就的重要因素。

出於對故土的熱愛和懷念，曼切維斯基後來回到了故鄉。當時他已經成為美國比較出名攝影師。不過，時過境遷，由於南斯拉夫內戰，馬其頓共和國在常年的戰爭衝突中備受摧殘。當年美麗的故鄉斯科普耶上空籠罩著戰爭的陰雲。而在其中生活的居民也因為戰爭衝突、宗教信仰衝突相互仇視、殺戮。暴力充斥其中，曼切維斯基感到很震驚、心碎。於是，他決定拍攝一部反映馬其頓種族、宗教暴力衝突的影片。《暴雨將至》即是在這樣一個背景下產生的。

米柯將馬其頓古樸、美麗的景致，廣闊無垠、聖潔的夜空與血腥的暴力結合起來，使得本片的藝術感染力非常強，極富視角衝擊效果。進而，深化了這部影片引發的對暴力的反思主題。為了增加這部影片的真實性，米柯將自己的生活經歷加入到劇情當中。不過，他做了局部的處理，劇中人物倫敦某新聞圖

片社的馬其頓國籍攝影師亞歷山大即是米柯的化身。只是米柯是美國的攝影師，而亞歷山大是英國倫敦的攝影師。米柯這麼處理，縮短了劇中主角亞歷山大與故鄉之間的距離，進而使得故事更具有真實性。

這部影片由三個獨立又緊密相連的故事組成。一個是基盧與莎美娜之間由於宗教信仰衝突而不可能的愛情故事，一個是安妮在情人亞歷山大與丈夫尼克之間的兩難抉擇，一個是亞歷山大的回鄉，三個故事由亞歷山大這個劇中主角串聯起來。三個故事彼此獨立，平行鋪開敘事，米柯以其獨特的時間與空間敘事手法，倒敘與插敘相結合的敘事方式，將影片對暴力和戰爭衝突的反思主題呈現在了觀眾面前。

《暴雨將至》的三個故事描述的全是絕望的愛情：不浪漫，不美滿，永遠不會有結果。它無情地打破了傳統的電影美學，給人一種異常的心理體驗。

傳統電影關注的是電影與現實世界或者與影片的創作者之間的關係問題，在電影藝術與現實關係的整合中，透過受眾於作品之間的縫合，是受眾獲得審美愉悅或產生共鳴。但是隨著現代電影對傳統電影的結構，傳統電影的現實關懷漸漸遭到背離。當代電影批評指出，這種背離其實就是電影過於世俗化的結果。影片《暴雨將至》無疑是現代電影的現實回歸，透過對暴力的深刻反思，重現電影的人文關懷和對人的教育與啟示意義。因而，這部電影受到了當代電影批評家們的高度評價。

小知識

【圓圈不是一個圓】

影片《暴雨將至》中，被亞歷山大救出的莎美娜，逃到了一個東正教修道院，而當初她就是避難在一個東正教修道院認識基盧的。這個時候，銀幕上再一次出現了影片開初基盧和主教之間那段對話鏡頭。原本三個彼此獨立的故事在這裡才顯示出它們也是一個緊密相扣的循環。當然仔細追蹤，這樣的循環是不成立的，因為當莎美娜往修道院逃去之時，亞歷山大已經被族人殺死了，因而他不可能出現在「臉」和「圖畫」兩個故事之中。這種時間與空間的錯位循環，印證了片中一再出現的一句話「圓圈不是一個圓」，讓整部凝重的電影變得耐人尋味起來。

集結號──
電影人文精神關懷的縮影

當代電影批評理論認為，隨著現代電影對傳統經典電影的解構，電影中越來越多的使用了符號學、精神分析學、意識形態理論和敘事學理論等方面的電影語言，其結果就是電影創作越來越迎合速食式的流行文化，漸漸地迷失了電影作為社會文化重要載體的教育和宣導功能。

《集結號》是中國大陸著名導演馮小剛於2007年拍攝完成的影片，因風格迴異於他之前的所有作品，而備受關注。這部影片在2007年12月底正式上映，經過耶誕節觀眾看電影的高峰期後，僅七天票房收入就輕鬆突破了一億大關，平均每日票房收入達到1,500萬元。《集結號》不僅受到了馮氏賀歲片以往主打人群──年輕人的熱捧，中老年人對這部影片也是反應熱烈。而且，眾多的年輕觀眾帶著父母一起觀看這部電影。這部影片在票房上屢創佳績的同時，在評論界也是好評如潮。

影片《集結號》根據楊金遠的作品《官司》改編而來。編劇劉恆對原著做了大量的修改。馮小剛在拍這部戰爭片的時候，自己心裡很沒把握，畢竟是第一次接觸戰爭片的拍攝，對於塑造戰爭真實的激烈戰鬥場面，他完全是一個新手。這個時候，在2004年上映的韓國電影《太極旗──生死兄弟》給了馮小剛莫大的安慰，因為其中爆破場面、戰爭場景方面處理得非常逼真，震撼人心。馮小剛為了拍好《集結號》，特地邀請了《太極旗──生死兄弟》的部分幕後製作團隊成員。可以說，影片《集結號》中，真實而又慘烈的戰爭場景塑造的

《集結號》憑藉其突出的藝術成就，被評為2008年的百花獎最佳故事片。在第四十五屆臺灣電影節上，該片的男主角張涵予獲得了最佳男主角獎，這部影片還在第11屆平壤國際電影節上榮獲多項大獎，還被評為第二十八屆香港電影金像獎最佳亞洲影片。

成功，很大程度上要歸功於馮小剛的自知之名和《太極旗——生死兄弟》的部分幕後製作團隊成員的努力。

　　這部影片一改以往的中國大陸戰爭片模式。在意識形態宣傳的主導下，大陸過去的戰爭電影中，英雄們都有極高的政治覺悟，他們是主動的、自覺的選擇死亡的。這些英雄高喊著政治口號，對死亡毫不畏懼，勇敢的倒在血泊之中。在導演馮小剛的執著堅持下，影片《集結號》中的英雄卻是有人性的弱點的。以往的大陸戰爭電影中，戰爭是正義的，死亡這一主題並沒有多大的挖掘意義。但是《集結號》真實地把戰爭的殘酷與血腥展現了出來，戰場上每個士兵的真實感受和獨特的人物個性以及他們在戰火之中一個個慘烈的死去，帶給觀眾的感受無疑是震撼的。

　　《集結號》透過對真實而又殘酷的戰爭場景的重現，引發人們對血腥的戰爭進行深刻反思，具有教育和啟發功能。這與現代電影中過於美化暴力，崇尚無厘頭搞笑的商業化運作，有著明顯的區別。這部影片不是以迎合商業化、世俗文化為創作初衷，其對戰爭的反思主題更使得影片享有過度世俗化的現代電影所沒有的思想高度和深度。該片體現出來的電影人文精神關懷，使之成為當代電影批評理論家們研究的重要作品，獲得了相當高的肯定。